当代
ART TODAY
艺术
1970年之后

〔英〕布兰登·泰勒 著

赵炎 译

北京大学出版社
PEKING UNIVERSITY PRESS

著作权合同登记号　图字：01-2019-0428

图书在版编目（CIP）数据

当代艺术：1970年之后 /（英）布兰登·泰勒（Brandon Taylor）著；赵炎译. —北京：北京大学出版社，2024.8
ISBN 978-7-301-34462-0

Ⅰ.①当… Ⅱ.①布… ②赵… Ⅲ.①西方艺术—研究—现代 Ⅳ.①J11

中国国家版本馆CIP数据核字（2023）第178170号

Copyright © 2005 Laurence King Publishing Ltd.
Translation © 2024 Peking University Press

The original edition of this book was designed, produced and published in 2005 by Laurence King Publishing Ltd., London under the title *Art Today*. This Translation is published by arrangement with Laurence King Publishing Ltd. for sale/ distribution in The Mainland (part) of the People's Republic of China (excluding the territories of Hong Kong SAR, Macau SAR and Taiwan Province) only and not for export therefrom.

书　　名	当代艺术：1970年之后 DANGDAI YISHU: 1970 NIAN ZHIHOU
著作责任者	〔英〕布兰登·泰勒（Brandon Taylor）著　赵　炎　译
责任编辑	赵　维
标准书号	ISBN 978-7-301-34462-0
出版发行	北京大学出版社
地　　址	北京市海淀区成府路205号　100871
网　　址	http://www.pup.cn　新浪微博：@北京大学出版社
电子邮箱	编辑部 wsz@pup.cn　总编室 zpup@pup.cn
电　　话	邮购部 010-62752015　发行部 010-62750672 编辑部 010-62707742
印刷者	天津裕同印刷有限公司
经销者	新华书店 720毫米×1020毫米　16开本　20印张　390千字 2024年8月第1版　2024年8月第1次印刷
定　　价	158.00元（精装）

未经许可，不得以任何方式复制或抄袭本书之部分或全部内容。
版权所有，侵权必究
举报电话：010-62752024　电子邮箱：fd@pup.cn
图书如有印装质量问题，请与出版部联系，电话：010-62756370

中央高校基本科研业务费专项资金资助
中央美术学院自主科研项目资助

目录

前 言 /1

第一章
现代主义的替代方案 /5

第二章
胜利与衰退：20世纪70年代
女性主义的诉求 /30
行为艺术 /41
电影与录像 /50
激进艺术的传播 /58

第三章
绘画的政治：1972—1990
绘画与雕塑的生存 /70
关于形象与"表现"的争论 /75
关于后现代主义 /92
绘画与女性 /102

第四章
图像与事物：20世纪80年代
摄影作为艺术 /113
物品与市场 /128
绘画与挪用 /140

第五章
博物馆内外：1984—1998

作为主体的艺术 / 153
衰减的装置 / 163
策展人的角色 / 171
反纪念碑 / 174

第六章
身份的标记：1985—2000

身体叙事 / 188
西海岸后现代主义 / 200
懒散（及其他） / 209
千禧年情绪 / 219

第七章
其他地区：1992—2002

非洲与亚洲的崛起 / 234
东欧的复兴 / 247
第 11 届卡塞尔文献展 / 256

第八章
新的复杂性：1999—2004

混沌理论 / 271
艺术博物馆：商场还是圣殿？ / 284
电影的空间 / 291
数字图像 / 299

时间表 / 307

参考资料 / 311

图片来源 / 321

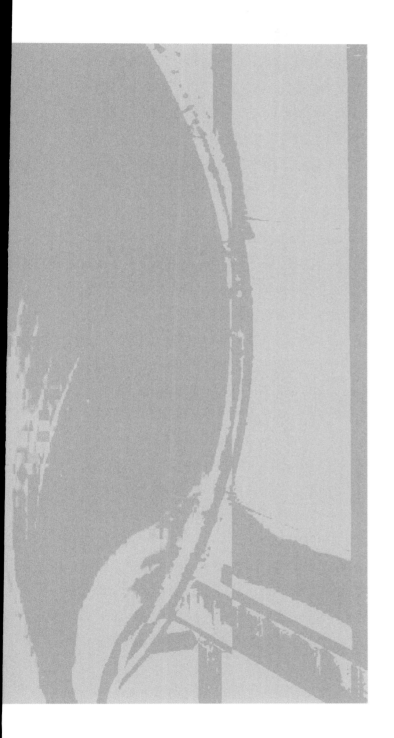

前言

几乎没有观察者会否认，近些年的视觉艺术，既激起人们的热情又引发几乎相同程度的反对。新艺术的批评家们经常抱怨说，过去伟大艺术传统的正统遗产在年轻艺术家们这里已经看不到了，他们通常投入紧张忙碌的艺术实践，争强好胜，有时甚至令人迷惑不解。但这些声音往往忽略了我们今天所说的现代艺术是如何在一个多世纪前被发明出来的，而且仍然以公共文化所少有的活力和动力追求着蓬勃的实验性议程，引发激烈的争论，激起各方的敌对情绪。那些坚持原则的当代艺术的反对者并未看到，现代艺术的实验性议程如何深深地扎根于一个更为古老的艺术哲学使命之中，就当下紧迫的道德问题提出尖锐的质问，并做出冒险的回答。在20世纪的最后四分之一阶段和21世纪的开端之年，最尖锐的新艺术往往对艺术博物馆的角色、市场的合法性、艺术品的身份和意义，以及艺术家在技术发达、广泛民主的消费社会中的地位和功能等，提出具有挑衅意味的问题。

从20世纪60年代到21世纪初，新艺术也证明了它善于从电影、广告和商业影像等周边文化中脱颖而出，并以此享有一种若隐若现的，或许是批评性的距离。尽管有一种学术写作的趋势通常试图将其归入更大的图像序列中——有些人认为，视觉的"转向"是后现代主义世界的典型代表——但最新的视觉艺术需要更持久的关注，引发更多的批判性写作，并寻求比广告人、电视大亨和平面艺术家所希望的更高的意识层次。对于今天的批评家来说，国际当代艺术领域已经变得过于拥挤和活跃，我们不可能对每一个重要的艺术家、群体或展览进行详尽的回顾，因此我试图通过处理具有症候性的例子，通过考察地理区域，以及批评流派来衡量近期的活动。这个项目源自对我早年（1995年）一本书的详细修订。作为一名艺术史家，我从自己工作另外两方面的经验——博物馆学以及中、东欧艺术中，受益匪浅，从前者出发能获得一个大致的原则，即关于新艺术的认识只有在对作品被选入展览的条件的持续探究中才能达到最高水平，深入到当今壮观的新艺术博物馆为我们打开的观赏空间。从后者出发，我们确信自社会主义阵营解体和冷战结束以来，随着电子媒介的扩张，以及国家、语言和文化壁垒的瓦解，美国和西欧艺术的地缘政治已经发生了迅速的变化。昔日界限分明的北大西洋文化扩散到有望（或可能）形成统一的全球网络，这或许只是当代视觉艺术在明天和今天所面临的悖论与挑战中的最新问题。

我受益于各大洲的艺术家、批评家和策展人，他们极富想象力的冒险为本书提供了主题。我还必须感谢一些个人和机构，其中包括鹿特丹博伊曼斯-范伯宁恩博物馆的马里恩·布施（Marion Busch）、芝加哥当代艺术博物馆的理查德·弗朗西斯（Richard Francis）、渥太华加拿大文明博物馆的维多利亚·亨利（Victoria

Henry)、柏林画廊的沃尔弗拉姆·基佩（Wolfram Kiepe）、伦敦白立方画廊的索菲·格里格（Sophie Grieg）和霍尼·卢亚德（Honey Luard）、洛杉矶当代艺术博物馆的波特兰·麦考密克（Portland McCormick）、伦敦《弗里兹》（*Frieze*）杂志的马修·斯洛托夫（Matthew Slotover）、卡塞尔文献档案馆的卡琳·施坦格尔（Karin Stengel）、博尔扎诺博物馆的安德里亚斯·哈普格梅耶（Andreas Hapgemayer）、布拉格捷克美术馆的杨·克里兹博士（Dr. Jan Kříž）、圣彼得堡俄罗斯国家博物馆的亚历山大·博罗夫斯基博士（Dr. Alexander Borovsky），以及纽约的罗纳德·菲尔德曼画廊、安德烈亚·罗森画廊、西德尼·杰尼斯画廊，巴黎的杰拉尔德·皮尔策画廊，德国克朗伯格的施蒂斯画廊，奥地利格拉茨国家博物馆的新画廊，柏林的马丁·格罗皮乌斯博物馆，伦敦泰特画廊的海曼·科里特曼研究中心耐心的工作人员。一些艺术家慷慨而详细地回复我的问题，其中包括劳里·帕森斯（Laurie Parsons）、苏珊·史密斯（Susan Smith）、谢德庆、马尔科姆·勒·格莱斯（Malcolm Le Grice）、辛西娅·卡尔森（Cynthia Carlson）和奥列格·库里克（Oleg Kulik）。在实际工作中，感谢南安普敦大学的摄影师迈克·哈利韦尔（Mike Halliwell），评论家露西·科特（Lucy Cotter），以及我的研究助理利兹·阿特金森（Liz Atkinson）和弗朗西斯·泰勒（Frances Taylor）。我的编辑罗伯特·肖尔（Robert Shore）和劳伦斯·金出版社的图片研究员艾玛·布朗（Emma Brown）全程都给予了我友好的合作支持。马可·丹尼尔（Marko Daniel）阅读了本书的部分文字，他对我关于中国大陆和台湾地区的当代艺术写作进行了指导。最后，非常感谢美国的审稿人，他们就这部著作提出了一系列有益的观点，审稿人包括美国科罗拉多大学的埃丽卡·多斯（Erika Doss）、伊萨卡学院的耶莱娜·斯托扬诺维奇（Jelena Stojanovic）、丹尼森大学的乔伊·斯珀林（Joy Sperling）、加州大学戴维斯分校的布莱克·斯廷森（Blake Stimson）、弗吉尼亚联邦大学的霍华德·里萨蒂（Howard Risatti）、孟菲斯大学的比尔·安特斯（Bill Anthes）、亚利桑那大学的保罗·艾维（Paul Ivey）和陶森大学的卡尔·福格索（Karl Fugelso）。书中所有错漏和不当之处，均由本人负责。

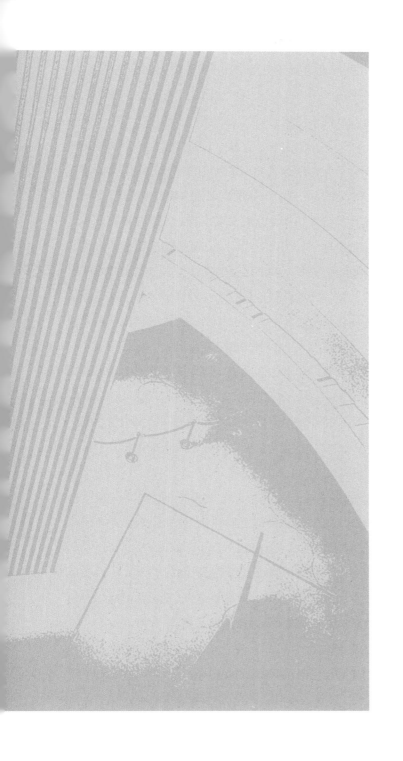

第一章 现代主义的替代方案

近三十[1]年以来，西方国家出现了一些与前代艺术毫无相似之处的艺术品，让普通观众在寻求想象力的刺激之时也感到困惑、混乱，在某些情况下甚至感到失望。画作或空白或毫无章法；雕塑躺在地上，或杂乱地布满整个房间；表演似乎是对身体直接施以暴力，或表面上进行毫无意义的交流；电影或录像作品是重复性、仪式化的，或专注于艺术家对某种晦涩难懂的痴迷——这些表述都可以被我们的画廊和博物馆的管理者以及艺术家自己用于描述"当代"作品。然而，新艺术形式的退化状况却与近来兴起的新艺术展示空间的光鲜尴尬并存。新的当代艺术博物馆和画廊已然随处可见，即使是在规模不大的西方城市，如果没有一些闪闪发亮的新建筑能让人置身其中去探索前沿文化，那么它便无法炫耀其现代性和公民意识。

艺术作品中有意的晦涩，与当代艺术基础设施的大规模扩张，这两种情形或可视为一个明确的矛盾，它刺激着我们这个时代的艺术，并在某些情况下推动了许多艺术的产生。人们既会因为新博物馆里的餐厅和书店而感到受宠若惊，也要时时面对艺术作品中的暴力和欲言又止，今天的观众似乎在寻求一种智力冒险，谁也无法预知结果。然而，同样还是这些观众，他们或许也明白，当代艺术的新流行在某种程度上起源于20世纪60年代末至70年代初，当时先进或"前卫"（avant-garde）的艺术家们寻求表现主体性的新形式，亦即艺术的新面貌。这在某一层面上给人造成了更广泛的文化动荡的印象，而在另一个层面上，则赋予普遍的不满情绪以形式，这种不满来自战争、资本主义、性别和种族不平等所产生的暴力问题。由此，艺术的实验可以理解为对快速变化的社会的一种记录；这本书讲述的就是视觉艺术从早期至今所取得的重要成就。

早在20世纪50年代后期，欧洲和美国那些可以称为前卫的艺术家，就已经开始挑战抽象表现主义（Abstract Expressionist）绘画和所谓的现代主义批评框架，而这一框架通常用于理解抽象表现主义（Abstract Expressionist）绘画。这个框架可以用两三句话来概括，它构成了一种对现代艺术独特的回应方式，具有历史持久性。早在1939年，美国批评家克莱门特·格林伯格（Clement Greenberg）就曾不安地指出："同一种文明同时产生两种不同的东西，就像T. S. 艾略特（T. S. Eliot）的一首诗和一首叮砰巷（Tin Pan Alley）歌曲[2]，或者像勃拉克（Georges Braque）的一幅画和《星期六晚报》（*Saturday Evening Post*）的一个封面。"市

[1] 以此书英文版最初出版时间2003年左右为参考得出，实际距离今天近五十年。书中同类表达，均同。——译者注

[2] 叮砰巷歌曲是美国最早的流行音乐，于19世纪80年代萌芽，至20世纪30年代几乎主宰了美国流行乐坛，之后逐渐走向衰退。它是美国早期流行音乐中最主要的类型之一，对百老汇音乐剧、好莱坞电影音乐，以及乡村和摇滚音乐都产生过重要影响。——译者注

场早已扩大了大众文化的流行趣味，这不断威胁着格林伯格当时所说的"高级"（high）文化的专属领域。他写道："在我们这样的国家，仅仅认同后者是不够的；一个人必须对它有真正的热情，他（注意格林伯格使用的代词）才能有力量去抵制虚假的文章，这文章从他成熟到可以读滑稽报的那一刻起就开始向他袭来，包围着他。"除了对猖獗的大众文化的不满，还必须加上第二个原则：20世纪真正有生命力的艺术，从立体主义（Cubism）、早期的抽象艺术和超现实主义（Surrealism）开始，是按照一种内在的历史逻辑逐渐形成的，它不受当时社会问题或更大的政治进程的影响。1961年，格林伯格说，自印象派（Impressionism）以来，有着内在自我定义的"现代主义"绘画，已经学会了从自身消除"任何可从其他艺术中借用或被其他艺术媒介借用的效果"。而这一现代主义艺术的第三条原则，就是需要人安静地看，只用眼睛去看，面对着画廊里色彩中性的白墙面，再一次搁置社会环境甚至是观者自己的身体性别，以强化作品的效果，让作品释放出它的美学价值。格林伯格认为，正是一代纽约抽象画家（包括杰克逊·波洛克[Jackson Pollock]和后来的莫里斯·路易斯[Morris Louis]，以及肯尼斯·诺兰德[Kenneth Noland]）和一位抽象雕塑家（大卫·史密斯[David Smith]）的作品，最好地展示了现代主义的新形式，他们才是立体主义大师们真正的继承人。

然而，到了20世纪50年代中期，这种以纽约为中心的强大的正统观念已经遇到了一些阻力。在美国，罗伯特·劳申伯格（Robert Rauschenberg）、贾斯珀·约翰斯（Jasper Johns）和拉里·里弗斯（Larry Rivers）挑衅似的将大众文化的符号或图像、本土材料或标语引入了他们的作品，戏仿了抽象表现主义艺术那种"英雄主义"式的行动自由。劳申伯格的"综合"（combine）绘画，最早创作于在1954年，将多种材料和制造的痕迹融合在一起，旨在以设计的形式打破任何对绘画媒介纯粹性的坚持［图1.1］。同时代的英国艺术家们，如彼得·布莱克（Peter Blake）和理查德·汉密尔顿（Richard Hamilton）的作品发展了非正式的、拼贴般的不连续性，也赞美大众媒体图像，公开感谢泛滥的流行图形（布莱克）和摄影图像（汉密尔顿），正是它们构成了艺术家和观众眼前的视觉世界。在50年代后期，由美国艺术家阿伦·卡普罗（Allan Kaprow）、吉姆·戴恩（Jim Dine）和克莱斯·奥登伯格（Claes Oldenburg）等人推动的偶发艺术（Happening）和装置艺术（Installation），也激发了以欧洲为中心的激浪派（Fluxus）运动，其中最杰出的人物——德国艺术家约瑟夫·博伊斯（Joseph Beuys）宣布停止绘画，创作以装置和行为事件为主。在这些作品中，他操纵物体和表演的行为似乎更像是典型的原始萨满，而非当代视觉艺术。在一次行为表演中，博伊斯弹奏钢琴，后起身将一只死兔

图 1.1 罗伯特·劳申伯格，《护符》(*Talisman*)，1958 年，油、纸、木头、玻璃和金属，107×71.1cm。[1]

子绑在黑板上，再用一根长线在放置于合上的钢琴上的两堆软泥表面描摹兔子。博伊斯希望所挑选的少数观众能理解太阳和星星的自然象征意义，神秘的动物祭祀，以及东方神秘主义的暗示，由此对西方世界的理性和高度技术化提出挑战。与此同时，在中欧和东欧，生活在社会主义体制下的艺术家们，越来越多地知道了激浪派和更遥远的西方的类似事件，却做出了不同的姿态，完全脱离了政治进程而决心为新形式的社会互动提供范例。捷克艺术家米兰·克尼雅克（Milan Knížák）的"仪式"和"示威"，自 1962 年在布拉格上演以来，展示了整整一代人在反抗中的潜在活力。无论是小野洋子（Yoko Ono）60 年代初在纽约温和指导观众参与的《切片》（*Cut Piece*），瑞士艺术家本·沃蒂埃（Ben Vautier）在伦敦将自己关在画廊的橱窗里一周，维也纳行动派的血腥表演，还是耶日·贝雷斯（Jerzy Bereś）当年在波兰

[1] 图注中尺寸标注，计量单位均略写、统一加在末尾处。——编者注

的政治挑衅，这些日益增多的艺术实践都显示出，在纽约制造并延续的现代主义理论之宏大假设正遭受激进的审视，更广泛的文化进程和斗争正强烈要求获得关注。

甚至在远东地区，于第二次世界大战中遭到严重破坏并意识到有必要进行现代化的国家中的艺术家们，也质疑了绘画作为艺术高级媒介所主动占据的主导地位。1954年在东京成立的"具体艺术小组"（Gutai group）抱怨道，颜料、金属、黏土和大理石"承载了虚假的意义，以至于它们不仅仅呈现材料本身，还披上了其他外衣"，这是一种"欺骗"。这句话出自吉原治良（Jiro Yoshihara）1956年的宣言，他在宣言中还说："具体艺术不伪造材料，而是赋予其生命……如果一位艺术家让材料保持原样，只把它作为材料来呈现，那么它自己就会向我们讲述，声音铿锵有力。"同时，年轻的画家白发一雄（Kazuo Shiraga）用双脚作画，或在泥潭里用肚子书写，以此呼应纽约抽象绘画所使用的身体能量；还有村上三郎（Saburo Murakami）将身体穿过纸屏风 [图1.2]；岛本昭三（Shozo Shimamoto）将颜料瓶砸在画布上，产生充满能量的爆炸形图案；具体艺术小组的展览强烈地唤起了宣言中所称的"材料本身的巨大尖叫"。尽管具体艺术小组的绘画与50年代法国的非定形艺术（Art Informel）和纽约的艺术风格大致一致，也与其他艺术如欧洲的达达主义有相似之处，但吉原仍然坚持认为这种比较只是表面的，忽视了日本艺术家对材料动态和能量的原创性探索。

类似形式的反叛也在欧洲各地出现。在意大利，反叛的先驱皮耶罗·曼佐尼（Piero Manzoni）创作了一些所谓的"无色"作品（它们大多是白色的）来抗议绘画在现代视觉艺术中的主流地位。在这些作品中，色彩的感官愉悦被消除，只留下最基本的形式，令观众深感冒犯。《无色》（Achromes）创作于1957年，第二年曼佐尼进一步破坏了现代主义艺术的展示惯例，他绘制了彩色或单色的线条，然后将画作卷起来放在筒子里，使人无法观看 [图1.3]。唯一可见的元素是一个标准的印刷标签，上面写着："内含一条……米长的线，由皮耶罗·曼佐尼制作于……"其中的空白处，由艺术家根据不同作品中每一条线的长度和创作日期填写。曼佐尼对当代态势绘画（Gestural painting）表示了不满："一个具有无限可能的表面沦为一种容器，其中，不真实的色彩与矫揉的表达相互挤压。为什么不把这个容器清空，把这个表面解放出来呢？……为什么要关心线条在空间中的位置？为什么要限定这个空间？……一条线只能被画得很长，直至无限，超越所有的构成问题，或者说维度问题。在整个空间中没有维度。"

后来，一个主要由意大利艺术家构成的流派"贫困艺术"（arte povera 或 poor art）诞生了，这一流派来自1967年在热那亚举办的一次展览，包括雅尼斯·库

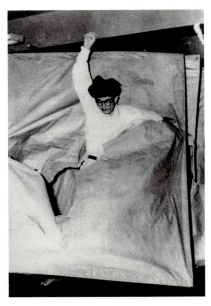

图 1.2　村上三郎,《穿透纸屏》(*Breaking Through Paper*),行为表演,1955 年,照片。

图 1.3　皮耶罗·曼佐尼,《长线 11.60》(*Linea Lunga Metri 11.60*),1959 年,纸本墨水装入圆硬纸筒,20×6cm。

奈里斯(Jannis Kounellis)、马里奥·梅茨(Mario Merz)、米开朗基罗·皮斯特莱托(Michelangelo Pistoletto)、乔万尼·安塞尔莫(Giovanni Anselmo)、阿里吉耶罗·波提(Alighiero Boetti)、埃米利奥·普里尼(Emilio Prini)和吉尔伯特·佐里奥(Gilberto Zorio)。展览由雄心勃勃的年轻批评家杰尔马诺·切兰特(Germano Celant)策划,他想出了这一艺术类别。与西欧波普艺术的工业化生产或匿名制造的外观相比,贫困艺术的艺术家们更喜欢自然的形式和生物有机材料。"艺术家兼炼金术士将动物和植物性物质组织成神奇的东西,"1969 年切兰特在米兰举办的一个展览的文字中写道,"努力发现事物的根源,以重新发现事物,赞美事物。他的作品包括用最简单的材料和自然元素(铜、锌、土、水、河流、大地、雪、火、草、空气、石头、电、铀、天空、重量、地心引力、高、生长等)来描述或再现自然界事物。他感兴趣的是对自然元素之奇妙用途的发现、阐释和叛逆。"在实践中,参与贫困艺术的艺术家们来自世界各地,他们团结一致,在日常生活和政治中寻找生长与衰败的偶然性。这种冲动来自"倾向于去文化的(deculturization)、退化的、原始化的压抑,倾向于前逻辑和前图像的阶段,倾向于原初和自发的政治,倾向于自然界中的基本元素……以及生活和行为中的基本元素"。例如,马里奥·梅茨对"贫困"的特殊解释是重新发现了 12 世纪数学家列奥纳多·斐波那契(Leonardo Fibonacci)的数列(1,1,2,3,5,8,13……它适用于植物的生长、螺壳

图1.4 马里奥·梅茨,《圆顶屋》(*Igloo*),1972年,金属管、金属网、霓虹灯、变压器、O型夹,直径2m。

外观和爬行动物的皮肤结构),将其与现代资本主义政治和经济倍增对应起来:梅茨所主张的形式是建造由钢铁、网状物或玻璃制成的准技术式的穹顶屋,以此作为游牧民族在快速的文化变革中的一种生存的形象[图1.4]。更典型的是乔万尼·安塞尔莫或雅尼斯·库奈里斯,他们的装置作品使用新鲜的蔬菜,伴随着蔬菜的腐烂,作品可能会改变结构形状(安塞尔莫),或者在展览中引入活物如鸟或马(库奈里斯)——后者的装置作品总是在尺寸规模上给人留下深刻印象。显然,切兰特所分类的"贫困"有时比实际情况更明显。

还可以举出更多的例子来说明,从现代主义的教条中寻找自由的表现,是20

世纪 50 年代末之后登上国际舞台的年轻艺术家们首要考虑的事情。这些视觉艺术的实验与正在兴起的享乐主义和反主流文化——新的流行音乐、街头时尚、致幻药的使用以及政治抗议活动,紧密相连。这些实验在今天仍然具有重要影响——无论它们是遵守规则还是打破规则。毕竟,那时候更广泛的政治文化的多个领域都处于动荡之中。1963 年肯尼迪总统被刺杀之后,美国首都华盛顿发生了民权游行示威,洛杉矶爆发了种族暴动,美国在越南的灾难性军事行动也开始了。当时的中东地区正处于战争的边缘,中国也正在经历"文化大革命"。在我们粗略指涉的"西方",最重要的实验艺术家很少远离青年政治辩论的中心。

伴随着反主流文化在美国的生根发芽,视觉艺术在两个方面的发展与本书写作有着特殊的关系。在 20 世纪 60 年代初,随后被称为"极少主义"(Minimalism),的那些艺术家们通过构建单纯的几何形对象,开启了另一种逃避正统现代主义的方式,他们的作品以形式上的对称、传统构图的缺失和单色为特征。在 20 世纪 50 年代末弗兰克·斯特拉(Frank Stella)平面条纹绘画和卡尔·安德烈(Carl Andre)木块实验的间接影响下,1963 年当时年仅 33 岁的罗伯特·莫里斯(Robert Morris)在纽约的格林画廊(Green Gallery)举办展览,他直接将一系列涂上灰漆的胶合板卷放在画廊空间,它们有的靠在墙上、有的靠在地上或悬挂着,类似于前卫舞蹈作品中的剧场道具(莫里斯当时已经参与了舞蹈的创作)。这些物品没有呈现出构图的复杂性和调性的变化,在画廊空间和观者空间之间也没有明确的分界线。而这仅仅只是一个开始。很快,莫里斯就把注意力完全集中在地面对称性

图 1.5 罗伯特·莫里斯,《无题》(Untitled),1965—1966 年,玻璃纤维和荧光灯,0.6×2.8m,达拉斯艺术博物馆。

"很多作品都是在工作室之外完成的,"莫里斯在 1966 年写道,"专门的工厂和造型被使用——就像雕塑一直以来利用特殊的工匠和工艺一样……这样的作品具有开放性、可扩展性、可接近性、公共性、可重复性、稳定性、直接性、即时性,并且是通过明确的决定而非摸索性的工艺形成的,它们似乎有一些社会意义,且这些意义都不是负面的。这样的作品无疑会让那些渴望获得一种独有的特殊性的人感到厌烦,那种经验会让他们的优越感得以满足。"

和玻璃纤维的工业化造型制作上［图1.5］，同时还为《艺术论坛》(*Artforum*)——当时前卫艺术界阅读量最大的理论杂志，准备关于雕塑状况的理论文章。在他于1966年2月至1969年4月间发表的著名文章《雕塑笔记》("Notes on Sculpture")早期章节中，莫里斯首先提出，雕塑占据了一个与现代主义绘画截然不同的经验领域。他写道，雕塑从来没有与幻觉主义扯上关系，它的"空间、光线和材料的基本事实一直具体且直观地发挥作用。它的典故或参照，与绘画的情感指示并不相称……需要在雕塑本质上的触觉性和绘画的光学感性之间做出更明确的区分"。莫里斯训练自己将注意力集中在非常单纯的"格式塔"(gestalts)或"整体"的特质上，他认为，强化最简单的形状以及消除所有非必要的雕塑属性，如变形和呼应关系，"既为雕塑带来了一种新的限制，也带来了一种新的自由"。除了这些语句所表明的之外，莫里斯还主张对极少主义的结构进行描述，包括其对观者的影响。

图1.6　唐纳德·贾德，《无题》(*Untitled*)，1970年，镀锌铁块，共7块，每块23×101.6×76.2cm，中间间隔23 cm，斯德哥尔摩现代博物馆。

　　与此同时，一群年轻的雕塑家也在画廊空间里直接展示了基本的雕塑体块。卡尔·安德烈将量产的标准砖块在地板上堆放成整齐的阵列，例如1966年"声名狼藉"的《等值八号》(*Equivalent VIII*)，几乎被误以为是传统雕塑的底座，现在却赤裸裸地凭借自身成为艺术的对象。当它1973年被伦敦泰特美术馆买下时，引起了保守派的抗议。唐纳德·贾德(Donald Judd)在1965年发表他那篇同样重要的文章《特定对象》("Specific Objects")时，他也在展出单纯的盒子状结构。［图1.6］这些结构是匿名制作的，既抵制了正统的现代主义的描述，也抵制了欧洲美术传统的整个美学上层建筑。贾德写道："在过去的几年里，最好的新作品中有一半或更多的既不是绘画也不是雕塑，而是三维作品。"在这样的作品中，"整个事物是按照复杂的目的来做的，它们不是分散的，而是由一种形式来决断。在作品

中并不需要有很多东西去看、去比较、去逐一分析、去沉思。事物作为一个整体，其品质作为一个整体，才是有意思的"。

贾德和莫里斯的首次展览，以及他们观点清晰的著述，引发了一系列的效仿和反驳，而这些在接下来的艺术发展中都很重要。他们的作品与20世纪60年代弗兰克·斯特拉和肯尼斯·诺兰德的绘画作品之间的密切关系，反驳了他们认为是欧洲艺术的构图和关系美学。在1967年之前的几年里，他们的作品在纽约其他艺术家那里蔓延开来，标志着他们的作品具有一种不加掩饰的自信，在欧洲人看来，这种自信似乎是大西洋彼岸的典型产物，同时也断然是男性化的。而最重要的批判性回应，则来自美国批评家迈克尔·弗雷德（Michael Fried），他在60年代初曾与克莱门特·格林伯格走得很近，而此时，在1967年的夏天，他对贾德和莫里斯发起了攻击，抱怨他们的极少主义，也被称为ABC艺术（ABC Art）或初级结构（Primary Structures，前一年在一座犹太人博物馆中的展览标题）——受到了"物性"（objecthood），或弗雷德所说的"文字性"（literalness）的影响[1]，它使作品在观众面前的存在感以及观众在作品面前的存在感都变得至关重要。弗雷德认为，文字性与现代主义的批评标准是对立的，因为在要求观众在场的情况下，艺术便类似于在剧场或舞台上发生的事情："信奉物性的那些文字主义者（literalist），除了对新的戏剧样式的追求之外别无所求；而戏剧就是对艺术的否定。"在文章的最后，弗雷德在为大卫·史密斯和安东尼·卡罗（Anthony Caro）的雕塑作品进行辩护的时候说："就像一个人对后者的体验是没有期限的……正是这种连续的、整体的存在感，就像它本身的永恒创造一样，让人体验到了一种瞬间（instantaneousness）的感觉——如果时间变得无限的敏锐，一个无比短暂的瞬间就足以让人看到一切，体验到作品的深度和完整，并永远为它所

[1] 迈克尔·弗雷德1967年发表著名文章"Art and Objecthood"，后来以这篇文章的名字命名他的一本评论集，国内一般译为《艺术与物性》（见：张晓剑、沈语冰译，《艺术与物性》，江苏美术出版社，2013年）。文章中的两个关键词"objecthood"和"literalness"的含义在中文表达中不易直接翻译。"Objecthood"的词根"object"有物品、客体、对象等多种含义，在文章中，它既有"物品""物体"的意思，也有"客体""对象"的意思。文中第1、2部分探讨了极少主义绘画和雕塑与"物"的区别，他引用了格林伯格所说的"非艺术的条件"，也就是他说的"objecthood"，这里面既包含了作品和物之间的差别，同时又表达了一种主客体（观众和作品）之间的状态，后者针对的是极少主义艺术家以"形体"或"形状"作为直接展示的对象。"object"加上"-hood"之后，指的是"物或者客体所处情境"这一层含义，在弗雷德的文章中针对的是极少主义艺术家所强调的"作品在观众面前的存在感以及观众在作品面前的存在感"，这是一种状态和情境。同时，从"情境"这一含义演变，到文章第3部分弗雷德引入"剧场"的理论，这是具有连贯性的。因此，这里对"objecthood"这个词恰当的理解应同时包含"物性"与"客体性"这两种含义。

对于"literalness"的理解不能是孤立的，根据弗雷德在文中的运用和表述，实际上"literalness"与"objecthood"的含义是密切相关的。在弗雷德的文章中，"literalness"的意思是批评这些极少主义艺术家（"literalist"在文中指极少主义艺术家）的观念一方面仅仅是"字面上的""表面意义上的"；从另一方面来看，是批评他们的艺术试图以最少的形式激发最大的阐释（这也是极少主义强调的特色），用这个词是为了强调他们的作品依赖于文字的阐释这一层含义。这个词在《艺术与物性》中译本中被翻译成"实在主义"是一个误译，会将弗雷德的意思复杂化而引发误读。此处直译为"文字性""文字主义者"。——译者注

图1.7 安东尼·卡罗,《红色飞溅》(*Red Splash*), 1966年, 着色钢, 115.5×175.5×140cm。

折服。"[图1.7] 弗雷德提出,极少主义艺术只能引起人们的注意,而现代主义绘画和雕塑则迫使人们去信服。

　　但时代变化得很快。即使是在1967年弗雷德为现代主义绘画和雕塑进行辩护时,美国在越南的冒险也正在升级,美国和欧洲的学生运动正在兴起,从旧金山到布拉格的左翼政治团体也在主张摆脱极权专制的文化原则以追求自由。摇滚音乐在整个西方国家里掀起了一股极度亢奋的反叛情绪。到1968年,年轻艺术家们的情绪仿佛与此产生了共鸣,他们赞成将艺术对象逐渐非物质化,取消艺术的交易属性,艺术不再被传统画廊用于展示,也不再属于被传统概念定义或描述的实体。在实践中,他们的新作品体现出了一种拒绝、姿态化和非事件化(non-events)的强烈混合性,用非正统的物理排列方式和各种五花八门的资源,包括现成品和城市垃圾,来面对愤愤不平的少数/亚文化和放纵的虚无主义。

　　有趣的是,正是最近关注雕塑对象感官现象学的老一辈的罗伯特·莫里斯,提出要把雕塑的主要结构进一步缩小,向着完全没有形式的方向发展。到1968年,莫里斯发表了另一篇里程碑式的文章《反形式》("Anti-Form"),他主张作品没有确定的形状,没有耐久性,甚至没有轮廓或剪影:它们由毛毡剪裁、堆叠而成,屋

子所堆满的无形状的棉线废料，甚至是风中随意吹动的蒸汽都被展示了出来，增强了作品自身的批判性以及来自观者的审视。到了 1969 年，莫里斯以一种表演的方式手动散布和处理物质，而不考虑清洁度、连贯性或可预测的结果。现在看来，他的艺术目标似乎是纯粹地沉浸在物质性之中，而不是把物质当作可观看的材料。

同样地，从对象到过程的转变，在许多其他艺术作品中也很明显，这些项目出现在反文化运动最具革命活力的巅峰时期。我们在此只说明一些具有代表性的例子。安东尼·卡罗曾在伦敦圣马丁艺术学院任教，学生对他既有赞成也有反对。当卡罗向一位名叫理查德·朗（Richard Long）的年轻学生询问他在工作室地板上布置的一些木棍时，朗回答说这是一件艺术作品的一半，另一半在向北约 400 英里的苏格兰的一座山顶上。这不仅仅是一个工作室中的玩笑：曾经反感在焊接钢结构中工作的一代人现在正在进行生动的歌唱表演，他们在表演中变成了自己的雕塑（吉尔伯特和乔治 [Gilbert and George]），或是把沙倒成堆（巴里·弗拉纳根 [Barry Flanagan]），或者去乡间散步收集木棍，也许以后再把它们布置在画廊空间里（如理查德·朗）。虽然朗当时还在圣马丁读书，他就已经在杜塞尔多夫与康拉德·费舍尔（Conrad Fischer）一起举办了他的第一个国际性展览——这是年轻一代策展人认可实验艺术的一个重要例证。他早期最简洁的作品也是在学生时代：他甚至没有去收集木棍，而是在郊区的草地上来回走动，直到在草地上走出一条线，然后拍下照片以待日后的画廊展览。1967 年的这件作品《走出来的线》[图 1.8]，对朗和他的老师们来说，是对传统的纸上绘画的挑衅和否定，也是一种主张，即线条在任何地方，甚至在艺术家身体的自然运动中都可以找到。其次，在记录行走时，从人眼的高

图 1.8　理查德·朗，《走出来的线》（*A Line Made by Walking*），1967 年，照片。

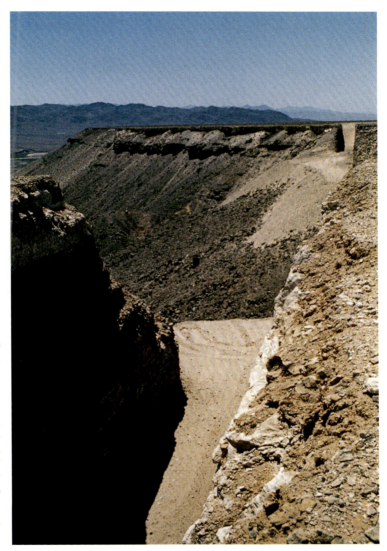

图 1.9 迈克尔·海泽，《双重否定》（*Double Negative*），1969 年，457×15.2×9.1m，内华达州摩门梅萨。"我在户外工作，因为这是我唯一可以逃离大众的地方，"海泽在接受采访时说，"我喜欢这样的规模——这当然是在画廊工作和在户外工作之间的一个区别。我并没有试图在规模上与任何自然界的现象竞争，因为这在技术上是不可能的。"

度看过去，这条线巧妙地在照片上形成了一条垂直的印记，可以理解为是对巴尼特·纽曼（Barnett Newman）的几何画中的那种奇异、带状，以及曼佐尼的纸筒中的线条的一种回应——如果我们假定朗都知道这些作品的话。最后，至少在美国的观察者们看来，朗的行走标志着艺术重回英国浪漫主义传统，即到乡村去享受旅行的乐趣。

更为根本的是，或许，这种和美国人迈克尔·海泽（Michael Heizer）以及丹尼斯·奥本海姆（Dennis Oppenheim）等人类似的旅程，正在迫使人们将通常发生在距离画廊数英里之外的户外活动与随后在室内向观众展示的记录进行戏剧性的分离。例如，迈克尔·海泽于 1969 年创作的巨大作品《双重否定》[图 1.9]，是

在偏远的内华达州的沙漠中，通过指导推土机在一段山体上切开一条沟壑，在自然场景中形成一个虽不连续但颇壮观的深渊。正如艺术家所指出的那样，虽然数百人曾到访此处，但对大多数人来说，他们所体验的艺术作品很可能只是以照片的形式出现在遥远的画廊里，或者以描述的形式出现在书中，等着被体验。不管是哪种方式，都表明了艺术家长期追求从商业画廊系统中独立的渴望，同时也标志着作品对商业画廊系统的持久依赖。

我们离一个实验领域只有一步之遥。在这个领域里，执行一项行动计划，或做记录，或以某种书面形式推测未来可能发生的事件，就足以证明艺术正在被创作。观念艺术将生产的天平从物质向想法倾斜，从事件向观念倾斜。当然，它并不是完全摆脱了物质——但是，在艺术的观赏、购买、销售和保存系统中，大概是在1966年到1972年之间，物质的地位与对审美际遇的普遍预期发生了根本性的冲突。1967年，索尔·勒维特（Sol LeWitt）在《艺术论坛》的一篇文章中对观念艺术下了一个定义，他写道："当艺术家采用观念艺术的形式时，就意味着所有的策划和决定都是事先做好的，而执行则只是履行步骤……关注观念的艺术家，目的是让观众对他的作品产生兴趣，因此他会希望作品在情感上是枯竭的。"为了避免展示出主观性或决策性，勒维特的作品以重复和组合为特征——1968年，他开始为墙面画制订创作计划，一队画工根据他的指示，绘制密集、规则的直线。但勒维特也强调，虽然"作品的样子并不太重要（如果它有物理的形态，就必须看起来像什么东西）"，但还是要做出一些决定来确定最终产品的规模、大小和位置。重要的是观念的传达："观念艺术只有在想法好的时候才是好的。"

在大多数所谓的观念性作品中，都能发现挑衅和轻微荒诞间的一种有力混合。索尔·勒维特自己还加了另一个词——效率，它与上述两个词都有交集。他说："任何想法，如果能用两个维度更好地表达，就不应该用三个维度"，"想法也可以用数字、照片、文字或艺术家选择的任何方式来表达，形式并不重要"。（"我不喜欢'艺术作品'这个词，"他戏谑地补充说，"因为我不喜欢'作品'这个词，它听起来自命不凡。"）

相应地，像罗伯特·巴里（Robert Barry）这样接受过系统绘画训练的艺术家，当发现自己的作品在不同的光线环境下看起来不一样时，他就放弃了绘画；他又用细铁丝做装置，当发现这些东西不易看见时，他也放弃了。从此以后，巴里的展览由无线电波、超声波、微波和放射线组成，他宣布它们缥缈的存在，但仅此而已。从另一个意义上说，巴里的作品可以看作消解艺术材料和整个环境之间的区别的尝试。他在1969年的《惰性气体系列》[图1.10]中，将2立

图1.10　罗伯特·巴里，《惰性气体系列》(*Inert Gas Series*) 之氦气。从测量的体积到无限扩大。1969年3月5日上午某时，2立方英尺的氦气被释放到空气中。
"惰性气体是一种无法察觉的物质——它不会与任何其他元素结合。当释放时，它就会'从测量的体积扩展至无限'，正如我的海报上所说……它继续在大气中永远地扩张，不断地变化，而它做的这一切，没有人能够看得到。"（罗伯特·巴里）

方英尺的氦气释放到莫哈韦沙漠的空地上，并拍摄下这一看不见的气体扩散画面，这件作品可以作为对有限艺术融入无限生命的隐喻，同时也引发了对照片证据的本质以及视觉世界的反思。在那些不平凡的岁月里，从哲学上激起观众的兴趣是巴里的常规策略。在1969年伦敦的一次重要展览中——这是伦敦第一次把观念艺术从私人画廊引入公共资助的舞台——巴里向组织者查尔斯·哈里森（Charles Harrison）发出指令，要求他为一件艺术作品打印一份说明书，写明它比惰性气体更不可见，事实上，它可能存在于未来。"有些东西在地点和时间上都很接近，但尚未为我所知。"这篇曾被收录在当代艺术学院具有开创性的展览"存在你的脑海中"(*Live in Your Head*)中的文字，读者只需稍动脑筋，就会发现巴里的意图在于他所描述的那种"无形而不可测量的东西，物质的却又形而上的效果"。

艺术和生活密不可分地相互联系在一起，甚至可以以某种方式融合，这种直觉为出生于意大利的维托·阿孔奇（Vito Acconci）提供了强大的动力。他在职业生涯的早期是一位诗人；不同的是，阿孔奇将勒维特的预先计划和重复的观念作为作品基本的决定性因素，并将其推向了极端。首先，阿孔奇选择了一个组织公式，

比如:"每天在街上、任何地点,随机选择一个人,持续 23 天。无论他走到哪里,无论走多长时间、走多远,都要跟踪他。当他进入一个私人场所时,如他的家、办公室等,则活动结束。"这便是 1969 年的《跟踪》(Following Piece)所采用的形式,一位跟随阿孔奇的摄影师以真正的观念主义风格,采用原始快照的形式,记录下了艺术家和他的"猎物"之间近乎无意义的行动。在这个作品和类似的作品中,艺术家实际上是唯一的材料,正是他行为的无意义最终将其转化为艺术作品的内容。同样,1970 年阿孔奇的《台阶》[图 1.11] 也是如此,他在公寓里摆放了一张 18 英寸(46 厘米)的凳子,当作台阶上下。"在指定的月份里,每天早上,我以每分钟 30 步的速度上下凳子……活动持续到我不能再进行为止,然后记录下时间。"相比之下,在英国,一种艺术方法是对艺术本身的起源和性质进行神秘的猜测。在

图 1.11　维托·阿孔奇,《台阶》(Step Piece),1970 年,行为表演,4 个月,每天时间不同。

一系列模仿语言哲学枯燥的散文风格写成的文本中，艺术语言小组（Art-Language Group）从 1969 年起出版了一份以他们名字命名的杂志，其中没有图像，也没有任何承诺，而是关注艺术观念问题：解释艺术品在传统中何时、如何以及为何存在。

"工作室又成了一门学问"，在 1968 年 2 月的《艺术国际》（Art International）上一篇题为《艺术的非物质化》（"The Dematerialization of Art"）的文章中，露西·利帕德（Lucy Lippard）和约翰·钱德勒（John Chandler）如此写道，此时正值欧美各地爆发学生运动和工会示威前的日子。在利帕德和钱德勒看来，艺术对象的非物质化与反传统文化的蓬勃兴起，其联系或多或少是明确的。他们认为，这"涉及开放而非紧缩"，"新的作品提供了一种奇怪的乌托邦主义，它不应该与虚无主义相混淆，像所有的乌托邦一样，它间接地倡导一种表象；像大多数乌托邦一样，它没有具体的表达方式"。他们进一步注意到，观念艺术中存在的那种幽默其实就是机智，他们指出"机智"曾经指"头脑"或推理与思考的能力。"这个词的含义之一是'理智正常情况下的精神能力'……它逐渐意指'通过察觉到不协调之处，并以令人意外或警句似的方式表达，进行巧妙、讽刺或挖苦性评论的能力。'"回顾法国达达主义者马塞尔·杜尚（Marcel Duchamp）在这次复兴中所发挥的重要作用，他在 1968 年去世前一直住在纽约，并启发了几位年轻的观念主义者，利帕德和钱德勒对乌托邦主义和幽默的强调也开启了在观念主义最具挑衅性的作品中，关于观众本质的讨论。这种策略可以说是用一个观众换取一个更好的（或至少是另一个）观众。当罗伯特·巴里透露，预计于 1969 年 12 月在阿姆斯特丹举办的展览将会由画廊工作人员锁上门，并贴出"为了这次展览，画廊将关闭"的公告，他无疑是想把观众分成两类：一类因为展览"关闭"之不便而仅仅感到被冒犯，另一类则会更敏锐地注意到这个标志也可能意味着展览和画廊关闭是同一回事。维托·阿孔奇在《台阶》第一场活动的文件中表示，第二场活动将在"表演月中的任何时候"，于上午 8 点"在我的公寓向公众开放，他们可以看到活动的进行"。当他如此宣称时他肯定也知道，很少有观众会知道他住在哪里，也很少有人会早起去看他踩着一个普通的凳子上上下下。

利帕德和钱德勒在他们的作品中敏锐地写道：观念艺术家"已经让批评家和观众开始思考他们所看到的东西，而不是简单地权衡形式上或情感上的影响"。然而——正如我们将在下一章中发现的那样——这句话中所隐含的微小革命将会产生多重后果。利帕德的观点很快就会改变，转而对被男性主导的极少主义和观念艺术所边缘化的群体表示公开的同情。女性主义在更广泛的文化中越来越少地得到支持，但在艺术界却取得了特别的成就。画家卡洛琳·施尼曼（Carolee

图 1.12　卡洛琳·施尼曼,《肉的快乐》(*Meat Joy*), 1964 年，生鱼、鸡肉、香肠、湿油漆、塑料、绳子、纸、垃圾、行为表演照片。

Schneemann）在阅读了西蒙娜·德·波伏瓦（Simone de Beauvoir）1949 年的书《第二性》(*The Second Sex*)，以及威廉·赖希（Wilhelm Reich）关于性和自由之间关系的理论后，激发出灵感，早在 1963 年她就设计了关于自己身体的摄影作品，其中有一个更古老的女神形象浮现出来——从字面上看是这样，因为艺术家强调皮肤本身是绘画标记的承载者。但这只是一个前奏。施尼曼具有里程碑意义的表演是《肉的快乐》[图 1.12]，1964 年 5 月与让-雅克·勒贝尔（Jean-Jacques Lebel）首次在巴黎的"自由表现节日"（Festival de la Libre Expression）上表演，随后在纽约的贾德森纪念教堂（Judson Memorial Church）表演。这是一场自觉的身体艺术，参与者相互脱光衣服，拔掉（身上装饰的）鸡毛，近乎赤裸地在地板上心醉神迷地滚动，身处一场肉体、血液和颜料的庆典。伴随着沃尔夫·沃斯泰尔（Wolf Vostell）、伊夫-克莱因（Yves Klein）、皮耶罗·曼佐尼等人的行为表演传统在欧洲的复兴，《肉的快乐》明确表明，艺术不必再是经销商那令人厌恶的沙龙空间里众人虔诚而静默观赏的耐用商品。偶然、随机性、不可重复性以及对经过精心设计的品位的漠视，是反文化潮流中最具实验性的艺术新范例。

　　艺术非物质化的第二个主要影响是对博物馆管理政治的影响。尽管一些企业家开始欢迎新艺术进入私人画廊（也伴随着越来越多的艺术家积极合作），但由公共资金资助的大型机构却因政治保守主义、隐秘的商业纠缠以及对少数族裔、工人阶级和女性的歧视而备受诟病。1969 年初，一个自称"艺术工作者联盟"（Art

Workers' Coalition，缩写为 AWC）的临时组织（成员包括罗伯特·莫里斯、卡尔·安德烈和露西·利帕德）向纽约现代艺术博物馆的理事们提交了一份"十三项要求"的清单。这些要求包括：延长开放时间，扩大参与范围以包括黑人和波多黎各人，为艺术家提供住房和福利，承认生态破坏，承认艺术家对其作品的命运、修改或展览的所有权和控制权等。而在 1971 年，另一争议出现在了纽约的古根海姆博物馆，当时法国艺术家丹尼尔·布伦（Daniel Buren）就自己作品对这家著名画廊空间的影响与博物馆当局发生了冲突。布伦在两年前发表了一份声明，承诺放弃"构成（Composed）"绘画，转而以规则交替的成对颜色（红与白、蓝与白）制作等宽的条纹，以示完全摆脱了传统。当时，布伦应邀参加了在古根海姆举办的一个大型国际展，他设计了两块由条纹覆盖的画布［图 1.13］，其中

图 1.13　丹尼尔·布伦，《内部》(*Inside*)（古根海姆博物馆中心），1971 年，布面丙烯，20× 9.1m，1971 年所罗门·R. 古根海姆国际展览会开幕前一天安装，艺术家个人收藏。

较大的一块将近66英尺×30英尺（20米×9.1米），将悬挂在弗兰克·劳埃德·赖特（Frank Lloyd Wright）所设计的宽敞的中庭，而较小的一块将挂在室外横跨第88街。布伦的想法是，在观众沿着古根海姆博物馆内部坡道往上走的过程中，会从多个位置看到室内这件作品——实际上这是将作品转变成了一个三维移动装置，同时暗中重组了坡道本身的功能。布伦说："这个设计的特点之一，就是要揭示其所遮蔽的'容器'。"参与展览的其他艺术家抱怨布伦的做法损害了他们作品的可见性，尽管布伦的回应是，这件作品"被放置在美术馆的中心，不可避免地暴露了该建筑使一切都从属于其自恋的体系结构这一隐秘功能"，但管理方还是将这块大画布拆除。布伦抗议，"博物馆"——他可能说的是任何一座博物馆——"展现了一种绝对的权力，它不可救药地征服了任何被它抓住/展示的东西"。

没过几周，出生于德国的艺术家汉斯·哈克（Hans Haacke）按照约定将在古根海姆博物馆举办个展，但馆长托马斯·梅塞尔（Thomas Messer）却以所谓的"不恰当"内容为由，拒绝了他的几件作品。当时哈克正开始探索社会和体制"系统"的交集，尤其是权力过程。他的新作《沙波尔斯基等人在曼哈顿拥有的房地产，一个实时的社会系统，截至1971年5月1日》[图1.14]，是由142张从街道拍摄的建筑物外墙、不带既定立场的照片组成，附有经过仔细研究的房地产大亨哈里·沙波尔斯基二十年来在哈莱姆区和下东区每处房产的抵押贷款、租金交易和税收协议等文字和图表。其中有关于租赁行为、内部交易以及涉及让沙波尔斯基被监禁的潜在证据。与此同时，哈克将他的作品描述为具有"系统"的特质，"影响该系统的外部因素及其自身的作用半径，都超出了它在物质上所占据的空间"。他十分希望这样的效果可以使观看者与作品建立起新的关系："不再让观众扮演传统的角色——作品意义的主宰者；而是让观众于现在变成见证者。""系统不是被想象出的，而是真实存在的。"然而，博物馆很快谴责了这件作品，称其为一个爆料名人丑闻的冒险，破坏了古根海姆博物馆"追求纯粹的审美和教育而别无他求"的义务：这是"一种已经进入美术馆有机体的外来异物"，必须予以杜绝。这一事件在短时间内引发美术馆内一百多位艺术家提出抗议，并签署承诺："除非改变艺术审查制度及其倡导者的政策，否则不在古根海姆展览。"这次展览的策展人爱德华·弗莱（Edward Fry）因捍卫哈克的作品而被解职。从长远来看，此次事件也引发了对美术馆如何展示作品的广泛争论，严重质疑了美术馆本身的价值。

之后，哈克也将探讨美术馆如何向其经营方式、管理技巧、公共关系和企业投资妥协——美术馆实际上只是一种"意识产业"（consciousness industry），只

不过披上了一层关注个人表达、教育和精神生活的外衣。艺术史学家卡罗尔·邓肯（Carol Duncan）稍后还将与艾伦·瓦拉赫（Alan Wallach）合作著述，分析一般的现代美术馆。他们认为现代美术馆是一种通过文字、参观者路径和信息面板而构成的"仪式建筑"，以讲述从早期开端到发展高潮这一艺术叙事的神话（纽约现代艺术博物馆的"脚本"逐渐把抽象表现主义提升为精神对物质的"胜利"）；质疑与批评美术馆对更广泛的政治和社会讨论的缄默。这种辩论一直存在于反文化的浪潮之中，并将成

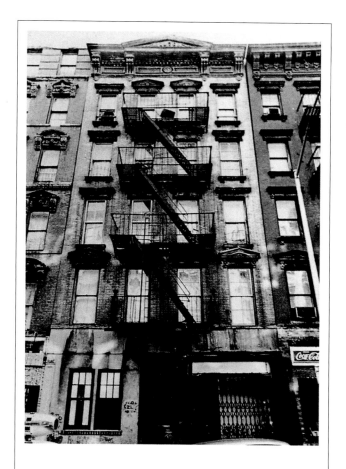

图 1.14　汉斯·哈克，《沙波尔斯基等人在曼哈顿拥有的房地产，一个实时的社会系统，截至1971年5月1日》（*Shapolsky et al. Manhattan Real Estate Holdings, a Real-Time Social System, as of May 1*），1971年，一张照片和一张打印纸。
古根海姆博物馆对这件作品的拒绝，揭示了"任何东西都可能是艺术"这一激进假设带来的挑战，以及哈克在不同情境中呈现场景的能力，也由此揭露文化与权力的关系。

为后世对艺术进行智性讨论的标志性主题之一。

多年过去，我们可以看到20世纪60年代后期是如何产生了一个绝对矛盾的时刻，一方面传统的体制权力主张对艺术的合法性进行裁断，另一方面是那代艺术家在企业犯罪、社会不公与战争事件等新意识的刺激下提出对抗性主张。艺术实验的爆发是这种对抗气氛的一部分。无论是1968年5月在巴黎守卫路障的示威工人和学生，或是1971年在肯特州立大学被军警枪杀的抗议学生，都已经成为时代的象征而载入史册。在本书所论述的整个时期，艺术都起到了制衡权力的作用。

当代之声

现代艺术最美的地方在于:它于自身的潜力中建立起了自我毁灭的能力。没有什么东西能像艺术那样持续自我更新。艺术的基本信念不断受到威胁,因此它不断变化。所以艺术和反艺术其实是一回事。[1]

——罗伯特·巴里

很明显,今天的一切,甚至是艺术,都存在于一种政治情境中。我的意思并不是说艺术本身必须从政治的方面去看,或者其看起来是政治性的,而是说艺术家创作艺术的方式——他们在哪里创作,他们有什么机会创作,他们如何把它释放出来,以及向谁释放——这些都是生活方式和政治形势的一部分。这就变成了艺术家的权力问题,艺术家要做到足够团结,这样他们才不会任由一个不理解他们在做什么的社会摆布。[2]

——露西·利帕德

如果你还记得60年代,那么,伙计,你就没经历过那个年代。

——匿名

[1] Robert Barry, "Interview with Ursula Meyer" (1969), in U. Meyer, *Conceptual Art*, New York: Dutton and Co., 1972, p. 35.

[2] Lucy Lippard, "Interview with Ursula Meyer" (1969), in L. Lippard and J. Chandler, *Six Years: The Dematerialisation of the Art Object*, New York and London: Studio Vista, 1973, p. 8.

第二章
胜利与衰退:20世纪70年代

20世纪70年代初,在整个西方世界,前卫艺术的前景确实一片光明。特别是对于年轻的艺术家来说,在刚刚结束的十年中,他们陷入了对既定文化的反对情绪,对现代绘画和雕塑正统解读的反抗似乎取得了胜利,这是一把通往更多理论与实践可能性的钥匙。完全体现这些雄心壮志的事件是由年轻的策展人哈洛德·塞曼(Harald Szeemann)策划的第一个全面认可并宣传反文化艺术价值的国际性展览,即1972年举办的具有传奇色彩的第五届卡塞尔文献展。自1955年阿诺德·博德(Arnold Bode)发起成立文献展以来,每四年或五年举办一次,目的是展示德国和西欧的现代主义经历战争蹂躏后的活力,同时也是为了与纽约的权力制度相抗衡。塞曼的选择极其"另类"。要完整地描述这次展览,除了要提到专门为庸俗艺术、宗教图像、儿童游戏、科幻小说插图、广告和其他边缘美学形式而设的展厅之外,还包括1972年前后曾短暂流行的一种"照相写实主义(Photorealism)"。但第五届文献展的主要吸引力在于传播摄影、观念艺术和基于时间的艺术这些新实验。贫困艺术家(波蒂、安塞尔莫、梅茨)与行动主义者(布鲁斯、尼茨、施瓦茨科格勒),完全或部分从事电影(乔纳斯、塞拉)或摄影(博尔坦斯基、雷纳、鲁斯查、富尔顿)、装置(凯因霍尔兹、特克、小野洋子、奥本海姆)和行为艺术(阿孔奇、博伊斯、吉尔伯特和乔治、霍恩、格拉汉姆、海瑟)的诸多艺术家,一起出现在人们的视线中,这仅仅是一些具有代表性的例子。然而到了70年代末,情况就大不相同了。不仅反文化的艺术激进主义明显减弱,而且一套新的重要事项占据了中心位置,从而使激进主义显得筋疲力尽、不合时宜,或者充其量只是乌托邦而已。但在希望的体验和疲惫的认知之间,仍有着艺术实验大施拳脚的空间。这一章讲述的是在这整个十年中,当更为广泛的文化牵引力朝着相反的方向发展时,人们为了传播和拓展实验情绪所做的尝试。

女性主义的诉求

在过去的三十多年视觉文化的所有重大调整中,最重要的或许来自对性别问题的持续反思。20世纪70年代初,对现代主义男性文化的信心危机在当时的女性主义女艺术家那里表现得最为深刻。在60年代美国西海岸艺术家如米里亚姆·夏皮罗(Miriam Schapiro)和朱迪·芝加哥(Judy Chicago)等人活动的影响下,妇女团体在纽约也很活跃。在那里,艺术工作者联盟在1970年的"13项要求"中,坚持"博物馆应鼓励女艺术家克服几个世纪以来对女性艺术家形象的损害,在展

览、博物馆收藏和评选委员会中建立男女平等的代表权"。黑人画家费丝·林格尔德（Faith Ringgold）告诉我们，在那一年的2月，她已经关注到黑人的可见性和黑人艺术的身份问题，而成为一名女性主义者。"事情发生的契机，是我决定对一个即将在纽约视觉艺术学院举办的展览发起抗议，抗议美国的战争、镇压、种族主义和性别歧视政策——这个展览本身就是男性的。我宣布，如果组织者不加入百分之五十的女性，就会爆发'战争'。组织者罗伯特·莫里斯同意将展览向女性开放。"不久，评论家露西·利帕德（Lucy Lippard）与林格尔德及压力团体"革命的女性艺术家"（Women Artists in Revolution，缩写为WAR）联合起来，抗议惠特尼美国艺术博物馆（Whitney Museum of American Art）的年度展览歧视女性，她们鼓动将女性的参与率从7%左右提高到接近50%——但并没有完全成功。于是她们联合其他一些人采取措施，组织自己的展览并经营画廊。

在这种抗议和辩论的氛围中，出现了一些关于女性艺术十分关键的批评观点，最值得注意的是琳达·诺克林（Linda Nochlin）1971年在《艺术新闻》（*Art News*）上发表的长文《为什么没有伟大的女性艺术家？》（"Why Have There Been No Great Women Artists?"），以及同年露西·利帕德为"26位当代女性艺术家"（26 Contemporary Women Artists）展览所做的展览目录，后者当时是康涅狄格州奥德里奇博物馆（Aldrich Museum）的策展人。诺克林谈到了一个备受争议的问题，即女性艺术中是否存在一种女性特有的敏感或本质。她坚持认为并没有，也不太可能会有。她同意没有像米开朗基罗或马奈那样的"伟大"女艺术家，但认为原因在于男性主导的教育和体制结构压制了女性的价值。"当人们对产生艺术的条件提出恰当的问题时，伟大艺术的产生只是其中的一个次级话题，"诺克林写道，"毫无疑问，（人们）将不得不对一般的智力和才能的环境伴随物展开一些讨论，而不仅仅是对艺术天才进行讨论……艺术不是天赋超群的个人的自由、自主的活动……相反，艺术创作的全部情况……是由专门的、明确的社会机构所调解和决定的，不管它们是艺术学院、赞助系统、神圣创造者的神话，还是作为英雄人物或社会弃儿的艺术家。"诺克林的有力论证是：既然"天才""精通"和"天赋"等概念是由男性设计出来而适用于男性的，因此，女性能取得与他们一样多的成就便已经很了不起了。

利帕德对这个问题的态度确实非常不同。"我对是什么（如果有的话）构成了'女性艺术'没有清晰的认识，"她写道，"尽管我确信在感性方面存在潜在的差异……我听到的意见是，其共同的要素是一种含糊不清的'质朴''有机的形象''弯曲的线条'，以及最令人信服的是，一个集中的焦点。"她提到乔治亚·奥

基夫（Georgia O'Keeffe）早期为阐明女性身份的本质所做的努力时，利帕德写道："现在有证据表明，许多女性艺术家已经定义了一个中心孔洞，其形式组织往往是对女性身体的隐喻。"到1973年，利帕德已经确定了一个更为普遍的女性形象范围，包括"统一的密度，整体的质感，通常强调感官触觉，以及常常有强迫症般的重复；对圆形形式和中心焦点（有时与第一个方面相矛盾）的大量使用；无处不在的线性'袋状物'或自成一体的抛物线形式；对层次或层级的堆叠使用；难以准确描述的松散或灵活的处理手法；对粉红色以及曾经被视为忌讳的转瞬即逝的云彩之色的新偏爱"。批评家劳伦斯·阿洛威（Lawrence Alloway）否认了女性艺术可以基于古代象征主义或仪式而被定义，并提出了温和的指责："大量出现的软雕塑、恋物情结和模拟避难所是关于生育的，而非性别。这类作品主要由年轻艺术家创作，其动机是乐观地相信非专业化的技术和原始主义的理想，即我们可以依赖于个人资源。"

阿洛威的观点肯定有部分是针对活跃在加州的艺术家琳达·本格里斯（Lynda Benglis）的作品，她在20世纪60年代末至70年代初创作的那些放置在地板上的色彩鲜艳的作品，是为了打破男性主导的极少主义的外观。这些作品采用了多种技术和数学参数，最初是一系列倒在地面上黏稠的乳胶形状；然后她尝试了一种新的技术，将颜料和树脂混合在一起，再加入催化剂，泡在水里产生发泡的聚氨酯，浇在预先搭建的结构上，形成各种勉强可控的形状［图2.1］。对艺术家来

图2.1 琳达·本格里斯，《献给卡尔·安德烈》（*For Carl Andre*），1971年，聚氨酯泡沫着色，143×136×118 cm，得克萨斯州沃斯堡现代艺术博物馆。
"我的大部分作品都有那种身体性的运动感，它暗示着身体或带来身体上的反应……（例如）这些聚氨酯泡沫作品暗示了波浪的造型或某种形式的内脏……在某种程度上，观众了解这种自然的感觉……换句话说，它很原始。虽然这些形态不是特别容易辨认，但感觉是可以辨认的。"（琳达·本格里斯）

说，这些泡沫状的有机形体必须通过表演来创造，而不是一部分、一部分地制作出来，有时会邀请观众来见证这个复杂的事件。"我发现，"本格里斯说，"接触有机的形式，了解物质的变化和时间以及材料的流动是相当有必要的。我觉得我想为自己去解释那种有机的现象；自然本身会暗示什么……我希望它具有充分的暗示性，但不要太具体；具有强烈的象征性但又非常开放。"然而，本格里斯仍然感到，在一个以男性为主的艺术体系中，她自身的代表性并不充足（一位评论家曾抱怨这种合成乳胶类的作品是"剧场性的"）。1974年，她以一种臭名昭著的姿态为自己的作品拍摄了一系列广告，通过摆出海报女郎的姿势恶搞了男人对女人的看法，以对抗这种男性气质［图2.2］，其中一个

图 2.2 琳达·本格里斯，《艺术论坛》的广告，1974 年 11 月。
"《艺术论坛》的广告在某种程度上是对两性的嘲弄……批评家平卡斯-威腾（Pincus-Witten）和艺术家罗伯特·莫里斯鼓励我这样做。《艺术论坛》允许我这样做，而我则支付了 3000 美元的版面费。"（琳达·本格里斯）

广告中，她只戴了一副墨镜，身上绑着一个巨大的乳胶制成的假的男性生殖器。这幅广告被刊登在1974年11月的《艺术论坛》上，实际上它由与雕塑家罗伯特·莫里斯的合作演变而来，而此前本格里斯已经在录像领域与他进行过合作。本格里斯觉得自己需要模仿好莱坞给电影明星做宣传的那种方式，这种类型的形象在技术上往往与色情行业制作的过于接近。本格里斯讲述了合作的过程："莫里斯和我一起去买了乳胶制成的假的男性生殖器，他一直在和我一起拍摄，用宝丽来拍摄不同姿势的照片，于是想到，也许可以做一个大的男性和女性的海报。"本格里斯最终找到了她的答案——对她来说，假的男性生殖器"是一种双重声明，它是最理想的东西，它既是男性又是女性，所以我真的不需要一个男性，而（这件作品）背后的观点我也想完全由自己表达"。与此同时，莫里斯为自己在卡斯泰利-索纳本（Castelli-Sonnabend）画廊的展览拍摄了一则广告，刊登在《艺术论坛》上。广告中，他只戴着深色眼镜、头盔和一个带刺的狗项圈，暗示着性虐待。

图 2.3 朱迪·芝加哥,《晚宴》(*The Dinner Party*),1979 年,综合材料,14.6×12.8×0.91m,布鲁克林艺术博物馆。"我对《晚宴》的期待是创造一种新的表达女性体验的艺术,并找到一种使这种艺术能够为广大观众所接受的方法……由于世界上大多数人对女性的历史及其文化方面的贡献一无所知,所以通过艺术,特别是通过传统上与女性有关的技术,将我们的历史与女性联系起来似乎是合适的。"(朱迪·芝加哥)

　　与此同时,同样在加利福尼亚的朱迪·芝加哥也在画一些有争议的图像,以探索处于中心位置的阴道——圆形的或放射状的形式通常所具有此象征意义,"中心化焦点"是她自己设计的术语。早在 20 世纪 60 年代,芝加哥就在加州州立大学开启了第一个女性艺术项目,之后又在洛杉矶开展了"女性-空间艺术画廊"(Woman-Space Art Gallery,1972 年)和"女性建筑"(Woman's Building,1974 年)等项目。正是在 1974 年,芝加哥开始制作她最大、最著名的艺术作品——《晚宴》[图 2.3]。在这件作品中,陶艺工和缝纫工紧密合作,帮助艺术家制作了一个放在"遗产地板"上的大餐桌,艺术家以象征性的形式展示了 999 位女性的成就史。芝加哥花了多年时间学习在瓷器上作画——她很快意识到艺术技能的发展和传承在相当程度上由女性完成,但她们却没有得到应有的回报,无论是地位还是金钱上的。《晚宴》最终在 1979 年完成,赞颂了女性的工作成就,也昭示了其负担。"餐位被设置在三张长桌上,三张长桌形成一个等边三角形,"芝加哥解释说,"长桌上面铺着亚麻桌布,一个个盘子摆放在一块块缝制的餐布上,餐布上的符号与图形为所代表的女性或女神提供语境。盘子被相应的摆设所强化,并成为摆设的一部分。这些摆设还包括一个高脚杯、餐具和一张餐巾。缝制的餐布结合了各女性生活时代的缝纫特点,反映了女性遗产的另一个层面。桌角上是绣着女神三角形标志的祭坛布。桌子放置在 2300 多块手工制作的陶瓷地板上,上面写着 999 名女性的名字。"芝加哥这件作品的整体逻辑和形式也很明确:"根据她们的成就、生活境遇、籍贯或经历,'遗产地板'上出现的女性成组围绕在桌子上某位女性周围。"

　　在芝加哥完成其史诗性(也是划时代的)作品的同时,其他女性艺术活动的

多样性反映了男性和女性身体以及身份之间的显著差异。玛莎·威尔逊（Martha Wilson）、丽塔·迈尔斯（Rita Myers）和凯蒂·拉·罗卡（Kitty La Rocca）等艺术家探索性别和身份的摄影作品，在形式上和物质上与唐纳德·贾德或卡尔·安德烈那些强硬的技术化的极少主义形成了鲜明对比。对男性"反形式"雕塑那种新的地面展示惯例（稀疏、简练、重复）的变异或恶搞模仿，成为女性主义者的策略选择——这种策略的优点是，既能表达共同的形式语言，又能以明确的视觉术语建立起差异。

在欧洲女艺术家的作品中也可以看到一种类似的策略，她们质疑了男性极少主义艺术让观者参与到一套对艺术品的反思关系中的倾向。比利时艺术家玛丽-乔·拉方丹（Marie-Jo Lafontaine）将人们的注意力从呼吁艺术作为哲学思辨的引导，转移到其作为对身体和人类共情力的呼吁上，她后来从事录像、绘画和装置的创作，将纺织画布所用的棉花提前染成了黑色并编织成布料后，把它们作为一系列单色画布悬挂起来，由此产生的作品有力地证明了女性的手艺，证明了（艺术家自己的）重复而疲惫的劳动，同时也证明了她一直拒绝用组合的形式来装饰已有的表面。在美国，杰基·温莎（Jackie Winsor）经常使用线、绳索和砍伐的树木，将捆绑、打结和钉钉子这种费时费力的重复劳动融入其中，以反映她在纽芬兰海岸的凄凉童年。70年代中期，温莎精心制作的盒子显示出她对立方体内部或表面细节的专注，并提供了一个优雅的例子，表明了女性对男性审美模式的改变和挑战［图2.4］。

图2.4 杰基·温莎，《对半分》（*Fifty-Fifty*），1975年，木头和钉子，102×102×102cm，私人收藏，纽约。
温莎的盒子们是通过将细木条相互钉在一起的烦琐过程构建而成的，其中包含了她父亲用木头和钉子建造房屋的自传性指涉。这种"人"的指涉是男性极少主义者所厌恶的，但这些包含了人性指涉的盒子却与他们一样关注几何学和重复。

图 2.5　伊娃·海塞，"伊娃·海塞：链式聚合物"装置现场，纽约菲施巴赫画廊，1968 年。前景作品：《增加Ⅲ号》(Accession Ⅲ, 1968 年)；背景作品：《积聚》(Accretion, 1968 年)。

出生于德国的雕塑家伊娃·海塞（Eva Hesse）曾在耶鲁大学学习，她对大部分美国极少主义者的作品都有所了解。她的作品立足于女性主义者此时正在探索的自由使用材料的新背景。1970年，海塞不幸英年早逝，但她已经为她那一代人开创了使用卡片、线、绳索和蜡等透明或柔性材料的先河。在这方面，她做得最多的，也许是对男性极少主义艺术那种几何规则性的消解。受到西蒙娜·德·波伏瓦的《第二性》的启发，海塞在自我怀疑的情绪中挣扎，并从中成功地提炼出一种美学，她喜欢称之为诚实、正直、过程性和没有规则的，她以最不做作的方式处理给定的材料［图2.5］。她的容器和器皿，在画廊的空间里成群结队地放置，看起来歪歪扭扭，仿佛要向一面倒下，以彰显我们所理解的物质享受的不均匀性和偶然性。最重要的是，我们发现她在不多的声明和采访中，达到了一种将形式几乎完全消解的程度。她勉强描述了她创作后期的一些结构，但很有启示意义：

> 它们紧密且正式，但却非常缥缈、敏感、脆弱。
> 大多都能够被看穿。
> 既非绘画，亦非雕塑，但却就在那里。
> 我记得我想实现的是非艺术、非内涵、非拟人、非几何，没有，什么都没有，
> 一切，但是另一种视觉中的一切。
> 从一个完全不同的参考点出发，这可能吗？

在罗斯玛丽·卡斯特罗（Rosemary Castoro）1974 年用环氧树脂、玻璃纤维和钢等材料制作的装置雕塑《交响曲》[图 2.6] 中，可以看到一种对新传统的致敬和对伊娃·海塞的回望。它也暗示了肢体运动和有机的躯体。卡斯特罗的几件作品都涉及舞蹈的意象，她学过舞蹈编排，并偶尔与实验舞蹈家和电影制片人伊冯娜·雷纳（Yvonne Rainer）合作。这些作品不仅展示了在非传统材料和组合中发现的潜在活力，还揭示出美国男性主导的美学中否认身体及身体参照物的倾向，

图 2.6　罗斯玛丽·卡斯特罗，《交响曲》(*Symphony*)，1974 年，着色环氧树脂、玻璃纤维、泡沫聚苯乙烯、钢条，1.93×3.2×8.4m。

而这种倾向在女性主义者看来是绝对不能被遵循的。

　　20 世纪 70 年代初，美国的女性新艺术出于各种原因具有重要意义。它构成了女性艺术家致力于哲学参与的第一个阶段，即如何将女性主义之关注、论辩和发现以形式体现出来。它还提出了一个问题，即女性如何利用身体或身体形象来探索女性身份，而不至于招致以下指责，认为她们在玩弄以男性为中心的文化一直期待的那种窥视反应。渐渐地，女性艺术家之间的合作和讨论也开始渗透到教育、展览和艺术批评的体制框架中。诸如 1971 年和 1972 年朱迪·芝加哥在加州艺术学院的《女性之家》(*Womanhouse*，一个由女性制作并为女性服务的大型环境雕塑)，1973 年在纽约文化中心的展览"女性选择女性"(Women Choose Women)，以及在纽约创办的《异端》(*Heresies*)杂志（1975 年开始策划，1977 年初首次出版）等，都可以被认为是在暗示艺术没有男性也能很好地进行。艺术史方面重要的修订，如 1974 年初发表在《艺术论坛》上的卡罗尔·邓肯（Carol Duncan）的文章《20 世纪早期先锋派绘画中的男子气概和统治》("Virility and Domination in Early 20th-Century Vanguard Painting")，对艺术史上关于现代艺术的描述（由男性撰写和关于男性的描述）发出了怀疑的声音，其中大部分仍在强调男性艺术家作为"天才"的陈旧观念，艺术史家往往以明确的性别化方式支配着材料。

　　其他女性则直接把艺术带进土地。爱丽丝·艾科克（Alice Aycock）将极少主

图 2.7 玛丽·米斯,《无题》(*Untitled*), 1973 年, 木材, 每段 1.8×3.6m, 间隔 17.5m, 纽约炮台公园。

义的形式带进地下,建造出地下洞穴和地下结构。这些结构可以被解释为对寻求、内部性,或对返祖的、自我埋葬冲动的隐喻。玛丽·米斯(Mary Miss)的主要作品《无题》[图 2.7]则迫使人们前去纽约哈得孙河畔一个空旷的垃圾填埋场观看。对露西·利帕德来说,它给人一种空白和"隐约令人失望"的体验,直到它越来越深埋的圆圈被排列起来,展现出一个巨大

"《无题》的孔洞扩展成一个巨大的内部空间,"评论家露西·利帕德说,"就像一座镜厅或降落到地面的空气柱……你被它的中心焦点吸引,你的视角神奇地放大了。"

的"负体积",远远超过任何物理结构所能容纳的范围,而与广阔风景的共鸣也是作品的组成部分。《无题》的木板之间的空隙用黑色柏油封住,其线条与空旷的景观结构相呼应。但是除此之外,木板的作用只是作为一个虚假的门面。"如果某些作品具有几何学的一面,"艺术家如是说,并急于反驳任何与极少主义的联系,"这不是出于对这种特殊形式的任何兴趣。尽管我的雕塑有着全然物理的基础,但我希望的结果并不是去制造一个物体。"

从这个意义上来说,70 年代的许多美国女性艺术跨越了现代主义绘画及雕塑与极少主义艺术的反现代主义姿态之间的紧张关系——这两种艺术形式都是由男性生产并在批评上争夺的——女性主义面临的挑战是避免在完全相同的理论领域争夺实践规则;对某些人来说,对这种实践的拙劣模仿是一个更有吸引力的选择。同时,正如许多例子所显示的那样,在表达的语言、画廊和博物馆等机制控制,以及艺术家-工人(artist-workers)在阶级分化的资本主义社会中的地位等方面,女性艺术家与男性艺术家有着某些共同的普遍关切。而正是在这里,也许我们遇到了对女性主义更为艰巨和重要的挑战。只有极少数激进的女艺术家受到马克思主义理论的影响,而传统上马克思主义强调生产资料与社会阶级形成之间的关系,似乎在很大程度上忽视了女性关注的问题。然而,用英国女性主义评论家格里塞尔达·波洛克(Griselda Pollock)的话说,"艺术生产背后的社会,在本质上不仅

是封建的、资本主义的,而且还含有性别歧视的父权制思想"。接下来需要做的,就是将女性主义与重构的马克思主义思想结合起来。对女性主义来说,一个困难是关于"前卫"这个已被神圣化了的概念。不仅仅乌托邦或革命性思想常常忽视女性的贡献,而且"前卫"也开始显得像另一个"局外人"。从这个立场出发,也可以对传统的权力和阶级基础进行攻击。不仅这一立场自浪漫主义起源以来就主要由男子占据,而且女性主义者可以指出,无论如何,女性一直都被当作局外人。如果可能的话,她们需要在主流之中建立一个强有力的地位。然而,这里的困难在于,"主流"是(而且仍然是)一个几乎不可能确定的立场,因为它与谁使这些选择合理化以及为什么合理化的问题紧密相连。在女性主义者抱怨"主流"的同时,她们对多元性和差异性的贡献也促使主流消解。今天,这个词已经很少听到了;事实上,在很大程度上也正是因为女性主义,70年代可以说是"主流"不可逆转的衰落的十年。

在对这一时期的描述中,如果不提及两位艺术家,那么这一描述将是不完整的。她们在70年代建立起了强大的新阵地,并且她们的事业也在此后取得了长足的发展。在玛莎·罗斯勒(Martha Rosler)使用摄影的早期作品中,有一系列拼贴画,将越南战争的图像与当代美国国内的场景混合在一起。这些拼贴画名为《把战争带回家:美丽的房子》(*Bringing the War Home: House Beautiful*,1967—1972年),出现在70年代初的非主流艺术媒体上,是罗斯勒对《生活》(*Life*)杂志和其他地方新闻报道所暗示的战争真实性与国内公民个人责任之间距离的回应。此后,在她的摄影系列作品《鲍厄里:在两个不充分的描述系统中》[图2.8]中,她将一些重点关注转化为视觉形式,无关于社会或政治问题本身,而是关于表现的工具和技术,这些构建了我们所有的交谈、写作和在任何媒介上的图像制作。《鲍厄里》将满目疮痍的废弃商店门面的照片与一系列用来描述酒鬼和醉酒的口头习语搭配在一起——这些表达方式从粗俗到晦涩,而图像本身则引发了对这一类型摄影传统手法的反思:这意味着语言和视觉传统是"不充分的"(inadequate),而且或许是不可避免的。在另一个层面上,罗斯勒的《鲍厄里》可以被看作对当时有很多相关讨论的法国人类学家克劳德·列维-斯特劳斯(Claude Lévi-Strauss)的结构主义思想产生敏感反应的作品。与其他领域的结构主义分析一样,罗斯勒的图像试图将观众的注意力从所代表的事物转移到代表系统本身。她将自己的作品与标准纪实新闻中的"受害者摄影"对立起来,后者"坚持普遍的贫困和绝望的具体现实",但镜头下的"受害者"往往是温顺的,而罗斯勒将社会剥夺的问题重新定位在图像本身的政治中。在她自己的描述中,"这些文字从贫民窟之外的世界开始,然后

图 2.8　玛莎·罗斯勒,《鲍厄里:在两个不充分的描述系统中》(*The Bowery: In Two Inadequate Descriptive Systems*)(局部),1974—1975 年,45 张黑白照片。
艺术家本人曾说:"这里的照片是激进的隐喻,环境暗示着(醉醺醺的)状况本身……如果说贫困化是这里的一个主题,那么更核心的是孤独地蹒跚着的表征策略的贫困化,而不是一种生存模式的贫困化。"

滑入其中,就像人们认为人会滑入酗酒并滑向街道的底部一样……(这个项目是)一部拒绝的作品。它不是挑衅的反人道主义。它的意图是一种批判行为:你现在阅读的文本在另一个描述系统的平行轨道上运作。没有偷来的(醉鬼)图像……你能从他们身上学到什么你还不知道的东西?"

对表征系统的形式和"内容"的关注也可以在出生于美国(但在英国活动)的艺术家玛丽·凯利(Mary Kelly)的作品中看到。凯利的作品《产后文件》[图 2.9]以 165 块独立的板块描绘了一个男孩(她自己的孩子)的成长和社会化过程——但并非通过传统的画像来描绘孩子或父母,而是通过尿布到写字纸等各种类型的材料定期复制孩子的身体印记。这些印记呈现的是凯利对儿子的焦虑记录。还有一部分日记记录了她作为艺术家的工作与母亲角色的关系,其中围绕儿童成长活动的一些语句用特定的字体表现,在精心安排之下既可读,又具有视觉效果。这就是凯利所说的"手稿-视觉"(scripto-visual)方式的一个例子。凯利借用文学理论、女性主义、精神分析和人类学的资料来编撰理论评论,用手稿-视觉的方式来贯穿性别的形成、作为被迷恋对象的孩子以及资本主义社会的劳动分工等问题。《产后文件》更大的哲学意义在于它试图融合两种对女性主体性的看法,一种来自弗洛伊德的著作(关于自恋),另一种来自雅克·拉康([Jacques Lacan],关于弗洛伊德)。该作品还旨在评论母子关系中构建母亲"女性特质"的步骤,以及儿童的身份通过与语言这一符号秩序接触并最终进入这一秩序、逐渐形成的过程。《产后文件》的主题不仅具有开创性,而且其形式和理论的复杂性,也超过了此前欧洲女性主义艺术家直接处理女性主义问题时所取得的任何成就。

可对上文讨论的两个艺术项目做一个初步的概括:在 20 世纪 70 年代,观念形

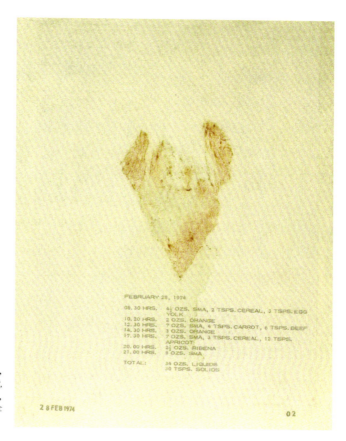

图2.9 玛丽·凯利,《产后文件,文档1》(Post-Partum Document, Document I),1974年,混合媒介,28件,每件35.6×28cm,加拿大安大略美术馆。

式的美国女性艺术倾向于经验性、实证主义和描述性的实践,而其在欧洲的相应表现则倾向于以精神分析为基础、私人和主观的形态。然而,罗斯勒和凯利都代表了一个被广泛认为是前卫的另类实践领域内的强大理论参与立场。在提供挑战父权制舒适规范的模式或表现方式时,二人都可以被视为在性别政治和视觉艺术之间建立起了一种联系,而当时这种可能的联系还鲜为人知。

行为艺术

关于行为艺术(Performance Art)的性质——无论男女——在70年代有更多例子,进一步说明了女性主义或其他激进的内容如何以别样的形式和媒介体现出来。行为艺术与达达主义及60年代的"偶发艺术"(Happening)运动有一定的渊源,艺术家仅用自己的身体行动来取代正常的艺术材料,以抵制将艺术作品视为商品(它既不能买也不能卖)。行为艺术在20世纪60年代后期和70年代

吸引了一群规模不大但颇有影响力的艺术界观众,在今天,无论是在回忆录、照片档案,还是在见证者的记录中,它都能产生强烈的共鸣。事后看来,某些行为艺术脱颖而出——以将欧洲和美国进行比较为目的也很重要——成为典范。

例如,露西·利帕德立即意识到,欧洲的行为艺术具有与美国不同的特点。在她看来,与北美相对而言欢庆型的行为艺术相比,欧洲的实践似乎更粗暴,更具有身体上的挑战性,与痛苦、伤害、强奸和疾病有着更危险的关系。通过比较,可以看出这两个大陆不同的社会和哲学传统,以及它们的当代危机。

在美国,卡洛琳·施尼曼(Carolee Schneemann)继续发展她从1963年开始的行为表演。早期,施尼曼曾为行为艺术辩护,指出它不是静态的拼贴、组合或绘画,后两个类别适用的观看条件非常不同。"表演的力量,"她曾写道,"在效果上必然更具侵略性和即时性——它是投射性的。"她指出了绘画作为视野中的稳定实体所具有的本质上令人安心的效果,由此,观者可以逐渐达到认知上的掌控。"我的绘画需要眼睛进行稳定的探索和反复观看,"她写道,"而在表演情境中,观众被不断变化的认识所淹没,被一连串令人回味的行动带动着情绪,由标志着演出持续时间的特定序列所引导和掌控。"而她的表演也被证明令人回味无穷。在1975年的《内部卷轴》[图2.10]中,施尼曼将自己的身体作为"原始的、未加装饰的人类物品"来使用。她这么描述这件作品:"我穿着衣服,拿着两张纸走到桌子前。我脱掉衣服,用一张纸盖住自己,把另一张纸铺在桌子上,告诉观众我将朗读《塞尚,她是一位伟大的画家》('Cézanne, She Was a Great Painter',这是艺术家自己写于1974年的一篇文章)。我扔下盖着我的那张纸,站在那里用粗大的笔触勾出了我身体和脸部的轮廓。"表演的高潮是在观众的焦虑和惊讶中,施尼曼从自己的阴道内缓缓抽出隐藏其中的文本,并朗读部分内容。作品的隐喻很清楚,在施尼曼看来内部知识的观念"与命名的权力和占有相关——从内部思想到外部符号的运动,还包括对未伸展的蛇、实际的信息(如电报纸条、方舟中的律法书、圣杯、唱诗席、铅垂线、钟楼、脐带和舌头)的引用"。身体以这种方式成为自我认识和真理的来源。"我假定,"施尼曼说,"旧石器和中石器时代人工制品中的雕像和刻画的女性造型都是由女性雕刻的……她个人身体的经验和复杂性是其将材料观念化或与材料互动的源泉,也是她想象世界并构成形象的源泉。"在这些隐喻之上,施尼曼对观众位置的改变的思考还适用于更普遍的情况。"在戏剧作品中,观众的身体可能会比观看绘画或装置时更加活跃……他们可能不得不做一些事情,如配合一些活动,让开道路,躲避或接住坠落的物体。他们扩大了知觉参与的领域:其注意力被各种不同的行动跨度所调动,一些行动可能会威胁侵犯他们在空间

图 2.10　卡洛琳·施尼曼,《内部卷轴》(*Interior Scroll*), 1975 年, 行为表演。
《内部卷轴》于 1975 年首次在长岛的女艺术家观众面前演出。"朗诵是在桌子上面进行的, 摆出了一系列人体模特的'动作姿势', 一手拿着书, 一手保持平衡,"施尼曼说,"在结束的时候, 我把书丢掉, 直立在桌子上。我一边读着卷轴一边将它一寸一寸地从身体里慢慢抽出。"

中位置的完整性。"到了《内部卷轴》时, 施尼曼对女性及其艺术教育的未来也得出了直截了当的乐观结论。"到 2000 年,"她当时写道,"没有一位年轻的女艺术家会在学生时代像我一样遭遇并承受抵抗和破坏……她也不会进入'艺术世界', 不会给一个由艺术家、历史学家、教师、博物馆馆长、杂志编辑、画商组成的无孔不入的'种马'俱乐部增光添彩或丢脸——他们都是男性, 或致力于男性的保护。到 2000 年时, 女性主义考古学家、词源学家、埃及学家、生物学家、社会学家将毫无疑问地认可我的论点, 即女性决定了神圣和功能的形式——材料的神圣属性、它的宗教和实践的形成; 她推动了陶器、雕塑、壁画、建筑、天文学和农业法则的进化——所有这些都暗含着属于女性的改造和生产领域。"

在美国, 加利福尼亚州的克里斯·伯登 (Chris Burden) 在男性艺术家中脱颖而出, 他的艺术作品以脆弱的身体为首要特征, 有时甚至成为唯一的特征。毫无疑问, 伯登在作品中融入了一些冒险家或拓荒者的元素。在 1971 年名为《射击》(*Shoot*) 的作品中, 伯登将文化中的暴力指向了他自己和他的观众。他安排一位朋友从可控的距离向他开枪、擦伤手臂, 在一种高度戏剧化的氛围中测试了成功与失败的界限。子弹重伤伯登(最痛苦的失败形式)的事实, 只是为了突出观众已然处于的两难境地——夹在传统戏剧所需的"距离"和为眼前的事件分担责任二

图 2.11 克里斯·伯登,《艺术之踢》(*Kunst Kick*), 1974 年 6 月 19 日,瑞士巴塞尔艺术博览会上的表演。

者之间。伯登早期的大部分行为表演都是将自己的身体暴露在真正的现实危险之下。其中的一些行为,尤其是在无法吸引观众的情况下,会拍成 16 毫米的纪录片。而其他的行为只存在于伯登稀松平常的描述中,像照着食谱、说明书或公式执行一样,比如《轻轻地穿过夜晚》(*Through the Night Softly*):"1973 年 9 月 12 日,在洛杉矶的大街上,我背着双手,爬过五十英尺的碎玻璃。旁观者寥寥无几,大部分都是路人。"子弹、煤油、碎玻璃、带电的电线,这些都是伯登早年选择的自残工具,尽管像其他观念主义艺术家一样,他显然也意识到事件的存续不在于大众的记忆,而在于其所产生的文学性描述和照片。例如,伯登对 1974 年巴塞尔艺术博览会上的行为表演《艺术之踢》[图 2.11] 做了如下记录:"在(艺术博览会)的公众开幕式上……中午 12 点,我躺在博览会的两层楼梯的顶端。查尔斯·希尔(Charles Hill)不断地将我的身体从楼梯上踢下来,每次踢下两三个台阶。"这段描述暗示了艺术家如何让自己沦为一个被压迫或虐待的对象,再次在他的小众且喜欢窥视的观众中引发了内疚和疏离感之间的张力。伯登平静乏味的写作语调也暗示了这个艺术项目某种程度上所具有的反讽或伪科学性,有效地戏仿了先进技术社会中人类主体的物化。

即使是一位欧洲男性作家也能看出施尼曼结论的公正性,她那一代的美国女性主义者因为缺乏支持而"残缺不全且孤立无援";"对一部女性艺术史(istory,施尼曼尖锐地省略了'history'开头的字母'h')的信仰和献身精神是被那些可能教授它的人所设计的,也是被那些应该教授它的人认为是异端且错误的;我们最深沉的能量在秘密中孕育,我们有保密的先例"。他还可以将欧洲和美国的那些女性主义艺术家与之联系起来,像伍兹·露丝(Urs Lüthi,维也纳)、凯瑟琳娜·西维尔丁(Katherina Sieverding,杜塞尔多夫)、安妮特·梅萨热(Annette Messager,巴黎)和雷纳特·韦(Renate Weh,德国)这样的女性主义艺术家,她们与革命性的个人和政治议程保持一致,在镜头前所摆出的姿势和态度,故意呈现出对身体的虐待,并暴露身体对男性艺术编码的适应。乌尔里克·罗森巴赫(Ulricke Rosenbach,德国)和玛丽娜·阿布拉莫维奇(Marina Abramović,南斯拉夫)的

电影和录像将这一类型的作品延伸到动态影像中，后者在一件作品中引入了身体面临的危险，艺术家记录下观众在她吞服下据说是用来治疗精神分裂症的药丸时的反应。关于自己的表演，阿布拉莫维奇写道，其中许多是与德国艺术家乌维·莱西潘（Uwe Laysiepen，又名乌雷[Ulay]）一起完成的，她于 1975 年在阿姆斯特丹的德阿佩尔（De Appel）另类艺术空间结识了乌雷，二人在探索女性和男性能量的平衡，以及非语言交流之性质和界限的同时，也测试了身体的极限[图 2.12]。丽贝卡·霍恩（Rebecca Horn）20 世纪 70 年代中期的电影，如《水底之梦》（*Dreaming Under Water*，1975 年），其特点是在身体上安装类似酷刑的装置——加长的手指、头饰、笼子和马具。这些装置既具有胁迫性的虐待感，又具有温柔的外表。

图 2.12　玛丽娜·阿布拉莫维奇，《潜能》（*Rest Energy*），1980 年，在都柏林 ROSC 现代艺术展上与乌雷合作表演。

正如这些例子所表明的那样，在 70 年代早中期欧洲紧张的政治氛围中，当 1968 年的乌托邦希望被以更绝望的方式捍卫时，行为艺术（这个类别现在听起来太过平淡）是检验和激烈表达周围文化之暴力与敌意的场所。

自十年前的维也纳行动派（Vienna Actionists）——包括赫尔曼·尼奇（Hermann Nitsch）、贡特·布鲁斯（Günter Brus）、奥托·缪尔（Otto Mühl）和鲁道夫·施瓦茨科格勒（Rudolf Schwarzkogler）在内的一群身体仪式主义者（body-ritualists）——以来，在伯登的欧洲同行之中，有更为年轻的阿努尔夫·莱纳（Arnulf Rainer）和瓦莉·艾斯波特（Valie Export）。当尼奇及其同伴们从尼采、弗洛伊德、存在主义哲学和神秘的宗教中汲取灵感，以暴力的形式释放性欲时，70 年代崭露头角的一代艺术家们却从前辈们的戏剧性例子开始着手创作。瓦莉·艾斯波特（在林茨省出生时名为瓦尔特劳德·霍林格[Waltraud Hollinger]，后来在维也纳改名）通过与电影制片人彼得·维贝尔（Peter Weibel）一起编辑了一部关于维也纳行动派的开创性文献，进入了这个圈子。不久之后，她把自己的名字改为一个香烟品牌"艾斯波特"，当时这种香烟的广告早已出现在街头

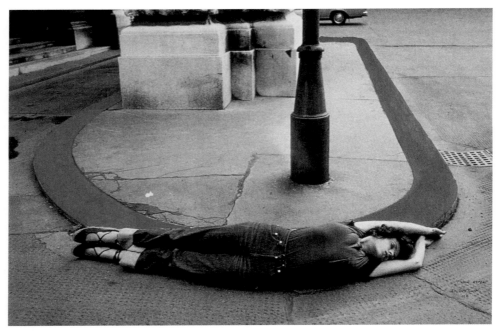

图 2.13 瓦莉·艾斯波特,《环绕》(*Einkreisung/Encircle*),1976 年,黑白照片,墨水,41.9×61.6 cm,版本 3。

的商业招牌上。根据 1972 年他们宣言中的话语,"男性将自己的女性形象投射到社会和传播媒体上,如科学和艺术、文字和图像、时尚和建筑……(从而)塑造了女性",艾斯波特用拼贴照片和香烟广告的手法创作了 1968—1972 年的《自画像》(*Self-Portrait*),推出了她的标志性风格,对商业社会赋予的女性分裂身份进行激进的反思。"如果现实是一种社会结构,而男性就是其工程师,"艾斯波特在她的《女性艺术:一份宣言》(*Women's Art: A Manifesto*)中说,"那么,我们面对的是一个男性的现实,女性还没有走到自己面前,因为她们没有机会说话,没有机会接触媒体。"在整个 20 世纪 70 年代,艾斯波特在表演、电影和摄影方面的活动都极为多样,用评论家卡佳·西尔弗曼(Kaja Silverman)的评论来说:"对艾斯波特而言,没有不被表象所昭示的身体现实,也没有不产生真实效果的肉体表象。"因此,我们发现艺术家自觉地将她的身体贴合在城市环境的各个部分——街角、路缘石、平坦的人行道——诙谐地模仿了现代主义的设计形式,不仅排除了装饰(正如阿道夫·卢斯 [Adolf Loos] 在其 1908 年的经典文章《装饰即罪恶》["Ornament is Crime"] 中对于装饰的大男子主义式的禁止),而且强迫女性身体服从其所处空间和物质规律 [图 2.13]。从此以后,在建筑、精神分析和哲学思考中,女性主体身份的形成一直是艾斯波特作品关注的核心。值得一提(在这方面

她与美国艺术家丹·格雷厄姆［Dan Graham］一样），艾斯波特是她那一代人中最早探索雅克·拉康关于身份形成之"镜像阶段"理论的实验艺术家之一。与格雷厄姆一样，这一观念促使她与现实中的镜子一起工作，并在录像、装置以及对凝视的操纵和重建中进行实时反馈。

欧洲最具争议的女性艺术家的身体表演，是吉娜·潘恩（Gina Pane）在巴黎的那场极限表演。从 1968 年开始，在长达 10 年的时间里，潘恩将自己的身体作为艺术的场地，在观众和摄像机面前切割和折磨身体的各个部位［图 2.14］。正如她当时写道："活在自己的身体意味着发现自己的弱点，它的局限、磨损和不稳定所带来的悲惨而冷酷的奴役；意味着逐渐意识到它的幻觉，而这些幻觉无非社会所创造的神话的反映；因为不符合其系统运作所必需的自动主义，一个社会不能接受身体的语言而不做反应。"潘恩这里所说的"语言"，从另一个意义上说，是身体的一个部位被另一个部位（拿刀的手）所切割，这一方面是为了把观众从迷醉的状态中惊醒，另一方面也是为了测试身体自身的自我存在（self-presence）能力的极限。"伤口是身体的记忆，"她后来写道，"如果没有肉体的存在，没有正面的呈现，没有掩饰物和调解方式，我不可能重建一个身体的形象。"读者应该记住，观众从来没有直接面对自残的潘恩：摄影师弗朗索瓦丝·马松（Françoise Masson，她事先拿到了图表和时间安排，以保证捕捉到最强烈的时刻）出现在表演者和观众之间，使得这个事件在某种程度上成为形式和美学的事件，好像艺术家主要关注的是控制镜头的色彩、构图和灯光，最终使作品经久不衰。潘恩将照片作为目击者，

图 2.14　吉娜·潘恩，《灵魂》（*Psyche*），1974 年 1 月 24 日，在巴黎斯塔德勒画廊的表演。

图 2.15　约瑟夫·博伊斯,《我爱美国,美国爱我》(*I Like America and America Likes Me*),1974 年在纽约雷内·布洛克画廊的表演。
对博伊斯来说,郊狼的出现指向了美国原住民受迫害的历史,也指向了"美国和欧洲之间的整个关系"。他说:"我想只专注于郊狼。我想隔离我自己,与世隔绝,除了郊狼,看不到美国的任何东西……并与它交换角色。"

并作为身体在自我折磨中的"逻辑支持"。

到了 70 年代中期,由于西方艺术界缺乏激进抗议的共同议程,欧洲和美国艺术之间的联系变得脆弱。1974 年 5 月,极富魅力的德国艺术家约瑟夫·博伊斯重新进入纽约艺术界,成为想要化解这种隔阂的象征。博伊斯已经因参与激浪派运动而闻名于世,甚至在美国也因其弥赛亚式的教学风格和萨满教式的表演而声名大噪。早在此年 1 月,他曾在纽约一家画廊进行演讲表演,阐释了他的主张,即所有人都需要有创造性的意识,必须超越社会条件。5 月,博伊斯第二次访问了纽约,他在苏荷区的雷内·布洛克画廊(René Block Gallery)进行了为期三天的表演,名为《我爱美国,美国爱我》[图 2.15]。为这个表演,他准备了一堆干草、两卷毛毡、一个手电筒、一副手套、一个音乐三角铁、50 份《华尔街日报》(每日更新),以及一根用来对郊狼进行哄骗和发出信号的带钩手杖,这只郊狼是他从新泽西州的一个动物农场租来的。博伊斯下了飞机后,直接被运到画廊中,他一直包裹着毛毡,他声称自己作为战时飞行员在克里米亚坠落后是毛毡救了他。整整三天,每天博伊斯都敲击三角铁作为信号,开始播放一盘记录着发动机巨响的录音带,然

后把他的手套扔向郊狼，使它兴奋。之后他又用毛毡把自己包裹起来，"除了帽子的顶端，其他地方都被遮住了，成为一件沉闷的人体雕塑。他的手杖，就像牧羊人的手杖一样钩着，从毛毡的顶部如潜望镜般伸出，仿佛在浇水的样子，对郊狼发号施令。博伊斯根据郊狼的动作弯曲和转动，郊狼咬住并拉扯着毛毡的边缘……博伊斯通过一系列选定的姿势，仿佛在以慢动作向动物致敬；当他趴得很低时，他就躺在地上，仍然完全被包裹着"。这篇目击者的报告帮助传达了一位欧洲艺术家如何生动地暗示了狂野和原始的"自然"概念，而技术化和资本主义的美国现在似乎正准备摧毁这个概念。

从观念上看，这些作品也是建立在激进的前提下的。像欧美其他的行为艺术家一样，博伊斯的目的是将艺术产品从一个可销售的交易对象，转变为一套完全由艺术家的劳动组成的行为。这些活动既不是戏剧、雕塑，也不是真正的仪式，而是戏剧化了当代视觉艺术中一个新的、重要的悖论：艺术家在这些占主导地位的文化权力机构的空间里，并在有限地遵守规则的情况下，攻击这些机构本身。颠覆性艺术家与商业艺术体系之间紧张而又相互依存的悖论，在整个70年代都是那些将自己视为政治和美学激进传统传递者的人激烈争论的主题。

近些年来新媒体的政治化实验氛围，使得欧洲和美国的艺术家们对艺术基础架构中根深蒂固的价值观的攻击变得多重、复杂，而且往往引人注目。即使是在传统上比较含蓄的伦敦艺术界，行为艺术也取得了头条新闻的地位：国界显然不再是激进思想传播的障碍。例如，斯图尔特·布里斯利（Stuart Brisley）开发出了各种形式的身体延伸仪式，涉及权力与自主、控制与自由、消费与节制的对立等问题。布里斯利曾于20世纪50年代末在伦敦皇家艺术学院担任画家，随后在德国和美国度过了一段时间。在那里，他目睹了种族隔离和贫困的程度，走向了政治化，并表明行为表演是直接的参与形式。他的作品《十天》（*Ten Days*）在1972年于柏林首次表演，1978年于伦敦再次演出。表演中，布里斯利在圣诞节期间拒绝进食十天，眼睁睁地看着"献祭"给他的饭菜慢慢地腐烂。在1977年的第六届卡塞尔文献展上展出的《异域生存》[图2.16]中，布里斯利挖了一个2米深的洞，挖掘过程中他挖到了瓦砾、战争受害者的骨头和阴湿洞底的水。艺术家在洞底建造了一个木质结构，并在里面独自生活了两个星期。事实上，布里斯利最好的行为表演都与肮脏和混乱产生了共鸣，无知的舆论很容易将其与抽象表现主义或行动绘画联系在一起，后者在当前的语境下尤为重要。在1972年初的另一场被称为《ZL656395C》的表演中，布里斯利将一个画廊房间改造成了噩梦般的监狱或精神病院的牢房，墙壁和地板上布满了脏水、粪便（至少看上去像是）和

腐烂的家具。在这个空间里，布里斯利坐在椅子上摇摇晃晃或爬来爬去，整整两个星期都处于一种被遗弃和沮丧的状态，而参观者们则通过一个窥视孔来观察这个压抑的场景——这种进入方式有力地隐喻了自我暗含的沮丧，也隐喻了在一个禁锢的商业社会中人与人之间的贝克特式的疏离。

马克思主义者在理论上称这种状况为"物化"（reification）：在不断加速发展的资本主义经济中，个人之间的关系转化为一种不可动摇的实体物。20世纪70年代，大多数激进的实验艺术都宣称自己是从马克思主义出发，对"物化"这一术语展开的某种解释。大部分艺术项目都与某种形式的女性主义相一致，较少项目与精神分析相关——包括早期和中期弗洛伊德的经典形式，以

图 2.16　斯图尔特·布里斯利，《异域生存》（*Survival in Alien Circumstances*），1977年，与克里斯托弗·格里克在第六届卡塞尔文献展上的表演。
布里斯利对展示显而易见的浪费现象一向很敏感，当听说美国观念艺术家沃尔特·德·玛利亚（Walter de Maria）要在弗里德里希广场（Friedrichsplatz）上钻一个1千米深的洞，要花费一个美国赞助人30万美元，他就把自己的表演从卡塞尔市中心搬了出来。图中展示的是布里斯利和他的年轻德国合作者克里斯托弗·格里克一起工作。

及后来拉康的修订版精神分析，或者是像 R. D. 莱恩（R. D. Laing）这样颇具魅力的精神病学家、作家的修订版分析。实践和理论上创新的不稳定性是那些年的一个特点——应该说，与此同时，在绘画和雕塑方面也有一些不小的成就存留了下来。也许，这种分裂恰恰就处在以下两者之间：各种激进实践中自觉的理论培养和延续更传统的艺术形式。

电影与录像

伴随着美国商业电视和电影的迅速崛起，加上年轻艺术家渴望超越和探索绘画、雕塑的传统界限，艺术创作中催生了一个重要的新流派。自20世纪20年代由杜尚、曼·雷（Man Ray）、汉斯·里希特（Hans Richter）和费尔南·莱热（Fernand Léger）在法国及德国开展电影实验以来，这个流派就或多或少地沉寂了下来。将"绘画"全盘重塑为各种类型的壁挂式文献活动，或将"雕塑"重塑为在地面、景

观或行为中扩散的物质,这与视觉艺术家被艺术非物质化的需要所说服、转移到以动态的黑白影像创作戏仿主流电影经验相互呼应。事实上,观念艺术和电影这种宽泛的分类,就像观念艺术和摄影,或者摄影和表演一样自然地联系在一起:摄影图像是它们的核心。1972 年举办的具有里程碑意义的第五届卡塞尔文献展是一个突出的案例,其中有整整一个展区专门展出 16 毫米电影和录像,包括理查德·塞拉(Richard Serra)的《手抓铅》(Hands Catching Lead,1969 年)和《绑住的手》(Hands Tied,1969 年)、维托·阿孔奇的《遥控》(Remote Control,1971 年)、约瑟夫·博伊斯的《Filz 电视》(Filz-TV,1970 年)、斯坦利·布鲁恩(Stanley Brouwn)的《一步》(One Step,1971 年)、小野洋子的《飞》(Fly,1970 年)等早期实验作品。

在那一时期大多数艺术家的电影中,主流的策略是让电影或电视看自己:在动态影像中设置一种自我反思性,让观众注意到它是如何制作的,用什么材料制作,借助于什么机器或装置展示。有人认为,只有通过这种方式,才能让所有虚拟媒介中最显而易见的力量(或许也是最接近梦想的力量)承担责任。这种物质主义的关注构成了 70 年代艺术的许多激进主题。现在看来,值得注意的是,许多通过传统媒介接受过训练的人想要对电视或电影进行批判的那种方式——往往以妥协于曾经接受训练的媒介的形式来展开批判。

在加拿大艺术家迈克尔·斯诺(Michael Snow)的案例中,这种妥协是在动态影像和雕塑之间进行的。他于 1971 年首次在渥太华展出的作品《关于》[图 2.17]由一个液压钢结构组成,末端安装有一个带着电视摄像机的旋转臂,由此可以不间断地朝各个方向拍摄,改变摄像机的位置和角度,甚至可以尝试看向自己。产生的画面被转发到四个显示器上,每个显示器都像沉默的观察者一样对称地围绕着中央机器。这件作品是斯诺早期作品的一个明显的延伸,比如《授权》(Authorization,1969 年),其中斯诺拍摄了自己对着镜子拍摄的照片;或是《威尼斯盲人》(Venetian Blind,1970 年),其中他再次展示了自己被拍摄的情景。《关于》实际上是关于电视制作本身的结构。正如斯诺所解释的那样,这个作品"与观看机器制造你所看到的东西有关;电视图像是神奇的,尽管它是实时性的。与此同时,它也是真实事件的幽灵,在这种情况下,人们是其中的一部分。其中,精心策划这些事件的机器从来没有被看到"(尽管电视显示器本身偶尔会被看到)。从这一描述中可以理解,斯诺的作品是在真实的房间里的物理装置(虽然这个词在当时几乎没有被使用),观众也在其中活动;从另一个意义上来说,机器和电视显示器提出了一种与人类尺度和位置的对应关系,这与那个时代雕塑领域关注的问题相呼应。

图 2.17 迈克尔·斯诺,《关于》(De Là), 1969—1972 年, 铝合金和钢制机械雕塑, 配有电视摄像机、电子控制装置和四个显示器。无底座尺寸: 182.9×142.2cm, 底座: 45.7×243.8cm (直径), 渥太华加拿大国家美术馆。
"你可以在四个屏幕上跟踪图像的来源(中央机器)的运动以及这些运动的结果……这是一种关于感知的对话。"(迈克尔·斯诺)

 与他同时代的其他电影和录像艺术家一样, 斯诺愿意接受这样的观点, 即他的作品实际上是雕塑。他说,《关于》"是一座雕塑, 你能看到机器是如何移动的, 以及它有多美, 这真的很重要"。电影机械的声音是其物理性、实时性存在的又一要素。"声音是机器具体性的一个重要部分。"同样, 在英国先锋电影制作人马尔科姆·勒·格莱斯(Malcolm Le Grice)的早期作品中, 包括线轴、马达和灯光在内的电影机械的物质性都成为被展示的元素, 它们与虚拟的投影影像处于同等的感官地位。勒·格莱斯曾接受过当画家的训练, 并对爵士乐感兴趣。20 世纪 60 年代末他的即兴创作技能转向了电影印片机(film-printing machine)的制造, 使艺术家能够对电影制作及其效果进行前所未有的控制, 如对光线、取景、蒙太奇和图像质量的操纵:"正如现代画家建立起了画布、色彩和颜料的物质性, 以对抗幻觉一样, 电影制作人也可以通过展示和使用赛璐珞(Celluloid)、划痕、污垢和链轮, 以及冲印改造影像, 为电影媒介建立起类似的物质性。"当然, 这种干预的效果之一, 是赋予观众一种与电影或家庭电视完全不同的观看位置。就前者而言, 观众在观看影片的整个过程中被限制在一个黑暗的房间里, 被拖入一个虚幻的叙事。故事情节从开始到发展, 再到最后的结局, 整个过程由电影制作者和发行者完全控制。物质主义

图 2.18 马尔科姆·勒·格莱斯,《柏林之马》(Berlin Horse), 1970 年。电影:马尔科姆·勒·格莱斯,配乐:布莱恩·埃诺。16 毫米胶片和双投影。

的前卫电影则始于其他地方。勒·格莱斯在 70 年代中期的电影,实际上是一种表演,"它直接与银幕、移动的放映机、光束和表演者投下的阴影一起发挥作用"。1973 年他以六台放映机构成了作品《矩阵》(Matrix),用他自己的话说,是想"发展一种对放映时间和空间的认识,作为电影的主要现实"。勒·格莱斯 1970 年名为《柏林之马》的作品需要两台最新的 16 毫米电影放映机,将一部内容为燃烧着建筑物的电影在一面巨大的画廊墙壁表面循环放映 [图 2.18]。同时打开两部放映机,投影设备的叮当声和嗡嗡声拓展了布莱恩·埃诺(Brian Eno)的配乐,使表演富有类似机器向附近目标"射击"的听觉维度,而观众则可以在画廊空间内走动,从而将自己融入事件的持续时间和物理空间中。

其他年轻的英国电影制作人,如克里斯·韦尔斯比(Chris Welsby),在相对不触及观看背景的同时,强调电影的过程本身,关注电影制作的元素,表现出有序的排列或结构。在反映了曝光时间与冲印质量或显影时间与冲印质量之间关系的摄影艺术作品中,结构(这个词通过克劳德·列维-斯特劳斯的"结构主义"开始进入艺术实践)已经是一个关键术语。其偏爱的展示形式通常是序列或网格,这在当代作品中可以找到,如约翰·希利亚德(John Hilliard)的《相机记录自身状况》(Camera Recording Its Own Condition,1971 年)或他的《六十秒的光》(Sixty Seconds of Light,1972 年)。结构主义摄影在关注过程和时间的同时,也直接适用于物质主义的电影实践,因此我们在韦尔斯比 1974 年的作品《七天》[图 2.19] 中,发现了一种将真实的时间流逝转化为电影时间和空间的做法。作品的标题既反映了作品的内容,也反映了拍摄的时间:艺术家把自己安置在威尔士的一个山坡上,在一周的时间里,在日出和日落之间每隔十秒钟拍摄一个单帧镜头。对所产生的图像

图 2.19 克里斯·韦尔斯比,《七天》(*Seven Days*),1974 年,电影。

来说,地球在太阳系背景下的旋转,与在此过程中特别设计的相机朝向同样至关重要。"相机被安装在位于赤道的支架上,"韦尔斯比解释说,"这是宇航员用来追踪恒星的一种设备。为了与星域保持相对静止的状态,支架与地轴平行,且相机大约每24小时围绕地轴旋转一周,按地球的旋转速度匀速转动,因此相机总是指向自己的影子或太阳。图像的选择,天空或是地球,太阳或是影子;都由云层的覆盖况状控制。如果太阳在云层外面,相机就对着自己的影子;如果太阳在云层里面,相机就朝向太阳。"如果将这些静态摄影照片作为一个移动的序列来观看,就创造了一个时间的结构;观众会逐渐意识到其源起。如果没有韦尔斯比的文字,这部电影是非常抽象的;而有了这些文字,作品的物质主义和结构主义(也许是宇宙)的含义就变得明晰了。

然而,艺术家在对结构进行考察的同时,还需要面对另一个问题。索尼公司于1973—1974年左右在市场上推出了一款价格实惠的手持摄像机,这为极其广泛地批判美国商业电视的观众组织制度提供了借口和工具,这种制度在当时(以

及后来）也许是世界上最直接的低质量电视剥削。事实上，新摄像机的应用是如此之快，以至于到了1975年或1976年——前卫艺术家电影发展的分水岭——整个西方的主要当代艺术博物馆都在进行录像艺术实践的调研，而更具冒险精神的艺术出版商也推出了新的批评著作，试图对新作品进行定位和评估。大西洋两岸的许多重要艺术家都拍摄了录像短片，削弱或嘲讽商业电视的既定程序，从而开启了对整个主流文化的批判。

图 2.20 理查德·塞拉，《电视传送人》（*Television Delivers People*），1973年，时长6分钟，有声录像电影。

美国的艺术家琳达·本格里斯的《拼贴》（*Collage*，1973年）和罗伯特·莫里斯的《交换》（*Exchange*，1973年）都利用粗俗银幕形象的陈词滥调来抨击好莱坞的惯用手法，其冷酷地关注着伊丽莎白·泰勒（Elizabeth Taylor）和理查德·伯顿（Richard Burton）等明星的银幕魅力（而且至今仍在这样做）：在莫里斯的作品中，他们被两个展开愚蠢对话的伪名人所取代。理查德·塞拉的6分钟的录像《电视传送人》[图2.20]，也是1973年的作品，他用电视显示器展示了具有矛盾性和政治力量的纯语言信息。"电视的项目计划就是观众"，"电视把人送到了广告商那里"，"大众媒体意味着一个媒介可以传送大量的人"，"拥有网络的公司控制着网络"，"公司不对股东负责"，这些都是塞拉所采用的逐步推进的逻辑表述。在此后不久发表的一篇采访中，塞拉重申了为一个当代展览写的说明："技术是工具制造的形式，是身体的延伸……它并不关心那些未定义的、不可解释的东西。它处理的是对自身制造的肯定。技术是我们在唯物主义神学进步的幌子下对黑豹党（Black Panthers）和越南人所做的事情。"他接着说："我认为商业电视基本上属于娱乐业，这意味着娱乐业被用来反映美国企业的利益。电视网络推出的节目让观众对自己的家、城市、州更有安全感，认为美国是最好的地方……我知道，电视意识是在60年代发展起来的。然而，在1974年，人们仍然认为他们在电视机上看到的内容是有根据的信息。"塞拉也反思了1972年的美国大选，在那次大选中，"尼克松在与萨米·戴维斯（Sammy Davis）握手的时候，鼓掌的年轻的共和党人是被精心挑选的"，塞拉推测，电视在美国中产阶级中的传播与政府或多或少的秘密控制有密切联系。

虽然塞拉在制作这个作品和随后的政治录像作品（如《囚徒困境》[*Prisoner's*

图 2.21　蚂蚁农场,《媒体燃烧》(*Media Burn*), 1972 年, 电影 / 行为表演。

Dilemma, 1974 年])的过程中, 显示出他意识到了电影制作与他作为雕塑家的工作之间的关系, 但他那些对电视展开批评的早期录像作品则采取了一种更加戏谑和壮观的形式。1971 年, 一个由艺术和建筑专业的毕业生组成的四人小组(克里普·洛德 [Chip Lord]、哈得孙·马奎斯 [Hudson Marquez]、道格·米歇尔斯 [Doug Michels]、柯蒂斯·施瑞尔 [Curtis Schreier])被统称为"蚂蚁农场"(Ant Farm), 开始利用商业电视开展公共的偶发艺术, 这一年, 一个最初没有吸引到任何机构支持的观念诞生了。"这个意象来自潜意识,""蚂蚁农场"后来写道,"这个想法就是在停车场堆起一堆电视机, 然后开着一辆挡风玻璃上有金属护板的旧车撞过这堆电视机。""蚂蚁农场"将汽车的挡风玻璃密封起来, 并在车子的尾翼上安装了一台摄像机, 因此可以通过内部电视监视来控制驾驶方向。1972 年 7 月 4 日,"蚂蚁农场"将一辆 1959 年的凯迪拉克停在停车场的一头, 当着 500 名受邀客人的面, 一个假扮成约翰·肯尼迪的演员宣读了一篇关于美国人民沉迷于电视的恶作剧式的独立日演说, 国歌响起, 象征着 20 世纪 50 年代繁荣美国的凯迪拉克仪式性地撞过一座由 42 台沾满煤油的电视机组成的小山堆, 而摄像机则记录了这场大火。[图 2.21]

在结构电影和公开的政治电影之间的某个领域, 有美国艺术家丹·格雷厄姆的早期录像作品。格雷厄姆在 1966 年 12 月至 1967 年 1 月的《艺术杂志》上发表了一篇题为《美国家庭》("Homes for America")的文章, 引起了艺术界的关注, 文章以一种严肃认真的态度描述了战后美国大规模建造住宅的历史, 以及决定消

费者最终选择范围的潜在的经济限制。在销售处，这些选择被贴上委婉的标签——"城市风"（Belleplain）、"布鲁克风"（Brooklawn）、"科洛尼亚风"（Colonia）——以暗示某种优雅的建筑风格，同时附带的照片将这些独立住宅描绘成一种几何重复、形式朴素的单元。"它们不是为了满足个人需求或品位而建造的，"格雷厄姆曾写道，"主人与产品的完成完全不相干……他的家并不是传统意义上真正可拥有的，其设计不是为了'世代相传'，除了直接的'此时此地'的语境之外，它毫无用处，是为了被抛弃而设计的，无论是建筑价值还是工艺价值都被颠覆了，取而代之的是对于简化和易于复制的制造技术，以及标准化模块设计的依赖。"格雷厄姆的文章介于新闻报道和艺术批评之间，尤其对近来的极少主义艺术展开批评——在语言本身的结构和用法中发现了相对应的政治和社会结构。正如托马斯·克劳（Thomas Crow）对文章的表述风格所做的总结，"（文章）重塑了新闻描述的标准事项，就像弗莱文重组了照明装置或安德烈重组了砖块一样，格雷厄姆接受了极少主义最激进的含义：艺术可以用任何东西来制作，并在可识别的艺术语境中被置于任何地方，杂志的页面就像画廊一样合宜"。

格雷厄姆很快就能将他对语言、照片和社会行为之间关系的认识，转移到行为艺术和电影的新领域：视频实时转播图像，或加入五六秒延迟的特殊能力，为格雷厄姆对反馈和社会控制的强烈迷恋增加了一些新的可能性。1974年的一个名为《两室延时》（*Two-Room Delay*）的作品，在两个相邻的布满镜面的房间里装上视频电视显示器，将一个房间中观众的图像转播到另一个房间的显示器上，当观众在隔壁移动时，时间的延时就会变成观众体验的一个间隔。格雷厄姆解释说："在任何一个房间里，观者都可以看到自己当下的行为反映在镜子里；与此同时，他将看到他之前在另一个房间里反映在镜子里的行为投射在显示器上。"这些作品是有先见之明的，因为它们认识到了视频录像在警察监控、企业通讯、医疗诊断和其他形式的信息传递中日益增长的社会影响。格雷厄姆作为艺术家的工作与那些更广泛的社会关注之间的联系还涉及建筑。"建筑准则反映并帮助强化一种社会的行为准则，"格雷厄姆在1974年的另一篇文章中写道，"当视频录像成为建筑中传统元素或功能的叠加（替代）时，它就会影响到建筑法则……身体或文化上分离的个人或家庭生活，可以通过视频录像连接永久地联结起来。"

在格雷厄姆这些描述中，已经隐含着对构成西方城市生活最基本的结构性元素之命运的关注，即镜子的强大功能，清晰表述了建筑、购物场所中的凝视（这种凝视因而是主观性的）以及这些公共空间与私人空间长期存在的如何区分的问题。早在20世纪70年代初，格雷厄姆就已经沉浸在关于电影理论的著作中，以

图 2.22 丹·格雷厄姆，视频作品《商场中的展示窗》（*Showcase Windows in a Shopping Arcade*），1976 年。两台显示器、两台摄像机、延时装置安装在现代商场内的两个面对面且平行的商店橱窗中。

及雅克·拉康在精神分析中生动阐述的婴儿期"镜像阶段"的含义。在 20 世纪 70 年代中后期，格雷厄姆为他快速发展的理念找到了多种适用场景。1976 年的《商场中的展示窗》[图 2.22] 解决了镜子在双面商场[1]中的应用。在这个艺术项目中，格雷厄姆将视频显示器分别放置在两个平行的商店门面内，"以便提供观看对面展台及其内景的视图（也可以从观众自己所在的展台及其内侧，观看从对面展台的镜子反射的图像）"，由此提供了"（展台）内景的前后视角，观众能看到两个展台所展示的前后视图，以及观众在商场的'真实世界'空间中的前后视图"。正如格雷厄姆所指出的那样，传统展台的展示"很喜欢在展示的产品后面放置一整面镜子或镜面碎片，诱人地反映出观众身体支离破碎的一面。镜子增强了观众的自恋倾向，也增强了身体形象和商品的景观疏离感……如果其他人试图占据他的特定位置，或者如果他过于注意其他的展示陈列和对其做出反应的人，他就会感到自己的知觉受到了干扰"。但是由于作品产生的多重反射性，观众现在突然意识到他或她在消费和欲望过程中所处的观测位置。同样，"雇主对雇员工作空间的看法与雇员对雇主工作空间的看法的不对等性，将是电影理论家所说的'凝视'与关于维护公共秩序的又一实例"。格雷厄姆说，在这种被录像艺术新近照亮的境况之下，"权力的不平等被清晰地表达了出来"。

激进艺术的传播

文化中的所有革命时刻都面临着同样的困境：如何维持一定程度的能量而不被权力的温暖拥抱所腐蚀。我们已经提到，对女性主义者来说，核心问题是相对而言，在大型博物馆展览中难以看到女艺术家，以及女艺术家在教育和画廊系统中地位低下，随之而来的是建立替代性形式语言的斗争。对于男性艺术家来说，情

[1] 西方常见的由直线走廊串联两侧商店的商场形式。——译者注

况则不同；事实上，基于观念艺术遗产的大多数男性激进主义形式不久就变得衰败，因为博物馆和商业艺术界很快就皈依了它们的志业。70年代中期，英国艺术团体"艺术与语言"（Art and Language）的一个分支在纽约出版了一份短暂却重要的小众杂志《狐狸》（*The Fox*），该杂志采用了自我怀疑的观念主义修辞风格，来进行日益受挫的马克思主义的艺术分析。《狐狸》尖锐地分析了一种困境：即使是最激进的活动，最终也会受制于资本主义和随之而来的社会权力运作，而且，根据这一理念，该杂志的一些追随者们很快就完全离开了艺术领域，去从事教育或基层政治工作；另一些人则很快在英国重新聚集，出人意料地从事绘画的批判性实践，关于这一方面将在下一章展开探讨。

20世纪60年代末，其他的男性艺术家们也不得不面对一个令人难以接受的现实，那就是外界对于极端的另类艺术形式显示出一定程度的不耐烦；当经济危机影响到包括艺术家在内的每个人时，社会环境会对新思想产生抵触情绪。戈登·马塔－克拉克（Gordon Matta-Clark）就是这样一个人物，他在1969—1972年间小心谨慎地破坏了那些在纽约海滨被遗弃的建筑，通过切割墙板或整面墙来破坏其稳定性，将他对城市内部废墟以及建筑方面（进而是社会）固有的无常性认识生动地表达了出来。他认为物质具有炼金术般的可转换性，在这一信念的鼓舞下，年轻的马塔－克拉克拖着病体挣扎着开展了一系列重大项目，立足于在巨大的环境规模中去"撤销"建筑，直到1978年他不幸早逝。现在回想起来，他的创作似乎既受到他的父亲——共产主义画家罗伯托·马塔（Roberto Matta）的超现实主义风格的影响，也要归功于他的前辈们在60年代的反形式艺术运动。他在1974年的名为《分裂》

图2.23 戈登·马塔－克拉克，《分裂（在恩格尔伍德）》（*Splitting*），1974年，西巴克罗姆彩印照片，110×80cm，私人收藏。
艺术家爱丽丝·艾考克（Alice Aycock）在参观了这所房子后回忆说："裂缝从楼梯底部开始，当你往上走……它不断扩大，顶部的裂缝有一两英尺宽……你在一种动觉和心理的层面感受到了深渊。"

图 2.24　迈克尔·阿舍，克莱尔·科普利画廊艺术项目，洛杉矶，1974 年。

[图 2.23]的作品中，将新泽西州的一栋房子切成了两半，房子里原来的住户不久前被赶了出来，为一个计划中的（但并未完成）城市更新项目腾出空间。在 20 世纪 70 年代中期，伴随着房地产的价格危机、城市规划的失效和失业率的上升，住房问题成为欧美艺术家们熟悉的主题。马塔-克拉克喜欢占领的艺术领域，介于城市破坏、神秘建筑和减法雕塑之间，代表了 20 世纪 70 年代激进艺术家所追求的在法律和组织方面对野心的一种限制。其作品仅以文献资料的形式长期存在，一直以来（有人假定）都意图构成真实状况的一个方面。

加利福尼亚艺术家迈克尔·阿舍（Michael Asher）的艺术项目是为了阐述对"情景美学"（situational aesthetics）的理解，提出艺术品所处的位置是作品的重要组成，或许还是独一无二的组成——因此阿舍开发出了一种实践，将博物馆或画廊作为一种物质实体资源，并干预其可知的物质性特征，以暗示对艺术生产、展示和商品化这一标准流程的重新解读。1975 年，在洛杉矶奥蒂斯艺术学院（Otis Art Institute）的一个艺术项目中，阿舍让画廊在"展览"期间关闭，而在大厅入口处，他放置了一张告示："在本次展览中，我就是艺术。"由此，艺术家混淆了制作者和观众的身份，也彻底挫败了观众对画廊空间的蕴藉优雅气氛的期待。一年前，同样是在洛杉矶，阿舍接管了一家私人画廊。他拆除了画廊和办公区域之间的隔断，并清理干净地毯和装饰上的断裂痕迹，使整个空间神秘地融为一体，现在除了照例堆放在办公室角落的画作之外，别无他物[图 2.24]。观者可以直观地看到，艺术家如何解构了审美体验与商业之间的差别。用阿舍的话说，便是："观众面对的是他们传统上观看艺术的方式，同时也看到画廊的展开结构及其运作程序……如果没有这种质疑，一件艺术作品就可能被封闭在其抽象的审美语境中，可能造成观众神秘化其实际意义和历史意义。"与此同时，阿舍的解构开始将作品的著作权从个人（艺术家）转移到团队（作为委托人的画廊）。自此以后，接受此逻辑的策展人也将成为所选择的艺术家作品的一部分。

阿舍的艺术项目不能买卖，只能岌岌可危地留存于文献和批判性的写作中。作

为这一发展趋势的一个重要结果,在20世纪70年代,一些美国画廊和博物馆将观念艺术的短暂性转化为自己的优势,通过承认或重视其特有的文本、通知、图表、说明和照片的价值,使这些不那么苛刻的形式成就了更快速的商业交易,以及更为便宜的画廊和博物馆展览的理由。观念艺术易于装裱、运输、展示、记录和投保险,能快速回应经销商的需求,满足了他们希望将激进新颖的形式与简单材料相结合的愿望,而这种特性现在被重新构建为审美价值。

在更广泛的国际领域中观念主义可能就不一样了,另类艺术的雄心壮志也在那里扎根。例如,几位精通极少主义和观念艺术语言的艺术家试图将当地的政治焦虑融入新的形式。布莱恩·奥多尔蒂(Brian O'Doherty,生于爱尔兰罗斯康芒郡的巴拉哈德林[Ballaghaderreen])于1957年离开爱尔兰前往纽约,开始了他作为一位有影响力的批评家和艺术管理者的职业生涯。从1972年起,奥多尔蒂依从其政治信念,以一个充满民族主义色彩的笔名帕特里克·爱尔兰(Patrick Ireland)同时进行艺术创作,"直到英国军队从北爱尔兰撤走,所有公民获得公民权利"。他在一位建筑工匠的帮助下,早期大地艺术装置作品《堆》[图2.25]于一栋18世纪的城镇房屋内重建了一个传统的爱尔兰泥炭储藏室,并将其作为画廊。作品生动地唤起了关于爱尔兰农村的乡土农民建筑和早期石头教堂的柱廊建筑的印象,在农民的贫困和乔治亚时代都柏林优雅的石膏室内装饰之间,建立起一种强烈的张力。这是一个早期艺术作品的例子,提出了关于阶级社会和殖民历史的问题。

图2.25　帕特里克·爱尔兰,《堆》(*Rick*),1975年,泥炭,尺寸可变,大卫·亨德里克斯画廊,都柏林。

值得注意的是，同年早些时候，奥多尔蒂/爱尔兰在洛杉矶郡立艺术博物馆发表了一场题为"白立方之内：1855—1974"（Inside the White Cube: 1855-1974）的演讲，该演讲后来成为《艺术论坛》（1976）上关于现代主义艺术博物馆现象学和历史的系列文章，它们提出了新的批评标准，来阐明这个独特的、（直到现在还）非常典型的空间的特殊要求和禁例。

在西方艺术世界的另一极，我们看到了一系列不同但相关的模式。不只是因为波兰、捷克斯洛伐克和苏联艺术家在70年代和80年代作品创作情景——以三个重要的例子为代表——与其在西欧和美国的同行不同，社会主义国家阵营的赞助系统和观众也几乎没有什么可比性。对西方艺术家来说，市场是如此重要而密切相关，但在这些国家中它甚至根本不存在。然而，另类艺术的基本范畴很快就被与西方有联系或关系密切的从业者吸收了。年轻的艺术家兹德涅克·贝兰（Zdeněk Beran）在布拉格的艺术实践，是一个重要但并不典型的例子，他在史诗般的表演《D医生康复中心》[图2.26]中，借鉴了身处充满敌意的政治环境中的经验——这个作品指的是一个艺术家的困境，他被剥夺了与公众接触的权利。此作品也是对捷克精神病学家斯坦尼斯拉夫·德沃塔（Stanislav Drvota）的致敬，他著有《个性与创造》（Personality and Creation）。贝兰将自己简陋工作室里的全部物品都仪式性地埋在了田野里，一些观众（包括至少一位摄影师）见证了这一过程，他们

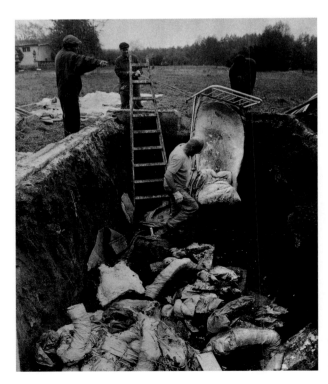

图2.26 兹德涅克·贝兰，《D医生康复中心》（The Dr. D. Rehabilitation Center），1970—2000年，2.40×4.01×1.00m，布拉格国家美术馆。

明白，即使被时代所摧残，艺术作品也会在镇压和思想恐怖中幸存下来。对于在与体制权威的斗争的贝兰来说，这个艺术项目相当于在一个仍然受政治审查制度控制和尤其对当代艺术不宽容的社会中，表达一种明确的态度。

在苏联，国家认可的艺术是社会主义现实主义艺术，其以共产主义的光辉征程、个人对国家的顺从等图像为表现形式，到60年代末仍旧如此。至少从1945年开始，管理这些作品生产和展示的体制就像一张毯子，覆盖着东欧所有的艺术。70年代初莫斯科的氛围，罕见的对抗性艺术事例仍能在某种程度上激起国家当局的过度反应，由此可见一斑。1974年克格勃用推土机破坏了在贝尔佳沃公园（Beljaevo Park）举办的一个前卫展览，这就是最好的例子——然而，这一事件所引发的公众反应却是矛盾的，它既束缚了年轻一代，又释放了他们，结果是公众对其兴趣大大增加，展览在两周后重新举办。当时，莫斯科的艺术家们已经创造了一个术语"社会艺术"（Sotsart，来自俄语"sotsialisticheskii"），以表示对苏联官方现实主义中一种苦涩的波普艺术风格的混杂模仿。维塔利·科马尔（Vitaly Komar）和亚历山大·梅拉米德（Aleksandr Melamid）这两位艺术家现在还在美国继续合作，他们的"社会艺术"作品使用了从西方艺术杂志中学到的杜尚主义、极少主义和波普艺术思想，结合土生土长的愤世嫉俗，让人联想到20世纪20年代俄国的荒诞主义文艺团体"真实艺术协会"（Oberiu）。科马尔和梅拉米德的一幅创作于1972年的画作［图2.27］，代表了一种东方的观念主义。他们对官方的标语加以处理，把每一个字母缩减为一个单色的矩形，从而使标语的内容变得抽象而难以辨识。在这里，极少主义绘画的空白起到了为公告定性的作用，无论它曾是什么。官方的现实成为艺术创作代码中的戏仿对象——而戏仿本身，与语言和引用玩着微妙的游戏，因不受毫无幽默感的审查员的关注，而保证了艺术家的自由。

对一些苏联艺术家来说，他们虽无法前往西方，但偶尔能从纽约和其他地方获得一些碎片化消息，某些西方观念艺术家、大地艺术家和音乐家的作品几乎对他们具有神话般的重要性。例如，在莫斯科以安德烈·莫纳斯特尔斯基（Andrei Monastyrsky）为中心成立了名为"集体行动"（Collective Actions）的团体，他们在70年代中期开始接纳和发展激进的美国作曲家约翰·凯奇（John Cage）关于偶然性和随机性对音乐创作之作用的思想，以及凯奇广受模仿的让环境流入作品甚至决定其现象学形式的策略。俄国人认真地对待了受到的启发。被邀请的观众将前往莫斯科郊外的某一地点，在那里"集体行动"将进行神秘的仪式性表演，而且事先不向任何人透露。例如，在作品《出现》（*Appearance*，1976年）中，两名

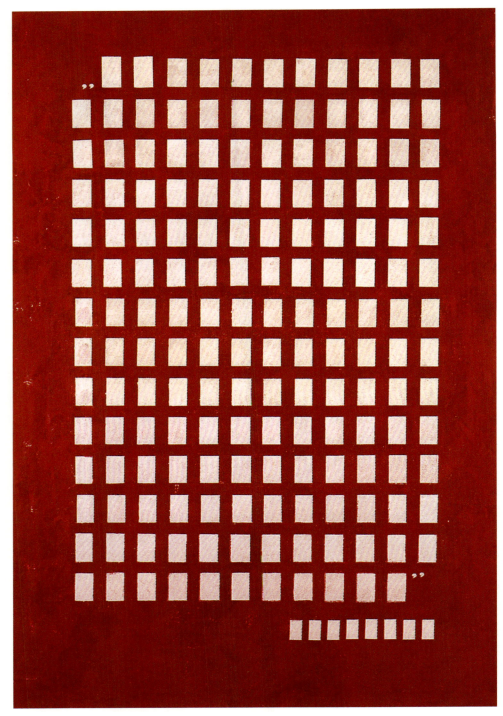

图 2.27 维塔利·科马尔和亚历山大·梅拉米德,《引文》(*Quotation*),1972 年,布面油彩,120×80cm,私人收藏。

表演者从森林中走出,递给观众一张纸条,表示他或她参加了这一活动(这是俄国艺术家将视觉与语言相混合的一个很好的例子)。同年的作品《可爱》(*Lieblich*)中有一个电铃,当观众走近时,电铃会在雪下发出声音:该小组的"沉默发声"(sounding silence)的观念也是受到了凯奇的启发。在作品《第三种变体》[图 2.28] 中,人物做出一些空洞的动作和自我清洁的动作,比如躺在沟里直到观众自动离去,这类主题在卡洛斯·卡斯塔内达(Carlos Castaneda)的《伊斯特兰之旅》(*Journey to Ixtlan*)和塞缪尔·贝克特(Samuel Beckett)的小说《莫洛伊》(*Molloy*)中都有出现。这些行动甚至超越了官方艺术与前卫艺术之间传统的紧张关系。仅仅是去参加这些可笑的半私人化的活动,就具有一种仪式般的意义,在其字面意义发生之后很久仍然保留在文化记忆中。

俄国人对西方艺术的讽刺也体现在莫斯科的一群行为艺术家如米哈伊尔·罗萨尔(Mikhail Roshal)、维克多·斯凯西斯(Viktor Skersis)和根纳季·东斯科伊(Gennady Donskoy)的作品中。他们制作了一份文件,声称用 100 卢布购买了安迪·沃霍尔(Andy Warhol)的灵魂。这个三人组的另一个艺术行为,诙谐地命名为《地下艺术》(*Underground Art*,1979 年),其表演地点与 5 年前被推土机推倒的展览一样,在同一个公园里。在这件作品中,艺术家们的一部分身体被埋在地

图 2.28　安德烈·莫纳斯特尔斯基和"集体行动",《第三种变体》(*Third Variant*),1978 年,行为表演。在这场表演中,一位身穿紫罗兰色衣服的角色从森林中走出来,走过了一个空间并躺在一条沟里。第二个角色在躺到沟里之前他的头(装扮成气球的形式)就炸开了。这些人物一直躺在沟里,直到观众自行离开。

下，对着麦克风讲述他们作为艺术家在苏联的生活，同时用泥巴在头顶的画布上作画。该事件的录像——1979 年苏联的一种新颖的记录形式——显示了艺术家们从洞里走出，并问道："当我们需要克里斯·伯登的时候，他在哪里？"这种自嘲式的艺术姿态，有许多没有公开，有时甚至没有记录，这表明西欧和美国前卫艺术中普遍存在的反讽可以适应各种遥远的情况，并作为异见艺术（dissenting art）的新语言发挥作用。

然而在西方，人们很快就开始怀疑，是否需要以某种形式"回归"感性，以克服当时笼罩在艺术界的绝望情绪。1973 年美国正式结束了对越南战争的介入，水门事件结束了尼克松的总统任期，紧接着油价上涨对国际经济造成了一系列冲击，在住房、妇女权利、少数族裔和性少数群体的公民权，以及发达国家和发展中国家之间的关系等方面，出现了一系列不断加深的社会危机。在对传统的父权制文化普遍感到失望的同时，人们还认为 60 年代反文化的激进的社会和艺术选择不可能无限期地持续下去。在 70 年代末，西方艺术界的情绪可以说是一片混乱。一位纽约评论家试图总结这十年的艺术状况，在详述这一时期流行的关键词——极少主义、形式主义、后极少主义、过程艺术、离散作品（Scatter Works）、大地艺术、观念主义、身体艺术、照相现实主义之后，发出了绝望的呐喊："在经历了 20 世纪 70 年代早期之后，词语让我们失望了；词汇表已经消散……再也没有真正有用的术语了。"在谈到"精神分裂"（schizophrenia）、"离散"（dissociation）和"双重束缚"（a double bind）时，她认为，正统现代主义尝试过的所有替代方案在艺术家那里都被看作空洞的、过度使用的、令人疲惫的。而与此同时，他们又不知道自己能去往哪里。

当代之声

《晚宴》其实并不能充分代表女性的历史。为此，我们需要一种新的世界观，一种承认强者和弱者历史的世界观。在我创作的过程中，一个喋喋不休的声音不断提醒着我，我所画的盘子、我们所织的流苏、我们在瓷板上烧出的名字，主要是统治阶级的妇女。历史都是从当权者的角度来书写的。真正的历史将使我们能够看到各种肤色和性别、各种国家和种族的人民的共同努力，他们都以自己不同的方式看待宇宙。我们并不知道人类的历史。[1]

——朱迪·芝加哥

一件作品是为了将行为主体淹没在环境中，行为主体消失了，没有"东西"存在；一件作品的功能在于作为一种私人活动——然而，这种私人活动只存在于当它以后可以像新闻事件一样，通过报道或传闻而得以公开时。[2]

——维托·阿孔奇

我认为电影物质性的确立，其过程和放映活动，是前卫电影实践的前提及其与主流幻觉主义电影最根本的区别……这不仅是电影的思想和形式上的基本区别，而且我认为它作为发展中的前卫电影文化的前提而确立，这使得在这一背景下产生的电影作品在美学、哲学和政治意味上，比主流电影语境下产生的任何作品都更加"现代"与激进。新的作品……保留了放映活动的时间和空间，引入了幻觉，并非作为一种装置，而是作为一个问题，需要观众在银幕上观看影片的过程中，以一种反思-推理的辩证法来加以解决。[3]

——马尔科姆·勒·格莱斯

[1] Judy Chicago, *The Dinner Party: A Symbol of Our Heritage*, New York: Anchor Press/Doubleday, 1979, p. 54.
[2] Vito Acconci, "Biography of Work 1969-1981," in *Documenta 7*, Kassel, 1982, pp. 174–175.
[3] Malcolm Le Grice, "Statement," *English Art Today 1960–1976: Alternative Developments*, Milan: Electra Editrice, 1976, pp. 454–455.

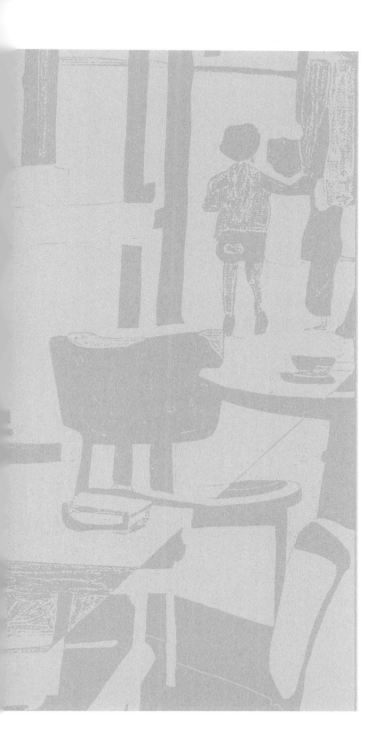

第三章

绘画的政治：1972—1990

短暂、反讽、荒诞、重复的徒劳和超脱的姿态——这些是新艺术中像货币一样流通的特质，因为它摆脱了旧的现代（和现代主义）绘画和雕塑的形式。绘画在反文化潮流之后并没有完全停滞，但在20世纪70年代确实经历了一个信心衰退的时期，艺术家们转而致力于录像、行为、装置和观念艺术。但事实证明，这种衰退是短暂的，因为艺术家们很快就又回到了绘画和雕塑这两个构建了现代艺术美学核心的载体，或者说是在经历了一段时期的批评阴影之后，艺术重新回到了这些媒介上。这种回归的困境是艰难的，但对于寻求"回归"传统类型的艺术家来说，成果却是丰厚的。一方面，随着20世纪70年代的发展，观念主义阵营日益暮气沉沉，摆脱这种方式变得越来越令人向往。同样，那些经历并见证了观念艺术来之不易的成就的人，仍然对现代主义批评话语的崩溃感到兴奋，并继续对绘画必然会在所有本质不变的情况下存活的说法持怀疑态度。

绘画与雕塑的生存

在我的记忆中，20世纪70年代中期的雕塑主要是作为一种残余的，甚至是被否定的流派而存在的。举例来说，对安东尼·卡罗（Anthony Caro）正在开展的工作的批评性讨论试图解释，相比于激进的新媒体，现代主义雕塑项目如何需要被视为在政治上被动。卡罗为自己作为雕塑家的实践辩护的理由是："垂直、水平、重力，所有这些既与外部的物理世界相关，也与我们拥有身体这一事实相关……关乎人类的内容的深度可以将艺术提升到最深刻的层次，而人类的内容则驻留在媒介语言中并在媒介语言中找到表达方式……我们在雕塑中使用的语言正是雕塑的语言，一种与材料、形状、间隔等有关的语言。"卡罗会坚持说："我是一位雕塑家，我试图从钢铁的碎片中形成意义。"当被问及他的钢制雕塑［图3.1］强调的水平性在社会层面意味着什么——或者说它们的开放性，或它们对内在性的缺乏——卡罗会反驳任何与当时社会世界之间的明显联系，更不用说他作为艺术家身份的历史决定因素。"我的工作是创作出最好的雕塑，"他会反复强调，"我的工作不是讨论社会问题。"相比之下，现代主义绘画——或者说它的一些更有力的版本——比雕塑更容易从反文化中吸取经验。即使是莫斯科地下艺术（Underground Art）行为这个例子，它在一定程度上也是关于绘画本身的虚无主义绘画。

在西方，一些画家所遵循的一个特别有力的方向，是将抽象绘画进一步还原

图 3.1　安东尼·卡罗,《艾玛北斗星》(*Emma Dipper*), 1977 年, 着色钢, 2.13×1.70×3.20 m。

到它最简化的传统——形式、色彩和形状, 被领会或被看见的方式。阿德·莱因哈特(Ad Reinhardt)和艾格尼丝·马丁(Agnes Martin)已经有了很强的单色画传统, 而埃尔斯沃斯·凯利(Ellsworth Kelly)在20世纪60年代的一些作品, 已经将所有艺术元素的经验集中到了单一色调上, 并呈现于普遍白色的室内环境下——只有现代主义美术馆才能随时提供这样的环境。这样一来, 与具象或叙事艺术相对无背景的特质截然不同, 单色画所必需的展示策略就将其变成了一种表演。而这种对观念的重视和要求被证明是持久的, 跨越了整个70年代, 其他地方的艺术家们也接过了接力棒。例如, 瑞士艺术家雷米·佐格(Rémy Zaugg)的早期作品属于自我反思、自我定义、近乎单色画布的批判世界, 但其中有一些在他的圈子之外很少有人了解的不同。作为一个热爱艺术史和理论, 以及热爱知觉理论、符号学和现象学的艺术家, 佐格创作了极少主义雕塑和绘画, 以反映它们的制作条件和(某种程度上也是)被观看的模式。与现代主义坚持每件作品都是自主的、持久的、始终保持稳定的知觉、无论何地都看起来一样并保持自身"价值"的观点相反, 佐格在他的职业生涯早期就开始相信, 过程和变化是审美行为的强大决定因素。他曾说:"完成和有限是封闭和分离的基础。它们给孤立打上了封印。它们

鼓吹着自恋和孤独主义的自满。"相比之下，佐格在描述自己的早期作品时说："它渴望与所处世界中的环境共谋，并声称自己是其他实用对象中的实用对象；我的绘画否定了框架，这是一个实现分离的心理和行为惯例符号。"他的作品《浅蓝、基底、发现绘画》[图 3.2] 将画作浅蓝色的正面呈现在观众面前，但又明确地邀请观众从侧面观看，在那里可以看到之前作为另一种艺术所残留的彩绘痕迹（可能是表现主义或态势绘画——并不明确），以及将画布固定在框架上的钉子。佐格说："将画放入画框的理想化策略与我的作品是相互矛盾的，通过掩盖画布的平庸和次要的侧面，通过使其物理的和技术的、家庭的或奴性的成分消失，画框恰恰消除了那些作为实用对象的元素——将绘画与日常对象联系起来的东西。将绷紧的画布固定在画框上的钉子，与我的工作室里将四条金属腿固定在桌面上的螺丝属于同一个世界……这张画布的侧面所得到的画作创作者的关注，与我左侧窗户下暖气片的背面所得到的房屋油漆工的关注是一样的。"佐格主张对绘画地位进行彻底地重新规训（redomesticated），他希望作品尽可能地不完整，以使其位置和外观发生转移并反映出悬挂它、照亮它和拍摄它的人类的中介作用。"绘画可以自我消融，可以使自己变小以实现目标：让感知的主体能够体现其环境，从而使其外观的重要性也随之增加。""绘画懂得如何成为无物，"佐格阐述道，"这样主体就可以成为一切……绘画向人发出呼唤，这是它唯一的表现诉求。"可以说，佐格将极少主义美学与一种实用主义设计观念结合在了一起，而某种现代主义建筑离这一点只差一小步。

图 3.2 雷米·佐格，《浅蓝、基底、发现绘画》(Light-Blue, Ground-Down, Found Painting)，1972—1973 年，布面丙烯，55×65×2 cm。

到20世纪70年代中期，其他一些画家可以说是将媒介推向了思想和实践的极限。德国的西格玛·波尔克（Sigmar Polke）和格哈德·里希特（Gerhard Richter），美国的罗伯特·雷曼（Robert Ryman），以及现在住在罗马的塞伊·通布利（Cy Twombly），他们模糊、潦草的抽象画似乎展示出了当代重新定义绘画时的各种不确定性。1957年，通布利离开纽约去了意大利，并开始用一系列示意性标记来构建绘画，在这些联想和暗示性的参考中，他的绘画是高度异端的。生涩而潦草的笔迹、涂鸦、数字、粗鲁地画出的身体部位、偶尔出现的类似涂鸦的划痕和刻痕，这些都构成了他精彩的、不连贯的、随机标记的一部分。他作品中作为古典参照的新地中海环境为绘画增添了一种悬置在古代和现代世界之间的历史时间和地点。[图3.3]"这仿佛是绘画在进行一场与文化的斗争，"法国理论家罗兰·巴特这样评价通布利的作品，"抛弃了它宏大的话语，只保留了它的美。"巴特在将通布利的方式同化为东方艺术的反个人主义风格时说："它不抓住任何东西；它自有其位置，在欲望和优雅之间浮动和漂移，欲望以微妙的方式引导着手，而优雅则谨慎地拒绝着任何迷人的野心。"巴特说，通布利的伦理学要位于"绘画之外、西方之外、历史之外，在意义的极限"。

图3.3　塞伊·通布利，《尼尼的绘画》（Nini's Painting），1971年，布面油性房屋漆、蜡笔、铅笔，2.61×3m。
1971年秋天，通布利为回应尼尼·皮兰德罗（Nini Pirandello）的去世而画了五幅大型作品：矛盾的是，这些作品代表了他最宁静的一些作品，用他的传记作者海纳·巴斯蒂安（Heiner Bastien）的话说，这些作品唤起了"黑夜和白天之间遥远的青色海面，像季节一样缓慢地搅动……达到了一种罕见的永恒性，标志着艺术和生活原本永恒的二元对立可能的缓解与调和"。

美国评论家克雷格·欧文斯（Craig Owens）于20世纪70年代末写的一篇里程碑式的文章，对通布利的艺术项目的解读得到了普遍的认同。在《寓言的冲动：走向后现代主义的理论》（"The Allegorical Impulse: Towards a Theory of Postmodernism"）中，欧文斯提出，现代主义艺术忽视了寓言的原则——事实上，寓言至少被禁止了两个世纪，才在后现代的新艺术中引人注目地重新出现。欧文斯认为，寓言是一个文本在另一个文本之中或在其之上的双重效果。寓言家并不是发明形象，而是将其缴获。他或她用形象取代一个先前的意义，并加以补充。寓言被已经支离破碎、不完善、不完整的东西所吸引，实际上也正是在这些东西上

做文章——"这种吸引力在废墟中得到了最全面的表达,瓦尔特·本雅明(Walter Benjamin)将其确定为卓越的寓言象征。"寓言既是隐喻,也是转喻;它"跨越并包容了所有的风格类别"。而这种公然无视审美类别的做法——与现代主义主张的媒介的纯粹性、材料的真实性恰恰相反——"最明显的莫过于寓言在视觉和语言之间提出的相互作用:文字往往被当作纯粹的视觉现象,而视觉形象则被当作有待解读的脚本。"这就是寓言的冲动,欧文斯提出,我们应该在劳申伯格的《字谜》(Rebus,1955年)、《寓言》(Allegory,1960年)中,或在通布利艺术那废墟式的图形的临时性和引用中识别这种冲动。

但是,如果我们没有提到一种以完全不同的方式来摆脱极少主义绘画对空白、单调的单色的还原,即对一种直接肯定的实践只字不提的话,那么这种记录将是不完整的。这种实践沉浸在色彩、设计和组织的感官效果中——仿佛现代绘画自20世纪50年代汉斯·霍夫曼(Hans Hoffmann)的时代以来毫无变化,又或者好像现代绘画只有马蒂斯(Matisse)从事过一样。美国的朱尔斯·奥利茨基(Jules Olitski)或英国的约翰·霍伊兰(John Hoyland)的感性色彩抽象画就属于这种类型。然而在70年代,这类作品的支持者们只能用名不符实的欢庆语言,或充满人情味的语言来描述它们——因为没有任何一种艺术能够令人信服地宣称可以无视整个文化中普遍存在的危机状况。对于这种肯定性的绘画,西奥多·阿多诺(Theodor Adorno)的话语特别响亮:"在奥斯威辛之后写诗是野蛮的。"

更让人惊讶的是,在这样的背景下,美国画家弗兰克·斯特拉竟然在20世纪70年代中期开始以一种明确的、几乎是出风头的浮夸方式使绘画表面复杂化。继1958—1960年他的极少主义黑色和铝条绘画,以及70年代初发展出的一种立体主义墙面浮雕画之后,斯特拉此时在他的"异国鸟"(Exotic Bird)系列作品[图3.4]中转向了不规则的曲线、狂热的笔触,以及丰富而自信的暴力色彩。当时,斯特拉作为他那一代中最聪明的画家之一,他的名声保证了现代主义还原主义的视觉程序被有目的甚至有策略地藐视。但具体情况如何?对于那些顽固的观念主义者来说,他们仍然认为艺术应该在当时的政治崩溃中被非物质化——应该被简化为文件或空洞的否定性姿态——而斯特拉的新画作则显示出一种异国情调、烦琐,甚至是巴洛克式的特点。对他的支持者们而言,"巴洛克"一词会将新作品与寓言的冲动联系起来,与更复杂的观察方式联系起来。例如,斯特拉的几何模板很容易被看作对立体主义几何学的寓言,而立体主义几何学本身就已经是一种对象征和自然主义形式的寓言。

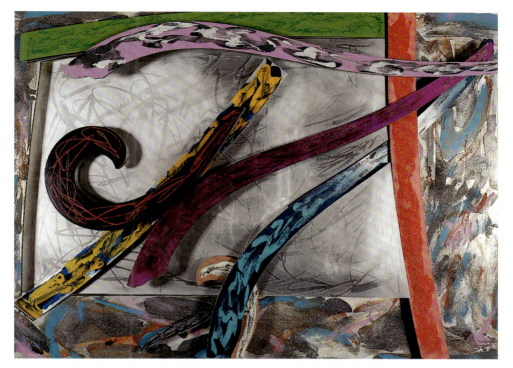

图 3.4 弗兰克·斯特拉,《百慕大海燕》(*Bermuda Petrel*),1976 年,金属上漆和油,150×210×35.5 cm。最大的"异国鸟"系列画作需要工厂制作的铝制表面,还要再用磨砂玻璃和亮漆处理,艺术家只是指导制作。斯特拉回忆说:"我可以为这样的画作制作结构方案,而只需在(画作)表面滑动模板即可。"

关于形象与"表现"的争论

　　大约在同一时期,一些恢复视觉艺术中具象丰富性的案例开始小心翼翼地浮出水面。在 1975 年第 9 届巴黎双年展的图录中,露西·利帕德这位曾经的观念艺术支持者说,女性艺术可能"表明了回到艺术和现实生活之间更为基本的接触方式……通过面对其他层面的重新观察,我们或许能够更快地接受被强烈压抑的图像,而这在今天却很少得到承认"。虽然她的这段话是代表女性主义来说的,但事实证明这段话在很多方面都富有预见性。绘画在 20 世纪 70 年代中期几次被重新阐释,不仅统一使用老式的工艺技术,即在绷好的画布上使用油画颜料或丙烯绘制,其中大部分在规模上都接近于抽象表现主义,而且更令人惊讶的是,许多新的绘画中包括了人的形象,并经常带有寓言或叙事的意图。但这里也潜藏着一些问题。因为事实证明,在即将到来的绘画复兴中,60 年代末和 70 年代初的政治议程几乎被完全遗忘了。难道艺术界厌倦了政治?厌倦了疏离?更为复杂的是,大多数新的具象艺术都是由男性完成的。

1976 年，这个问题在伦敦浮现，当时前波普艺术家 R. B. 基塔伊（R. B. Kitaj）组织了一场名为"人类的黏土"（The Human Clay）的绘画展。（这句话来自诗人 W. H. 奥登 [W. H. Auden]："对我来说，艺术的主题就是人类的黏土。"）基塔伊将自己的作品与莱昂·科索夫（Leon Kossoff）、弗兰克·奥尔巴赫（Frank Auerbach）、迈克尔·安德鲁斯（Michael Andrews）、卢西安·弗洛伊德（Lucian Freud）、弗朗西斯·培根（Francis Bacon）等其他男性画家的作品一同展出，他们现在被称为"伦敦画派"。基塔伊用令人不安的传统主义术语为具象绘画做辩护，他的对手是他所谓的"地方性的和传统的先锋主义"，即后杜尚派艺术、另类媒介、纽约文化等。"画单一的人形是一件了不起的事情"，基塔伊大胆地提到了过去伟大的具象画家。基塔伊并不想复活那些早期的根基，而是想从中改造人的形象。他崇尚构成人类形象的手工技巧，"在伟大的构图、谜团、忏悔、预言、圣事、碎片、问题中，这些都是绘画艺术在过去和未来所特有的"。基塔伊说："这条裂缝从来没有真正地裂开过。"他指的是所谓的人像图画的形式传统。这并不是说这种在萨塞塔（Sassetta）和乔托之前就已经存在于人类种族中的本能已经发展完成了。当然，这种本质主义的主张在 1976 年也不可能比基塔伊本就不受欢迎的进一步说法更令人信服。他宣称回归具象是"与劳动人民同舟共济"的一种方式。因此，在实践中，"人类的黏土"仍然是一种传统的男性绘画或描绘女性（少数是其他男性）的练习。

　　例如，卢西安·弗洛伊德在 20 世纪 40 年代初开始参展，被认为是当代具有雄厚实力的画家，此后他的声誉稳步上升，在 20 世纪 70 年代被支持者誉为保持了绘画传统的人。在这种传统中，人的形象被揭示为坦率、无阶级和兽性的肉欲；这些启示是通过"精湛"的绘画手法来传达的。在早期的一篇文字中，弗洛伊德不厌其烦地描述了这种特殊关系的张力，这决定了他自己对摆姿势的人物的态度。"画家对他的对象的痴迷是他工作的全部动力，"他如是说道，"必须对主体进行最严密的观察：如果日以继夜地这样做，主体——他、她或它——最终会通过他们生活与非生活化的每一方面、通过动作和态度、通过一个时刻到另一个时刻的每一个变化等来揭示全部。"这段话发表于 1954 年，它唤起了画家与模特儿之间的那种存在主义般的相遇，这种相遇在当时被认为是一种智性时尚，此后也一直在为弗洛伊德的绘画注入活力。在其极端的形式下，画家成了自己痴迷于排除外在世界的牺牲品，长时间专注于摆好的人物，以至于人物可能会睡着或开始显得疲惫或紧张。"一个画家的品味，"弗洛伊德当时这样主张，"必须从生活中令他痴迷的东西中生长出来，以至于他永远不必问自己在艺术上适合做什么。"[图 3.5] 对他的批评者们来说，弗洛伊德是一个制造姿态怪异、顺从的女性形象的画家。这

图 3.5　卢西安·弗洛伊德,《裸体小像》(*Small Naked Portrait*),1973—1974,布面油彩,22×27cm,牛津阿什莫林博物馆藏。
"画家必须给予可能有的任何感情或感觉完全的自由,不要拒绝任何自然地吸引他的东西。"弗洛伊德在 1954 年说,正是通过这种训练,他摒弃了对他来说不重要的东西——由此使他的品味得以凝聚。

些形象被描绘成令人不快的棕色和橙色,并被画家的存在所支配,画家从上面俯视着她们俯卧的且常常是昏昏欲睡的身体。

事实上,到了 20 世纪 70 年代中期,这种独特的绘画行为被前卫批评家视为与实验艺术无关,而所谓的"伦敦画派"也被这些写作者们归纳为历史性的后退。尽管如此,公众和私人对绘画的兴趣被一些高规格的博物馆展览所鼓动。1977 年和 1978 年前后,整个欧洲和北美的注意力都被策展人吸引了,其展现的是对以前失去的各种可能性的一种令人兴奋的"回归"。在德国和意大利,乃至更广泛的国际范围内,现在提倡的各种绘画类型似乎复活了传统——尤其是那些对以前的历史风格采取发问和戏讽姿态的画作。例如,来自柏林的画家乔治·巴塞利兹(Georg Baselitz)十多年来一直在探索抽象艺术与具象艺术之间的张力。他让碎片散落在画布上,自 1969 年之后,他还把手中的照片倒置,然后"自然地"将照片中的形象倒着画出来。即使这些形象来自他的妻子埃克·克雷奇马尔(Elke Kretzschmar)的照片,它们也不是为了发挥肖像的功能;相反,由此产生的绘画痕迹直接来自

这种错误的描绘方式。巴塞利兹的策略很快就把困惑的观众卷入了关于正确和错误行为的辩证法中，在面对惯例的吸引时艺术可以选择挑衅，以及从根本上跳出抽象艺术自身的陷阱和自我反思。另一位柏林画家马库斯·吕佩尔茨（Markus Lüpertz）是1966年《酒神宣言》（*Dithyrambic Manifesto*）的作者，此时他通过在作品中引入德国的军事主题，包括头盔、大炮和二战中的事件，大胆地利用了民族负罪感。出生在德累斯顿的A. R. 彭克（A. R. Penck，本名拉尔夫·温克勒[Ralf Winkler]），由于东德被西方孤立，他于20世纪60年代一直被隔绝在西方艺术体系之外，直到后来通过与巴塞利兹和科隆的米夏埃尔·维尔纳画廊（Michael Werner Gallery）的接触，才重新融入西方艺术体系。

把哈拉尔德·塞曼（Harald Szeemann）为1972年第五届卡塞尔文献展选择的艺术家，与曼弗雷德·施奈肯伯格（Manfred Schneckenburger）为1977年第六届卡塞尔文献展选择的艺术家加以比较，就可以总结出气氛的改变，前者就像是一个关于观念艺术的概要性展览。施奈肯伯格带回了几位之前被塞曼拒绝的画家——培根、巴塞利兹、吕佩尔茨、彭克，他们此时与南希·格雷夫斯（Nancy Graves）、安迪·沃霍尔、贾斯珀·约翰斯、弗兰克·斯特拉、罗伊·利希滕斯坦和威廉·德·库宁一起展出。同时，一些意大利画家的作品，很快就在他们的国家被称为"超前卫"（transavantgarde，这是评论家阿基莱·伯尼托·奥利瓦[Achile Benito Oliva]的术语）——恩佐·库奇（Enzo Cucchi）、弗兰切斯科·克莱门特（Francesco Clemente）、米莫·帕拉迪诺（Mimmo Paladino）和桑德罗·基亚（Sandro Chia），以及尼古拉·德·玛丽亚（Nicola de Maria）、路易吉·昂塔尼（Luigi Ontani）和埃内斯托·塔塔菲奥里（Ernesto Tatafiori）——这些画家首先在国内展出，然后是瑞士和德国，之后是到更远的地方展出。1979年，克莱门特和基亚的作品都在纽约的斯佩罗内·韦斯特沃特·费希尔画廊（Sperone Westwater Fischer Gallery）展出，1980年恩佐·库奇的作品又在这个画廊展出。这些展览受到了纽约的画商和评论家们的欢迎，他们对观念艺术的"严肃苦行"感到厌倦，并对克莱门特作品中的具象甚至色情元素的回归感到兴奋。到1980年威尼斯双年展的时候，策展界已经明显地全心全意致力于推广新绘画。尽管如此，他们对新绘画依然存有疑虑，因为对一些人来说，回归"叙事"和"表现"只能意味着从对图像政治的严肃批判中退缩。

由伦敦皇家艺术学院展览秘书诺曼·罗森塔尔（Norman Rosenthal）和柏林艺术评论家克里斯托斯·约阿希梅德斯（Christos Joachimedes）组成的策展团队分别于1981年、1982年在伦敦和柏林举办了备受瞩目的群展，对这两次展览

图 3.6　桑德罗·基亚,《带黄手套的吸烟者》(*Smoker with Yellow Glove*), 1980 年, 布面油彩, 150×130cm, 苏黎世布鲁诺·比绍夫伯格藏。
基亚说他在意大利的工作室就像"鲸的胃", 他形容自己的绘画和雕塑"就像以前的消化残渣……我就像驯狮人, 我感觉很接近自己童年的英雄, 接近米开朗基罗、提香和丁托列托"。

的反应充分体现了批评界的分歧。伦敦的展览被称为"绘画的新精神"(A New Spirit in Painting), 包括来自德国的巴塞利兹、卡尔·霍迪克(Karl Hödicke)、莱纳·费廷(Rainer Fetting)、吕佩尔茨、波尔克和里希特, 来自意大利的卡尔佐拉里(Calzolari)、米莫·帕拉迪诺和基亚, [图 3.6] 来自美国的布赖斯·马登、朱利安·施纳贝尔(Julian Schnabel)和斯特拉; 来自英国的培根、艾伦·查尔顿(Alan Charlton)、大卫·霍克尼(David Hockney)、霍华德·霍奇金(Howard Hodgkin)和基塔伊。20 世纪已经成名的画家如毕加索、德·库宁和罗伯托·马塔(Roberto

图3.7 乔治·巴塞利兹,《埃克》(*Elk*),1976年,布面油彩,250×190cm,得克萨斯州沃斯堡现代艺术博物馆藏。
巴塞利兹在东德死气沉沉的具象传统中接受艺术训练,在20世纪60年代初练习超现实主义形象,并在1969年开始颠倒他的母题,以便"摆脱所有重负,摆脱传统"。他现在将自己视为更广泛意义上的德国人,这与源于哥特式艺术并经过浪漫主义发展的表现传统有关。

Matta)的贡献使年轻一代艺术家的作品获得了正当性。伦敦的展览包括了巴塞利兹的画作 [图3.7]、费廷激烈而性感的厚涂作品、斯特拉的折中式画作、毕加索晚年的大作、巴尔蒂斯(Balthus)洛丽塔式的形象,以及查尔顿、戈塔德·格劳伯纳(Gotthard Graubner)和罗伯特·雷曼的单色画。展览"绘画的新精神"自信地标榜自己囊括了"当今世界上最活跃、最著名的画家",并宣扬了以下三个主要理念:第一,20世纪50年代的绘画一直由纽约主导,导致欧洲的贡献被边缘化;第二,20世纪60年代反文化的雄心壮志需要修正(正如约阿希梅德斯所言,"过分

强调艺术中的自主性观念,带来了极少主义及其极端的附属品——观念艺术,这必然是自取灭亡。此后不久,70年代的前卫艺术以其狭隘、严苛纯粹的态度及方法,缺乏一切感官上的快乐,失去了创造性动力,开始停滞不前");第三,尽管抽象的重要性仍在延续,但有必要重新确认一种具象的传统。"假如将人类经验的再现(换句话说,人和他们的情感)、风景和静物永远排除在绘画之外,"伦敦的展览选拔人写道,"这肯定是不可想象的。"通过他们所谓的"北方表现主义传统"的复活,这主要是指20世纪初德国表现主义画家恩斯特·基希纳(Ernst Kirchner)、卡尔·施密特-罗特鲁夫(Karl Schmidt-Rottluff)和埃米尔·诺尔德(Emil Nolde),艺术家们现在已经准备好确保这些主题"从长远来看,必须回到绘画论证的中心"。约阿希梅德斯的一个潜在野心是:"在艺术中提出一种立场,有意识地维护传统价值,如个人的创造力、责任感、质量。"他大胆地称"绘画的新精神"展览——一个票房成功的展览——是一种"抵抗行为",作为一种复原的挑战行为是一种"真正意义上的进步"。

但是,这里面也有很大的麻烦。最具破坏性的是,"绘画的新精神"展览在20世纪80年代初将绘画重新确立为一种全部是男性的活动(参展的38位艺术家都是男性),围绕着能量、雄心、欢庆感性和回归神圣传统的手工艺方法等品质来构建;在野心勃勃的女性主义侵入艺术之后,这种论点根本无法成立。其次,该展览试图促进对所谓民族传统的认识。德国人被认为焦虑不安、痴迷于北方表现主义,美国人被视为自信而多元化,英国人被归类为关注人物的北方浪漫主义者,而意大利人则被认为是在"贫困艺术"的悲惨经历中幸存下来而回归一种更早的民族根源。在传统框架内的民族刻板印象里:北约(NATO)联盟的男性艺术家因大体上具有表现性特征的绘画表面的修辞,被束缚在"回归"欧洲价值观的文化方案中。与此同时,在经历了石油危机和20世纪70年代中期国家逆转时的休眠期后,美国的里根经济政策和英国的撒切尔货币主义,共同启动了国际艺术市场。作为这种新的政治分配的一部分,拥有大型的、看上去充满活力的画作被认为是一种最为当代的文化投资。

在伦敦的展览之后,新的欧洲绘画立即在大西洋彼岸有影响力的经销商那里获得了成功。1981年夏秋之际,德国人跟随意大利人来到纽约:乔治·巴塞利兹、安塞姆·基弗、马库斯·吕佩尔茨、莱纳·费廷和贝恩德·齐默尔(Bernd Zimmer)的个展,以及粗野的萨洛梅(Salomé)——他还与乐队"粗野动物"(Randy Animals)一起合作演奏——紧随其后的是约尔格·伊门多夫(Jörg Immendorff)、A.R.彭克、弗朗茨·希茨勒(Franz Hitzler)、特罗尔斯·沃塞尔(Troels Wörsel)

等人。欧洲有影响力的画廊，如科隆的米夏埃尔·维尔纳（Michael Werner）画廊、埃森的福克斯旺博物馆（Museum Folkswang）、汉堡的艺术（Kunsthalle）画廊、罗马的吉安·恩佐·斯佩罗内（Gian Enzo Sperone）画廊、杜塞尔多夫的康拉德·费希尔（Konrad Fischer）画廊等，都向人们展示了"新精神"的代表作品，它们在得到大量批评家认可的同时也受到了质疑。

同时，1982 年在柏林举办的名为"时代精神"（Zeitgeist）的展览（"时代精神"暗示世界-历史性的力量）中，参展的 44 名德国和美国男性艺术家中，只有一名女性（美国画家苏珊·罗滕伯格 [Susan Rothenberg]）。展览在柏林重新命名的马丁-格罗皮乌斯博物馆（Martin-Gropius-Bau）举行，作为对约阿希梅德斯所说的近来"学术性迟钝"的极少主义和观念艺术的平衡。"主体性、远见、神话、苦难和优雅都得到了恢复。"约阿希梅德斯热情地说道。"可以感受到对于解放的强调，"艺术史家罗伯特·罗森布鲁姆（Robert Rosenblum）在庆祝德国和美国之间新的美学契约时写道，"仿佛一个关于神话、记忆动荡的、熔化的、破烂的形状和色调的世界，已经从过去十年中统治着最有力的艺术的智性压抑之下释放了出来。"

现在，大西洋两岸关于新欧洲绘画的价值和重点的辩论激烈又有倾向性。对它的支持者来说，正是德国绘画为摆脱晚期现代主义理论和实践的艺术与美学僵局提供了最有力的途径。一方面，它表现出一种看似愿意接近艺术的"愉悦"，同时也回应了中欧地区的人们对自己近来的忧虑。德国的巴松·布洛克（Bazon Brock）和美国的唐纳德·库斯皮特（Donald Kuspit）主张将新绘画置于一个前卫的框架中，"迫使我们以一种全新的方式来看待传统中看似熟悉的事物"（布洛克），这种方式表现出一种复杂而非自然的幼稚性，而其实际上是一种"政治姿态，标志着个人在面对无法控制的社会力量时的无奈"（库斯皮特）。彭克和约尔格·伊门多夫的作品对库斯皮特来说，包含着"富有世界-历史性的艺术种子，一种看似全面的、占主导地位的风格，横扫之前的一切……斩断到现在还显得很高贵的 20 世纪 60—70 年代的艺术，并将其贬低到历史的垃圾堆里"。

具有讽刺意味的是，作为一位美国批评家，库斯皮特也知道，他对表现主义绘画的热情已经遭受到《十月》（October）杂志所刊登的一系列文章的有力反击。《十月》杂志是 1976 年春天由罗莎琳·克劳斯（Rosalind Krauss）、安妮特·米歇尔森（Annette Michelson）和杰里米·吉尔伯特-罗尔夫（Jeremy Gilbert-Rolfe）在纽约出版的一本理论杂志。《十月》曾在一个唯物主义智性自由的框架内提出了跨学科（绘画、雕塑，也包括电影、摄影和表演）的主张，既与《艺术论坛》（Artforum）

和《电影文化》（Film Culture）等兴趣点单一的专业评论相左，也与《游击队评论》（Partisan Review）和《杂拌》（Salmagundi）等学术期刊相左，后者"在批评性话语和重要的艺术实践之间保持着一种分离"。"艺术以承认其惯例作为起点和终点"，《十月》杂志的第一篇评论即宣告了与1917年前后俄国革命文化的呼应。其所声称的"图像新闻"（pictorial journalism）将被"批判和理论文本"所取代，这些文本与当代艺术的多样性有直接关系。道格拉斯·克里普（Douglas Crimp）和克雷格·欧文斯在《十月》杂志早期发表的关于摄影的文章中，已经隐含了对绘画的某种抵制。1981年春天，克里普和本雅明·布赫洛（Benjamin Buchloh）清晰有力的批评击中了要害。"只有奇迹才能阻止（绘画）走到尽头。"克里普在谈到丹尼尔·布伦（Daniel Buren）的观念主义立场与库斯皮特等人对弗兰克·斯特拉色彩斑斓的新画作的相反主张时如是写道。布赫洛则阐明了布伦的作品和一般意义上的观念艺术所隐含的内容，即"表现性"绘画在意图上是保守的，并且在艺术和更广泛的政治进程中支持精英和非民主的权力基础。布赫洛在谈到另一次对绘画的"回归"，即20世纪20年代早期绘画的回归时说，"如果模仿性表征的感性惯例……被重新确立，如果图像性指涉的可信度被重新确认，如果画面上基于形象关系的等级制度再次被呈现为一种'本体论的'条件，那么，为了给新的视觉构型赋予历史的真实性，在美学话语之外还必须准备好哪些参照系统？"布赫罗的问题所隐含的内容是，80年代初形象的回归同样意味着对强有力的前卫实验的攻击，这些前卫实验具有"批判性地瓦解主流意识形态的巨大潜力"。对一位80年代坚定的左派批评家而言，新的德国绘画充其量是非政治性、非辩证性的；在最坏的情况下，它巩固并默许了一种更广泛的对当代政治和文化的反应。布赫洛还说，"在被迫重复的可悲力量中"，"当代欧洲画家虚假的前卫现在得益于一群文化新贵的无知和傲慢，后者认为自己的使命是通过文化的正当化来重申僵化的保守主义政治"。《十月》杂志有时毫不留情，无论如何，它对哪些画家值得支持，甚至值得提及，保持了一种高度的选择性自觉。由此引发的怀疑是，绘画本身已不再前卫。

只有少数例外或许可能提出反证，其中一人是格哈德·里希特（Gerhard Richter），他在前德意志民主共和国的德累斯顿长大，在1961年——柏林墙建立前两个月——搬到杜塞尔多夫之前，他在以社会主义现实主义为主导的氛围中接受了绘画训练。里希特曾在1959年的第二届卡塞尔文献展上看到并敏锐地理解了杰克逊·波洛克和卢西奥·丰塔纳（Lucio Fontana）的作品。定居西德后，他与西格玛·波尔克和康拉德·费舍尔-吕格（Konrad Fischer-Lueg）合作，对广告和城市图像中的现成标志进行处理，他们嘲讽地称之为"资本主义现实主义"。他们组织

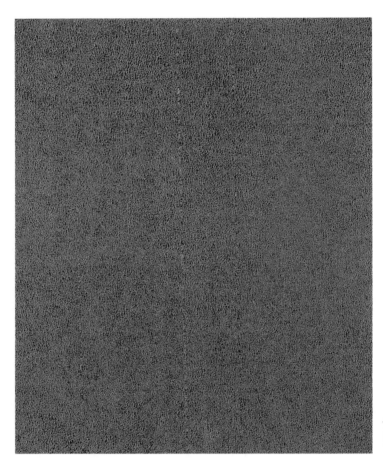

图3.8 格哈德·里希特，《灰色（348–3）》[*Gray (348–3)*]，1973年，布面油彩，250×200cm。

的活动在杜塞尔多夫的贝格斯（Berges）家具店举行，历时两周。

在接下来的15年里，里希特的工作集中于绘画和摄影的边缘或交界地带，且通常带有强烈的暗示：不想成为任何一个。首先是一组由普通快照组成的绘画，这似乎使里希特接近了西方波普艺术的精神——但他自己的描述却截然不同。与之相反的是，他"想做一些与艺术、构图、色彩、创造等无关的事情"。他对自己艺术的陈述充满了否定。"我不追求任何特定的意图、体系或方向，"他说在这个阶段，"我没有方案、风格、路线可循……我喜欢那些不确定的、无边无际的东西，我喜欢持久的不确定性。"然后，在1972年和1973年，里希特画了一系列名为《灰色》[图3.8]的作品，简单地说，就是平坦而明显的单色表面，这些表面并不完全相同，甚至很矛盾。里希特曾说："没有一张（《灰色》）画是为了比其他任何一张更美，甚至不同。也不是说要和其他任何一幅画一样……我想让它们看起来一样，但是又不一样，我想把这种意图变得可见。"与此同时，这种空无也起到了清除设计的作用。"随着时间的推移，我注意到了不同灰色表面之间在品质上的差异……画面

开始指导我……痛苦成为一种建设性的观点表达，成为相对的完满和美，换句话说，成为绘画。"此后，大约从 1978 年或 1979 年开始，里希特将这种绝望而又具探索性的实践推向了新的极限，继续基于其与传统美学的联系对"绘画"的文化进行论辩（"绘画，"里希特说，"阻碍了所有适合我们时代的表达方式"）。与此同时，他还创作了彩色的抽象绘画，以及更多的纯灰色画，这次是基于大批量生产的图像，如快照和新闻摄影。

里希特这些年的抽象画是通过非正统的方法，用大铲子或刮刀将相对单纯的色彩在画布表面铺开、拖动，使产生的色彩斑块具有模糊、浸染的效果，变化莫测。由此产生的多重性似乎是在调侃色彩并置的观念，而在随机和机械的生产模式中，它们似乎反驳了画家构图的想法 [图 3.9]。在另一组以照片为灵感的画作

图 3.9 格哈德·里希特，《抽象绘画 (576–3)》[*Abstract Painting (576–3)*]，1985 年，布面油彩，180×120cm。
"在这里，"里希特说，"我试图将绘画中的建设性元素与包含破坏性元素的区域结合起来——构图与反构图之间的平衡。"就一幅类似的早期绘画而言，他说："有一些解构主义和奇怪的不平衡，以及一些精心组成的东西。"

图 3.10 格哈德·里希特,《击倒 2 号》(*Shot Down No. 2*),1988 年,《1977 年 10 月 18 日》系列作品之一,布面油彩,100×140cm。

中,里希特也采取了类似的反常的创作立场:明确表示他是在有意识地制造照片的外观,但采用的却是一种错误的方式。80 年代后期的一个著名系列,名为《1977 年 10 月 18 日》(*18 October 1977*)的 15 幅灰色画作,源于对安德烈亚斯·巴德尔(Andreas Baader)、古德伦·埃斯林(Gudrun Esslin)和扬-卡尔·拉斯佩(Jan-Carl Raspe)被监禁在斯塔姆海姆监狱(Stammheim prison)并死亡的纪实新闻照片的回应,他们都是激进的左翼恐怖组织"红色旅"(Red Army Faction)——巴德尔-迈因霍夫集团(Baader-Meinhof group)的成员。里希特说,他主要关注的不是政治,也不是纪念激进的士兵,引起他思考的是"这些人的公共野心,他们非私人的、非个人化的、意识形态的动机……那种巨大的力量,那种以至于能够为之献身的思想的可怕力量"。里希特在视觉上复制了照片,其模糊失焦、没有令人信服的空间深度,但他将由此产生的真人大小的画作看作对被俘恐怖分子的死亡(也可能是自杀)的沉思[图 3.10]。他们是"受害者,不是左派或右派特定意识形态的受害者,而是意识形态行为本身的受害者"。

在对里希特的早期批评中,引人注目的是其合法性,甚至有时是教条主义的特点。布赫洛在发表于《十月》的文章中认为,里希特的策略是以最好的前卫主义方式来处理政治历史的一种讽刺性尝试,即把重要的内容转化为绘画技巧的细微差别。然而里希特却一直坚称,他并没有被作为政治团体的"红色旅"所吸引。"我对一种意识形态存在的理由很感兴趣,因为意识形态引发了很多事情,"他说,"只是政治不适合我,因为艺术具有完全不同的功能……我之所以不用'社会学术语'来论证,是因为我想创作一幅画,而不是一种意识形态。一幅画的好坏,永远在于它的真实性……如果你愿意,可以称之为保守主义。"然而,里希特也认识到,相对于着文本和技巧的传统而言,他的绘画实践是激进的。在漫长而辉煌的艺术生涯中,他的主要兴趣是在一个新闻摄影占主导地位的时代中,再现本身的观念为何,以及如何将这种摄影带入绘画的传统范畴。而这种传统已经越来越多地(也许是必然地)受到对其自身资源反思的影响。我们需要重新把内容看成形式,而不是把形式看成包含内容的东西。"内容并没有形式(就像一件你可以换的衣服),"

里希特说,"但其本身就是(不可改变的)形式。"

真正意识到绘画在20世纪60年代后期陷入危机的,仅限于最聪明的从业者——那些能够很好地利用此时被强加在他们身上的机会,把绘画变成一种批判性艺术的人。同样是在欧洲,机智的法国画家热拉尔·弗罗芒热(Gérard Fromanger)与里希特一样,对摄影问题有着敏锐的理解,但他对待摄影图像的态度却与里希特截然不同。弗罗芒热曾活跃于1968年5月巴黎暴动期间制作革命海报的"美术工作室"(Atelier des Beaux-Arts);1974年,他曾与电影制片人乔里斯·伊文斯(Joris Ivens)一起访问中国;他还充分了解过70年代早期和中期在绘画领域中昙花一现的美国摄影现实主义运动(Photorealist movement)(尤其是理查德·埃斯蒂斯[Richard Estes]和罗伯特·科特汉姆[Robert Cottingham]的作品)。重要的是,弗罗芒热赢得了当代法国知识分子的赞赏,如雅克·普雷维尔(Jacques Prévert)、米歇尔·福柯(Michel Foucault)、吉尔·德勒兹(Gilles Deleuze)和费利克斯·加塔里(Félix Guattari),他们对他的作品进行了深刻的探讨。

弗罗芒热一般以系列的方式作画,仿佛系列性的差异而非独特的表达方式个例包含了画家艺术的突出特点。但他的绘画技巧从一开始就由对现代媒介的敏锐意识所决定。正如福柯在1975年的一篇展览图录文章中所总结的那样:"他的工作方法至关重要。首先,他并不是通过拍摄照片来'造就'一幅画,而是用'任何一张老照片'。在很长一段时间里,弗罗芒热使用的是新闻照片,但现在他的照片都是在街上拍的,随意拍的,几乎是盲目地拍摄,这些照片并没有特别的内容,没有中心或特殊的主题……这些照片的拍摄,就像一部电影,拍的是无名事件的流动……然后他会把自己关起来,一连几个小时,用投影仪照片投在屏幕上——他看,他思考。他在寻找什么?并不是在照片拍摄的那一刻可能发生了什么,而是正在发生并在画面中无休止地继续发生的事件。"弗罗芒热摒弃了素描,直接在屏幕或画布上涂抹,他运用强烈交替的冷暖色彩,纯灰色或彩色色块,或快或慢地描绘图案与平涂——只有当投影仪关闭,画作展现在眼前时,才能首次检查画面效果。然后,弗罗芒热的主题——巴黎的街景、新中国的快照或肖像[图3.11]——从工作室的朦胧环境中浮现出来,成为对当代生活当下性的非凡记述,除了关于图像本身特质的明显快感之外,缺乏任何"表达"或"宣传"的个人意图。吉尔-德勒兹提出了这样的问题:"这幅画中的革命性是什么?也许是因为激进的缺席,而没有痛苦,没有悲剧性,没有焦虑,没有你在那些被称为时代见证者的虚假的伟大的画家身上看到的胡言乱语……从丑陋的、可恨的和可憎的东西中,弗罗芒热知道如何带出明天生活中的冷暖琐事。"德勒兹认为,"没有欢乐"就没有政治

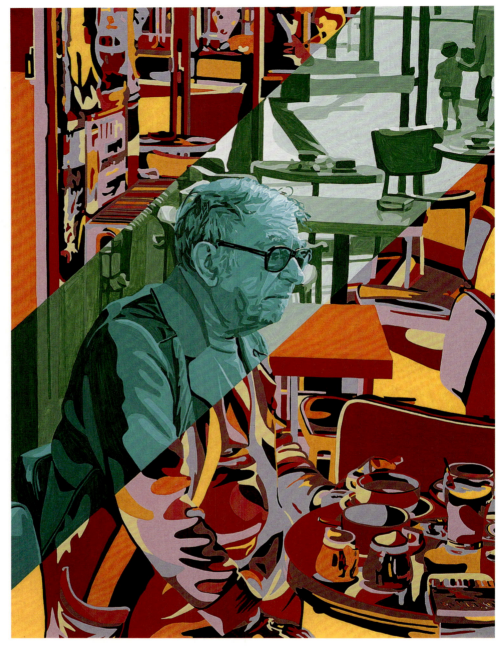

图 3.11 热拉尔·弗罗芒热,《让-保罗·萨特》(*Jean-Paul Sartre*), 1976 年, 布面油彩, 130×97 cm。

上或美学上具有革命性的绘画。

英国艺术家团体"艺术与语言"(Art and Language)对绘画的观念和技术资源也有类似的关注,他们的成员在 60 年代末和 70 年代初都专注于理论讨论,但很少创作出类似的艺术作品。他们还进行文本写作,这种做法被他们圈子里的两位成员讽刺性地描述为"一种后法兰克福和后逻辑原子论……发展成了一种具有逻辑细

节的文化批判口号"。到 1978—1979 年，该小组的成员减少到只有三人：艺术家迈克尔·鲍德温（Michael Baldwin）和梅尔·拉姆斯登（Mel Ramsden），以及艺术史学家查尔斯·哈里森（Charles Harrison）。他们开始讨论意义是如何存在于照片中的——这个问题进一步引出一张照片（任何照片）如何与其内容建立起各种关系。一个回答来源于当代哲学对命名的分析："对于一张照片是关于什么的问题，没有任何答案可以被看作是充分的……只要它需要抑制关于该图像起源的信息及相关探究。"似乎可以这样认为，当图像的指示性被公开和宣扬时，图像的起源（包括实践资源，以及艺术家和观众的绘画和理论能力）将与图像的指示性（它与世界的直接相似性）相对立，并经常发生矛盾。

图 3.12 "艺术与语言"，《戴帽子的 V.I. 列宁肖像，仿杰克逊·波洛克风格，I 号》(*Portrait of V.I. Lenin with Cap, in the Style of Jackson Pollock, I*)，1979 年，板上油彩和釉彩，裱于画布上，170×120cm，巴黎私人收藏。

1980 年艺术家团体"艺术与语言"应邀赴荷兰参展，为测试这种观念与实践相碰撞的压力和结果提供了一次机会。为此，"艺术与语言"开始创作一系列绘画作品（这本身既是对时尚问题的迁就，也是该小组之前对艺术基础研究的延伸），这些作品的标题普遍都是"戴帽子的 V.I. 列宁肖像，仿杰克逊·波洛克风格"[图 3.12]，在某种程度上将一个社会主义现实主义的偶像与杰克逊·波洛克于 40 年代后期的抽象滴洒绘画结合了起来。《V.I. 列宁》系列被描述为"一对相辅相成的文化组合中两个本应对立的部分之间怪异风格的缓和"，旨在表明"表现主义"的图像可以通过使用表现主义技术之外的其他方式产生。"艺术与语言"团体用素描和模板来呈现他们的"表现主义"，在作品的抽象图案中，有时（但只是偶然）可以看出列宁的形象。将美国抽象主义和苏联社会主义现实主义相融合，意在打破 20 世纪 50 年代形式主义-现代主义的一个核心禁忌，即两种对立的风格是不相容的。其预期的正是一种讽刺甚至略带

滑稽的效果。

现在清楚的是，在受经济衰退影响的 20 世纪 70 年代，已经有几位艺术家在进行严肃的、原则性很强的绘画复兴，但并不是所有的复兴都与欧洲（特别是意大利）超前卫的有争议的假设相一致。此外，"艺术与语言"团体的作品试图在绘画本身的基础上，而不是在绘画之外——像里希特的作品那样，质疑现代主义绘画的前提。"艺术与语言"团体和里希特都声称，正在为绘画设立相关的修订条件。查尔斯·哈里森在谈到《V.I. 列宁》系列时写道："现在，对于'艺术与语言'团体来说，绘画作为一种实践形式的可能性已经从观念艺术的遗产中浮现出来了……绘画史本身已经可以恢复和修订……绘画的文化，现在似乎可以通过绘画来批判性地表达。"哈里森是在强调他和这个艺术群体的信念，即在 20 世纪 60 年代"绘画的终结"之后，绘画不得不成为"二阶的"（second-orderish），不仅要从外部对绘画的状况进行反思，而且还要从内部参与到绘画的本质及其历史的和批判的状况中去。在极少主义和观念艺术之后，任何艺术决定都不可能脱离"历史和理论自我意识的重担"——这是另一位对此有同感的观察家托马斯·克劳（Thomas Crow）的表述。用哈里森的话说，绘画要想继续下去，就必须变得"在接受和描述时就像在创作时一样复杂"。

这样一个"延续现代主义"（Modernism-after-Modernism）的版本，对战后那些为数不多的艺术家和批评家（其中包括波洛克和格林伯格）所产生的强烈吸引力，毫无疑问是非常重要的。对其他人来说，尤其是对那些被训练要远离英美关于现代主义的喧嚣争论的艺术家们来说，这套标准从来就没有存在过，至少不是以一种绝对的形式存在。那种让男性因为其他男艺术家而感到困惑的理论特征，许多女艺术家毫不关心。现代主义者论辩时那种干巴巴的、学术性的基调，也并非为了吸引那些没有受过哲学批评训练的人。对于这些艺术家和他们的支持者来说，复原一个更好的或更先进的现代主义的细微差别，只是一个无关紧要的问题。

那么，绘画与政治形象之间的古老联系发生了什么变化？20 世纪 60 年代后期的绘画批评使具象艺术的概念本身显得过时，甚至怀旧。此外，苏联与美国在文化和外交上的对峙，也促使西方认真参与具象的现实主义显得不太可能。而且，反文化者曾认为大多数绘画在物理上是多余的对象；与此相关的一个怀疑是，所有的具象风格都已经存在过了，因此，一种复兴的具象最多能提供的不过是某种深层的不真实的经验。毕加索和杜尚等现代主义的先行者们不是已经探索了如何使再现语言本身具有自我意识吗？尽管取得了这些成就，但画人物的行为本身不是已经彻底地与男性的历史体系以及政治个人的权力运作联系在一起了吗？对于东

西方都有的大众现实主义的传统而言已是如此。然而，在美国艺术家列昂·戈鲁布（Leon Golub）的作品中可以看到人们对这种绘画重新倾注的热情与信心，对于他来说，一种政治性的具象艺术的可能性才是核心问题。

或许坚定的政治现实主义只能在年长的艺术家身上显现。戈鲁布生于1922年，在30年代中期成为有着具象倾向的"公共事业振兴署"（WPA）艺术课程的学生，并在40年代和50年代在国际上展出作品。他参与了60年代后期艺术家针对越南战争的抗议活动（1968年，他游说毕加索从纽约现代艺术博物馆撤回《格尔尼卡》，以此作为对美国轰炸越南的抗议）。戈鲁布在此后十年的绘画中避开了抽象，同时强调了政治权力斗争的主题：他1972年的作品《刺客》（Assassins）和1976年的《雇佣军》系列可以理解为指涉了一般而言的社会和政治暴力，就如同由美国中央情报局（CIA）赞助的皮诺切特（Pinochet）将军在智利的恐怖主义统治或巴基斯坦的种族灭绝［图3.13］。当然，与戈鲁布的观点相对的是一种令人不安的怀疑态度，即在电视和摄影详细记录了越南战争之后，关于军事暴力的叙事性和政治性绘画已经成为一种尽管勇敢但却绝望的努力——这种怀疑基于这样一种观念，即这种绘画充其量只能作为插图，而无法作为一种美学结构，不能在观众对插图如何工作的理解上起关键作用。然而，仔细观察戈鲁布挂在墙上的大型绘画，会发现一种更微妙的策略。例如，他并没有把雇佣兵确切地描绘为古巴人、南非人、苏联

图3.13　列昂·戈鲁布，《雇佣军III》（Mercenaries III），1980年，布面丙烯，300×450cm，洛杉矶艾利·布罗德家族基金会藏。
戈鲁布曾说，雇佣兵"被插入我们的空间，而我们也被插入他们的空间。这就像是试图打破描绘空间和实际空间之间的壁垒……这里存在一种不满的情绪，使这些图像以激进的方式回击容忍这些行为的社会"。

人等，而是详细地描绘了一个普遍的暴力场景。在这个场景中，非常精确的心理手法在发挥着作用——用戈鲁布的话说，"通过具体的意图，暴力、威胁或不正规手段的暗示，这是他们对我们施加影响的方式"。此外，戈鲁布画作的所有视觉特质都指向对媒介高度自觉的使用，将其从插图的世界中不可逆转地移除。他画中雇佣兵的面孔和姿态可以追溯至古希腊和罗马艺术，但更确切地说，要归功于当代媒体摄影的特点，尤其是色情作品。"一个照相姿势的定格，一个动作的安排，一只手臂如何扭动，一个微笑如何被瞬间固定下来或加以夸张，"口才极好的戈鲁布说，"试图获得这些很重要。"在构建出他那些超过真人尺寸的人物形象之后，他往往不会画出人物的脚，以巩固他们在我们视觉空间中的地位。戈鲁布用刮刀或除漆剂对画布进行粗糙化处理，使其具有张力和即时性。"我试图保留一种原始的、粗暴的外观，这样事件就不会有过度合成感：画作能够实现一种可渗透性的外观，这对效果至关重要。留下来的是画布被时间摧残的痕迹……这就是画布的呼吸方式。"戈鲁布如此创作产生的结果不是从"现实主义的"意义上描绘暴力权力，而是在更微妙的意义上展示它，使其感官体验意外地可见。虽然没有公开谈论美国的军事行动，但戈鲁布表示，画中雇佣兵的姿势和存在隐含地"与美国的全球存在相对应"，他称之为"权力的非正常使用"。

关于后现代主义

另一种试图在正统的抽象现代主义之外寻找出路的绘画，倾向于去感知大众媒体的多元性和异质性。克莱门特·格林伯格曾在现代主义绘画的建构中强调平面性和一种质朴的自我批判实践，认为"使用一门学科本身的特色方法——不是为了颠覆它，而是为了更为牢固地把控其所胜任的领域"。现代主义也曾预设了一个相对统一的作者/艺术家，作品意义的核心是一个指导性的主体。逐渐被称为"后现代主义"的对象，现在包含了怪异性、风格变化、历史拼凑和对高雅文化的严肃性的拒绝。在80年代，有两位画家因不拘泥于使用混合的媒介衍生意象而崭露头角，他们就是德国的西格玛·波尔克和美国的朱利安·施纳贝尔（Julian Schnabel）。

作为资本主义现实主义群体的成员，1963年波尔克和里希特在杜塞尔多夫一起举办过展览。在20世纪60年代后期，波尔克的画作颠覆了现有的消费者形象，无视许多德国艺术家延续超现实主义抽象或"非定形艺术"的倾向，

波尔克视所有这些为巴黎的舶来之物。无论是出于本能、性格，还是有意识的设计，波尔克开始对尽可能广泛的文化影响进行批判性的改造。他从大众媒体、电影或历史文化中提取图像材料，并通过有意的错误处理、讽刺、恶作剧或模糊使其衰落。到了 70 年代，波尔克使用的绘画表面，如黑色天鹅绒、豹皮等，后来被朱利安·施纳贝尔用来作为丑化绘画的效果，他不喜欢，也不相信对现代主义绘画表面的迷信戏仿，即所谓的"视觉纯粹性"。波尔克在谈论他的作品时，总是采取一种滑稽的方式，然而在表面的玩世不恭和绝望之下，是对分层的意象、变化和时间流动的信念。"你必须先看……你必须看（这些画），带着它们上床，永远不要让它们离开你的视线。爱抚它们，亲吻和祈祷，做任何事情，你可以踢它们，把它们打得'半死不活'。每一幅画都想得到某种待遇——无论是什么。"然而，面对波尔克将 17 世纪艺术、宗教符号、涂鸦和擦除痕迹并置的图像，谁又能说得清应该从中读出什么样的叙事呢？[图

图 3.14 西格玛·波尔克，《测量狼肚子里的石头以及随后将石头磨成文化垃圾》(Measurement of the Stones in the Wolf's Belly and the Subsequent Grinding of the Stones into Cultural Rubbish)，1980—1981 年，布上综合材料（石膏 / 丙烯造型膏、丙烯、作为糨糊使用的绘画、覆有荧光色聚酯薄膜的毛毡和人造毛皮），1.8×1.2m，多伦多安大略美术馆。

3.14]更重要的是，波尔克的"蓄意破坏"策略对所有那些为了排除更广泛的文化污染而形成的绘画惯例造成了破坏。虽然在 80 年代后期的作品中，波尔克似乎逐渐陷入了自然神秘主义，但在这十年中的早期，他已经做了足够多的工作，将自己打造成为一名抗拒、疑惑和不循规蹈矩的典型艺术家——也许是一个完美的、幽默的后现代主义者。

与之形成鲜明对比的是朱利安·施纳贝尔，尽管他在艺术媒体评论中的地位不高，或者至少是毁誉参半，但他在 20 世纪 80 年代初就已经拥有了很高的国际声誉。1979 年初，施纳贝尔在纽约的玛丽·布恩画廊（Mary Boone Gallery）举

图 3.15 朱利安·施纳贝尔,《史前时代:荣耀、荣誉、特权、贫困》(*Prehistory: Glory, Honor, Privilege, Poverty*),1981 年,小马皮上油彩和鹿角,3.2×4.5m。
这件作品的标题和尺寸让人联想到史诗般的叙事,但它又是矛盾而令人窒息的。一位支持施纳贝尔的评论家将其描述为"翻滚的、颤动的图像,(其)效果令人窒息,充满放纵腐烂"。

办了他的首次个展。同年晚些时候,他展出了"盘子"画作——以破碎的餐具为主题的画作——这些画作被收录在《绘画的新精神》和《时代精神》中。80 年代施纳贝尔的绘画作品大多尺寸巨大,来源和风格的粗放丰富与盘子画一样,在一定程度上来源于德克萨斯的"放克"(Funk),这种风格是施纳贝尔在休斯顿当学生时吸收的。乍一看,这些新作品鲁莽而混乱。除了被打碎的陶器外,作品中还有木头碎片和各种附着在非常规表面上的道具,如天鹅绒、油布、地毯或动物皮。通过这种方式,平面的基底被各种凸出的物体打破,比如鹿角 [图 3.15]。"如果我们相信我们可以自由行动,"施纳贝尔 1983 年对一位采访者说,"那么我们就不必局限于总是去创造外观相似的结构(俗称风格),也不会被自己的过去所束缚而总是按照前人所规定的风格去创作。"在他的作品中,对大师画作的引用与不确定的半成品并存,似乎并不连贯。施纳贝尔的图像看起来像拼贴一样,平庸甚或幼稚,在已经准备好迎接新的市场风格的 80 年代早期艺术世界中,这些图像是具有挑战性的异类。

在某种程度上,施纳贝尔最具争议的画作成了艺术界关于作者意图的辩论焦点。在施纳贝尔的众多风格中,哪一种才是真正属于他的?这个问题的提出,

似乎意味着艺术中一致性作者的概念已经死亡，真实的创作方式的一致性也随之消失。他是折中主义和流浪的历史化倾向的代表，这种倾向可以被称为后现代主义。另一些人则将他归入新表现主义，即早期现代主义风格的后期复兴（但也许是一个适时的复兴）。施纳贝尔本人很欣赏西班牙建筑师安东尼·高迪（Antoni Gaudí）在巴塞罗那的桂尔公园（Park Güell）制作的马赛克，希望"也做一个马赛克，但不是装饰性的"。"我喜欢带有焦虑感的表面，"他在1987年的一次采访中说，"这比较符合我自己的品味……这些画真的不是关于侵略性的表面，而是关于一种意象上集中的无言性，以令人焦虑的方式表现出来。"施纳贝尔也谈到了他的"焦虑……事情不对的感觉"，"我想把一些东西放在这个世界上，可以以一种集中的、直截了当的方式来传达这种感觉，最后成为爆炸性的东西"。然而，其他评论家则指责施纳贝尔为了个人的过度野心而牺牲了自己的艺术。他们指责他重复地将大众媒体效果和后现代主义并置，而没有达到相应的批判性。有一段时间，施纳贝尔像是纽约艺术界的一个坏孩子，没有人能够完全理解他。

对绘画在媒体时代的作用的讨论激烈而及时。当道格拉斯·克里普（Douglas Crimp）和《十月》杂志的作者们敦促"终结"具象绘画时，当对施纳贝尔及其作品的批判性攻击越来越多时，其他声音则试图在与大众文化的某种不同关系中定位绘画，特别关注绘画与一个本质上摄影化了的世界之间产生张力。年轻的画家、批评家托马斯·劳森（Thomas Lawson）在1981年发表于《艺术论坛》上的文章《最后的出口：绘画》（"Last Exit: Painting"）中提出："伪表现主义者们（在一定程度上他指的是施纳贝尔——引者注）的作品确实在玩弄一种矛盾感，始终如一地在匹配着不相匹配的元素和态度，但并没有走得更远……一种落后的模仿主义以表现主义的直接性呈现了出来。"

劳森对摄影的诉求背后是一个更普遍的论点：为了不全盘放弃绘画而采用摄影的策略，这种方式可能会被视为另一种前卫，艺术家可以通过允许绘画本身——这个最不愿意与照片发生关系的媒介——在摄影和基于照片的图像中进行交易，从而转化问题。劳森写道："这是完美的伪装。"他自己当时的画作则坚定不移地以出现在《纽约邮报》（New York Post）头版上的媒体图像［图3.16］而展开。"我们了解万物的样貌，但却是从很远的地方去了解……即使摄影使得现实远离我们，它也通过让我们能够捕捉瞬间而令世界看起来很直接。现在，一种真正有意识的实践首先关注的就是这一悖论的内涵。"因此，在被挪用过的摄影主题的语境下，重新评价绘画的舞台已经搭建了出来。

图 3.16 托马斯·劳森,《烧、烧、烧》(*Burn, Burn, Burn*), 1982 年, 布面油彩, 120×120cm。

劳森的批评内容至少延伸到了纽约画家大卫·萨尔(David Salle)的策略。萨尔的作品在 1980 年的个展中首次亮相,1981 年又在玛丽·布恩画廊(恰好是和朱利安·施纳贝尔一起)展出。据劳森观察,萨尔的画作由紧挨着或叠加的图像组成,似乎是一种无计划的、冷漠的组合[图 3.17]。劳森注意到,它们一看上去就很时尚,即使他们有时会倾向于为了多样而多样。"然而,萨尔这样呈现的图像在情感和理智方面都令人不安。他的主题往往是赤裸的女性,她们作为客体被呈现。偶尔主题也关注男性。就好的方面来

图 3.17 大卫·萨尔,《兰普威克的困境》(*Lampwick's Dilemma*), 1989 年, 布面丙烯和油彩, 2.4×3.4m。萨尔标题中的"困境"似乎指的是 C. 科洛迪(C. Collodi)的经典童话——匹诺曹的坏同学兰普威克建议前往"乐土",那里没有学校,也没有书本,每天都在玩耍中度过。然而,到了那里后他们发现,那些享受无尽乐趣的人会变成驴子。在这幅画中,可以看到各种图像的"游戏",包括非洲小雕像、17 世纪的人物、色情图像和卢西安·弗洛伊德绘画的局部。

说，这些对人性的呈现是生动的、即兴的；从坏的方面来看，它们是野蛮的、破了相的……意义是暗示性的，但又是诱人的……它们是死气沉沉、呆滞的再现，表现了在将自我表达制度化的文化中，激情不可能实现。"

这种区别的关键性，在标志了那些将大众传媒作为引用参照的成员中普遍存在的分歧。一方面，挪用（appropriation）被认为是潜在的嘲讽，从而颠覆了现代主义绘画的神话，并以其所迷恋的精心制作的表面和具有真实性的姿态而受到欢迎；另一方面，那些仍然对所谓的后现代主义持怀疑态度的人则希望停止讽刺性地赞美商业世界——其代价可能是陷入乏味和低级趣味。对于后一群人来说，观念主义之后的绘画必须是困难的而非娱乐的，是隐晦的而非居高临下的，就目前所知的这种类型：用查尔斯·哈里森的话说，它需要"在接受和描述时就像在创作时一样复杂"。由此而来的一个必然的结果——令萨尔和施纳贝尔的批评声誉都受到损害——就是那些在博物馆或市场上瞬时流行起来的艺术不太可能具有实质性批判深度。绘画可以采用一种反讽的模式——既是绘画，又是别的什么东西——但它也应该警惕，以免这种反讽演化成嘲讽或仅仅是一种做作之态。

事实证明，这种区别被证明是非常重要的。在 20 世纪 70 年代，由埃德·帕施克（Ed Paschke）和吉姆·纳特（Jim Nutt）领导的芝加哥"坏画"一派的主要标志就是阵营。在 1982 年到 1985 年之间的纽约，有一种新的潮流，它似乎陶醉于旁门左道、坏品味，以及几乎任何形式的对街头艺术和生活的接纳调和。东村（the East Village，在百老汇［Broadway］和汤普金斯广场［Tompkins Square］之间的第 10 街以南）以前就有艺术家居住。突然间，民族餐馆、俱乐部、小画廊和有着异国情调的零售店组合，为与上城区画廊和杂志职业网络疏远的年轻一代艺术家提供了支持，而产生了短暂而富爆炸性的花哨又风格迥异的作品。这对什么是后现代有重要的影响，并使得任何关于"前卫"意义的讨论变得相当尖锐。

所谓的东村艺术，其吸引力直接依赖于最雄辩的支持者沃尔特·罗宾逊（Walter Robinson），他说"贫穷、朋克摇滚、毒品、纵火、地狱天使、酒鬼、妓女和破旧房屋的独特混合"，是一个被遗忘的城内街区的社会和经济遗产。东村的艺术家们在低成本经营的画廊的支持下，用奇异的名字——"乐趣"（Fun）、"平民战争"（Civilian Warfare）、"自然之殇"（Nature Morte）、"新数学"（New Math）、"压电"（Piezo Electric）和"虚拟驻扎"（Virtual Garrison）——重现了真实的街头生活的繁华和无序，在态度和技术的过度狂欢中将谨慎抛在脑后。模仿和混杂成了他们的标志，被认为是一种享乐主义扩大快乐来源的方式，也有一种对幻觉和光效应艺术（Op art）等不再流行的历史风格的玩世不恭的趣味。乔治·康多（George

图 3.18　基斯·哈林,《无题》(*Untitled*), 1982 年, 防水布上油漆, 427×427cm。

Condo) 和彼得·舒夫 (Peter Schuyff) 的作品在帕特·赫恩 (Pat Hearn) 的画廊展出, 再现了萨尔瓦多·达利、雷内·马格利特和伊夫·唐居伊 (Yves Tanguy) 的超现实主义主题。帕蒂·阿斯特 (Patti Astor) 的趣味画廊, 从 1981 年末开始就以"贫民窟艺术迷你节"的形式举行开幕式, 其中有说唱音乐和霹雳舞, 以及让-米歇尔·巴斯基亚 (Jean-Michel Basquiat, 安迪·沃霍尔曾与他合作)、法布·法·弗雷迪 (Fab Five Freddy)、肯尼·沙夫 (Kenny Scharf)、莱斯、基斯·哈林 (Keith Haring)[图 3.18] 等人的作品。"自然之殇"和"平民战争"展示了基于照片的作品 (格雷琴·本德尔 [Gretchen Bender]、理查德·米兰尼 [Richard Milani]), 以及所谓的"表现主义"绘画 (赫克·斯奈德 [Huck Snyder]、朱迪·格兰茨曼 [Judy Glantzman])。格雷西大厦画廊 (The Gracie Mansion Gallery) 是一个焦点: 朗达·齐韦林格 (Rhonda Zwillinger) 和罗德尼·阿兰·格林布拉特 (Rodney Alan Greenblatt) 的作品很受欢迎 (这里是说在东村受欢迎), 显示出自嘲、廉价和对庸俗的自觉。还有其他不少这样的地方。

事后我们或许可以说, 迈克·比德洛 (Mike Bidlo) 对"作者身份"概念和惯例的攻击产生了一种最真实的矛盾结果。乍一看他的仿品, 就像对布朗库西 (Brancusi)、毕加索、莫兰迪 (Morandi)、康定斯基 (Kandinsky)、莱热 (Léger)、施纳贝尔和沃霍尔"工厂"等作品的劣质复制 [图 3.19], 按比例完成后, 它们似乎不过是低级的波普艺术, 就是为了陶醉在怪异和讽刺之中——直到人们意识到, 这个复制项目本身提出了有关天才的光环、复制与原创的关系、观众的品味、更广泛的现代主义的原创性概念, 以及品位和文化消费的关系等问题。然而, 在比德洛的批评者们看来, 他的作品只是非常昂贵的现代绘画的复制品, 制作时着眼的是市场上的丰厚利润。

在 80 年代中期, 有一段时间东村的艺术似乎承认, 伴随着其传统男性阳刚之气的高雅的现代主义严肃性, 以及对于嬉戏或媚俗的病态恐惧, 在此时已经彻底

图 3.19　迈克·比德洛，《毕加索的女人》（*Picasso's Women*），1988 年，纽约卡斯特利画廊展出。为了这次展览，比德洛模仿了毕加索从蓝色时期到穆然（Mougins）时期的大部分女性画作。由于比德洛的画作是由很差的复制品重新制作的，并伪造了原作的签名、色彩和质地（甚至大小也和原画一样），严格来说，它们既不是复制品，也不是赝品，而是一种模仿。

失败。当然，在主流渠道之外建立起新的交流网络，将上城的博物馆和知名的画商联系起来，似乎为刚开始职业生涯的年轻艺术家们提供了一条逃生之路。但东村艺术的全盛期是短暂的。左派评论家们抱怨说，东村艺术的主导倾向是将所有的城市现象（涂鸦、恶劣的设计、肮脏或混沌的标志）归结为欢庆和（或）冷漠的理由。对许多人来说，东村对媒体的关注（肯尼·沙夫就是一个例子）已经是一种异化意识的产物，这种意识已经放弃了对产生这种意识的世界进行批判性审视的任何尝试。第三类看法是，东村的前卫艺术是关于性、区域和文化差异之普遍性的一部分，而不是对这种普遍性的矫正方法，这种普遍性正在迅速成为之后资本主义衰败的一个症状。东村艺术被指责为不过是用文化产业中人工的、大量生产的、关于"差异"的通用符号取代了一些相关的差异，而这些符号是空洞的多样性和幼稚状态的大杂烩。

后面的这种看法由《十月》杂志的批评家克雷格·欧文斯（Craig Owens）提出，其重要意义在于暗示了一种更为雄心勃勃、更理论化的前卫观念的存在，而大多数东村艺术家和其他地方的同类艺术家根本无法达到这一程度。欧文斯的论点是，20 世纪初欧洲经典的前卫艺术在受过教育、有文化的中产阶级与城市边缘的各种亚文化之中占据了一种暧昧的社会地位，而许多前卫艺术家都是从中产阶级中出走而来的，他们并没有完全融入城市边缘的那些亚文化之中。对于 19 世纪巴黎的杜米埃、德加和马奈来说，这种亚文化关乎拾荒者、妓女、街头艺人；对于毕加索

图 3.20 热拉尔·加罗斯特,《古典俄里翁,印度俄里翁》(*Orion le Classique, Orion l'Indien*),1981—1982 年,布面油彩,2.5×3m,巴黎国家现代艺术博物馆。"平庸吸引着我,"加罗斯特说,"这是一个对待所谓古典绘画的问题,仿佛那就是绘画的语言。而从那种语言开始,我正在写一部小说……我把自己看作切断整个现代主义游戏的那代人中的一员。"

和一些立体派画家来说,则关乎马戏团或劳动者们的咖啡馆。相比之下,东村的冒险家们采取了一种类似于时尚的姿态,这种姿态是自我宣传和商业上的成功("当代艺术市场的微缩模型"是欧文斯最尖锐的描述),但恰恰无法作为一种文化上的抵抗力量唤起种族或性别的差异认知。现在,真正的前卫实践不是重复,而是将那些体制化了的、受商业化驱动的招摇撞骗者们驱逐出去。

无论如何,80 年代初期和中期关于这些戏谑性绘画的讨论不仅仅是纽约的事,而且成了一种国际现象。在法国,1981 年当选的总统弗朗索瓦·密特朗(François Mitterrand)开始了大规模的文化投资,年轻的热拉尔·加罗斯特(Gérard Garouste)是新绘画的代表,他奉行一种从毕加索、德·契里科(de Chirico)和丁托列托那里发展而来的复制的样式主义手法[图 3.20]。加罗斯特一直强调,在观念艺术之后,绘画一开始必然显得陌生。"在布伦之后,"他说,"原创性已经不存在了……必须回到我们拉丁文化的原始体系中去,看看是什么构成了绘画的体系,并给所有的原型赋予新的意义。"加罗斯特很快就被迅速发展的国际主流所吸收,并在德国的画廊获得了支持的基础。他借鉴了古典的叙事性绘画——那是一种现代主义的异端,但做得并不直白。"当我创作猎户座的神话时,"加罗斯特说,"重要的不是从希腊神话中提取猎户座这件事,而是通过来自我们文化深处的神话来描绘它。"在加罗斯特那里,"原始"与不真实之间的距离几乎变成了零。或者以东德为例,在那里,出生于捷克的米兰·昆茨(Milan Kunc)创作了一些作品,这

些作品的刻意平庸是为了象征西欧前卫主义与共产主义集团文化崩溃的普遍状况之间不可能的、荒谬的连接。昆茨的漫画式风格和虚无主义与70年代的芝加哥画派或荷兰艺术家罗伯·肖尔特（Rob Scholte）的同期作品不相上下，但却被解读为一种生存状态的症状：他的《维纳斯》[图3.21]中女神在一片布满旧汽车轮胎的杂草地上休息。昆茨说："现代艺术到1930年就已经结束了"，"此后的艺术都是后现代的"。这意味着所有的风格因重复和过度使用而不可避免地退化，以及艺术被政治和社会现实所腐蚀。然而，在直截了当地玩弄庸俗的把戏时，昆茨还暗示：在一个由市场主导的世界里，非真实性现在是衡量经验的真正标准。

来自苏格兰的肯·柯里（Ken Currie）则是一个完全不同的极端，他觉得自己有动力回到一个明确的叙事性绘画传统——苏联的社会主义现实主义，这一早已变得不被信任，甚至被许多人所鄙视的传统。柯里是20世纪80年代初被大力吹捧的一批格拉斯哥画家中最有趣的一位，他画工人阶级的英雄主义和工会团结的场景，并使用了一些老式的绘画手段，如标语牌、游行的无产者和冷酷坚定的头像。在批评界，柯里被当作"现实主义者"而受到赞美（或唾弃），他试图颂扬一种传统的，但正在衰落的政治文化的美德。然而，仔细观察柯里的态度，就会发现他也可能是在进行一种历史的模仿。有些人可能会在他的画作中看到匈牙利马克思主义批评家乔治·卢卡奇（Georg Lukács）所倡导的那种虚幻的现实主义，而

图3.21　米兰·昆茨，《维纳斯》（*Venus*），1981—1982年，布面油彩，1.6×2.6 m。

图 3.22 肯·柯里,人民宫历史画第 6 块板《抗争还是挨饿……漫游 30 年代》(*The People's Palace History Paintings. Panel 6: Fight or Starve... Wandering Through the Thirties*),1986 年,布面油彩,2.2×3.8m,苏格兰格拉斯哥博物馆人民宫。

柯里的人民宫(People's Palace)壁画则被其他人宣称具有布莱希特式的矛盾和复杂性传统(它们表现了男性政治环境中的女性,以及国际政治舞台上的普通工人)[图 3.22]。诚然,壁画中刺眼的色彩、硫磺色的氛围、粗暴的男性工人,只是重复了 30 年代无产阶级现实主义的某些方面。柯里只说过,他希望他的画作"说一种民主的语言",使艺术"与劳动者相关,为劳动者服务",这种艺术是"去神秘化而大众化和社会化的,使艺术家有机会发挥社会功能"——这种言论很快使柯里与一些人疏远了,后者希望社会主义艺术具有怀疑性和反思性,而非指导性和说教性。这对于艺术中的左翼政治派别来说仍然是一个重要的争论,其焦点在于,柯里绘画的表面直接性在多大程度上穷尽了其表面上的内容。这是在具象和流行传统中对抽象现代主义的批判,是对早期"现实主义"风格的顽固重复,还是对一种失落的历史方式的精细校准式(也许是讽刺性的)更新?只有仔细关注画作本身,挑剔的观众才能看出端倪。

绘画与女性

对男性现代主义艺术更持久的回应来自女性主义者们的实践。瑞·莫顿(Ree Morton)进入艺术界较晚,但在 1977 年因车祸英年早逝之前,她是 70 年代中期

的一个传奇性人物。和同时代的其他艺术家一样，莫顿的回应是破坏和戏仿由男性绘制的、由男性评论家推广的典型抽象作品。她早期的系列作品《愚蠢的斯特拉》(Silly Stellas) 被设计成三维绘画，同时也是地面雕塑，因为莫顿选择将作品推向可触摸的物理结构，与主流的审美趣味相反，她通过一系列雕塑风格和材料，包括棍子、树枝、砖头、泥土和织物，以伊娃·海塞的方式组装在墙上或地上。直到1974年莫顿发现了一种材料，这种材料不可逆转地改变了她的工作。它就是塞拉斯底克定型液（Celastic），一种用在湿布料上时可塑性强，干燥后又变得坚硬的塑型材料。有了这一发现，莫顿在她生命的最后三年里，作为一个有影响力的艺术教师，制作了我们现在所说的"装置"，记录了美国式的陈词滥调的起起伏伏。《爱的迹象》[图3.23] 是她在加州大学圣地亚哥分校任教一年后创作的。这是一场洛可可式的盛宴，由塞拉斯底克定型液制作的梯子、丝带、较小的彩绘板和悬挂的塑料条组成，所有这些都以不加掩饰的感情和鲜艳的色彩组合在一起。墙面上出现了诸"气氛""姿态""姿势""时刻"等字眼，（对观众来说）有点儿像多愁善感地欢庆着一种夸张的、怀旧的和戏剧性的东西。神庙、凉亭、幻想都是在美国妇女运动中对艺术和生活的政治深感焦虑时所被引用的。莫顿旺盛的精力和她对大众文化习性中高饱和度的、过度装饰的兴趣，让她成为一代加利福尼亚艺术家的重要追随对象。

尽管如此，当时人们的感觉是，绘画中存在某种多余的东西，仅仅是为了改变而想表现出旺盛的色彩。这种判断（或者说非常类似的判断）可以应用于20世

图3.23 瑞·莫顿，《爱的迹象》(Signs of Love)，1976年，木头、塞拉斯底克定型液、合成聚合物，尺寸可变，纽约惠特尼美国艺术博物馆。

纪70年代末在国际艺术舞台上浮现的一种被称为"图案绘画"（Pattern Painting）的女性绘画。这类作品在1977年11月至12月纽约P. S. 1画廊（P. S. 1 Gallery）举办的20位艺术家"图案绘画"等展览中大放异彩，可以说这种风格是在一个禁锢的十年结束时对感性的特殊需求的回应。它呼吁各式各样的民族装饰性（凯尔特人、美洲原住民、穆斯林），其赞颂的方式大大恢复了女性对艺术领域的传统关注。通过在一般的大尺寸作品中安排色彩丰富、重复的细节，"图案绘画"毫不掩饰地颂扬工艺、装饰和感性本身。支持它的评论家们对它拒绝所谓的空洞的概念主义转向运动大做文章。"我们需要一种艺术，它将承认第三世界和（或）那些传统上被认为是女性作品的形式，"《艺术论坛》的评论家约翰·佩罗特（John Perrault）写道，"这种艺术将使一个无菌般洁净的环境充满活力……赤裸裸的表面正在被填补。极少主义类型绘画的网格正在被改造成网状物或格子框架，后者是感性的，其内容超越了自我指涉。"

同样，梅利莎·梅耶（Melissa Meyer）这位"异端"（Heresies）团体的最初成员，在1976—1977年左右与米里亚姆·夏皮罗（Miriam Schapiro）合作，发掘为什么这么多女性重视收集、回收、保存、改造和纪念——这些做法在更广泛的文化中表现为制作被子、刺绣、编织、剪贴簿，以及写日记，所有这些有关"拼贴"的常见例子，已经出现在了现代主义艺术家汉娜·赫希（Hannah Höch）和安·瑞恩（Ann Ryan）等的作品中。梅耶和夏皮罗希望将此类型的拼贴画重新定位在主流之外，他们主张在承认其女性价值的基础上为新的美学提供一个强有力的案例，"女性总是收集东西并保存和回收它们，因为这些遗留之物以新的形式产生了营养"，他们写道，"女性制作的装饰性功能物品往往用一种私密的语言讲述，更多的是一种隐秘的想象。当我们在针线活、绘画、被子、地毯和剪贴簿中阅读这些图像时，有时会发现一种求助的呼声，有时是对秘密政治结盟的暗示，有时是关于男女关系的生动象征。"他们把这种"废而不废"（waste-not-want-not）的美学称为"女性状态"（femmage）。诸如辛西娅·卡尔森（Cynthia Carlson）的装置作品［图3.24］，在这些作品中，整个画廊的环境都被折中主义和泛滥的冲动所包裹，作为想要革新其形式语言的建筑配套，这些作品声称这是对艺术的一种贡献。虽然"图案绘画"的成就在于证明了女画家愿意在现代主义批评准则之外进行创作，但其形式却足以在（一如既往）渴望变革的艺术界赢得认可。乔伊斯·科兹洛夫（Joyce Kozloff）和瓦莱里·乔登（Valerie Jaudon）从正统的艺术史文献中寻找证据，从阿道夫·卢斯到马列维奇，从莱因哈特到格林伯格，有力地分析了装饰在现代主义中是如何一直被贬低的；还同样分析了对效率和功能主义的偏见是如何排挤非

洲、东亚、波斯和斯洛伐克的艺术，以及快乐、混乱、颓废、色情、矫揉造作和装饰的价值。1977—1978年发表在《异端》上的文章那个挑衅的标题《艺术歇斯底里的进步与文化观念》（"Art Hysterical Notions of Progress and Culture"），在今天看来，是对西方先进艺术的先见之明，为后来西方艺术的发展指明了方向。科兹洛夫自己的装置作品就采用了这些原则，并使之成为对无处不在的"西方白人男性"话语的有力反击［图3.25］。

图3.24 辛西娅·卡尔森，墙纸装置，1976年，乳胶漆打底，丙烯绘制，139 ㎡，纽约百亩画廊。

鉴于平面的架上绘画与传统、男性以及现代主义艺术史的联系，女艺术家从"女性"这一观念中获得实践规范，寻求一条结束她们被排斥在这一历史之外的路径，这也许并不奇怪。从反文化时代开始，这种探索就是从"女性"存在的前提

图3.25 乔伊斯·科兹洛夫，《图特的墙纸》(*Tut's Wallpaper*)，1979年，三幅丝绸上丝网印版画，每幅2.7×1.1 m，两根陶瓷壁柱，每根2.3×0.2m，水泥浆和胶合板，纽约大都会艺术博物馆。
批评家约翰·佩罗特写道："我们需要一种在不牺牲视觉复杂性的情况下提供直接意义的艺术，这种艺术将表达一些不同于退缩、科学主义或唯我主义的东西。"科兹洛夫最近将她的方法转化为城市设计方案，用于墙面、人行道和广场。

开始的。然而,她们继续提出(例如在雪莉·金田[Shirley Kaneda]的著作中),女性的抽象与阴道意象(如汉娜·维尔克[Hannah Wilke]、朱迪·芝加哥)或手工艺制作(如费丝·林格尔德、乔伊斯·科兹洛夫)几乎没有什么关系。在这一论点中,女性绘画寻求阐明被忽视甚至被诋毁的品质,但以一种不怀内疚的方式。它拥抱试探性的和不稳定的(女性),而非完全的和平衡的(男性)。它欢迎而非忍受诸如直觉性和被动性的特质。它把作品的事实与身体联系在一起(女性),而非仅仅与理智联系在一起(男性)。它坚持对每一幅画进行逐一评判的标准,而非一概而论。它倾向于加法而非减法。它通过感性来拥抱崇高(女性),而非通过归纳、几何或否定(男性)。它很少去预设或完成。它沉浸在

图 3.26 菲利普·塔夫,《内夫塔》(*Nefta*),1990 年,布面混合媒介,150×120 cm,私人收藏。
塔夫对装饰——现代主义形式主义的毒药——形成了一种开放而自觉的态度。他将自己的姿态描述为"多元的、完全非权威的,而且并不公开颂扬英雄主义或阳刚之气"。塔夫也曾说:"画家确实是大众文化最好的哲学家……他更多的是一种批判性角色,而非一种娱乐性姿态。"

古怪或无原则(从原则上来说)之中。最后,它坚持认为,女性绘画的产生不是源于画家的性别,而是源于作品本身的价值。

按照类似的逻辑,菲利普·塔夫(Philip Taaffe)最近的画作也称得上是女性气质,因为它们藐视"男性"艺术追求简约的好品味,赞美任意性和装饰性,可以说,这些在男性审美中还没有形成稳定的价值观[图 3.26]。艾格尼丝·马丁(Agnes Martin)精致的格子可以被标榜为女性的,因为它们打开了男性现代主义建筑的专制网格,将其分裂,并以一种易于接受的宁静和诗意来呈现它。与之类似,瓦莱里·乔登的作品表面上与索尔·勒维特的结构相似,但其精神是追求而非回避主观性和品味[图 3.27]。(有趣的是,最近对勒维特作品的评价中男性批评家与女性批评家之间出现了分歧,前者认为其作品是简约的、理论的,而后者则认为其作品是对控制的一种阶段性放弃,因为其追求的是多样性、无序性,甚至是色彩。)

根据表现力一直是一项男性特权这一前提,自觉的女性绘画的可能性最初可

图 3.27　瓦莱里·乔登，《俄罗斯芭蕾舞团》（*Ballets Russes*），1993 年，布面油彩，2.3×2.7m。
乔登在 20 世纪 70 年代后期从事图案绘画，而后在作品中探索一系列指向多样性节奏的象形文字。她认为这是一种社会结构，同时也是一种女性主义策略："世界正在迅速崩溃，这是一个由男性建构的世界……他们的桥梁正在倒塌。"

能会受到限制。诚然，男性的表现力往往与雄心壮志和对"本质"的哲学洞察联系在一起——这些都是只有男性才能获得的特质。然而，最近特蕾斯·奥尔顿（Térèse Oulton）和乔伊斯·佩扎罗（Joyce Pensato）等艺术家所谓的"女性题词"（*écriture féminine*）的主张，已经能够建立起观看、认可和展示的途径，这些途径重视女性的价值，不将其当作另一个艺术世界的话题，而是根据其自身的条件和缘故来认定 [图 3.28]。据其丰富细腻的绘画表面提出的强烈主张是，性别差异本身就会产生独特的标记类型、独特的身体意识，以及独特的感知节奏和韵律。当然，这些批判性主张常常会遇到困难，更广泛的社会结构仍然在很大程度上将文化定义为男性的，即使在小范围内，这种模式正在缓慢地发生改变。在这种情况下，女性绘画的价值在多大程度上能够成功地实际打动一个被男性好战习性、生态入侵和资源的滥用所困扰的世界，仍然是个问题。相对于"女性题词"的美学要求而言，女性绘画的实际需求有时似乎超出了艺术本身所能承受的范围；然而，在男性艺

图 3.28 乔伊斯·佩扎罗,《无题》(*Untitled*),1990 年,亚麻布上油彩,2.3×1.8 m,艺术家收藏。

成就的基础上进行性别对话似乎仍然是一项重要且必要的任务。

　　对女性和男性来说,一个两难的问题是,即使在 21 世纪初,画布上的颜料似乎仍然是美学追求和价值的来源。如果说绘画在耐久性、可运输性以及瓦尔特·本雅明所说的"光晕"(Aura)方面仍然优于其他媒介,那么,绘画的替代品就必须保留对其传统的特殊美学品质的认识和尊重。这也是为什么在观念主义之后,绘画充满争议性的"回归"在表达对媒介本身的诉求之时最具说服力的一个原因。或者换句话说,近来这种媒介中最好的作品关系着对绘画的重新定位,这一定位介于其过去状态和理论批评家的要求之间。

当代之声

　　艺术……是我们每天与事物外表打交道的一种特殊模式,在这种模式中,我们认识到自己和我们周围的一切。因此,艺术是制造可与现实相媲美的表象过程中的欲望,它们或多或少与现实相似。因此,艺术是一种以不同的方式思考一切的可能性,承认表象从根本上说是不充分……正因如此,艺术具有教育和治疗、慰藉和启迪、探索和推测的功能,它不仅是存在的乐趣,而且是乌托邦。[1]

　　　　　　　　　　　　　　　　　　　　——格哈德·里希特

　　作为女性主义者和在自己的绘画中探索装饰性的艺术家,我们对当代艺术界贬低"装饰性"作品的态度感到好奇。在重读关于现代艺术的基本文本时,我们意识到,对装饰性的偏见由来已久,而且是建立在等级制度之上的:美术高于装饰性艺术,西方艺术高于非西方艺术,男性艺术高于女性艺术。因为关注这些等级制度,我们发现了一种令人不安的信仰体系,这种信仰体系建立在西方文明中艺术的那种道德优越性之上。[2]

　　　　　　　　　　　　　　　　　——瓦莱里·乔登和乔伊斯·科兹洛夫

[1] Gerhard Richter, entry for March 28, 1986, from "Notes 1966–1990" in *Gerhard Richter*, London: Tate Gallery, 1991, p. 118.

[2] Valerie Jaudon and Joyce Kozloff, "Art Hysterical Notions of Progress and Culture," *Heresies* I: 4, winter 1977–1988, p. 38.

第四章
图像与事物：20 世纪 80 年代

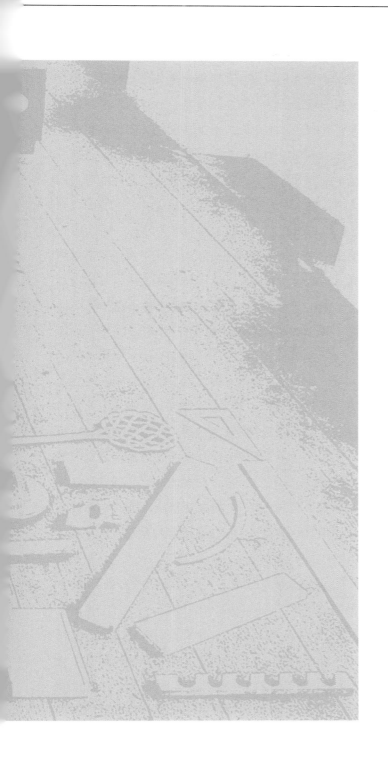

最近在谈到 21 世纪初的雕塑状况时，美国最有影响力的一位批评家坦言："事实证明，很难想象它会成为什么……实际上生产它似乎已经变得不可能。"他接着承认，虽然导致其终结——甚至破产——的一些原因是显而易见的，但另一些原因仍然模糊不清。"显而易见的是，无休止地过度生产消费对象，以及这些消费对象永远被强制淘汰和加速淘汰，在日常生活的空间里产生了一种暴力，这种暴力规范了每一个时空秩序，并贬低了所有对象的关系。"作家本雅明·布赫洛也在哀叹当代文化中日益增长的消费倾向，其加速和愈加焦虑的程度超过了社区生存所能真正容忍的程度，从而失去了生动而开放的公共空间。他认为，在社会形式和网络被景观所支配的地方，艺术难以跟上时代的步伐，更不用说在其起源上找到批判性支点。

这种判断中无法调和的特质是该作者的典型特征。然而，这个观点需要被理解。对"形式"价值的真正意义上的失望，判断的艺术，享受的艺术，可塑性和空间关系的艺术，可以追溯到 20 世纪初马塞尔·杜尚的那件强有力但仍有争议的作品（杜尚直接面对的语境是立体主义及其所意味着的一切）。1913 年，杜尚把一个普通的自行车轮子，倒过来装在一个家用凳子上。1914 年，他购买并展出了一个用于晾晒瓶子的架子——"现成品"的观念诞生了。正如杜尚在后来的一次采访中所说，选择现成品的行为让他"把审美理念降低到对思维观念的选择上，而不是降低到我所反对的我这一代人的许多画作所追求的手的能力或聪明程度上"。1919 年，他为列奥纳多·达·芬奇《蒙娜·丽莎》的廉价摄影复制品加上了小胡须和有伤风化的双关语，形成了一幅"合成"的现成品，其背景是现在所称的巴黎达达主义。所有这些物品，就像 1917 年提交给纽约展览的小便器一样，杜尚都声称是艺术。1942 年，他与欧洲其他的达达主义者和超现实主义者一起永久移居美国，在那里他成为流亡者社区的名人，并在东西海岸的年轻艺术家中越来越有影响力。罗伯特·勒贝尔（Robert Lebel）关于杜尚的专著于 1959 年出版。1963 年，在加州的帕萨迪纳美术馆（Pasadena Art Museum），年轻且富于冒险精神的策展人沃尔特·霍普斯（Walter Hopps）举办了一次重要的杜尚回顾展。这些事件构成了杜尚对 20 世纪 60—70 年代全球艺术家产生影响的起点。对他们来说，现在经常强调的达达式地选择现有的人造物品作为"艺术"，在提升了艺术的观念结构的同时仅牺牲了视觉。在这样的背景下，60 年代中后期的观念艺术导致了 70 年代中期到 90 年代左右至少三大艺术创作领域——摄影、雕塑和绘画的现成品实践。当然，摄影机已经把它捕捉的世界的片段视为现成品。现成品的物品-雕塑（object-sculpture）的前提是，一个现有的物品以一种新的方式呈

现出来，在审美上——鉴于某些关于作者、原创性和"存在"的假设——可能比一个新制作的物品更有力量。而我们发现，20世纪70—80年代更具冒险性的绘画从低级文化或大众媒体中借用图像，只是在一种更大的符号组合中将它们重新定位，改动或嘲讽戏弄。所有的艺术媒介都把现有的历史风格当作可利用的材料，并把所涉及的丑闻小题大做。

摄影作为艺术

黑白摄影作为画廊之外事件的记录，在早期的观念艺术中被广泛使用。其中许多摄影作品都有一种刻意的业余品质，许多摄影作品都在玩弄它与绘画传统中那种精心制作的丰富画面之间的差异。在20世纪70年代后期，只需要最微妙的态度变化，就可以将摄影从"非绘画"的挑衅性符号转变为本身具有趣味和相关性的画面。

正如人们所预料的那样，照片具有独特的光学视角来观察现实，证明了摄影在这一观念实践中的重要性。在荷兰，斯坦利·布朗（Stanley Brouwn）、扬·迪贝兹（Jan Dibbets）和格·凡·埃尔克（Ger van Elk）的作品具有代表性。在20世纪60年代后期，凡·埃尔克曾实验过二元性：背面和正面、左面和右面、在场和不在场被交织成充满悖论和惊喜的作品。在《失踪的人》[图4.1]系列（1976）作品中，他展示了一些缺少关键人物的照片，暗示了摄影的图像容易被操纵和伪造——这跟它与现实的机械"客观"接触所可能暗示的正相反。《失踪的人》可以说是有先见之明的作品——尽管照片客观记录的特性当时已经受到媒体使用喷绘修图技术的挑战。而且也是在70年代，美国军方正在研究将摄影数字化，用于与武器相关的研究，尤其是侦察和监视。因此，凡·埃尔克的作品可以在一定程度上被理解为对公共生活发展状况的消极反思，而从形式上看，它试图成为另一种东西——将已有的彩色照片重新美化，以替代现代主义绘画和雕塑那种雄心勃勃的人造作品。

凡·埃尔克在英国的同行，出生于新西兰的博伊德·韦伯（Boyd Webb）喜欢制作高光泽度的彩色摄影作品，其形式就像一幅价格不菲的油画。他在作品中呈现了一种超现实的场景，这些场景看上去既不太可能存在，又不可能是真实的。这样的作品似乎意味着从早期观念艺术的分析或列举倾向中退缩——也可以把它们看作一种前进的方向，一种与明显的虚构或叙事元素相接触的尝试。韦伯的摄

图 4.1　格·凡·埃尔克,《午餐 II》(*Lunch II*)（选自《失踪的人》[*Missing Persons*] 系列）,1976 年,经修饰的彩色照片,80×100cm,伦敦泰特美术馆。

影场景需要进行长期的准备,包括起重机、滑轮、悬挂的织物、光源、伪装的物品——这种导演式的造作方法,因为它的商业内涵,在早期的观念主义中远不是政治上的主流。这里的真实是装配而成的,大多数观众甚至无法推断出成品照片的真实性 [图 4.2]。色彩花哨,周围环境造作,甚至是超现实的。通过这种方式,韦伯和那些荷兰艺术家们都成为 70 年代后期更广泛的摄影趋势的表征,这种趋势从快照到电影剧照,到杂志剪裁,再到创造照片或直接拍摄,变得具有哲学力量和反思性。在观念艺术兴起之后,艺术家们能够将摄影分类纳入多种分析评论之中。摄影正在重新获得其作为艺术的地位。

1977 年《十月》杂志的评论家道格拉斯·克里普在纽约艺术家空间（Artists' Space）举办的展览是摄影新探索的一个重要的早期表现,展览有一个简单的名字:"照片"（Pictures）。"照片"展为参展艺术家——特罗伊·布朗特奇（Troy Brauntuch）、杰克·戈德斯坦（Jack Goldstein）、谢利·莱文（Sherrie Levine）、罗伯特·朗戈（Robert Longo）和菲利普·史密斯（Philip Smith）提供了一个批评框架,确立了他们与理想主义样式的现代主义之间的距离,同

图4.2　博伊德·韦伯,《滋养》(*Nourish*),1984年,特制彩色照片,150×120cm,英国南安普敦城市美术馆。
诸如此类的摄影作品,在离奇的不可能事件和彩色照片这种反映"现实"的媒介之间形成了一种对比,但却是以现代主义油画作品的尺度来呈现的。韦伯越来越多地触及人类生存的问题。在这里,一个衣冠楚楚的男人在水底下吮吸着鲸鱼的乳头。鲸鱼的皮肤以旧橡胶布模拟,而乳头则是一种印度蔬菜。

时将其作品置于一套后现代的话语之中。克里普指出,最近的现代主义学说对极少主义(也暗示着观念主义)艺术的戏剧性提出了强烈的质疑,理由是它依赖于对实际观众逐渐展开而持续的时间,以及其在绘画和雕塑之间的特殊位置。然而,戏剧性(或舞台性)和"介于两者之间"正是克里普此时对"照片"群展作品最欣赏的品质。

图 4.3　辛迪·舍曼,《无题剧照》(Untitled Film Still), 1978 年, 黑白照片, 25.4×20.3cm。

辛迪·舍曼(Cindy Sherman)并不是"照片"展中的艺术家,但却与展览中的那些艺术家有着密切的联系。从 20 世纪 70 年代末开始,她所展示的照片虽然看起来像是近期经典电影的剧照,但实际上却是她的各种隐蔽伪装[图 4.3]。要知道舍曼的照片完全是电影剧照的尺寸,而现场的布置、服装、灯光都经过精心准备和导演。同时,那个作为标题的词"无题"让人注意到照片内容的丧失,注意到照片被抽空或被模仿的本质。年轻时的舍曼曾尝试装扮成不同的角色,她被朋友们的反应打动。搬家到纽约后,她开始转向摄影。然而,现在评论界的反应是非常模糊的。早期的女性主义者热情高涨地解读舍曼的照片,认为这些照片揭示了女性是一种文化建构的产物,是媒体创造的棋子;即使在今天,舍曼也被认为是研究女性面具的先驱者。然而,艺术家本人却一直在抵制这种解释。"一张照片应该超越它自己,"她曾说,"为了其自身而存在。这些照片是情感的拟人化表现,完全有自己的独立存在——而不是我的。模特的身份问题并不比任何其他细节可能有的象征意义更有趣。"对克里普来说,问题也是关于摄影静物本身的。这种"非常特殊的照片类型"栖息在什么样的临时性之中:是真实事件的自然连续,还是虚构电影所建构的语境?克里普认为,它的状态是快照的状态,它在真实中的位置被我们对其起源的了解所颠覆。"作品的叙事感,"克里普写道,"是一种同时存在和不存在的叙事感,是一种陈述了但没有实现的叙事氛围。"与此类似,"照片"群展的另一位成员特罗伊·布朗特奇也展示了一种历史的照片碎片(其中一个例子是希特勒在奔驰车上睡着了,照片是从后面拍摄的),这种方式既唤起了人们的欲望,也唤起了人们的挫败感:渴望了解已完成图像所显示的意义,同时又意识到历史照片的碎片越来越多地作为恋物品和展示品出现,而越来越少地作为历史的明镜出现,从而产生了挫败感。"这种距离,"克里普在谈到摄影表面和造成这种表面的历史性时间切片的差距时说,"就是这些照片所象征的一切。"谢利·莱文的早期作品展示了著名政治家的剪影,这些剪影被架构成家庭群像,克里普提出,它们是彻底的偷窃行为和后现代主义对媒介问题的混淆。这两类碎片都是从其他来源中摘取的:一是硬币,另一是杂志。它们以 35 毫米幻灯片、版画或其自身复制品的形式重新展示出来,真正的媒介始终不太明确。

莱文在 80 年代初的作品包括对著名男性摄影师的作品重新拍摄,这些摄

影师包括爱德华·韦斯顿（Edward Weston）、艾略特·波特（Eliot Porter）、亚历山大·罗德琴科（Aleksandr Rodchenko）和沃克·埃文斯（Walker Evans）［图4.4］等。她的作品还包括艾尔·利西茨基（El Lissitzky）、约安·米罗（Joan Miró）、皮特·蒙德里安（Piet Mondrian）和斯图亚特·戴维斯（Stuart Davis）等人的水彩画复制品，以及仿卡西米尔·马列维奇（Kazimir Malevich）的绘画作品。"这个世界充实到令人窒息，"莱文此时写道（她其实是在模仿罗兰·巴特关于照片现象学的著作），"我们只能模仿一种姿态，这种姿态永远是内在的，永远是非原创的。继画家之后，抄袭者的内心不再承载激情、幽默、感受、印象，而装着他可以从中汲取所需的一本巨大的百科全书。"就性别问题的争论而言，这是不是一个女性作者身份隐藏在经典的男性原型中的案例？其艺术是女性声音的彻底消灭，还是在男性艺术的信息确认之中的彻底回归？莱文标题中的"仿"（after）引发了人们对距离（时间）和缺席（空间）的期待；然而，这些期待在观看的过程中，不是被作品本身的似在非在所混淆了吗？克里普提出了一个中肯的意见：由于后现代主义实践中对展演的重视，以照片为基础的艺术作品，尤其是仿真主义者们（Simulationist）的艺术作品，完全抵制自己的摄影产生新的东西。他们要求（也要求过）能够被看见。

图4.4 谢利·莱文，《仿沃克·埃文斯：7》（*After Walker Evans: 7*），1981年，黑白照片，25.4×20.3cm。

然而，对实际可见性的要求从来就不是为了回到某些绘画表面的"光晕"或"存在性"，这种可见性也不是为了精神性见证作者的独特性和创作技巧。相反，年轻的艺术家们和（或）80年代初逃离绘画的艺术家们对摄影的使用，正是出于对男性占主导地位的绘画传统残余的审视（并通过审视来将其埋葬）：不仅仅是现代主义的抽象，还有新表现主义，因为新表现主义正是前者备受赞誉的当代替代品。

换句话说，80年代初进入摄影领域的艺术"去男性化"倾向是由文化和视觉

艺术的近况所推动的。但它也与摄影理论领域的重要成就相吻合，事实上也是受到了后者的刺激。像苏珊·桑塔格（Susan Sontag）的《论摄影》（*On Photography*，1977 年）和罗兰·巴特的《明室》（*Camera Lucida*，1981 年，1980 年以法文出版时名为 *La Chambre Claire*）等文本，加上 70 年代后期的《屏幕》（*Screen*）和《十月》这样的期刊，将对照片和对一般再现过程的分析——包括"艺术家"的贡献和所谓的创造性统——推向了新的高度。这些争论结合了对经典精神分析文本——比如弗洛伊德关于自恋、幻想、窥淫癖、重复和恋物癖的文章——成果卓著的重新解读，现在则与所有媒介的艺术实践，尤其是照片都建立了可靠联系。在这一时期，米歇尔·福柯的著作也非常有影响力，他 1975 年的《规训与惩罚：监狱的诞生》（*Discipline and Punish: The Birth of the Prison*，特别是其中著名的第七章"全景敞视主义"[Panopticism]）提出了引发热议的关于可见性和权力之间关系的理论。福柯的论点是，现代机构，尤其是现代国家机构，将监视技术强加给他们的对象，这些技术并不总是通过字面上的观察来运作，也通过诱导人们相信正在被观察，从而灌输一种被动化的自我意识，即主体自身的行为、状况和在既定文化秩序中的位置都通过被动化的自我意识来实现。也许可以毫不夸张地说，在 80 年代初讨论这些文本的国家中，艺术获得了一种新的能量和雄心，它们并没有把艺术的观念化和创作分开，而是使它们几乎合二为一。

在这方面，维克多·布尔金（Victor Burgin）的著作和作品也被证明具有开创性意义。布尔金在 1968—1973 年的欧洲观念艺术中占据重要地位，并在 70 年代后期具有讽刺恶搞效果的视觉-语言（visual-verbal）"海报"作品中使用了摄影，此时他重新对迄今为止尚无定论的现代主义摄影理论提出了激进的评价——之所以说尚无定论，是因为现代主义理论希望将大众文化排除在外，几乎没有试图去解决摄影图像的本质问题。"摄影的胜利和纪念碑是历史性、轶事性和纪实性的，"克莱门特·格林伯格曾在 1964 年指出，"照片要想作为艺术发挥作用，就必须讲述一个故事，而艺术家或摄影家正是在选择和表达故事或主题时，做出了对其艺术至关重要的决定。"然而，格林伯格在这里的论述已经与更广泛的现代主义学说——在每种媒介的实践中进行自我批判性反思——背道而驰；而且它奇怪地绕过了像阿尔弗雷德·斯蒂格利茨（Alfred Stieglitz）、曼·雷（Man Ray）和罗德琴科等现代主义摄影艺术家的作品，他们每个人都试图以自己的方式与本土的语境，在架上绘画的因素和体制之外建立起摄影实践。纽约现代艺术博物馆摄影馆的馆长约翰·萨科夫斯基（John Szarkowski）曾将"事物本身""细节""框架""时间"和"有利点"确定为对摄影进行形式主义阐释的几个方面。对他和格林伯格来

图4.5 维克多·布尔金,《夜间办公室》(*The Office at Night*),1985年,混合媒介,3块面板,1.8×2.4m。
爱德华·霍珀(Edward Hopper)1940年的一幅画作中的女职员,在视觉本身所产生的新关系网络中被再现了出来,包括作为偷窥角色的观众、所想象的女人对凝视的反应,以及照片表面所展现的固有的魅力。

说,照片的意义主要来自被拍摄事物的属性。布尔金则回到了20世纪20年代苏联关于社会摄影的争论,同时大量借鉴了精神分析理论和符号学。他将弗洛伊德对"看"的基本分析复杂化为主动的(窥淫癖)和被动的(裸露癖)成分,并加入了雅克·拉康对自恋的镜像阶段(通过镜子获得自我身份认同的早期时刻)和对象化(objectification)的强调,在这种情况下,"看"成为具有(男性)性别特征的和社会性的(权力问题)。布尔金在其颇具影响力的《思考摄影》(*Thinking Photography*,1982)中表明立场:只要一张照片记录了一个看的瞬间(摄影师的)和一个被看的瞬间(被展示的对象或人的),它就不仅仅是一个再现的表面,而且是一个权力、服从、监视、认同、性别和控制等多重关系的场所。在80年代中期的《夜间办公室》[图4.5]系列作品中,布尔金在调动照片的窥视功能的同时,也让人们注意到它与其他表征系统的区别。他进一步提出,其他的符号系统无论多么平庸,都可以用引导、辩解和表达这种恋物癖般注视的方式与照片一起发挥作用。

利用照片来分解和重组看的关系——权力的关系,这在法国艺术家苏菲·卡尔(Sophie Calle)的早期职业生涯中得到了很好的回应。她离开学校后没有工作,花了好几年的时间去旅行,将失落感转化为可以被视为艺术的活动。"我觉得自己在城市里迷失了方向,"她说,"我不认识任何人,也没有地方可去,所以我只是决定跟随人们——任何人——以跟随他们为乐趣,并非因为他们令我特别感兴趣。我让他们来决定我的路线。"她拍摄这些被跟随者而产生的半虚构叙述,表明了摄影师和被拍摄者之间身份的转换。摄影立即成为她所说的"观察的工具",也成为身份的工具;它同时也是窥视、监视,甚至是一种偷窃的形式。她的这一思考在一件叫

作"酒店"的作品中得到了体现。卡尔曾得到一份酒店客房服务员的工作,但她并未在客人离开后及时整理房间,而是趁机拍摄了客人的私密个人物品——这样做巧妙地抹去了公共和私人之间的区别,甚至似乎剥夺了客人们自认的为自己创造的"角色"[图4.6]。观者纯粹的偷窥,突然转变为下面这个尴尬的问题:如果我的床头杂物被打开观看,我会有什么感觉?随后卡尔为照片设置了一些情境,重新复活了这一私人自我和公共世界之间的危险界限。在2000年的作品《睡梦中的人》(*The Sleepers*)中,她连续邀请了27个陌生人在床上睡在她身边,并在事后用文本和影像记录他们的印象。

然而,并不是所有80年代早期和中期的摄影实践都像布尔金那样概念清晰,也不像卡尔那样具有个人挑衅性。在欧洲,摄影艺术总体倾向于反思、含

图4.6 苏菲·卡尔,《酒店,47号房,1983年3月2日》(*The Hotel, Room 47, March 2nd, 1983*),1983年,彩色反转片,带文字和银胶打印/拼贴,每幅102.2×142.2 cm,第3版。

蓄和对理论的敏感。在美国,艺术家则沉浸在快速发展的媒体环境中,倾向于形成更公开坚定的权力分析。

1981年,芭芭拉·克鲁格(Barbara Kruger)不再从事平面设计和商业艺术(她曾在康泰纳仕出版集团[Condé Nast]担任艺术总监)之后,首次引起评论界的注意是她作为一个艺术家来解决大问题时——女性与父权制之间的关系,以及消费世界中那种疏离的引诱——这种方式不仅需要认同图像某些方面的窥视性,而且需要对一系列触及性别和权力的言语信息进行反思。克鲁格公开承认自己的创作背景很重要:"我作为一名设计师的'劳动'经过一些调整,变成了我作为一名艺术家的'工作'。"因此,在克鲁格的作品《你的舒适就是我的沉默》[图4.7]中,代词"你的"和"我的"标示出了性别身份,观众不得不自觉地对其进行解码。画面中戴帽子的男性正在对男性或女性观众说话,或者观众(男性或女性)正在对画面回话——在这两种解读之间也仍有足够的延异和虚构解释空间。"代词的使

用,"克鲁格提出,"在一定层面上,真的能切中要害。这是一种对观众非常经济和直截了当的邀请,以进入该对象的话语和图像空间。"可以肯定的是,克鲁格作品结构上的简单性使它对出版商和具有宣传意识的画廊很有吸引力;观众需要同时面对政治和性别,才能完全面对它。结果,在整个80年代,克鲁格的作品成为许多女权主义者的试金石,她们在寻找一种直接的、严肃的政治性艺术,而早期的蒙太奇传统,即1939年之前的德国艺术家约翰·赫特菲尔德(John Heartfield)和汉娜·霍赫(Hannah Höch)的作品,赋予了这种艺术正当性。

然而,80年代早期和中期充满斗志的西方艺术世界,在利用活跃的市场机制的同时,也在继续对市场的典型流程和形式进行批判,关键的问

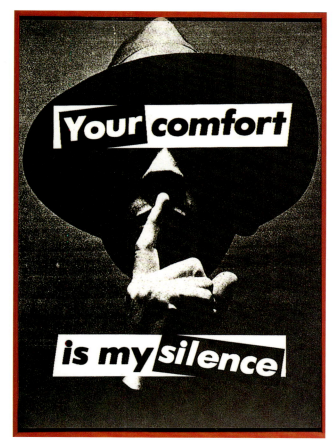

图4.7 芭芭拉·克鲁格,《你的舒适就是我的沉默》(*Your Comfort Is My Silence*),1981年,照片加文字,140×100 cm,私人收藏。

题不仅仅是谁在做批判的艺术,而是他们是如何做的。特定的"挪用"在风格上是中立的还是说从根本上就是一种质疑?1983年,哈尔·福斯特(Hal Foster)出版了他那本颇具影响力的作品《反美学:后现代文化论文集》(*The Anti-Aesthetic: Essays on Postmodern Culture*),他所讨论的后现代主义蒙太奇或形式上折中主义的混合和挪用的差别,一度成为经典。"人们可以支持作为'民粹主义'的后现代主义,而攻击作为精英主义的现代主义,"他提出,"或者反过来,支持作为精英主义的现代主义——视作得体的文化——而攻击庸俗的后现代主义……在今天的文化政治中,一种试图解构现代主义并抵制现状的后现代主义,与一种否定前者以庆祝后者的后现代主义之间存在着一种基本的对立:一个抵抗性的后现代主义和一个保守的后现代主义。"福斯特和《反美学》一书中的贡献者们提出,要发现和界定他所说的"抵抗的后现代主义是作为一种反实践出现的,它不仅针对现代主义的官方文化,也针对保守的后现代主义的'虚伪的规范性'",他们试图将美学和

文化与更广泛的传播、建筑、观众和博物馆文化等领域重新联系起来。

例如，克雷格·欧文斯在他的文章《女性主义者与后现代主义》("Feminists and Postmodernism")中提出了一个已经潜藏在一些女艺术家摄影作品之中的建议，这个建议本身也已经间接地从早期的观念艺术中发展了出来。欧文斯将后现代主义构成传统文化权威的危机这一概念与传统的观看主体被普遍假定为冷静的、统一的和男性化的认识结合在一起，得出的结论是，女性主义对父权制的批判恰恰是后现代主义抵抗的基石。对现代主义艺术优势的假设通常意味着与艺术劳作相关的标志——例如，激动人心的笔触和用大型钢铁制成的雕塑物体——这直接导致欧文斯进一步提出，女性主义摄影艺术是典型的后现代主义形式。舍曼、克鲁格、莱文、玛莎·罗斯勒、玛丽·凯利和路易丝·劳勒（Louise Lawler）的早期作品都提出了一种后现代主义的策略，在"调查表征对女性的影响（例如，它总是将女性定位为男性凝视的对象）"的过程中，既回应了性别的要求，也回应了传统的以男性为中心的文化空间之外的需求。"女性主义的存在，"欧文斯写道，"以及其对差异的坚持，迫使我们去重新思考。"

然而，如果说观念艺术和女性主义，或者说它们之间强大的伙伴关系，形成了20世纪80年代新的激进艺术的主要资源，那么这些并不是这个领域中唯一被动员起来的话语。在更广泛的文化辩论中，瓦尔特·本雅明一直是一个标杆人物，他在1936年发表的《机械复制时代的艺术作品》一文，探讨了照片复制方法对文化的影响，并被广泛再版和阅读。然而，现在有了一个新的、更抽象的关注点：来自不断再生的影像技术和不断被注入80年代商业和娱乐空间的更高层次的魅力。面对这样的冲击，西方艺术家选择退出这个场景也许是可以原谅的。但此时，法国社会学家和文化理论家让·鲍德里亚（Jean Baudrillard）这位颇具影响力的人物正在阐述新的图像泛滥的意义，尽管他的态度很矛盾。鲍德里亚早期的著作《符号政治经济学批判》(*For a Critique of the Political Economy of the Sign*, 1972)和《生产之镜》(*The Mirror of Production*, 1973)，对马克思主义理论的影响大于对艺术的影响。然而，1983年《仿真》(*Simulations*)的出版，使鲍德里亚成为纽约艺术界的中心（次年他成为《艺术论坛》的特约编辑）。在《仿真》一书中的"仿像先行"(The Precession of Simulacra)一节中，他提出了"超真实"这一具有暗示性而又自相矛盾的论点，即"超真实"之下没有"真实"——仿佛照片的表面是无处不在、不可逃避、没有任何东西支撑的。"今天的抽象，"鲍德里亚在谈到思想和语言以及艺术时写道，"不再是地图、重复、镜子或观念的抽象。仿真不再是一块领土、一个参照物或一种物质的仿真。它是由模型生成的一种没有起源或现实的真实：一种

超真实，（它）从此远离了想象，远离了真实与想象之间的任何区别，只给模型的轨道复现和差异的模拟生成留下了空间。"鲍德里亚用类比来解释关于原件与复制品之间优先权侵蚀的观念——仿像的"先行"。"领土不再先于地图，也不存于地图。从今以后，是地图先于领土。"

鲍德里亚关于超真实的理论不断地被讨论。在其缺乏说服力的版本中，它与德国哲学家伊曼纽尔·康德的主张遥相呼应，即客体除了其表象之外是不可知的。在其更有力、更有趣和更有争议的形式中，他说，在文明的某一阶段，客体已经完全崩溃，甚至与它们的表象相吻合。应用到当代媒体环境中，该理论认为电视和广告图像背后所谓的"真实"已不存在。面对疯狂加速的媒体和商业世界，鲍德里亚的观点似乎既是在诊断，又是在推动默然接受一种狂喜的经验还原。

鲍德里亚对"内爆真实" (imploding reality) 的感觉与当时艺术

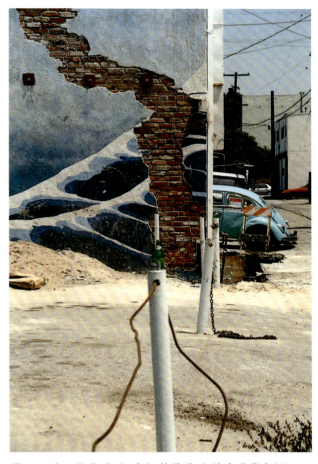

图 4.8　让·鲍德里亚，《加利福尼亚州威尼斯》(Venice, California)，1989 年，彩色照片，尺寸可变，第 15 版，艺术家收藏。
通过将一些物体的边缘和颜色与另一些物体的重叠和断裂排列在一起，鲍德里亚在整个 80 年代和 90 年代初的摄影作品中提出可见的世界是一个二维的连续体，构成了一种蒙太奇，以对抗其实际的三维性拉力。

界普遍的信念相吻合，这种信念认为大众媒体庞大而几乎无法控制。正如纽约作家艾迪·迪克（Edit Deak）在 1984 年的《艺术论坛》的讨论中所说："现实早已经成了一个变幻莫测的混蛋，是一个'小白脸'，是魔咒的一瞬间闪现，是一个精灵，是一种欲望，是我们一直在谈论的'虚无'中最丰富的内衬。不要假装我们生活在这样的环境中。"在另一个层面上，鲍德里亚的著作以及他自己作为摄影师的不乏趣味的实践 [图 4.8]，还产生了进一步的效果，即把欧洲定位为"旧"的世界，在这个世界里人们仍然在分析、思考和感受事物，这与美国尤其是纽约和洛杉矶相区别，后者已经成为特别的文化"影响因素"的中心，构成了一种整体性的"传播的狂喜"，在这个世界里，公共与私人、客体与主体、真理与谬误，都坍塌成了

鲍德里亚所说的"信息的单一维度"。

仿真主义艺术及其理论——仿真实际上是在同一媒介中复制了一个先前的物体或图像——最终的与众不同之处在于它们（物体或图像）紧密地结合在一起的方式，至少在一段时间内如此。仿真主义艺术和摄影彼此适合，因为照片在表现真实的过程中模拟了真实。杜尚的现成品暗示了照片如何彻底地发挥其作为艺术的功能。然而，尽管如此，鲍德里亚所说的"仿真"还是无法解决抵抗与保守的后现代主义问题。毕竟，它没有考虑到性别问题，而且似乎坚决反对之后现代主义城市中被动的消费形式之外的任何形式。对一些人来说，鲍德里亚的"超真实"理论似乎是问题的一部分，而不是问题的解决办法。

差不多在同一时期，年轻一代的摄影师们从一个完全不同的角度来探讨摄影的真实性问题。德国的安德烈亚斯·古斯基（Andreas Gursky）、美国的克莱格（Clegg）和古特曼（Guttmann）、迈克（Mike）和道格·斯塔恩（Doug Starn）等人的摄影艺术，用大小和比例相当的彩色表面取代了传统大型绘画的外观、地位和光晕，迅速地重新占据了（但并没有从根本上重新定义）观念艺术曾经渴望彻底重构的博物馆和画廊空间。因为自80年代以来的创新摄影实践——正如本书后续章节将更详细地展示的那样——既因对媒介潜力的重新审视而在哲学上具有重要意义，同时又高度认同策展前景。它扩展了对基本绘画实践的批判，这种批判在早期的观念艺术中已经开始，但没有得到发展。

杜塞尔多夫的艺术家托马斯·鲁夫（Thomas Ruff）巧妙地利用了一个单一、重复的观念生成了一种迷人的效果：使用朋友或熟人（或建筑，或夜空等角落）的大型彩色照片，而不加任何正式的修辞、戏剧性的灯光或细微的安排。艺术家将精力重新投入到失落的肖像艺术中，但它却与魅力摄影（glamor photography）、广告和宣传全然不同。鲁夫认为："今天我们所接触到的大多数照片都不是真正的真实了——它们具有的是一种被操纵和预先安排的真实性。"他在谈到自己的摄影作品时说，这些作品"已经和某个人没有任何关系了……我没有兴趣去复制我对一个人的诠释"。这些作品简称为《肖像》（Portraits），它们掩盖了关于被拍摄者的身份、年龄、职业和性格等具体线索（我们只知道他们是艺术家的朋友或熟人），而表面上却显得栩栩如生。《肖像》系列——鲁夫的所有作品都是系列作品——呈现了这样一个悖论：在实践中，越来越多地剥离肖像画的惯例以揭示模特的真相，实际所能揭示的却越来越少，而非越来越多。假如鲁夫的媒介是绘画，那么表现人像需要程式和惯例的必然结果就变得理所当然了。考虑到照片与世界之间所默认的假设关系，令人惊讶的是这一观念也适用于摄影

作品这一事实。

鲁夫对再现的失败或混乱感兴趣的另一个例子是，他将几幅《肖像》作品并排展出，使其看起来像用于分类的样本一样。在摒弃直接再现而选择一种禅宗式的近乎任意的重复时，鲁夫沿袭了他在杜塞尔多夫艺术学院的老师伯恩·贝歇（Bernd Becher）和希拉·贝歇（Hilla Becher）的先例。然而，鲁夫与他们的区别在于其作品中更彻底的迷恋性（fetishization）和列举法（particularization）。贝歇夫妇的旧工业建筑类型的照片与鲁夫后来的作品不同，远离昂贵的商业广告中的技术完美标准。但鲁夫与贝歇夫妇和其他观念艺术家的共同点是，都试图证明照片作为一种结构必然永远也无法获得中性符号的那种特质。

伯恩·贝歇在杜塞尔多夫的另一位学生托马斯·斯特鲁斯（Thomas Struth，他开始时是跟随格哈德·里希特学习），也可以说是在玩弄摄影列举法的悖论。斯特鲁斯早期对城市街道和建筑的观察，将视线引向了城市场景的各个方面，而这些方面对于正常的功能性感知来说是不可见的：偶然排列的停放的汽车，开着的窗和关着的窗，建筑的透视以及街道设施的组合［图4.9］。这些城市场景中很少有居民，人们看到的是奇迹般空荡荡的街道，其平凡普通让观察者几乎觉得自己应该为身处其中而抱歉。与鲁夫的肖像摄影不同，斯特鲁斯的作品似乎在照片表面增加了一些微小但却（对城市人来说）重要的特殊历史记号，这些记号只在城市里产生，

图 4.9　托马斯·斯特鲁斯，《杜塞尔多夫，杜塞尔大街》（*Düsselstrasse, Düsseldorf*），1979 年，黑白照片。

也只有相机才能记录。

自 80 年代以来，曾经酷炫和极简的摄影艺术不仅在视觉上变得"火热"和极多，而且将 60 年代艺术的反体制姿态转化为一种更有分寸、更具视觉吸引力的批判。在这个过程中，美术馆很快就变成了一个新的空间，不再只有论争，还有对再现和现实的猜测。这种趋势已经很普遍。法国艺术家克里斯蒂安·波尔坦斯基（Christian Boltanski）的作品从 70 年代初开始所关注的不是事物本身所具有的唤起的力量，而是将事物的摄影记录作为记忆过程中不可靠的指标。波尔坦斯基从早期的观念主义时期起就不断地被档案所呈现的形象吸引——个人物品、普通物品的平淡无奇。在他最著名的作品中，波尔坦斯基使用装置的形式来堆积充满怀旧感的照片资料，以法医实验室、侦探机构工作室，以及失踪或死亡人员档案的陈列方式来排列。波尔坦斯基自称与塔德乌

图 4.10　克里斯蒂安·波尔坦斯基,《查斯高中：1931 年的毕业班》（*Chases High School: Graduating Class of 1931*），1987 年，照片、金属箱、灯泡，维也纳卡斯泰尔加斯。
为了 1987 年在维也纳的一个装置作品，波尔坦斯基拍摄了一张 1931 年在维也纳查斯体育馆（Chases Gymnasium）的犹太学生的照片，并放大了细节，以丢失或失踪人员档案的方式将其放置在台灯的强光之下。"我想做的是让人们哭泣，"波尔坦斯基说（这与当代许多作品的特质相悖），"这很难说，但我赞成一种感性的艺术。"

什·康托尔（Tadeusz Kantor）和安塞姆·基弗（Anselm Kiefer）的艺术项目有特别的联系，他曾说他的作品基于某些文化记忆。"我赞成一种感性的艺术，"波尔坦斯基曾经承认，"我的任务是创造一种形式作品，与此同时它能够被观众当作充满感情的对象。"和安塞姆·基弗一样，他的主题也是欧洲历史上的失落时刻，比如大屠杀、艺术家的童年、二战时期的种族灭绝政策，但最重要的是照片档案本身所传达的历史转瞬即逝之感［图 4.10］。罗兰·巴特在《明室》中的话语几乎可以适用于此。"生命的存在在某种程度上先于我们自己的存在，其特殊性中包含了历史的张力和分裂。历史是歇斯底里的：只有我们考虑它、审视它，它才会被构成——而为了审视它，我们必须被排除在历史之外……我正是历史的对立面、是证伪者，我为了自己的历史而摧毁它。"然而，正如巴特也试图表明的那样，对一张照片的思考似乎可以跨越这种分裂，使历史再次变得尖锐而富有存在感。

同样的关注也在莫斯科年轻一代摄影艺术家的创作中展现出来，他们在痛苦的孤立中和设备不足的情况下工作。在苏联行将崩溃的时候，他们运用许多找到的照片、视觉讽刺、蒙太奇技巧和表演来创作。他们应该得到更广泛的关注。受乌克兰人鲍里斯·米哈伊洛夫（Boris Mikhailov）用寻得的快照创作的启发，俄罗斯艺术家弗拉基米尔·库普列阿诺夫（Vladimir Kupreanov）和阿列克谢·舒尔金（Alexei Shulgin）收集了苏联时期的照片残片（档案、纪念品、官方照片），并将它们揉皱、拼叠，进行模仿或用电子技术控制旋转，就像淘气的孩子们在随意玩耍被忽视的档案一样。在这些案例中，国家在表征中作为"真实"的起源，必须接受严厉而又玩笑式的审查。

图4.11　杰夫·沃尔，《牛奶》(*Milk*)，1984年，西巴克罗姆彩色透明胶片放置在灯箱中展示，1×2.29m。

事实上，在摄影的阵营中，没有任何一种再现的技术或传统可以证明能够避免被修改。近来的摄影观念主义者中最尖锐的可能是温哥华的艺术家伊恩·华莱士（Ian Wallace）、罗德尼·格雷厄姆（Rodney Graham）、肯·卢姆（Ken Lum）和杰夫·沃尔（Jeff Wall），杰夫·沃尔通过细致入微地创造只供相机拍摄的事件，引起了国际性关注，尽管这些事件看起来都是相机恰好捕捉到的场景，例如工作场所中的偶然事件、街头的事故、不同阶层的人互动的瞬间。在80年代，沃尔将这些场景以大尺寸的西巴克罗姆彩色透明胶片（cibachrome transparencies）的形式加以呈现，并放在街头广告所使用的昂贵的灯箱中，打上背光加以展示［图4.11］。它们旨在成为一种"现代生活的绘画"，是社会混合体中被压缩而又具有症候性的细节的积累。观众必须明白，这些作品在任何意义上都不是记录性作品。相反，尽管它们与电影剧照相似，但沃尔的早期摄影作品试图重现的是波德莱尔的项目，即在高雅艺术的传统中捕捉短暂的、偶然的和转瞬即逝的东西——资本主义的欢乐和恐惧、关于全球经济秩序的讽刺、贫困和受害者。"我在资本主义和反资本主义的辩证法中工作，也利用其进行工作，"沃尔在一次谈话中说，"这两者在现代性中都有连续的历史，并且作为现代性的……社会秩序本身，当你仔细观察它时，会发现它一直为一种服从和不自由的形象构成提供支持，我们需要这些图像，但这远远不够。所以，我创作关于抵抗、生存、交流和对话的照片，能引发共鸣的

场景,以及所引发的共鸣的再现……在我所做的事情中,这两种趋向并没有两极化的区分。"他首先要做的是像画家建立构图一样构建起摄影场景。因此,与鲁夫和斯特鲁斯的作品一样,沃尔作品表面上极端的模仿主义,实际上恰恰被其自身所出卖:因为尽管精确的舞台设计带来了图像,但它们是一种依赖摄影符号与其参照物关系的高度复杂的组合图像。沃尔曾说:"正是图像内容的总体价值,更不用说图像中美的感性体验,使艺术中任何批判性的东西,任何有别于事物既定形式及其表象的东西,都变得有效。"沃尔的艺术体现出了对现代艺术之前的绘画传统的同情,他在80年代的艺术项目可以概括为通过否定观念艺术,来恢复绘画的传统。

物品与市场

将"挪用""仿真"等术语应用到物品上,进而应用到雕塑上,可以直接进行比较。再往前追溯十年左右:在20世纪70年代中期,人们已经认识到,将一个制造出的三维实体归类为艺术的标准发生了重大转变。极少主义和观念艺术的前提是,艺术对象对其特权化的展示场所和认可模式可以进行重新协商。尽管少数人仍然认为雕塑应该关注质量、轮廓、部件关系和体积等直接的物理属性——这是现代主义的观点,但在观念艺术中,人们认为任何实体,无论其乍一看是多么随意或死气沉沉,都不能剥夺其艺术的资格,比如地面上磨出的线条、空盒子、文件柜、桌子和椅子,甚至是艺术家的行为过程。

但到了70年代末,可以说这场争论反复发生,甚至毫无意义。观念艺术和正统的现代主义都被年轻的雕塑家视为创作新作品的理论障碍。回归与大众文化接触的层面是明显的出路。从材料到实物的关键性变化,在1977年或1978年的欧洲和北美都变得明显:作为对新的消费关系的反映,它首先发生在欧洲,接着在北美浮出水面。

这种重要的转变在某种程度上可以被描述为:以叙事性或社会性的意义对观念艺术形式再投资。英国艺术家托尼·克拉格(Tony Cragg)在70年代初学生时代的作品中,将寻得的材料以一种有条理的模式放置和堆叠起来,这是一个值得注意的案例。1977年搬到德国伍珀塔尔后,克拉格用现实生活中的残余物品制作了几件地面作品。他将塑料玩具汽车,或是街头捡到的塑料碎片,按颜色分类,然后重新组织成一种与社会相关的简单图像。在这里,克拉格作为雕塑家的

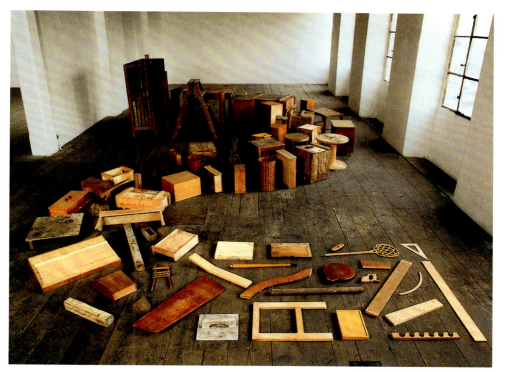

图 4.12　托尼·克拉格,《中生代》(*Mesozoic*),1984 年,混合媒介,安装在都灵的提希·鲁索画廊(Ticci Russo Gallery)。
"我喜欢……极少主义艺术中的朴实无华,以及观看作品时所需要的强度,"克拉格曾说,"但那里有太多的几何形体,太依赖自然材料的质量,太依赖大的自然过程,而没有新的方法去处理它们。于是,关键的问题就变成了寻找一个内容……我想把(材料)进行放置并赋予它们意义。"

前景已经可以隐约看出。他拒绝将雕塑的创造性等同于他所谓的那种钢铁作品的"笨拙的戏剧性",而是专注于塑料本身的体验。一些由此产生的地面或墙面作品具有公开的意识形态,尤其是其中的一件墙面作品,用塑料碎片组成正在殴打示威人群的巨大的警察或防暴部队。这种回归图像学的内容和方式或许都可以与1977—1979 年左右的英国朋克革命联系起来,英国朋克革命在时尚中利用了无用的材料,在音乐中利用了原始的抗议声音。"对我们来说,生活在这些和其他许多全新的材料之中,在意识上,或者也许更重要的是在无意识的层面上,究竟意味着什么?"克拉格在 1982 年为第七届卡塞尔文献展发表的一篇文章中提出了这个问题。"我们专注于(塑料)的生产,而非消费。"到了 1984 年左右,他又开始在现代残渣的形式中寻找更多古老的符号,将陈旧的木头碎片组合成描绘斧头、船或号角的更大的三维结构[图 4.12]。"非常重要的是,"他说,"要对物体/图像有最直接的体验——看、摸、闻、听,并把这种体验记录下来。"无论哪种方式,"意义"都突然以巧妙上演的幻觉得到了回归,而不是仅仅作为材料的运用。

图 4.13　比尔·伍德罗,《有吉他的双桶洗衣机》(*Twin Tub with Guitar*),1981 年,洗衣机,76×89×66cm,伦敦泰特画廊。

1981 年,一场名为"物体与雕塑"(Objects and Sculpture)的具有预见性的展览同时在伦敦的当代艺术学院(Institute of Contemporary Arts)和布里斯托尔的阿尔诺芬尼画廊(Arnolfini Gallery)举行(参展艺术家包括克拉格、比尔·伍德罗 [Bill Woodrow]、爱德华·艾灵顿 [Edward Allington]、理查德·迪肯 [Richard Deacon]、安东尼·葛姆雷 [Antony Gormley]、安尼施·卡普尔 [Anish Kapoor]、布莱恩·奥根 [Brian Organ]、彼得·兰德尔-佩奇 [Peter Randall-Page] 和让-吕克·维尔茅斯 [Jean-Luc Vilmouth]),展览迅速巩固了这种对城市材料的新颖运用。随后,此展览在 1982 年威尼斯双年展的英国馆展出,并在伯尔尼、卢塞恩等地迅速举办了一系列展览。早期,在伦敦的里森画廊的引导下,"新英国雕塑"(New British Sculpture)提出了一系列美学主张,这也巩固了这些展览明显的策展诉求。

这个小组的第二位成员比尔·伍德罗,在 60 年代末至 70 年代初观念艺术的鼎盛时期也是一名学生,但现在他将废弃的家用机器和其他物品按照蒙太奇美学的方式重新组合,同时仍以现代主义者(卡罗)和反现代主义者(莫里斯和贾德)的方式将雕塑放在画廊的地板上展出。在 1979 年的《吸尘器故障》(*Hoover Breakdown*)和《五件物品》(*Five Objects*)等作品中,简单的家用物品被拆成碎片,进行功能紊乱的改造,然后被丢弃在地板上,而现在伍德罗则从一件物品中切割出另一件物品,以这样的方式为产生的静态场景提供家庭生活世界的参照 [图 4.13]。这些作品通过对残余下的熟悉的物品进行加工制作而成,这些物品本身就暗示着日常的损耗,并带有雕塑家的分析技巧。

里森画廊群体的第三位成员理查德·迪肯,也以一种近乎叙事的模式实现了现代主义语法的生动延伸。作为一名年轻的雕塑家,迪肯的独创性在于使用曾经被禁止的现成品材料,如油毡、皮革、镀锌铁板和层压木材(主要是自装产品 [DIY] 或流行商品),通过胶合、铆接或弯曲等精湛的手工艺方式将它们连接起来。与此同时,迪肯把对于身体局部的设计放大,比如眼睛或耳朵,这种设计与传统的现

代主义雕塑完全相反,在那里,尺度和意象总是外部的和公共的,一般多为保持一致。就像伍德罗和克拉格一样,迪肯毫不犹豫地在他本就非正统的材料和技术中加入了一丝世俗的幽默,以一种玩笑式的意象和形式的混合违反、超越了现代主义的高雅严肃。迪肯的大部分雕塑作品都"涉及"人或动物的身体,但却没有在雕塑的形式和标题之间寻求一种明确的或非讽刺性的关系。例如,像《鱼儿出水》这样一件率性而为却又精细的环状作品[图4.14],在叙事和材料上都很复杂,同时也为一件无懈可击的雕塑作品贡献了某种更熟悉的意义。

这一代艺术家中的其他成员,如让-吕克·维尔茅斯、施拉泽·赫什阿里(Shirazeh Houshiary)和理查德·温特沃斯(Richard Wentworth),或者更年轻的爱德华·艾灵顿、艾莉森·维尔丁(Alison Wilding)和朱利安·奥皮(Julian Opie),也许不恰当,但被集体认为是撒切尔时期对欧洲雕塑的贡献,也被认为是与更北边的苏格兰绘画复兴的对应现象。

但是,新雕塑的批判力量是什么?作为一种概括,可以说迪肯和克拉格是通过利用现有的物体和表面来寻求一种与图像的修正关系——本质上来说这是波普的策略。例如,从1983年开始,克拉格利用富美家胶板(Formica)、塑料和自装

图4.14　理查德·迪肯,《鱼儿出水》(*Fish Out of Water*),1987年,用螺丝固定的层压硬纸板,2.5×3.5×1.9m,伦敦萨奇收藏品。

图 4.15　托尼·克拉格,《高架渠》(*Aqueduct*), 1986 年, 塑料和木材, 3.5×3.5×1.7m, 伦敦海沃德画廊的装置现场。
"我不想怀旧,"克拉格曾说,"我不想做一种故步自封的艺术,陷于困境,悬挂在一个无论如何我们都已经失去控制的自然世界中。但同样我也不想做一种具有可怕的未来主义特质的艺术。"结果就像契里科晚期的一幅被嘲笑的画作——当时正经历批判性的重估。

产品的质地和图案,制作了一系列作品。在这些作品中,他将桌子、书柜、橱柜和各种材料的切口连接在一起,并用刻意为之的平庸的或人工的纹理覆盖在所产生的超现实组合上,引人想起一种乏味的餐厅内饰、复古的装饰和刻意的低俗市场风格[图 4.15]。克拉格的态度与英国雕塑家安东尼·卡罗的金属雕塑背后的推动力形成了鲜明的对比。自从 20 世纪 60 年代被克莱门特·格林伯格大加赞赏之后,到 80 年代安东尼·卡罗已经成为现代主义事业的领军人物。对现代主义者来说,卡罗和他的追随者的作品在成为任何东西之前就已经是雕塑了。这些作品被认为通过媒介及其语法本身来表达价值,特别是迈克尔·弗雷德所说的其"开放性和低调性"——是与人的姿势和身体产生所谓动觉"呼应"的基础。年轻的英国艺术家们的早期作品正是对这种晚期现代主义英雄主义的嘲讽。它要求从持久永恒的高雅艺术的外观和感觉,降为对家用材料和非正统的表面的使用,以及脆弱的、非永久性的结构的搭建——从严肃到非严肃,从阳刚到非阳刚,从现代主义到后现代主义。回溯过去,人们会发现,他们试图使镀锌铁皮或普通的洗衣机具有美学意义的做法,可以视为是对 80 年代经济和社会政策的批判,因为当时的经济和

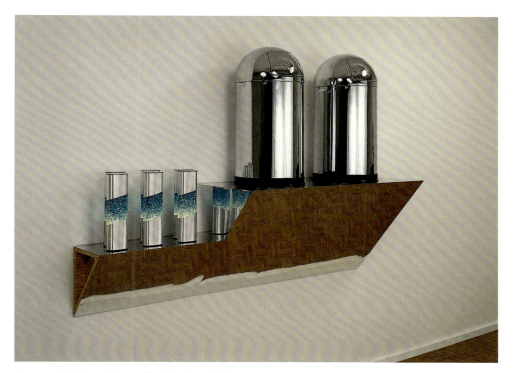

图 4.16　哈伊姆·施泰因巴赫，《超淡 1 号》(*Ultra-lite no. 1*) 是 1987 年，混合媒介组合，140×198×52.7cm。
用施泰因巴赫的话说："我感兴趣的是，我们如何将物品感知为怪异或时尚，或者时尚和怪异的，就像在朋克中一样，以及吸引、反感和强迫是如何被放入事物的形式和仪式中的。考古学家发掘他人的文化……我想捕捉当下历史的画面。"

社会政策沉迷于鼓励对每件物品和服务的消费主义态度。给废弃的胶合板或富美家胶板赋予地位，可以被视为一种恶作剧，指向新的社会政策有意忽视的领域：公共机构凄凉的表面、垃圾堆以及城市中街道被忽视的空间。克拉格在 1986 年说，我们必须学会"生活在一个已经变得主要是人工和人造物的世界里……我会把自己定义为一个极端的唯物主义者……艺术就是要从非艺术世界进入艺术创作世界的新领地"——这句话等于宣称，就像之前的立体派那样，所有的物品，无论多么质朴，都充满了文化意义。

然而，这种对被忽视的物品和表面的兴趣并不仅限于英国。在大西洋的彼岸，也有一群年轻的艺术家表现出对商业主义、消费主义和品味的明确兴趣，以此探索杜尚的观念得以展开的条件。

以色列出生的纽约艺术家哈伊姆·施泰因巴赫（Haim Steinbach）多年来一直购买废品店的物件，并将它们带入画廊。1979 年，他在纽约的"艺术家空间"（Artists' Space）的装置作品《第 7 号陈列》(*Display No.7*)，由摆放在架子上的物品组成，这些物品来自接待处陈列的杂志和小册子，它们源源不断地进入画廊。然而，到了 80 年

代中期,施泰因巴赫已经发展出一种程式,并因此受到一定程度的欢迎,即将新近从商店购买的人工制品一式两份或三份地摆放在三角形的极少主义架子上 [图 4.16]。

施泰因巴赫作为艺术家的兴趣可以非常准确地与上一节提到的"照片"展览中的艺术家群体的区分开来,这是衡量纽约艺术界变化的一个标准。"照片"群体,尤其是谢利·莱文、特罗伊·布朗特奇和理查德·普林斯(Richard Prince),可以说是打乱了目前阅读艺术图像的标准策略:对他们来说,生产和接收的问题已经成为亟待解决的问题。相比之下,在批评者看来,施泰因巴赫似乎对商业生产的物品采取赞颂的态度,而此时商品的地位和意义在更广泛的文化中至关重要。然而,在现实和实践中,施泰因巴赫在 80 年代中期的所谓"购物雕塑"(shopping sculptures)从来都无关于有教养的品位和庸俗、好东西及坏东西之间的区别。这些艺术家的作品在同样的消费文化基础上发展而来,在一个新近开始的批判物品文化的国际展览圈框架下推出,正是这些差别的崩溃构成了施泰因巴赫作品的主要内容。至少,施泰因巴赫在尝试一种实验,针对观众/消费者凝视市场上有用和无用的商品的方式,这是历史悠久的静物画传统。"人们对定位自己的欲望重新产生了兴趣,"施泰因巴赫在 1986 年由《艺术快讯》(Flash Art)杂志举办的一次讨论中说道,"比起(将自身)定位在欲望之外的某个地方,与制造欲望——我们传

图 4.17 阿什利·比克顿,《艺术》(Le Art),1987 年,亚克力丝网印、喷漆胶合板,87×180×38cm。

统所说的美丽而诱惑人的对象——串通共谋有一种更强烈的感觉。在这个意义上，艺术中的批判性观念正在……改变。"

施泰因巴赫的同事阿什利·比克顿（Ashley Bickerton）也反对"照片"群体的理论和政治取向。他把他的工作（用媒介理论家马歇尔·麦克卢汉的语言）描述为"应对热媒介的冷静方式"。"照片追寻的是对真理的腐败过程进行特殊的解构或分解，而我们则把这种腐败过程作为一种诗意的形式，作为诗意话语本身的基础或跳板来利用……这种作品比前者少了一些乌托邦的倾向。"因此，比克顿作品的外观在各个阶段，从储存、运输到复制和展示，都毫无愧疚地带着相关公司的企业标识。"在过去的数十年里，（艺术对象）被从墙上撕下来，并通过各种可以想象的排列方式被扭曲，"比克顿当时说，"然而它们坚持要回到墙上去。那就如其所愿吧，它将置于墙上，但却带着咄咄逼人的不适和共谋的反抗。"因此，像1987年的《艺术》[图4.17]这样的作品，被要求解读为一系列商业标识的聚集，并以一种明知故犯的政治不正确的方式支持着企业的权力。比克顿提到前卫艺术具有以"放在沙发上"的方式结束的倾向，他写到他自己的墙面艺术"模仿了其自身腐败的姿态……试图提出这样一个问题：在这个理想、妥协和表里不一组成的泥沼中，冲突究竟存在于何处"。

对左派批评家来说，这种明显的反常规激进主义使艺术品的状况危险地接近风格的附庸。当然，"购物雕塑"受到整个西方策展人和画廊的青睐，这对那些在20世纪80年代中期保守的文化政治中仍然怀有左派雄心的艺术家来说是一个打击。而比克顿的语气也确实经常带有失败主义的意味。他曾说："我们都乘坐在怪兽般的列车上，却下不了车。"他和施泰因巴赫的作品是试图分享而非解构消费者的观点，可与经济杠杆、资产合并和放松管制的心态相适应，也与那个惨淡时期的典型特征——快速但浅薄的增长相一致。当然，这些现成品与1967—1972年间的乌托邦时刻的距离，现在变得极端或者更糟。除了《十月》杂志之外，很少有文章提出反文化或政治上的激进姿态。有很多关于"历史的终结"（弗朗西斯·福山［Francis Fukuyama]）和所有的选择都迅速地崩溃为购物狂式选择的谈论。"政治是一种过时的概念，"画家彼得·哈利（Peter Halley）也以同样的心情说，"我们现在正处于一种后政治的境地。"

这里的关键区别在于两种不同的态度：对市场进行有理论依据的左派批判，以及对市场的所有产品及形式采取几乎不讲理论的迷恋态度。也许对那种新的商品艺术来说，最多只能表明它承认东欧和西方经典的社会主义模式的失败，并愿意接受消费世界是不可避免的，甚至是令人愉悦的事实。在态度上它沉溺于全身心

图 4.18 杰夫·昆斯,《充气花和兔子》(《高大的黄花和粉兔》,Inflatable Flower and Bunny [Tall Yellow and Pink Bunny]),1978 年,塑料、镜子和有机玻璃,81×63×45cm,比利时罗尼·凡·德·维尔德收藏。从这些早期作品开始,低艺术价值对昆斯来说就一直很重要。"平庸是我们拥有的最伟大的工具之一,"昆斯曾说,"它是一个伟大的诱惑者,因为人们会自动地觉得自己高于它;这就是贬低的作用……我相信平庸现在可以带来救赎。"

地投入西方过度生产的丰饶角之中,陶醉在某种认同和欲望之中,似乎宣布暂时放弃了更容易被马克思主义左派所认同的清教徒式的禁欲。关于消费的满足感和挫败感现在被置于中心位置。

在这方面,可能再没有人比纽约艺术家杰夫·昆斯(Jeff Koons)更故意招致专业或普通观众的反对。昆斯公开接受了许多迄今被视为禁忌的态度,现在他将杜尚式的现成品的运作方式扩展到一系列庸俗的消费品上。他最早的作品,例如《充气

花和兔子》[图4.18]，为廉价的塑料装饰品提供了正当性，显然毫无尴尬，当然也没有布莱希特式的理论家所说的"间离效果"（estrangement）——腐蚀或批判性地疏远形象。沉默而又自我宣扬，这些转瞬即逝的事件在市场勃兴的年代故作无知地以骇人听闻而又迷人的方式呈现了出来。

在这段时间里，昆斯试图通过艺术杂志的广告、采访和出版回忆录（他一度是华尔街的商品经纪人），把自己"推销"成一个骗子和推销员式的人物。他的姿态已经相当刻意地接近于受欢迎的艺人或小丑。谈到他早期作品的时候，包括1980—1981年的《吸尘器》（Vacuum Cleaner）和1985年左右的《平衡箱》[图4.19]，昆斯说："对我来说最让我感兴趣的问题是，既要能抓住普通观众，又要能让艺术保持在最高的水平。我想任何人都可以从普通文化进入到我的作品中……我没有设置任何形式的要求。几乎就像电视一样，我讲的故事是任何人都能轻易进入并在某种程度上是享受的，无论他们是只喜欢其中的一个闪光点，并因此而感到兴奋，或者像观看《平衡箱》那样，从篮球

图4.19　杰夫·昆斯，《有一个球的平衡箱》（One Ball Total Equilibrium Tank），1985年，玻璃、钢、氯化钠试剂、蒸馏水和篮球，160×93×33.7cm，版本2，希腊达吉斯·约安诺收藏。

悬浮的奇特效果中感到了愉快……我总是有意尝试至少让大众能够进入大门……（但是）如果他们能更进一步，如果他们想处理艺术的语汇，我希望这能够发生，因为我会尽可能不试图去排除高雅艺术的词汇。"他还对篮球、塑料制品等物体的个性特征感兴趣："有些物品往往比我们更强壮，会比我们活得更久。这是一种我们要面对的颇具威胁力的状况。"而昆斯也试图推出自己独特的图像。"篮球代表下层社会中的传统角色，是能向上跳跃的工具……当它被放置在水箱时，就有了另一种意义：它像是细胞，像子宫，像胎儿。"在谈到作品的"贫乏性和空虚性"时，昆斯还声称其与极少主义艺术有关。然而，尽管他在自我宣传方面做了努力（也许正是因为这些努力），他的作品最初既招致了左派批评家的蔑视——他们要么贬低其与市场的共谋是"令人厌恶的"（罗莎琳·克劳斯），要么抱怨其不加批判地迷恋物品，"讨好而不是破坏"（哈尔·福斯特）。他也招致了右派批评家的蔑视，他们认为昆斯对市场价值的热衷显得轻浮。因此，昆斯成功地分化了他艺术世界中的观众，同时又以自己的方式直接且富有轰动性地吸引了那些关注新闻的普通人。

1986年，昆斯参加了两个重要的群展，分别是在纽约的当代艺术新博物馆

（New Museum of Contemporary Art）举办的"损坏的商品：物品的欲望与经济"（Damaged Goods: Desire and the Economy of the Object）和在波士顿的当代艺术研究所（Institute of Contemporary Art）举办的"终局：近期绘画和雕塑的参照与模拟"（Endgame: Reference and Simulation in Recent Painting and Sculpture）。展览显示出他的能力明显超过了批评他的人，而且他因为在其中提出了一些令人不安的问题而备受推崇。现在看来，昆斯的作品与众不同的地方并非杜尚式的现成品策略，也不是对庸俗的兴趣，而是它对自西奥多·阿多诺（Theodor Adorno）以来被左派文化理论家有意忽视，甚至是唾弃的低级郊区文化品味和主题的明显迷恋。亮闪闪的瓷制壁炉架雕塑、花里胡哨的宠物形象、电影明星、宗教情感、笨拙的青少年玩具以及其他东西，更不用说昆斯和他当时的妻子、意大利色情明星伊洛内·斯塔勒（Illone Staller）精心摆拍的情侣照片，很快就与他的名字捆绑在一起。纽约现代艺术博物馆（MoMA）举办的有争议的展览"高与低：现代艺术与大众文化"（High and Low: Modern Art and Popular Culture，1990年）中，昆斯的作品被纳入高级艺术的范畴，这加剧了其粗俗而又无法忽视的趣味风格所带来的困境。在一个以成名作为艺术成功必要标志的艺术系统中，谁又能否认昆斯的名声没暗含其他的焦虑，尤其是在市场与几乎所有艺术之间的关系方面？

总的来说，关键问题是，从市场上挪用的物品在多大程度上能够与所处的公共商业环境相对应。而这个问题本身似乎也有问题，毕竟在80年代的市场热情中，认为重新展示消费对象可以为商品文化提供有效的批判概念，充其量只是一种乌托邦式的理想。除了美学上的争论之外，只能说这样的竞争双方在财力和文化力

图4.20 托尼·塔塞特，《雕塑长凳》（Sculpture Bench），1986—1987年，涂漆木头、皮革垫、有机玻璃，55.8×139×48cm。
在极少主义美学的基础上，塔塞特模仿了博物馆参观者所坐的长凳。它看起来既像长凳又不像。它占据着自己的位置，抵抗又吸引着观众的目光。

图 4.21　西尔维·弗勒里,《无题》(*Untitled*),1992 年,地毯、搁脚凳和鞋子,63×334×260 cm。"我认为,如果你一双鞋都不买,那么购物就永远不完整。"弗勒里以一个有时尚意识的消费者的口吻说道。"我选用的是我的尺码,"她补充道,"以防这件雕塑永远卖不出去。"

量上是极不平等的。

　　后来,我们欣慰地发现,事实上,商品艺术的类型在形式上能更加抽象复杂。当芝加哥艺术家托尼·塔塞特(Tony Tasset)将芝加哥当代艺术博物馆的观众座凳改造成墙面浮雕,以作为一系列作品的一部分,博物馆中的视觉元素——长椅、凳子和展示柜被制成了艺术品本身,一些有趣的困惑出现了。在 1986—1987 年的作品《雕塑长凳》[图 4.20] 中,塔塞特设计了一个悖论,即被使用的对象和作为艺术的对象之间的悖论。凳子上的有机玻璃盖通过以下方式使作品编码复杂化:(1)它被做成一个盒子,是极少主义的艺术风格;(2)表明它不是用来坐的,而是用来看的;(3)似乎是在以博物馆展示柜的方式来保护作品。艺术家与他所试图批判的博物馆系统的共谋,如何才能解决?

　　瑞士艺术家西尔维·弗勒里(Sylvie Fleury)的作品也有一种悖论感,她最近采用了一个与比克顿、施泰因巴赫或昆斯截然不同的角色——一个被欲望吞噬而非掌控欲望的富有的女性购物者。为了 20 世纪 90 年代初的一系列展览,弗勒里真的从巴黎和纽约的顶尖设计师那里购买了昂贵的女性装饰品。她经常光顾高雅的酒店大堂,观察那些漫步其中的上流社会人士——他们的穿着打扮和行为举止。然后,她将自己购买的物品带入画廊,把它们放在盒子里或盒子外陈列,以呈现富有的和被异化的人那种疯狂购物的心态 [图 4.21]。纽约评论家伊丽莎白·赫斯(Elizabeth Hess)很好地总结了弗勒里的启示:"她认为,大多数人去购物不是(或

不能）买东西，而是去幻想别人的生活形态。散落在画廊里的拖鞋或属于麦当娜或属于灰姑娘。如果鞋子是无形的身体的隐喻，那么我们就是在不断地被提醒不完美的身体需要修复，而搁脚凳就成为精神病学的沙发，引导我们去思考这种大规模的神经官能症。这是一个针对女性的不可抗拒的阴谋。"

绘画与挪用

无论是在欧洲还是在美国，绘画都遭受到了来自挪用的压力，也获得了回报。挪用主义绘画的伟大典范是安迪·沃霍尔，他在20世纪60年代初对现有商业和媒体形象的使用为其他人点亮了一盏指路明灯。向沃霍尔学习的艺术家，虽然以观念艺术为基础，但包括"照片"展览群体的成员杰克·戈德斯坦，他在80年代早期的丙烯绘画巧妙地往后退了一步，以审视一个更为古老的传统关注点，即崇高。戈德斯坦以摄影化的方式介入了非常遥远和非常小的事物，唤起了一位评论家在提到当代媒体具有的强度和距离效应时所说的"历史的扁平化，一种我们在电子信息世界中每天都在体验的瞬时当代性"。戈德斯坦绘画的来源通常是一张照片：首先是空中的战斗机或降落的伞兵飞越天空的一种技术性崇高的景象；然后是闪电、炸弹爆炸或某种追踪的痕迹；接着是微观现象；最后他把这些新的数字化图像用苍白的色彩以大尺幅画出来［图4.22］。

在某个重要的方面，戈德斯坦的这种倾向是有特点的，因为80年代艺术中普遍存在的"过去的"（pastness）气息往往（而且自相矛盾的）是由对新近不熟悉的事物的关注所引起的。80年代中期艺术报刊中那类经常被贴上"新地理"（Neo-Geo）标签的抽象绘画，是另一有关怀旧观点的例子。"新地理"绘画的支持者们宣称，要对几何抽象的基本传统——正方形、网格和条纹进行重新解读，彻底清除诸如"灵感""自然"，尤其是"形而上学"等过时的美学概念——这些概念是像蒙德里安、纽曼和艾格尼丝·马丁等艺术家在抽象绘画中附加的品质。在取代现代主义的强度和精神性表达的同时，"新地理"绘画现在提供了一种嵌入现有形式语言的、非个性化的后现代寓言。因此，纽约画家彼得·哈雷（Peter Halley）在80年代早期至中期的作品，基于试图将极少主义扩展到社会和工业生活的公开层面而产生。

尤其是福柯的《规训与惩罚：监狱的诞生》令哈雷印象深刻。哈雷从一开始就提出要将几何学明确地作为强制和禁锢的隐喻，而不是作为简化形式。80年代初，

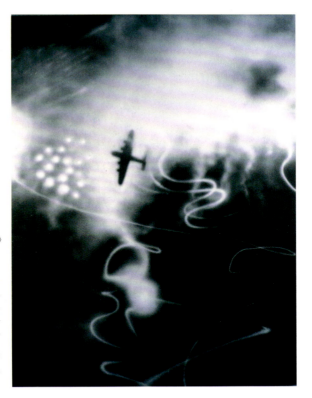

图 4.22　杰克·戈德斯坦,《无题》(*Untitled*),1983 年,布面丙烯,244×183cm。

作家富尔维奥·萨尔瓦托里(Fulvio Salvatori)写道:"当我发现杰克·戈德斯坦的画作时,我立即将其与扬·凡·艾克的《根特祭坛画》《神秘的羔羊》联系起来。乍一看这是两回事。《神秘的羔羊》表现的是天启暴发前的那一刻,时间被阻隔,而生命则成为无尽的瞬间。"

他完成了一组与监狱(类似监狱的结构形式)有关的绘画作品,使用的是结构主义或极少主义的手法。"这些都是关于监狱、牢房和墙壁的绘画,"他当时说,"在这里,理想主义的方形变成了监狱。几何图形被揭示为禁锢……这些画是对理想化的现代主义的批判。在'色域'中放置了一座监狱。罗斯科的迷雾空间被围墙围住。牢房是公寓房、医院的病床、学校的课桌——这些工业结构中的孤立端点的提示……"除了大量模仿电子游戏和电脑图形的视觉空间,哈雷的作品还展现出明亮的商业色彩和一种粗糙的人造纹理。"灰泥的质感让人联想到汽车旅馆的天花板。荧光漆是一种廉价的神秘标志。"

关于哈雷的立场,令人好奇的是,例如他的其他绘画作品,时间上仅稍晚一些(但在视觉上是相同的),就被解读为唤起了大相径庭的目标。哈雷自己说,鲍德里亚 1983 年出版的《仿真》使福柯式的关于权力的论述延伸到一个非常不同的理论领域。哈雷现在将他的绘画视为某种结构,这些结构以反思的形式呈现了晚期资本主义城市的都市意识的特质。"管道向监狱提供各种资源,"他说,"电力、废物、煤气、通信线路,在某些情况下,甚至是空气,都要用管道输送进来。这些管道几乎都埋在地下,远离视线。巨大的交通网络给人以强烈的运动和互动的错觉。但管道网络使离开牢房的必要性降到了最低。今天……我们在健身俱乐部报名健身。

图 4.23　彼得·哈雷，《异步终端》（*Asynchronous Terminal*），1989 年，布面荧光色丙烯、丙烯和 Roll-a-Tex 漆，2.4×1.9m，纽约私人收藏。
抽象表现主义者的画作有其自己的尺度，哈雷说："他们确信他们所做的事情可以在世界哲学／政治舞台上具有意义……他们作品中的光芒，以及虚无缥缈的东西，都与社会问题有关。"

囚犯不需要再被关在监狱里。我们投资公寓。疯子不需要再在精神病院的走廊里徘徊。我们在洲际公路上巡游。"在这种表述中，哈雷"为几何形着迷"，他的有"现代性特征的线性建筑"被呈现为一种与鲍德里亚的"超真实"相关的空间对应物［图 4.23］。将悲观与欣喜，终局感与超脱的情绪结合在一起，这些画作现在被视为同时暗示了城市意识的禁锢性和解放性。二十年后，它们仍然有力地提醒着人们，在后现代主义的高涨时期，那种单一的（关于上帝、历史或国家的）主人公叙事观念的消退，严重侵蚀了人们对特定学说中的连贯性或真理的追求。现在被称为"理论"的东西变得空有包装、多意化，最坏的情况是印象化。它可以被接受，也可以被放下：混合、分层或选择性地忽略。鲍德里亚关于超真实和仿真的论述，可以被理解为理论，但也可以被理解为媒体效应的症状；城市焦虑的后果反作用于理论本身。可以说，无论好坏，今天在解读福柯和鲍德里亚时，已不复当年的迷醉热情。

那个时期的美国绘画更持久的一面——与其为自己所做的辩护相反——可能是它试图找到与历史的某种关系。正如哈雷的作品与极少主义和抽象主义的联系所表明的那样，"新地理"时期的许多艺术需要与以前的绘画有关，这样才能被解读为艺术。哈雷本人在《艺术杂志》（*Arts Magazine*）上写到他的朋友罗斯·布

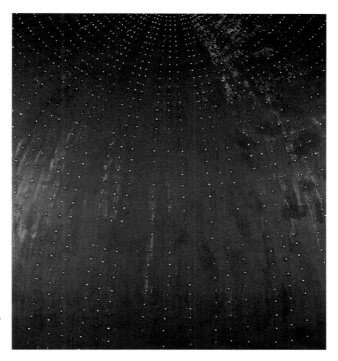

图 4.24 罗斯·布莱克纳,《天空的建筑 III》(*Architecture of the Sky III*),1988 年,布面油彩,2.7×2.3m,柏林莱因哈德·奥纳施收藏。

莱克纳(Ross Bleckner)的作品时,指出了其与 20 世纪 60 年代的光效应艺术(Op Art 也译欧普艺术)的关系——与其说是一种致敬的行为,不如说是承认了艺术家年轻时期的一次短暂实验,而它已基本被历史遗忘。关于布莱克纳的作品,哈雷说:"光效应艺术被选为一个很有说服力的象征,象征着战后实证主义的可怕失败,象征着包豪斯推进的技术的、形式主义的要求转变为战后美国公司所宣扬和实践的无情的现代性,象征着密斯和格罗皮乌斯的美学转变为呼啦圈、凯迪拉克"尾翼"转变为果珍(Tang)和光效应艺术。这是怎么发生的?"但也正是如此,布莱克纳加倍做好了向"坏艺术"(bad art,以及支持它的"坏文化")学习的准备,对光的精神意义——这构成他当时绘画的放射状图案和闪亮表面——进行了奇异的研究 [图 4.24]。这等于是说,正如哈雷所做的那样,布莱克纳所呈现的是"反讽和超验主义共存于同一作品中的令人不安的一面"。

谢利·莱文对"新地理"的贡献,即 1985 年末首次在纽约展出的条纹、棋盘和树节绘画(knot paintings),可以看作简洁地宣告了从"挪用"到"仿真"的转变。继她 80 年代初期的"摄影之后"(Photographs After)系列以来,莱文现在所做的作品可以看作对利西茨基、蒙德里安、马列维奇等其他现代主义大师的复制。"作为一个艺术家,我可以把自己定位在哪里?"莱文写道,"我所做的是明确艺术家对过去艺术家的这种俄狄浦斯式情结(Oedipal,即弑父的情结)是如何

图4.25 谢利·莱文,《巨大的金色树节：2》(*Large Gold Knot: 2*), 1987年, 胶合板上金属漆, 150×120cm, 芝加哥马丁·齐默尔曼收藏。

莱文将这些作品描述为"蒸馏", 她认为, 与现代主义艺术不同, 它们并没有"给你那种满足感——封闭、平衡、和谐。那种所有东西都在那里, 都被呈现出来的感觉, 你可以从经典的形式主义绘画中获得。我希望我所做的那些作品能让人感到不安。它们在某种程度上是关于死亡的: 现代主义的不安的死亡。"

被压抑的, 而我作为一个女人, 是如何只被允许表现男性欲望的。"但现在对光效应绘画的新兴趣正浮现出来。在1984年的作品中, 莱文再现了马列维奇1918年划时代的作品《白上白》(*White on White*), 但看上去更像是白上黄——也许可以解释为从理想主义和神秘主义转向一种贬低的转录(transcriptions)。不久之后, 莱文制作了胶合板绘画, 板上的结节被涂成了金色。这不完全是一种转录, 也参考了13世纪和14世纪带有金箔压印装饰的木版画。在那个时代, 这些木版画曾作为共同宗教信仰的重要参照——但现在, 这些木版画所呈现出的只是那种强大光晕的遥远回声。为了给人正确的视觉基调, 莱文用酪素(casein)代替了油彩, 并像博物馆展示时那样用玻璃框框住了画板 [图4.25]。然而, 将观众的注意力吸引到更古老的艺术上, 却强化了那个时代和莱文自己的时代之间的距离感。就像哈雷的画作一样, 这些作品包含了对过去艺术史的不稳定参考, 同时将早期文艺复兴传统中常见的形式和情感吸引力排除了出去。这是一种终局式的艺术(endgame art)。莱文最近的作品也是如此, 这些雕塑作品重新呈现了布朗库西(Brancusi)或杜尚这些现代大师的作品——甚至布朗库西也是按照杜尚的方式来完成的——延续了重复的现代主义男性姿态的幻觉, 但却是按照一种女性化的后现代主义逻辑来实现的。

晚期现代主义或后现代主义绘画实践的理念, 参考了早期艺术的伟大成就, 其在国际范围内有几种形式。在西欧, 至少挪用很少以纽约的方式呈现给消费者或媒体界。南斯拉夫艺术家布拉措·迪米特里耶维奇(Braco Dimitrievič)出生于1948年, 于萨格勒布接受教育之前, 他在萨拉热窝一个宽容的多民族环境中长大。1972年他移居伦敦, 当时正值国际艺术界的抵抗时代(他当时所处的环境中充斥着激浪派), 他开始大量展出在伦敦、罗马和其他城市街头拍摄的偶然经过的路人照片。同年, 布拉措·迪米特里耶维奇出版了一本名为《后历史协议》(*Tractatus*

图 4.26 布拉措·迪米特里耶维奇,《后历史三联画或重复的秘密,第 1 部分:"小农民",阿梅迪奥·莫迪利阿尼,1919 年;第 2 部分:莎拉·摩尔绘制的衣橱;第 3 部分:南瓜》(*Triptychos Post Historicus or Repeated Secret, Part I: "The Little Peasant," Amadeo Modigliani, 1919; Part II: Wardrobe Painted by Sarah Moore; Part III: Pumpkin*),1978—1985 年,混合媒介,200×91.5×70cm,伦敦泰特美术馆。

Post Historicus)的书,直面艺术在其各种所谓的"后历史"(post-historical)或"后形式演变"(post-formal-evolution)阶段的处境。后一个短语总结了第一代观念主义者的共同信念:杜尚和马列维奇的传统在"激浪派"和"极少主义"艺术中汇集,之后文化不得不以某种方式重新开始,无论如何要恢复或重塑自己。因此,布拉措·迪米特里耶维奇的"后历史"三联画,或者说《三联画》(*Triptychos*),它们就像出现在艺术博物馆里一样——现在仍然如此——结合了三种物体:一件古老的或现代主义的杰作,一件普通的物品(如家具),以及一颗蔬菜或水果 [图 4.26]。"我不想为风格的积累和形式的创新增加任何东西,"布拉措·迪米特里耶维奇曾说,"而是把博物馆作为一个工作室。"或者正如他所坚持的那样:"卢浮宫是我的工作室,街道是我的博物馆。"他的作品对观众注意力的挑战是直接的。"在《三联画》的设计中,绘画光晕反映了物品的琐碎,将它们从匿名的状态中拉了出来。我们不再以惯常的冷漠态度看待它们,而是开始解读它们的意义,或者在它们未知

的存在中寻找层次——它们的生产者或曾经主人的命运。"与20世纪70年代流行的结构主义思想一致，《三联画》体现了对价值判断相对性的关注，一种历史已经走到尽头，在太空探索的时代，人类正在进入一个多元性和平行化的时期的感觉。"如果从月球上俯瞰地球，"迪米特里耶维奇曾神秘地说，"卢浮宫和动物园之间几乎没有距离。"

如果艺术作品没有特殊的地位——只是其他对象中的一个——那么（无论如何，从逻辑上说）绘画和雕塑的光晕也就消失了。这就是为什么迪米特里耶维奇刻意混淆各种类别的原因，他的作品可以与20世纪80年代中欧和东欧的其他后绘画项目放在一起。在80年代的早期，来自美国等西方国家的信息相对自由地到达苏联，新观念主义（neo-Conceptualism）、东村艺术和仿真主义的策略被年轻的艺术家们所了解和谈论，即使其经济和社会背景还没有被完全理解。尤其是东村的例子及其后续影响——或者说美国后现代主义中普遍的蒙太奇美学的回归——刺激了苏联所谓的"公寓艺术"（Apt-art）的观念。"公寓艺术"的形式是在私人公寓里展示艺术，始于1982年"穆霍莫里小组"（Mukhomory Group）等人在尼基塔·阿列克谢耶夫（Nikita Alekseev）的公寓里举办的展览。参与者并不关心纯粹的绘画：他们将城市垃圾和旧海报组合在一起，刻意制作庸俗的场景，以戏仿苏联后期生活的粗劣状态，包括废弃的公共空间和狭窄、阴郁的公寓生活。"公寓艺术"成了一种环境"拼凑"（bricolage），依赖"可用空间的完全填满"（斯温·贡德拉赫[Sven Gundlakh]）或"文字、题词和海报的崩塌"（阿纳托利·日加廖夫[Anatoly Zhigalev]）。讽刺多姿多彩，这些拥挤的装置从根本上打破了艺术和生活之间的区别，并产生了彻底的矛盾效果。随着艺术被挑衅性地从画廊和博物馆中移出，一种新的画廊在普通的家庭空间中被创造了出来：在水槽上方，横跨天花板，甚至在冰箱的内外[图4.27]。

然而，"公寓艺术"不像艺术小组"集体行动"（Collective Actions）那样具有咒语及萨满教般的效果和性质，而关注社会和政治。与东村的一些艺术家一样，"穆霍莫里小组"宣称，他们本着绝望的喜剧精神，已经超越了单纯的抄袭、模仿。他们嘲讽地宣称："正如马克思所认为的那样，私有财产的消除意味着人类所有感情和特性的彻底解放。"这种插科打诨背后隐藏着一种直觉，即苏联私人领域与公共领域之间极端的和强制的分离，正在无情地把艺术家们引向一种不加评论地引用现有大众文化的姿态，而非对大众文化的任何一种策略性参与。在当时，这种绝望的引用或许已经足够了。"公寓艺术"被当局谴责为"反苏维埃"和"色情的"，于是组织者暂时将其转为户外活动（户外公寓艺术[Apt-art en plein air]），之后实

验彻底失败。

然而，杜尚式引用的冲动依然存在。参加了许多"公寓艺术"活动的尤里·阿尔伯特（Yurii Albert）在1981年的画作《我不是贾斯珀·约翰斯》中展示了苏联挪用美学的一个版本[图4.28]。该作品在风格上复制了约翰斯的一幅画作，但其标题的字母是西里尔字母。这幅作品明显在复制：在运用贾斯珀·约翰斯的风格却说它的作者不是他的时候，对语言进行了一种疏离的审视，只是为了使观者承认艺术家所提出的双重束缚。阿尔伯特在吸收了西方大部分类型的观念艺术和理论后，声称自己要创作的绘画是"带有早期'艺术与语言'群体精神的可能的'观念'艺术作品"。"想象一下，"他说，"一个'艺术与语言'群体的成员不认真工作，而是告诉大家他正准备工作，但从来没有把想法付诸实施。相反，他半途而废，用笑话来脱身，而且归根结底并不真正理解要解决的问题……一旦出现认真研究的可能性，他就会停下来。"阿尔伯特既认为"我们的全部活动不过是围绕艺术的仪式性姿态、隐喻、暗示和互相贬眼"，又认为"如果你愿意，这可以看作艺术的解放，从原因和结果中解放出来，就像世俗化世界中的人做出伦理选择一样，既不期待救赎，也不期待惩罚"。阿尔伯特将自己的艺术定位在俄国形式主义的传统中，他将更多晚近的典范性作品（如贾斯珀·约翰斯的作品）比作三维空间中的点，传统、类比和"影响"被设想为它们之间的多条连接线。"这些联系比作品

图4.27 "穆霍莫里小组"，第一届"公寓艺术"展览（*First Apt-art Exhibition*），1982年，尼基塔·阿列克谢耶夫的公寓，莫斯科。
展览由来自四个主要团体的17位艺术家组成："穆霍莫里小组"（斯温·贡德拉赫[Sven Gundlakh]、阿列克谢·卡门斯基[Aleksis Kamensky]、康斯坦丁·兹韦兹多谢托夫[Konstantin Zvezdochetov]、谢尔盖[Sergei]和弗拉基米尔·米罗年科[Vladimir Mironenko]）、被称为"S/Z"的团体（瓦迪姆·扎哈罗夫[Vadim Zakharov]和维克多·斯凯西斯[Viktor Skersis]）、阿纳托利·日加廖夫（Anatoly Zhigalev）和娜塔利亚·阿巴拉科娃（Natalia Abalakova）夫妻组合，以及"K/D"（"集体行动"[Kollektivnye Deistvia]）的成员，包括安德烈·莫纳斯特尔斯基（Andrei Monastyrsky）。1986年，维克多·图皮森（Viktor Tupitsyn）在纽约当代艺术新美术馆重现了这个展览。

图4.28 尤里·阿尔伯特，《我不是贾斯珀·约翰斯》（*I Am Not Jasper Johns*），1981年，布面油彩和拼贴，80×80cm，费城私人收藏。

本身更重要，"阿尔伯特曾说，"我立刻尝试着画线，而不是去散布更多的点。我最新的作品只是一种在艺术空间中的定位，在艺术空间之外，它们没有任何价值。"

就像当时和此后国际上的一些艺术家，如法国的贝特朗·拉维埃（Bertrand Lavier）或德国的安德里亚斯·斯洛明斯基（Andreas Slominski），那些东欧艺术家表明，并不是所有可以被称为引用或挪用的东西都一定会落入奴役和束缚我们欲望的经济组织形式的陷阱。在1985年之后所谓的"重建"（perestroika）的岁月里，甚至在1991年苏联解体之后，年轻艺术家的作品"恰好与苏维埃的正当性的动摇，以及摆脱这种身份的可能性相吻合"（批评家叶卡捷琳娜·德戈特[Ekaterina Degot]）。"挪用"和"引用"仍然是丧失，甚至是哀悼的策略。伴随着艺术家们意识到自己未能进入国际当代艺术体系，俄罗斯的绘画和雕塑创作在20世纪90年代初被"行动"所取代。这些"行动"对于广泛的知名度、恒久性或国际声誉等野心而言，大多是虚无主义的。笔者还记得格鲁吉亚艺术家阿夫代·捷尔-奥加尼扬（Avdei Ter-Oganyan）的一系列"行动"。尽管如此，这些"行动"还是在很大程度上借鉴了"挪用"美学：把莫斯科的库尔斯卡亚（Kurskaya）铁路总站的流浪汉带到画廊展示；把自己喝得昏昏沉沉（这已经是一种日常行为）作为一种艺术活动；把1915年的"0.10展览"（0.10 Exhibition）以影印件的形式展出；打碎并故意错修了一个废弃的杜尚式的小便器［图4.29］——有力地提醒了杜尚的作品会随着时间的推移而变化。东方和西方一样，通过对现有艺术的重演和引用找到了某种暂时的自由，摆脱了坚定不移的现代主义所自我标榜的原创性压力；用复杂的编码取代表达，希望引起观者的自我反思，单一或多重引用其他再现的编码一度成为艺术领域先进思维的生命线。而这也进一步证明，转向元语言（meta-language）往往是当代前卫艺术的必要条件。

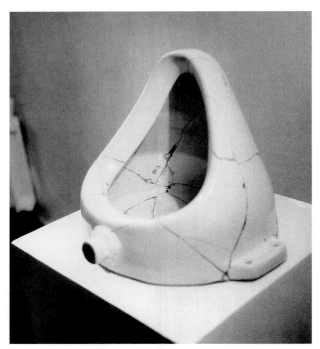

图4.29　阿夫代·捷尔-奥加尼扬，《当代艺术修复的一些问题》（*Some Questions of Contemporary Art Restoration*），1993年。与俄罗斯前卫艺术的其他表演一样，捷尔-奥加尼扬的作品也对现代主义的过去进行了尖锐的反思，而对国际艺术界关注的奇思妙想显然漠不关心。在这个观念艺术兴衰的墓志铭中，一个类似于马塞尔·杜尚1917年的小便器被打碎，然后用胶水加以修复。

当代之声

现在的资产阶级可以从自己的道德危机和所回应的事物中,感觉到罪恶感和羞耻感有所缓解。资产阶级对真正错位的意向做出反应,以下是他们的战斗口号:你的生活有一种开放和空虚的感觉是对的。除了你此刻的处境之外,不要试图去追求某种理想,拥抱此刻,只管向前走。我试着给每个人留下空间,让他们去创造自己的现实,自己的生活……我的作品会用一切能用的东西去沟通。它会使用任何技巧,会做任何事情——绝对是任何事情——来沟通和赢得观众。即使是最单纯的人也不会受到它的威胁,他们不会因为这是他们不了解的东西而受到威胁。[1]

——杰夫·昆斯

超现实主义的秘诀在于,最平庸的现实也可以成为超现实,但只是在享有特别恩典的时刻,这还是源于艺术和想象。现在,整个日常的政治、社会、历史、经济现实都被纳入了超真实主义的模拟层面,我们已经活在了现实的"审美"幻觉之中。超现实主义生活美学化阶段的那句老话"现实比虚构更陌生",已经被超越了。已经没有生活可以面对的虚构,甚至为了超越它,现实已经超越了现实的游戏,彻底地失落了,"冷酷"的控制论阶段取代了"炽热"和幻觉。[2]

——让·鲍德里亚

[1] Jeff Koons, "From Full Fathom Five," *Parkett* 19 (1989), p. 45.
[2] Jean Baudrillard, 1976 statement from M. Poster (ed.), *Jean Baudrillard: Selected Writings*, Cambridge: Polity Press, 1988, p. 144.

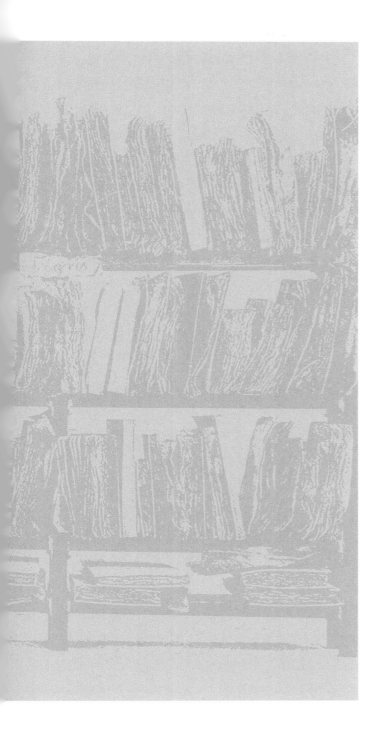

第五章

博物馆内外：
1984—1998

有两个现象特别能说明20世纪80年代后期的文化动态,那是整个欧洲和美国对自由企业和市场文化恢复信心的时期。第一个是西方国家艺术基础设施的大规模扩张:策展人、主持人、经理形象的提升,商业议程的扩大,以及最重要的——数十座建筑上具有冒险精神的新当代艺术博物馆的建立即使是有选择地列举,名单也有一长串。纽约现代艺术博物馆在1984年进行了扩建。英国伦敦的白教堂画廊(Whitechapel Gallery)和萨奇画廊(Saatchi Gallery)(均为1985年),以及利物浦泰特美术馆(1988年),都有了新的展出空间。洛杉矶开设了新的博物馆——"当代艺术博物馆临时展厅"(Temporary Contemporary,1983年)和当代艺术博物馆(1986年),东京(1987年)和马德里(1990年)也都有了当代艺术博物馆。在法国,巴黎蓬皮杜中心(1977年)开放后,波尔多(1984年建立,1990年扩建)、格勒诺布尔(1986年)、尼姆(1993年)等地都开设了设施完善的省级艺术中心,再加上卢浮宫的改建、奥赛铁路总站重建为巴黎展览空间等一系列"大项目",在弗朗索瓦·密特朗(François Mitterrand)担任总统的十几年间(1981—1995年),法国共新建或改建了400座博物馆。当私人画廊在80年代末期历经了繁荣和萧条,公共博物馆同时鼓励和满足了当代艺术展览日益增长的需求。引人注目的策展人掌握着庞大的展览预算,并常常得到企业的赞助,成为专业的精英人物,在国内享有相当高的声誉,并拥有相应的国际权力。问题是,60年代后的前卫艺术的反文化冲动能否在其自身的快速体制化中生存下来。

第二个现象是欧洲现存的观念主义和马克思主义传统,这两个传统从不同的方向继续坚持一种前卫主义的观点,坚持认为艺术在利用和被利用扩张的体制网络的同时,也在继续与其抗争。我们已经看到,尤其是在格哈德·里希特和西格玛·波尔克等人的作品中,绘画是否会使艺术的接受复杂化的问题似乎还很活跃。在雕塑方面,一个关键的问题是,面对新近兴起的市场文化,博伊斯、曼佐尼或杜尚所采取的开创性手法是否会以某种方式得以恢复。如果说冒险绘画的危机是新表现主义的那种不加批判的版本,那么雕塑的困难则来自艺术市场的不稳定繁荣,这反映了里根和撒切尔时代公然鼓励的交易行为与消费生活方式的道德观。到了80年代中期,对这些作品的批判性接受至少已经分成了两大阵营。一方面,商人和博物馆人士普遍对艺术即商品和商品即艺术的重新出现感到高兴;另一方面,左倾的批评家们在"挪用"艺术的大多数形式中看到了对异化和拜金不同程度的调和。这与如下的判断是一致的,即最敏锐的作品是那些反映市场文化的作品——布尔金、塔塞特、弗勒里、莱文——以敏感和谨慎的态度对待这种调和。然而,先进的艺术与扩张的博物馆基础设施之间必然存在着潜在的张力,这种张力在一系

列作品中找到了最详尽的表达方式,而这些作品将其在博物馆中的存在作为其意义的一部分——这便是本章要研究的主题。

作为主体的艺术

20世纪80年代后期,马克思主义美学复兴的一个重要例子是对"情境主义国际"(Situationist International)的成功发现和重新肯定。"情境主义国际"于1957年在法国成立,1958年至1969年间出版了杂志《国际情境主义》(*Internationale Situationiste*),最后于1972年解散。"情境主义国际"的成员中,在不同的时间和不同的立场上,有居伊·德波(Guy Debord)、阿斯格·约恩(Asger Jorn)、拉尔夫·鲁姆尼(Ralph Rumney)和T. J. 克拉克(T. J. Clark)。德波的《景观社会》(*The Society of the Spectacle*,1967年出版,1970年第一版英文版)一书曾宣称:"景观是商品达到'完全占领'社会生活的时刻……它是在对生存条件进行极权主义管理的时代权力的自画像。"情境主义超越了对作为迷恋对象的商品及其艺术对应物——杜尚式的现成品的分析,接受了对艺术和博物馆观念的拒绝,但除了那些最空洞和最粗鄙的形式。情境主义根源于达达和超现实主义,实际上是试图通过讽刺性图形和漫画来破坏现有文化的稳定并使其变得奇怪,这些图形和漫画试图打破总体性,破坏公认的社会标志的一致性。它的两个主要概念是"异轨"(détournement),即剽窃和复兴已有的审美元素,以及"漂移"(dérive)。"漂移"被定义为"一种与城市社会条件相联系的实验性行为模式,一种在不同的环境中短暂通行的技术",意味着一种对城市语境的开放态度,由单人或集体通过城市中具有吸引力或令人厌恶的地方组织起来。情境主义的近亲和分支不仅包括激浪派,还包括无政府主义的相关流派,如荷兰的青年无政府主义(Provos)、美国的雅皮士(Yippies)、朋克(Punks)、邮件艺术团体(Mail Art groups),以及后来被称为新主义(Neoism)的加拿大变体。"'情境主义国际'是一种非常特殊的运动,"德波在早先的一篇文章中写道,"其性质不同于先前的艺术的前卫。例如,在文化内部,'情境主义国际'可以被比作一个研究实验室,或者比作一个党派,在这个党派中,我们是情境主义者,但我们所做的一切都非情境主义者所做之事。这并不是对任何人的否定。我们是某种未来文化、未来生活的坚定支持者。情境主义的活动是我们尚未实践的一种明确技艺。"

情境主义在1989年前后作为一种博物馆现象的复兴,不可避免地招致了一种

图 5.1 丹尼尔·布伦,《这个地方是哪里》(Ce lieu d'où [This Place Whence]),在地作品(局部),见 1984 年根特的展览"格瓦尔德"(Gewald),木头、条纹亚麻布。1987 年,布伦在接受采访时说:"今天产生的大多数艺术完全是被动回应式的,强化了社会的反应。"然而,艺术家认为他的作品已经适应了这种变化,而不是屈服于它。现在,它仍然全然不被公共或私人收藏家所接受,也仍然难以被轻易描述或分类。

指责,即原来的反美学运动到现在已经到了其最后阶段——成为一种回忆和/或怀旧。然而,"情境主义国际"的复兴是及时的:在很大程度上,它在时隔二十年后重新唤起了反抗精神,保持了对展览和博物馆等文化机构进行批判性解读的可能性。正是对这种批判的同情态度,使得一些艺术家的作品与众不同,他们虽然本身不是情境主义者,但却与最初的情境主义活动有一定的联系,其中有丹尼尔·布伦、马塞尔·布罗德萨尔斯(Marcel Broodthaers)、马里奥·梅茨,以及"艺术与语言"团体。

丹尼尔·布伦自 1969 年左右从事前卫艺术以来,一直致力于重复相同宽度(8.7 厘米)的白色和彩色条纹。他的挑衅在于不表达,不构图,不决定作品的内部顺序应该如何安排。在 80 年代艺术普遍去政治化的情况下,布伦努力保持自己的激进姿态。在这个过程中,他的作品常常被指责为沦为一种标志,沦为一种单纯的激进行为。然而,虽然现在他的项目往往是高度装饰性的,但持续要求观众以一种微妙的形式反思艺术与体制环境的关系。对于 1984 年为比利时根特的一个展览场地所做的作品 [图 5.1],布伦提出了以下否定性意见:"虽然这件作品中的所有元素其实都是传统绘画中的,但不能说我们在这里谈论的就是绘画。

此外，虽然所有元素都是为了被摆放在一个场地上而建造的，但仍然不能说我们在这里谈论的是雕塑。而如果这些元素为一个空间创造了新的视觉和体量，我们仍然不能说这是建筑。即使整个装置可以被看作一种装饰，它根据参观者的动作和位置而展现出自身的两面性，使观众成为一出无言剧中的演员，但这仍然不能让我们说，我们在这里谈论的是戏剧……作品所要做的就是它自己要做的事情。"

布伦最后的这种同义反复，会被一些读者认为是难以将激进主义从几乎不可阻挡的风格堕落中保存下来的征兆。然而，比较一下尼尔·托罗尼（Niele Toroni），后者优雅而简约的绘画-装置作品在近三十年来都是由间隔均匀的颜料点缀而成，作为一种"将绘画带入视野"的手段［图 5.2］。与布伦类似，自 1967 年以来，托罗尼的每一件装置作品都是根据字典中"应用"（application）一词的定义——"把一个东西放在另一个东西上，使它覆盖它，粘在上面，或在它上面留下一个标记"——来执行的，用 50 号刷子以 30 厘米的间隔涂抹颜料。托罗尼（与布伦、奥利维尔·莫塞特［Olivier Mosset］和米歇尔·帕门蒂埃［Michel Parmentier］一起）发表的早期声明强调："因为绘画是一种游戏，因为绘画是对构图规则（有意或无意）的应用，因为绘画是对对象的表现（或解释或挪用或争论

图 5.2 尼尔·托罗尼，在巴塞尔布赫曼（Galerie Buchmann）画廊举办的展览现场，1990 年。前景处：3 张用蓝色、绿色和黄色绘制的纸本作品，310×37.5cm；后景：2 张用红色丙烯绘制的布面绘画，300×200cm。全部是使用 50 号画笔，间隔 30cm。

图 5.3　艾伦·查尔顿，《"墙角"绘画》（"Corner" Painting），1986 年，棉制画布上丙烯颜料，共 10 块，每块 200×675×4.5cm，间隔 4.5 cm，里昂圣皮埃尔当代艺术博物馆藏。

或呈现），因为绘画是想象力的跳板，因为绘画是精神的图解……因为绘画就是赋予鲜花、女人、情色、日常环境、艺术、达达主义、精神分析，甚至越南战争以审美价值……我们不是画家。"托罗尼最近又说："我的工作不是替代，而是去画；试着作没有心境的画……让时尚见鬼去吧！"与布伦一样，这样的主张利用重复——至今已经持续了约三十年——以避免被作品最初试图批判的文化结构和体制所接纳。事实上，重复的手段就是为了这种批判。

　　这里也要提到英国艺术家艾伦·查尔顿（Alan Charlton），他的灰色画作在三十多年的时间里，一直遵循着 20 世纪 60 年代末形成的一种观念逻辑。像他那一代的其他画家——与他一起展出过的画家有布伦、罗伯特·雷曼（Robert Ryman）、布赖斯·马登（Brice Marden）和艾格尼丝·马丁——一样，查尔顿在职业生涯的早期就决定要创作私人的、个人的绘画，"在那里，没有人可以告诉你该怎么做……那时候我就决定，我必须制定自己的规则。我发现我可以做出一幅没有人可以告诉我是对的，也没有人可以告诉我是错的画……从一开始，我就知道所有我不想在画中呈现的东西"。这些东西包括了内部构图、色彩，以及查尔顿所说的"复杂的工艺"。他创作画作的元素有插槽、方孔、通道，有成系列、成组的或零散的部分，有等大的灰色长方形，因此作品实际上包含甚至总结了其制作过程。一个程式一旦确定下来，就会被严格地遵循［图 5.3］。以标准宽度的木材为例，他从其尺寸和比例向外构建，向着预定的展示情境发展。"我的许多条件或规则并不仅仅是如何制作一幅画所特有的，"查尔顿曾说，"它们在某种意义上是我如何生活的基础，而绘画在某种程度上只是遵循这些基础……（它们是）关于相等，它有时发生在我思考制作艺术的方式中……从制作绘画的观念，到建造绘画，到绘制绘画，到包装绘画，到绘画的运输，到图录如何排版，再到工作室的日常活动。对我来说，所有这些特质都是完全相等的。"

　　查尔顿艺术项目的严谨性与德国艺术家格哈德·梅尔茨（Gerhard Merz）在 20 世纪 80 年代创作的一系列作品之间有一种相似性，这些作品可以被最贴切地

描述为"环境":单色的色域画作带着霸气的巨大外框,它们被定位为特定画廊或博物馆空间的一部分,而不仅仅是安装在这些空间中 [图 5.4]。梅尔茨作品的环境通常是一整套房间,在形式上与构成主义、至上主义和极少主义的前辈们有关,同时又在一定程度上对所包含的空间产生视觉疑惑——这种疑惑是由一种普遍贫乏的形式所造成的。梅尔茨 80 年代早期的作品是以装置的形式交织在现有的艺术史博物馆空间,而后来的作品则以现代主义画廊的建筑形式作为参考。因此,在 1986 年慕尼黑美术协会(Munich Kunstverein)展出的艺术作品《记忆所在的地方》中,梅尔茨将文艺复兴时期的一张《圣塞巴斯蒂安》(*St. Sebastian*)的丝网印图像、奥托·弗伦德里希(Otto Freundlich)的雕塑《新人》(*The New Man*,1937 年纳粹在慕尼黑策划的堕落艺术展中对它进行了嘲笑),以及一幅躯体和头骨的图像,放置在当时布置出来的一系列压抑空洞的纪念室中,完美对称,宛如坟墓。在这样的作品中,专制主义文化的浮夸建筑风格是梅尔茨的直接关注点。他的装置作品将自身插入这些空间中,作为对它们所宣扬的特权历史知识的破坏和批判,同时也暗示着对现代记忆(博物馆)与权威之间的关系需要保持警惕性的审查状态。

1985 年至 1988 年间,"艺术与语言"团体通过名为《索引:博物馆中的事件》(*Index: Incidents in a Museum*)的系列画作,直接尝试解决博物馆本身的文化问题,其中一些作品于 1987 年在布鲁塞尔首次共同展出。"艺术与语言"继续得到评论家和艺术史学家查尔斯·哈里森(Charles Harrison)的大力支持,他现在实

图 5.4　格哈德·梅尔茨,《记忆所在的地方》(3 号厅)(*Where Memory Is*),1986 年,慕尼黑美术协会的装置作品。
梅尔茨总是被德·契里科和埃兹拉·庞德(Ezra Pound)的怀旧且批判性的艺术所吸引,他的后现代复古与欧洲历史上被遗忘的暴力产生了共鸣。在梅尔茨的慕尼黑艺术项目中,一系列压抑的彩色房间中上演了从文艺复兴到大屠杀的死亡图像。一幅根据德·科内利亚诺(de Conegliano)的《圣塞巴斯蒂安》制作的丝网版画如教堂祭坛画般存在。

际上是该小组剩下的两位艺术家迈克尔·鲍德温（Michael Baldwin）和梅尔·拉姆斯登（Mel Ramsden）的代言人。三人一直质疑"现代艺术的故事"的管理和策展，但并没有指出典型的现代主义艺术博物馆的空间有任何问题。然而，在《索引》系列画作中，位于纽约麦迪逊大道的马塞尔·布鲁尔（Marcel Breuer）的惠特尼美国艺术博物馆（Whitney Museum of American Art）的朴素无华的空间，作为现代主义类型的象征，表现得很明显。《索引》系列画作的特点是视觉和观念上大多无法解决的悖论。虽然《索引：博物馆中的事件Ⅷ》[图 5.5] 的色彩是（奇怪的）分析立体主义的那种色彩，但其文本是一个谋杀谜团，源于该团体早先写的一个歌剧剧本，讲述的是马奈 1863 年创作《奥林匹亚》（Olympia）时的模特维多琳·莫兰（Victorine Meurend）。这幅画的很大一部分力量来自画中的观众（画作本身暗示了其名义上的存在）和此画作的实际观众之间的区别。规模、尺寸、支撑面、透视和表达方式的不兼容性，甚至让好奇心极低的观众也感到不安。然而，变得不安并不是故事的全部。哈里森写道："可以说……能够去观看《事件Ⅷ》，就是能够在想象中成为博物馆墙上文本的读者，而不仅仅是绘画表面文本的读者……在绘画中读到的东西有可能会使绘画中被看见的东西丧失资格，而绘画被看作绘画的条件则倾向于保留假想的读者的发现。"他进一步提出："如果观

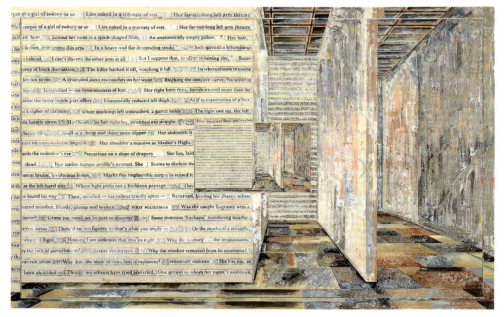

图 5.5　艺术与语言，《索引：博物馆中的事件Ⅷ》（Index: Incident in a Museum Ⅷ），1986 年，布面油彩和图案，1.7×2.7m，比利时私人收藏。

《索引》系列画作，用查尔斯·哈里森的话说，"以寓言的形式表现了观众在想象的博物馆中的活动结构……大小和尺度的变化将阅读过程开放为一场关于价值和能力的对话……作为《事件Ⅷ》所呈现的文本（一个谋杀故事）的读者，画中的观者陷入了一种矛盾意指的闹剧之中"。

众要批判性地参与，应明白对涉及的那种不确定性的反思在某种程度上是对现代文化的一种反思。就绘画的成功而言……现代艺术文化的消费和分配条件被纳入其中，并作为正式效果反映出来……而令人不放心的是，这种绘画会对观众起作用。"

到目前为止，本节所介绍的所有艺术项目都可以说是想推翻艺术生产者，尤其是观众的正统确定性。他们希望观众自身的确定性被置于某种批判性怀疑之下。理论家、画家，同时也是物品制造者的特里·阿特金森（Terry Atkinson）的作品，就开始对欧洲主流的材料方式及其与文化严肃性的关系进行更广泛的陈述。在不同的时期，阿特金森的作品在接近"艺术与语言"团体的时候，更多的是偏向玩笑似的质疑，甚至是委婉的回避，而非理论上的正确。1988 年，在一个名为"哑巴"（Mute）的不太引人注意的展览上，阿特金森的作品在哥本哈根、德里（北爱尔兰）和伦敦进行了巡回展出，其中包含了其常用标题《油脂》（Grease）所说的油性物质。阿特金森展出的这些作品为观念的反驳与否定的调查做出了贡献，艺术史学家 T. J. 克拉克曾提出这是创造性新实践的必要条件。克拉克在几年前曾写道："（在视觉艺术中）通过'否定的实践'……我指的是某种形式的决定性创新，在方法或材料或图像中，之前建立的那套技能或参考框架——到此时为止一直被认为是所有严肃艺术创作所必需的技能和参照——被故意地避免或歪曲，并以此方式暗示只有通过这种不恰当或模糊才能完成真正的绘画。"克拉克接着给出了一份否定类型的清单——他最近对其进行了修订——它提示了现代主义关键时刻的特征。"故意表现出画家的笨拙，或各种不值得完善的绘画技巧；使用退化的、微不足道的或'非艺术'的材料；拒绝对艺术品进行完全有意识的控制创作；自动的或偶然的做事方式；对社会生活的痕迹和边缘的趣味；希望颂扬现代性中'无关紧要'的或声名狼藉的东西；拒绝接受绘画的叙事惯例；虚假地复制绘画中的既定流派；戏仿以前强有力的风格。"正是本着这种理念，阿特金森曾试图创作出"有错误、有悖谬、有差异的艺术"。"油脂"绘画对油脂进行了含混的讽刺，但也对自己进行了讽刺。在阿特金森组合起来的油脂类比中，我们发现，"使用油脂：（1）是工人先进的润滑材料，（2）油脂——新的材料，（3）油脂作为潜在的对抗性的储藏库……（4）油脂作为一种不确定性的材料——它会不会干？"阿特金森的油脂隐喻既向下指向汽车修理工的世界，又向上指向"为事业加油，为艺术加油"，他把艺术-对象从一组有价值的、抽象的表达方式，变成了一个以牺牲艺术为代价的、从内而外的尖锐笑话。

也许只有在德国，观念艺术的理论课程才会被注入重要的历史主题。与其他

起步于 20 世纪 60 年代后期的艺术家一样，安塞姆·基弗（Anselm Kiefer）在漫长而辉煌的职业生涯中，在这些基础上建立起了一种具有史诗般雄心和复杂性的艺术。基弗经常被（错误地）认定为与 20 世纪 70 年代末和 80 年代初德国的绘画复兴有关，但更能说明问题的是，基弗是一个物品和环境的制造者，尤其是书籍，自从 1969 年他的档案式作品《占领》（Occupations）首次引起争议以来，他就一直关注着书籍。《占领》中展示的是他自己的照片，是他在许多具有象征意义的建筑地点拍摄的模仿纳粹敬礼的照片。《占领》奠定了基弗此后所阐述的关注点的一个关键，即历史记忆的本质和动荡的欧洲历史。然而，这位艺术家否认了对历史画及其复兴的首要兴趣。他宁可从极少主义和观念艺术开始——他说这两种艺术冲动"需要用内容来完成"——他的历史观念认为历史"就像燃烧的煤……它是材料……是能量库"。与大多数当代艺术家的作品不同，对基弗来说，古代历史和象征主义在单一的同期性中走到了一起。"历史对我来说是同步的，"他说，"无论是苏美尔人与《吉尔伽美什史诗》（Epic of Gilgamesh）还是德国神话。"在 80 年代中期的一个大型书籍艺术项目中，基弗用大约两百本铅书制作了一个巨大而厚重的图书馆，里面装满了关于地质、建筑、风景、天空、现代工业等令人回味无穷的图像。虽然形式上（书架）是极少主义的，（具体部分的列举）过程是观念主义的，但材料本身却蕴含着古老的传说 [图 5.6]。"铅一直是一种思想的材料，"基弗说，"在炼金术中，它是提取黄金过程中最底层的金属。一方面，铅密度大，而且与农神（Saturn）有关；但另一方面，它常常与银相伴，并暗示着……一个精神的层面。"基弗非常不喜欢艺术界常用的宣传，他多次表示自己关注的是神话、合成，甚至是非主流、灵异的。作品《女祭司（两河之地）》（High Priestess [Land of Two Rivers]）是一座铅制图书馆——它的副标题指的是古代美索不达米亚的底格里斯河和幼发拉底河这两条河流——代表着它本身是关于秘密和现代知识庞大且耐用的记录，蕴含着大量人类的希望和失败。

基弗在字面和象征意义上的沉重反思所具有的崇高道德基调，远远超出了更传统的前卫艺术领域通常对严肃性的限制。克拉克所说的"真正的绘画"更多的时候是通过一种不尊重现代主义艺术正统观念和现代历史感觉的游戏来实现的。因此，这里再提几个在现代博物馆的框架内解决考古学领域问题的艺术项目，它们都是由女性创作的。

直接质疑博物馆空间的主题在路易丝·劳勒（Louise Lawler）的摄影作品中持续出现（我们又一次回到了美国），其对过去大师和现代主义作品的光环持怀疑态度，并试图用不关注"杰作"而是关注其可能的附带现象（epiphenomena）——

图 5.6　安塞姆·基弗，《女祭司（两河之地）》（*High Priestess [Land of Two Rivers]*），1985 年开始，约 200 本铅书装在两个钢制书柜中，配以玻璃和铜线。4.2×9.6×1.1m。
由于太过沉重，普通人无法搬动或操作，基弗图书馆中的元素在很大程度上保持了内容的沉默。事实上，它们包含了云彩、荒凉的风景、河流、沙漠、工业废料的照片图像，也有人类的头发和干豌豆，以及空白页。无论是作品的材料还是所暗示的内容，都可以理解为包含着当代炼金实验的元素。

它的摆放方式、画廊环境的特征等等——来取代这种光环。20 世纪 80 年代初，劳勒拍摄了画作边缘、画框和标题的高清照片，为观众的注意力提供了新的形状和表达方式。"我所展示的是他们正在展示的东西，"劳勒在谈到这类作品时说，"绘画、雕塑、照片、玻璃和着色墙上提供了同样的物质经验；我的作品是交换展示和窥视的立场。"在一幅作品中，劳勒拍摄了约安·米罗（Joan Miró）的画作倒映在画廊的抛光长椅上的图像；在另一幅作品中，展示了杰克逊·波洛克的画作和一位富有的收藏家餐具中精致的法式茶壶之间的微妙联系；第三幅作品是透过装着罗伯特·劳申伯格 1955—1959 年的作品《交织字母》（*Monogram*）的有机玻璃柜，看到的菲利普·加斯顿（Philip Guston）的画作；第四幅作品是弗兰克·斯特拉的《量角器》（*Protractor*）系列的典型画作，但不是在博物馆墙上看到的那样，而是在其下昂贵的木质地板的聚氨酯清漆中看到的映像［图 5.7］。除了可以解读为一段时间内所谓的"体制批判"，我们还可以说，劳勒的照片将观众意识中的微小事件变成了尖锐的、合法的博物馆效应。

相比之下，当观看纽约艺术家苏珊·史密斯（Susan Smith）的抽象画作时，

图 5.7 路易丝·劳勒,《多少张照片》(*How Many Pictures*),1989 年,西巴克罗姆彩色印相法照片,157×122cm。

图 5.8 苏珊·史密斯,《绿色金属与红色和橙色》(*Green Metal with Red and Orange*),1987 年,布面油彩与铸造金属,1.3×1.2 m。

我们注意到了其对现代主义传统抽象画(蒙德里安、莱因哈特)的引用,也看到史密斯从当地市中心建筑工地收集建材碎片(金属板、砖石、石膏板、工字钢梁、模具等),并敏锐地将它们重新组装。其作品在看起来像极少主义艺术作品的同时,也涉及了一种材料引用的观念游戏。她似乎在寻求一种于艺术的表面和非艺术(或者废弃物)间能产生共鸣的更复杂的对话[图 5.8]。这些作品的观赏者能否在追随蒙德里安或莱因哈特的美学指引的同时,进入一种用现成品创作的心态,甚至是杜尚的心态?观者能否将对敏感的单色表面的本能敬畏和与之搭配的街角发现的废弃纤维板那令人难受的存在相协调?这种现代考古学将快速淘汰的城市结构直接带进博物馆,史密斯似乎在暗示,博物馆的作用往往是简单地遗忘。

衰减的装置

笔者认为可以从这些例子中推断出，在使观看主体产生自我意识的更大项目中，前卫艺术经常寻求反形式、笨拙、幽默，以及（在自我嘲讽的精神下）精心设计的失衡。欧洲的前卫雕塑——就那种交叠类型的作品来说——在20世纪80年代后期倾向于破碎的、故作伤感的和简化的趋势，某类雕塑还似乎喜欢沉浸在自己的物质条件中。也许还有其他因素在帮助欧洲保持一种基于衰减（decay）观念的文化批判。第一个是"贫困艺术"，对自然界或制造业废弃材料（如木材和金属、垃圾和大众媒体碎片）进行回收和美学化处理。第二个是"激浪派"美学中对艺术的诽谤和否定。第三个是20世纪40年代和50年代欧洲存在主义精神的延续——愤世嫉俗和绝望的情绪，转化为对革命的追求，这可能会使1789年、1848年、1917年和1968年的战争精神重新复活。

画家和雕塑家约翰·阿姆雷德（John Armleder）是介于美国和欧洲之间的代表人物，他出生在瑞士，但同时在欧洲和纽约工作。阿姆雷德作为艺术家的根基是激浪派、约翰·凯奇（John Cage）的作品以及行为艺术。阿姆雷德在80年代初以挪用早期现代主义艺术中的圆圈和网格的抽象画引人注目，然后以所谓的"家具-雕塑"（furniture-sculpture）这一新的类别引起了人们的注意，他把从街上捡来的二手家具组装成静态场景，在展览结束后，再把这些被涂绘有至上主义风格图案的家具放回街上去 [图5.9]。"有一张大沙发被年迈的主人锯成了两半，"阿姆雷德谈到一个项目时说，"这使我们能够很容易地把它搬上（二楼），当时画廊就在它的主人约翰·吉布森（John Gibson）居住的公寓里。他不得不在展览期间与这些破烂的家具为伴，脸色非常难看。"从形式上看，阿姆雷德的作品场景就像传统的绘画迁移到了现实空间之中。激浪派遗产促使他采取了一种"扮演装饰者"的策略，他称自己所秉承的精神是"对（艺术）事业愤世嫉俗的贬低"。

阿姆雷德声称要消解垃圾和艺术之间的区别，他运用了一种美学策略，这种策略的趋势已经成为许多遵从这种趋势的艺术家的核心理念：把废弃和被忽视的东西作为哲学和美学探索的跳板。这种方式从"展示"被遗弃的物品和人工制品的一个极端，到——也就是后来所说的——"成熟的装置艺术"（full-blown installation art）的另一个极端。我们现在要研究的是后一种倾向。从形式上看，这种转变涉及艺术材料的明显复杂化，通常是从最少的表达到最多的表达。另一个转变关于艺术的传统等级制度和媒介的态度——从专家到多面手。虽然"装置"这个词主要是指物质的引入和布置，但其美学含义走得范围更远

图 5.9　约翰·阿姆雷德,《家具-雕塑 60》(*Furniture-Sculpture 60*),1984 年,三把椅子、蜡、丙烯颜料,80×180×90cm,纽约丹尼尔·纽伯格收藏。
为了自己在纽约的第一个展览,阿姆雷德在曼哈顿和布鲁克林的人行道上及旧货店里寻找丢弃的家具,在展览结束后又把许多作品送回街头。在废弃的家具上画极少主义或至上主义的绘画,从而构成了三联画,"在每个座位的中心画上直径越来越大的点,而在靠背上则反过来呈现"。

也更广。无论如何,这个项目都对画廊或博物馆等文化空间被视为艺术容器的意义提出了严厉的批评。

　　20 世纪 80 年代后期,德国的一群"后激浪派"艺术家正是这种姿态的典型。他们被称为"模型制造者""场景布置者"和"展示艺术家",专注于后构成主义(post-Constructivist)的组合美学,将日常物品或碎片随随便便地放置在真实的空间中,也即博物馆未经戏剧化的空旷空间里。休伯特·基科尔(Hubert Kiecol)和克劳斯·荣格(Klaus Jung)从建筑中得到了启发,杜塞尔多夫的沃尔夫冈·吕伊(Wolfgang Luy)和莱因哈德·穆查(Reinhard Mucha)则根据所选场地的特殊性来处理材料。在穆查这一时期的作品中,从展览现场环境中选取的无用的展示柜、梯子和过时的办公家具组成的混合体,最终成为现实空间中的临时结构 [图 5.10],但并未凝聚成一个好的格式塔(在这方面可以与伍德罗和克拉格的作品相比较)。穆查的作品既平淡无奇,又像噩梦般复杂。然而它们并不具有说明性,似乎其指向也没有超越自身的起源和引用资源。穆查的"舞台展演"(用他自己的话说)可以被看作自布朗库西以来现代雕塑艺术铸造冲动的延伸,带有虚无主义和对瞬时性的极端渴望。

图 5.10 莱因哈德·穆查,《液态气体》(*Calor*),1986 年,为巴黎蓬皮杜艺术中心展览现场制作的作品。

与博伊斯式的哲学传统中的反艺术特质近似的,是由七位艺术家组成的群体,他们是吉斯伯特·许尔舍格(Gisbert Huelsheger)、沃尔夫冈·克特(Wolfgang Koethe)、扬·科蒂克(Jan Kotik)、雷蒙德·库默尔(Raimund Kummer)、沃尔夫·帕斯(Wolf Pause)、赫尔曼·皮茨(Hermann Pitz)和鲁道夫·瓦伦塔(Rudolf Valenta)。他们在 1979 年的展览"空间"(Spaces)中重新设计了一个废弃的柏林仓库空间,仅仅利用了建筑本身和他们在那里发现的杂乱无章的碎片及垃圾。"没有人能说清楚艺术从哪里开始,"皮茨在谈到其中那些看似随意的组合时写道,"墙上的涂鸦是谁做的?一个艺术家吗?谁在这面墙上按照特定的顺序打上了这些钉子?一个艺术家吗?谁打破了那边的窗户?地板上的线是谁画的?这里是谁在看窗外?"这个展览宣告:"艺术品本身已经不重要了。物品可以记录一种态度。"1980 年,在库默尔、皮茨和弗里茨·拉赫曼(Fritz Rahmann)的指导下,这个小组随后具体化为"柏林办公室"(Büro Berlin)——托尼·克拉格等人偶尔也会加入——并将这种布莱希特式的态度扩展到了所有形式的城市废墟,无论这些废墟多么边缘或没有希望。它将"艺术作品的质量在于……所实现的结构不被掩盖"的观点发挥到了另一种极致,这句话引自"柏林办公室"1986 年的文章《厚,薄》("Dick, Dünn")。1979 年,弗里茨·拉赫曼为"吕佐夫大街状况"(Lützowstrasse Situation)展览所做的艺术项目,是"柏林办公室"对当时欧洲前卫艺术重要贡献的典范(但在很大程度上仍然未被认可,图 5.11)在这个展览中,他收集了其他 12 个项目的作品碎片,坦率而又非正式地处理了它们,就像处理一堆废弃的垃圾一样,他直接将之前展览现场的材料碎片重新定位为作品本身。具体来看,"柏林

图 5.11　弗里茨·拉赫曼,《吕佐夫大街状况 13》(*Lützowstrasse Situation 13*),1979 年,墙面漆、《吕佐夫大街状况 1-12》留存的物件、水。

图 5.12　赫尔曼·皮茨,《走出婴儿期》(*Out of Infancy*),1989 年,九个树脂铸件、铝、灯、购物车,90×100×60cm,艺术家个人收藏。
皮茨将非文化的物品挑衅性地在新的环境中展示出来。特别令人不安的是,这个装置底部安装了轮子,可能破坏了最古老的雕塑惯例——不会移动。

办公室"在整个 80 年代早期和中期并未将自己定位为属于费廷(Fetting)、米登多夫(Middendorf)和莎乐美(Salomé)的"新野人"(neue wilder)表现主义团体。"柏林办公室"也回避了无政府主义的,有时几乎无法被辨识出艺术家身份的那种面貌,反过来他们通常也被那些更有市场的同行的宣传机制所回避。虽然这个七人团体在 1986 年正式解散,但大多数艺术家仍然继续以自己的方式进行着有趣的创作 [图 5.12]。

这一代许多德国艺术家的作品都采取了一种孤寂的形式,他们中的许多人出生于二战末期,成长于物质迅速增长的繁荣时期,这可以再次与阿多诺所说的在奥斯维辛集中营之后写诗是"野蛮的"联系起来。这些年轻的德国艺术家最好的作品远没有与过去表现主义的痛苦不安联系在一起,而恰恰在于它们不艺术,非表演性审美,全面放弃了愉悦(可与一直很有影响力的格哈德·里希特做个对比)。

约瑟夫·博伊斯的学生伊米·克诺贝尔（Imi Knoebel）来自杜塞尔多夫，从20世纪60年代末至70年代达达式的手法，转向制作低档的木板装置。这些木板根据现有房间的氛围和特点，被涂上油漆（经常是面朝下），堆叠或放置在墙面和地面上。克诺贝尔的一些作品呼应了童年的记忆：80年代中期的一系列三角形胶合板，是他对五岁时通过窗户观看德累斯顿大火情景的回忆。1980年为根特博物馆制作的一件室内装置作品，随后被重新安装在其他几个画廊中，它将秩序、混乱、几何和非正式性结合在一起，试图不追求完整或最终安排［图5.13］。储存、积累、对现代派先驱的尊重，以及对感性表达的拒绝，都栖息在克诺贝尔的作品中。"博伊斯向克诺贝尔展示了一种将非客观性从设计中解放出来的方法，"一位支持他的评论家在1987年的一篇文章中写道，"一种艺术的外观……远远不是它的全部故事。"

80年代后期的德国（和以前一样）也有其独特之处，那就是存在着几个艺术中心，每个中心都有自己的文化传统，有自己的影响和权力机制，有自己的画廊和博物馆网络。科隆就是其中之一。在20世纪50年代，科隆曾诞生了一种抽象绘画，以恩斯特·威廉·奈伊（Ernst Wilhelm Nay）和乔治·迈斯特曼（Georg Meistermann）为代表，他们试图摆脱国家社会主义对现代艺术的禁锢。随后它与激浪派、实验音乐（约翰·凯奇、白南准［Nam June Paik］、卡尔海因茨·施托克豪森［Karlheinz Stockhausen］、大卫·都铎［David Tudor］）和沃尔夫·福斯特尔（Wolf Vostell）的"拼贴"（dé/collage）美学联系在一起，科隆艺术界在80年代后

图5.13　伊米·克诺贝尔，《根特房间》（Ghent Room），1980年，涂漆胶合板、459个大小不一的零件，1987—1988年纽约迪亚艺术中心装置现场。这个室内装置作品最初于1980年在根特展出，之后在卡塞尔、温特图尔、波恩、纽约和马斯特里赫特等地进行了重建。根据每个空间的要求而变化，这些堆叠和悬挂的板块在从博伊斯那里学到的充满欺骗性的非正式引用中，与现代主义的创始人——从马列维奇到马登——产生了回声和共鸣。

期开始树立、强调其自身与其他城市的不同之处,并引起国际关注。最初的"米尔海姆自由艺术家群体"(Mülheimer Freiheit Artists)的立场就是一个例子。瓦尔特·达恩(Walter Dahn)现在开始把他早期的活动描述为"玩弄"表现主义,而非像当时大声宣称的那样——去挖掘精神深处。吉里·格奥尔格·杜库皮尔(Jiri Georg Dokoupil)也被像西格玛·波尔克(其作品经常在这座城市里展出)这样的前辈的那种天真烂漫、脑洞大开、疏离的姿态所影响,开始将80年代早期备受赞誉的新表现主义视为严格意义上不真诚、角色扮演的产物。

因此,诸如马丁·基彭伯格(Martin Kippenberger)、维尔纳·布特纳(Werner Büttner),以及画家马库斯和阿尔伯特·奥伦(Albert Oehlen)等科隆艺术家,就采取了更加讽刺和复杂的态度。在这个十年行将结束时的展览中,阿尔伯特·奥伦直接面对了一个在当时看来所有前卫艺术的核心难题:如何让一门已经在仪式上被多次宣判了死亡的艺术"延续"下去;如何在当时将绘画进行重构而非虚无或重复的迷恋。"我之所以做出绘画的决定,"奥伦说,"主要原因是我认为这才是艺术的真正中心。而如果在形式上只追求新的方向——录像、表演或者其他,或者什么都不做,会限制自己的选择。这一切都会被技术问题、新奇感所掩盖。"于是,出现的不是美好的绘画(belle peinture),而是粗鄙的和失败主义的标记式的作品,他知道绘画在当时已经实质上丧失了制作描述性图像的力量 [图 5.14]。对绘画的社

图 5.14　阿尔伯特·奥伦,《Fn 20》(*Fn 20*),1990 年,布面油彩,2.1×2.8m。

会功能采取绝望的态度——尤其是贬低奥托·迪克斯（Otto Dix）的作品——奥伦也反对汉斯·哈克（Hans Haacke）和路易丝·劳勒的作品，认为他们的作品过于喜欢争论，过于关注成本、价值、市场和所有权。奥伦坚持认为，艺术不能这样政治化。"例如，我试图把'混乱'或'废物'或'失焦'或'迷雾'这样的观念强加给观察者。我的目标是为了凸显出，人的脑子里会不由自主地出现'混乱'这个词。"临时性的和沉默，他的作品在宏大而有吸引力的

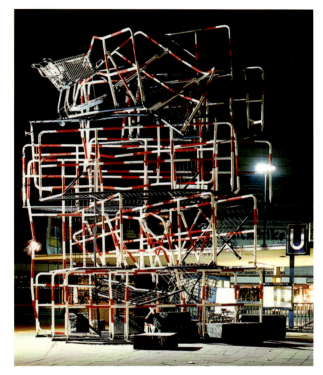

图5.15　奥拉夫·梅策尔，《1981年4月13日》(13.4.198)，1987年，钢、铬、混凝土，11×9×7m，安装于柏林选帝侯大街时的场景。

尺度上讲述着犹豫不决。正是通过在绘画的表面上明确地呈现这种犹豫不决，标志着奥伦的作品是一个美学项目，而不仅仅是一个虚无主义的。与此同时，奥伦在汉堡的同事基彭伯格，制作物品、雕塑和装置，写小说，收集别人的作品，还经营着一家酒吧。他扮演着一个活跃的角色，偶尔参展、教书、演讲和接受采访——这有一些接近前卫文化的惯例，但更多的必然是其个人抱负。"我不是一个'正经'的画家，也不是一个'正经'的雕塑家，"基彭伯格说，"我只从外部看这一切，偶尔进行干预，尽我所能。"

在这一时期的德国构成雕塑中，曾于柏林学习的奥拉夫·梅策尔（Olaf Metzel）的装置作品传达了一种混乱的侵入感。例如，梅策尔1987年为柏林的"雕塑大道"（Skulpturenboulevard）展览所做的装置，包括堆积在选帝侯大街（Kurfürstendamm）主要路口的警用防撞栏，底部由混凝土块支撑，顶部摇摇欲坠地悬挂着一辆超市购物手推车［图5.15］。梅策尔——他后来一直在慕尼黑生活和工作——的作品以残骸，被毁坏的机器和设备，剧烈的破坏感和倒塌为标志性特点，他几乎将拼凑手法（bricolage）转化成了公开的政治象征。

这一时期德国艺术重要性的提升，虽然是基于个人成就，但从另一个角度来

图 5.16 汉斯·霍莱因,法兰克福现代艺术博物馆,1991 年建成,正门与西南外立面。

看,放在整体的艺术基础设施现代化的背景下,这又是在这一时期德国的经济扩张主义背景下产生的。发展通常是相辅相成的,而对残破和衰败的兴趣应该是经济繁荣的对应物,这并不矛盾。相应地,德国艺术界以《艺术》(Art)和《国际艺术论坛》(Kunstforum International)等专业刊物的形式,发展出了自己的宣传机制,同时也经历了为展示当代艺术而大规模兴建博物馆的过程。继菲利普·约翰逊(Philip Johnson)建造的比勒费尔德艺术馆(Bielefeld Kunst-halle,1966 年)和密斯·凡·德·罗在柏林设计的新国家画廊(Neue National-galerie,1968 年)之后,又有威廉-哈克博物馆(Wilhelm-Hack Museum,路德维希港,1979 年)、门兴格拉德巴赫市立博物馆(Städtische Museum Mönchengladbach,1982 年)、曼海姆市立美术馆(Städtische Kunsthalle Mannheim,1983 年)、波鸿博物馆(Museum Bochum)、斯图加特国家美术馆(Staatsgalerie Stuttgart,1984 年)、杜塞尔多夫北莱茵-威斯特法伦美术馆(Kunstsammlung Nordrhein-Westfalen Düsseldorf)、科隆路德维希博物馆(Ludwig Museum Cologne,1986 年)和法兰克福现代艺术博物馆(MoMA Frankfurt,1991 年),这些都是比较著名的例子 [图 5.16]。汉斯·霍莱因(Hans Hollein)设计的法兰克福现代艺术博物馆恰当地利用了这个楔形的场地,提供了一组狭小的和中等大的内部空间,柔和的衔接充满美学秩序。这里和其他地

方一样，当代博物馆成了一个迷人的容器，或者说是一个舞台，用于展示尽可能广泛的多媒体艺术作品。当代艺术博物馆不再仅仅是为"绘画"或"雕塑"而设计的，它鼓励了全新的制作和观看惯例。

策展人的角色

除了新的博物馆建筑，我们还遇到了"新"策展人的身影：一群有能力将观念和群体组合起来，或多或少能令人信服地将一种趋势、一代人、一种风格的变化加以主题化呈现的组织者。由几十位艺术家的少量作品组成的"观念"展览，使当代艺术博物馆成为一个展柜和景观，但其中个人的哲学可能会被更广泛和更有市场的议程所掩盖。

一个典型的例子是"大都会"（Metropolis）——1991年，克里斯托斯·约阿希梅德斯（Christos Joachimedes）和诺曼·罗森塔尔（Norman Rosenthal）在柏林的马丁-格罗皮乌斯（Martin-Gropius-Bau）美术馆举办的一个关于20世纪80年代德国和美国艺术的大型潮流展，这两个人曾在1981年大力宣传绘画的"回归"。现在，退缩的是绘画："大都会"声称沃霍尔、博伊斯和杜尚——美国、德国和法国先驱的明智融合——是至关重要的人物。"20世纪艺术的一个特点是想象里的钟摆在毕加索和杜尚之间摇摆，"约阿希梅德斯提出，"如果说1981年是毕加索的时刻（艺术家于1973年去世），那么杜尚的时代已经在1991年到来。"重要的地理命题是："在今天呈现的艺术形象中，有两个明显的热点区域像磁铁一样把事件吸引到自己身上——纽约，以及科隆周边地区。"然而，就像近期的其他大型项目一样，策展人的目光仍然集中在已经有了可靠声誉的男性艺术家身上，在刺激国际经销商网络的同时，并没有因为地方性差异、性别问题、愿望或效忠的不一致而有什么负担。"大都会"的策展方式是为了能把艺术快速投射到艺术期刊、批评，甚至是旅游的空间中，它假定了一个天衣无缝的国际统一体，一种连接着欧洲（甚至包含东欧）和美国的简单的国际统一体。

罗斯玛丽·特罗克尔（Rosemarie Trockel）的绘画和物品与"沃霍尔-博伊斯-杜尚轴心"的关系至少有一部分是明确的。特罗克尔20世纪70年代末曾在科隆的艺术学校学习，并与该市的"米尔海姆自由艺术家群体"（Mülheimer Freiheit Group of Painters）——瓦尔特·达恩（Walter Dahn）、吉里·格奥尔格·杜库皮尔（Jiri Georg Dokoupil）、彼得·邦默斯（Pieter Bommels）等人的反讽倾向有所

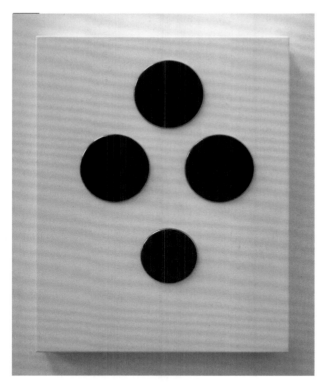

图 5.17 罗斯玛丽·特罗克尔,《无题》(*Untitled*),1991 年,搪瓷钢和四个电炉,100×100×12cm。

接触,他们将历史和社会标识与一系列折中的、引用的风格相结合。这种背景下最广为人知的成果是特罗克尔在 80 年代中期用电脑编织的绘画和物品,通过融入大量的主题,如政治符号、花花公子符号、羊毛标志和其他商业标志,她成功地在一个即刻被性别化的表面中融入了一种熟悉的、被扭曲的威胁感。特罗克尔对 20 世纪 20 年代的法国《文献》(*Documents*)群体(乔治·巴塔耶 [Georges Bataille]、米歇尔·莱里斯 [Michel Leiris] 等人)的作品表现出浓厚的兴趣。在 80 年代末,特罗克尔又重新开始追求一种民族志的超现实主义,在这种超现实主义中,带有社会、性和魔法内涵的物品被挑逗性地放置在玻璃橱窗中(这种形式由博伊斯所完善)。对于"大都会"展览本身,特罗克尔贡献了一系列扩展了与极少主义对话的作品,用炊具闪亮的表面丰富了基本的几何形式,再加上四个圆形的炉盘,整个作品从水平方向提升到垂直方向,以一种遥远但有趣的方式戏仿了立体主义的静物画 [图 5.17]。杜尚式的现成品玩笑、沃霍尔式的玩弄平庸,以及博伊斯式的返祖迷恋,都可以在这样的作品中找到。

另一方面,凯瑟琳娜·弗里奇(Katharina Fritsch)已经明确表示,她想"与博伊斯的思想或沃霍尔的工厂毫无关系"。1987 年,弗里奇在威斯特法伦州明斯特市的步行区中心展出了一个约 1.8 米高的黄色塑料圣母像,震惊了该市的"好市民"们。同年,她在克雷菲尔德博物馆(Krefeld Museum)展出了一头安装在椭圆形基座上的实物大小的绿色大象。"我不追求表现力,"她说,"那是一个我觉得太过松软、太过模糊的概念……我不想把自己强加在事物之上,而是让它们在我身上生长,让我清晰地看到事物本身。"她一般用模具制作物品,意味着可重复性。"你会发现,我的作品总是对称的……它们的精确性非常重要。"在"大都会"展览上,弗里奇展示了《红房间与嚎叫的烟囱》[图 5.18],一个可以听到烟囱声音的单色空间。她的装置作品关注的不是图像,而是对称性和精确性,消除了情感

共鸣和特定的联想，仿佛它们的意义只在于雕塑价值——弗里奇称之为"没有意识形态意义的典型形式"。

展览"大都会"既是对20世纪90年代初艺术界前卫趋势的展示，也是对这些趋势的简化和庸俗化描述。它包括了克诺贝尔、奥伦、梅策尔、阿姆雷德和穆查的作品，但不包括拉赫曼、基彭伯格和皮茨的作品。它展示了国际范围内最新的视觉艺术的几个至今仍未得到解决，也许永远也无法圆满解决的悖论。某些高调的策展人倾向于忽略或过度强调某种类型的作品，这种已被察觉到的偏见必须放在更大的问题中加以考量，即不可能在追求一种文化的最终或真实再现的同时，又想要无损于通过揭示地方性诉求和相关短期议程来追求最终结果，这两方面难以平衡。由此我们可得出一个悖论，这也是一个事实：在一个多元时代，没有任何全球视角有希望存在。从20世纪80年代到21世纪初，策展野心的兴起不得不接受普遍性和地方性经常在相反的方向上的拉扯。我们后面还会再来讨论这个难题。

然而，最新的视觉艺术的吸引力和晦涩难懂的地方继续对观众的能力和教养提出强烈的要求，并呼吁人们理解社会理论、美学和艺术理论中的大的全球化议程——这样一来，普遍性和地方性就会相互影响。20世纪80年代后期许多重

图5.18　凯瑟琳娜·弗里奇，《红房间与嚎叫的烟囱》（*Red Room with Howling Chimney*），1991年，颜料、来自磁带的声音，柏林的马丁-格罗皮乌斯美术馆"大都会"展览上的装置作品。
虽然她早期的作品具有杜尚或博伊斯式的现成品外观，但弗里奇已经明确表示，她"从不展出现成品"。她喜欢将物品从其惯常的意义中解放出来，以雕塑家的视角来进行精确的尺寸处理和布置。当被问及内容的处理时，弗里奇回答道："我的作品既不冰冷也不冷淡，只是精确。"

要博物馆的当代艺术展览都显示出与这一顽固的矛盾展开双面搏斗的痕迹。像 1988—1989 年在杜塞尔多夫和波士顿之间交换作品的展览 "双边：80 年代后期的美国和德国艺术"（Bi-National: American and German Art of the Late '80s），或 1989 年在巴黎举办的展览 "大地魔术师"（Magiciens de la Terre），更不用说在卡塞尔持续举办的系列文献展，或威尼斯双年展了，所有这些展览都积极地主张国际（甚至是全球）代表性的可能，同时屈服于那些必然被选择出的论点和便捷资源中的批评倾向。而无论怎样重新处理诸如少数族裔文化、偏远地区的群体、新兴的权力基础和批判性的实验流派等其他群体的诉求，都不可能完善艺术在跨国商业利益、形象包装赞助和竞争性政府的世界中的表现方式。这就是说，文化权力的方式虽然重要，但仍是难以捉摸的：一方面将继续试图保持一种 "高雅" 的视觉文化，不落入商业或大众娱乐的最低价值；另一方面，严重的曲解现象也很可能发生。特罗克尔和弗里奇的案例所指出的不仅仅是这一时期对女性艺术的忽视仍然是普遍性的——"大都会"展览中男性与女性的比例分别为 93%、7%，它很快便获得了 "男都会"（Machopolis）的标签——而且激进的艺术能够进入公众视野（当然现在也仍然如此），往往是在不知不觉中被错误描述和误解的情况下才实现的。

正是在这个意义上，我们有必要问一问，新的德国前卫艺术有无遇到被其作品在某种程度上想要抵制的价值观所指派的危险：将艺术作为娱乐性追求，对虚假的民族文化的构建和阐述，以及对父权制管理的巩固。这里有一个古老的暗示：前卫艺术既需要管理者或策展人（甚至是那些卑微的作家）的艺术史和管理能力，但同时也需要对其进行抵制。但是，策展人是为了谁的利益而行动？文化管理代表什么性别、阶级和种族的赞助者在发挥作用？关键是，首先要确定这种关系中的各方的理想和愿望，进行精心的、仪式性谈判的步骤。

反纪念碑

如果说这一时期最有批评效果的一些艺术作品是在画廊之外、远离博物馆的地方展出或上演的，并在此找到了与之不同的意义，这不过是前文提到的悖论的延伸。在室外、在城市空间创作的倾向，会让一些读者想起反文化的策略，即在偏远的沙漠、田野等任何事实上不直接作用于策展权力的地方工作。"反纪念碑"就是这样一个特殊的方案。以公共建筑或纪念空间为中心，最近的几件反纪念碑作品

引起了广泛的关注,并引发了公众的激烈讨论。克日什托夫·沃迪奇科(Krzysztof Wodiczko)在华沙美术学院(Warsaw Academy of Fine Arts)接受的是构成主义和包豪斯传统的教育,然后在波兰任教,直到1977年搬到纽约。他在20世纪80年代采用的技术是在公共纪念碑、建筑或城市遗址上投影图像,由此取代物体惯常的公共含义(军事纪念、文化纪念或商业荣誉),这形成了一个突出的、备受推崇的典范。他在1984年将罗纳德·里根(Ronald Reagan)的手投影到美国电话电报公司(AT&T)大楼的外立面,1985年将万字符投射到伦敦南非大厦(South Africa House)的古典式山墙中央,1986年提议纽约联合广场(Union Square)的林肯雕像带着一根拐杖,这都是他典型的做法。艺术家曾就这些"公共投影"(艺术家强调的是大写的"Public Projections")说:"在今天的当代房地产城市中,经济发展不平衡造成的无情动态空间,使得城市居民和游民很难通过城市的象征形式与它进行当面交流……不通过城市的纪念碑发声,就等于抛弃了它们,也抛弃了我们自己,既失去了历史感,也失去了当下感。""公共投影涉及对这种财产的功能和所有权的质疑,"沃迪奇科曾写道,"在捍卫公共性的公众与私人性的公众时,投影揭示了资本主义文化中的政治矛盾,也受其影响……攻击必须是出其不意的、正面的,而且必须在晚上,当建筑不受日常功能干扰的时候,当它的身体梦见自己的时候,当建筑做噩梦的时候。"当然,在沃迪奇科实现投影项目之前,委托和许可工作的艰巨和复杂性也应该算作其预期的意义之一。此外,艺术博物馆本身作为旧文化和当代文化的仓库、后勤基地和过滤器,也应该成为沃迪奇科作品的目标[图5.19]。

"把艺术带到街头"可能听起来很浪漫,甚至是乌托邦式的,然而,正如最近关于"公共艺术"的沉闷辩论所表明的那样,也正如沃迪奇科的项目所展示的那样,同时引发如下更广泛的问题的艺术一直存在:公共空间、观众的姿态和政治,前卫艺术本身注定就是要挑衅和引发各种争议。"纪念性建筑投影的目的不是为了给那里'带来生机'或'使之活跃',也不是为了支持纪念性建筑所在地快乐的、不加批判的、官僚的'社会化',"沃迪奇科说道,"而是为了向公众揭示和揭露纪念性建筑在当代死气沉沉的生活。纪念性建筑投影的策略是利用幻灯战,出其不意地攻击纪念碑,或者参与并渗透到其所在场地正在进行的官方文化项目中去。"建筑师或城市管理者希望对原本不吸引人的建筑进行美化的愿望,也是对最具挑战性的公共艺术的诅咒。

相反,新近城市环境中最有生命力的艺术项目都是为了挑战习惯性的城市行为,甚至是促进对城市结构本身的反思。现在必须提到一个经典的例子。从20世

图 5.19　克日什托夫·沃迪奇科,《赫希霍恩博物馆上的投影,1988 年 10 月华盛顿特区》(*Projection on the Hirschhorn Museum, Washington, D.C*),纽约哈尔·布罗姆画廊。

沃迪奇科使用氙弧投影仪重新标识公共纪念物的技术将博物馆作为其必然的延伸。投射到赫希霍恩博物馆上的影像呈现出三个部分的矛盾:一支在黑暗中闪耀也提供照明的蜡烛,一把有威吓力的枪,以及一组既能用于宣传又能说明权力的麦克风。

纪 60 年代后期开始,美国雕塑家理查德·塞拉(Richard Serra)就一直在工作室和画廊里用极重的铅板和钢板创作,将其相互支撑、出人意料地并置,或者塑造出复杂的几何形体。正如塞拉在采访中所说,这类作品的美学功能虽然在形式上源于极少主义,但却一直在反思它们所占据的物理空间的本质。"我感兴趣的是通过我所使用的元素来定义一个物理结构,从而揭示一个空间和场所的结构、内容及特征……它更多的是与一个力场的产生有关,所以空间是以物理而非视觉的方式来识别的。""雕塑,"塞拉在 1980 年说道,"如果有任何潜力的话,雕塑就有可能创造出自己的地方和空间,并与这空间和地方发生矛盾。我感兴趣的作品中,艺术家是一个'反环境'(anti-environment)的制造者,它占据了自己的位置或制造了自己的处境,或划分或宣布了自己的区域。"应用到城市这个舞台上,很容易使人想到塞拉的作品《倾斜之弧》,它于 1979 年受委托制作,1981 年被安装在纽约市中心的法律和行政中心联邦广场(Federal Plaza,图 5.20)。安装之后,纽约保

守派法官爱德华·雷（Edward Re）立即引导公众发起对该作品的讨论。1985年由纽约政府服务局（Government Services Agency）行政长官威廉·戴蒙德（William Diamond）主持的一次公开听证会上，支持和反对拆除《倾斜之弧》的言论两极分化，拆除的理由是它破坏了广场的"正常"功能。尽管当时非专家的意见对这个雕塑持反对态度（根据《纽约时报》的说法，它是"城市中最丑陋的户外艺术作品"），但城市中艺术界和知识界都表示了强有力的支持。著名的艺术评论家罗莎琳·克劳斯（Rosalind Krauss）指出了雕塑的外化视觉的能力。她说，《倾斜之弧》"不断地映射出一种凝视的投射……就像视觉透视概念的体现一样，映射出观众在广场上的行动路径。在这种同时对视觉和肉体的扫描中，《倾斜之弧》描述了身体与前进运动的关系，描述了如下事实，即如果我们往前走，那是因为我们的眼睛已经延伸出去了，以便把我们与我们

图 5.20　理查德·塞拉，《倾斜之弧》(*Tilted Arc*)，1981年，戈坦钢，3.6m×36m×5.1cm，纽约市联邦广场（已移除）。

打算去的地方联系起来"。本雅明·布赫洛指出，塞拉的作品与毕加索、布朗库西、施维特斯（Schwitters）、塔特林和利西茨基等人的历史脉络一致，他们都曾被纳粹贬低，但他们的作品现在被陈列在现代艺术博物馆——《倾斜之弧》被平庸之辈亵渎为"文化中的暴民统治"（mob rule in culture）。道格拉斯·克里普认为，雷法官关于失去有效的安全监控的申诉表明，政府服务局争论的根源是担心广场的社会活动会突然变得不稳定和不受控制。即便如此，听证会小组还是以四比一的投票结果将雕塑迁移，尽管雕塑家提出了一连串的诉讼，但这件作品还是在1989年3月15日晚上被拆除，并被随随便便地移到了布鲁克林的一个政府停车场。

　　《倾斜之弧》的突现和消亡，为此后的年轻雕塑家提供了一块试金石。例如，"反纪念碑"的观念让更年轻的英国雕塑家雷切尔·怀特瑞德（Rachel Whiteread）充满活力，直到近年她才因为一系列画廊作品而声名远扬。这些作品由矛盾的负体积组成，用蜡或石膏重现物体之间或其后隐藏的空间：橱柜后面的体积，椅子下面的体积，或浴缸里面的体积。她在1992年的艺术项目《房子》[图5.21]引起了广泛的讨论，这个项目是在建筑外壳被拆除之前，将混凝土浇筑到伦敦东部一栋

图 5.21　雷切尔·怀特瑞德，《无题（房子）》（*Untitled [House]*），1992 年，金属芯和混凝土，东伦敦格罗夫路（1994 年拆除）。

要被拆除的房子中形成的，因此从周围的荒地中脱颖而出，既是曾经被封闭的内部生活的纪念碑，也是不得人心的官僚主义规划对社区暴力的生动象征。这座房子在其邻近的街区被摧毁后还存活了几周，直到它也在一片矛盾的舆论喧嚣声中被当地的政治利益集团仪式性地摧毁。

仅仅过了三年，怀特瑞德又一次进入了备受瞩目的争议中心，她设计了维也纳犹太广场中心的大屠杀纪念碑［图 5.22］。尽管当地人都知道，从 1421 年大屠杀到奥地利首都的银行和商业兄弟会的连续清洗，犹太广场本身就见证了数十次反犹主义的迫害，但奥地利过去与纳粹的关系在此之前一直被客气地掩盖着。对于这个设计，怀特瑞德构思了一个图书馆的概念，与犹太知识传统以及纳粹的焚书仪式有关。第二层内含是以虚空作为一种存在的观念——以色列出生的观念艺术家米莎·厄尔曼（Misha Ullman）在柏林倍倍尔广场（Bebel platz）的设计，以及后来丹尼尔·里伯斯金（Daniel Libeskind）在犹太博物馆的戏剧性室内设计（2000 年）中都有效地利用了这一观念。对于维也纳犹太广场，怀特瑞德提出了一个白色的石头立方体的方案，其外表面模拟了书本与书架空间。在与伊利亚·卡巴科夫（Ilya Kabakov）、泽维·赫克（Zvi Hecker）和彼得·埃森曼（Peter Eisenman）等人的竞争中胜出之后，怀特瑞德的设计很快就引起了周边居民对停车位问题的担忧，以及店主们对生意的焦虑。事情很快就陷入了僵局，直到 1998 年维也纳当局宣布要继续推进这个项目，因为它几乎完美地满足了竞赛的要求，即一

图 5.22　雷切尔·怀特瑞德，《维也纳犹太广场大屠杀纪念碑》（*Vienna Judenplatz Holocaust Memorial*），1997 年，维也纳。

个纪念碑能够"将尊严与缄默结合起来,并在一个充满历史的地方引发与过去的美学对话"。

与沃迪奇科、塞拉以及后来的怀特瑞德一样,德国艺术家约亨·格尔茨(Jochen Gerz)冒着负面宣传的风险,在公共场所建造了一系列纪念碑,就像命运多舛的《倾斜之弧》和怀特瑞德的《房子》一样,将工作室中的思维过程重新置于新闻和公众意识的聚光灯之下。格尔茨曾是一位诗人,一位观念艺术家,在20世纪70年代也是一位多产的照片和文字作品的制作者——他将这种风格延续至今。但在1984年,格尔茨受汉堡市委托,与他的犹太妻子埃丝特·沙莱夫-格尔茨(Esther Shalev-Gerz)一起制作《反法西斯主义、战争和暴力、和平及人权纪念碑》(Monument Against Fascism, War, and Violence, and for Peace and Human Rights),其最终于1986年完成。艺术家从一开始就很清楚,这件作品不可能是一个单纯宣传形象,相反,艺术家设计了一根14.6米长的空心铝柱,外部包裹着铅,路人可以用钢尖在其下部刻字。艺术家定期将柱子的底部降入地下,直到1993年底,整个柱子除顶部外都被埋没。在这一过程中,柱子上布满了各种颜色的涂鸦,包括擦写、抱怨,以及充满希望和令人绝望的信息。《汉堡评论报》(Hamburger Rundschau)将由此产生的"赞同、仇恨、愤怒和愚蠢"的印记

图5.23　约亨·格尔茨,《2146块石头——反种族主义纪念碑》(2146 Stones—Monument Against Racism),1990—1993年,萨雷布吕肯。摄影:埃丝特·沙莱夫-格尔茨。
晚上,格尔茨和他的学生们分批挖出广场地面上的铺路石,先用假的代替,真的铺路石被带回去在底部刻上了犹太人墓地的名字,然后再分批重新铺回广场,总共有两千多块(2146块)。这项工作是秘密进行的,后经当地议会讨论后被正式批准,而广场本身也改名为"无形纪念碑广场"。

描述为"在柱子上印下了我们城市的指纹"。在"真实与复制之间"的另一个项目中，格尔茨在萨雷布吕肯美术学院（École des Beaux-Arts in Saarebrücken）学生的帮助下，制作了一座《反种族主义纪念碑》。作品是在普通的广场铺路石底部刻上了犹太人墓地的名字 [图 5.23]。纪念碑位于萨雷布吕肯城堡的下方，这里曾是盖世太保的总部，但现在是当地的博物馆。在反法西斯主义纪念碑和反种族主义纪念碑中，格尔茨都放弃了再现——或者说掩埋了它。他通过命名来列举，也希望将"命名的暴力"当作公共纪念碑的一种功能延续下去。在萨雷布吕肯，他坚持水平性和存在的缺失——这都是许多观念主义艺术作品的标志——格尔茨和他的反纪念碑引起了激烈的政治争论，而后来作品在某种意义上成了旅游景点。

对书写性和水平性的深度依赖也是美国艺术家珍妮·霍尔泽（Jenny Holzer）主要关注的问题。霍尔泽是在经过短暂的抽象绘画阶段之后才接触到公共艺术的，不过她记得在学生时代就读过《狐狸》杂志（The Fox）[1]，并意识到并非所有的艺术都需要是英雄式的，或崇高的，或者是件物品。在 1976—1977 年参加惠特尼博物馆的独立研究项目时，霍尔泽回忆说，她收到了一份卷帙浩繁的书单——书单的量太大以致她无法阅读——这刺激她创作了一系列单行的书面声明，这些声明徘徊在哲学的深刻性和民间智慧之间，她后来称之为"真理""一点知识可以走很远""孩子是最残忍的""滥用权力不足为奇"等等，她将其按字母顺序排列，并在纽约的海报上匿名展示。追求广告和公共服务公告的亲和力，这个系列以一种轻松的实用主义和令人恐惧的官方语气，进一步推出了一些项目。在这些项目中，霍尔泽与她之前的其他观念主义者一样，侧重于从文字中锻造出图像。

就像大多数从观念艺术中走出来的公共艺术家一样，霍尔泽从城市空间迁移到画廊，然后再回到城市空间，似乎只有这样才能在实践中维持与前卫主义的试验和接触。1982 年，在纽约时代广场的分色板上，一连串的信息，如"父亲经常使用太多武力"或"酷刑是野蛮的"等暗示性的"真理"被传达给广泛的观众，尽管是短暂的。在 1990 年威尼斯双年展的美国馆中，霍尔泽设计了一系列以大理石装饰的奢华房间，房间两侧的长椅也是大理石材质，上面刻有文字，而墙壁上的 LED 显示屏则用多种语言为少数信徒营造了一个安静、虔诚的空间 [图 5.24]。

[1]《狐狸》杂志是一本观念艺术杂志，由莎拉·查尔斯沃恩（Sarah Charlesworth）和约瑟夫·库苏斯（Joseph Kosuth）创办，至 1976 年停刊时共出版了三期。——译者注

图 5.24　珍妮·霍尔泽，威尼斯双年展美国馆装置，1990 年。摄影：大卫·里根。

尽管媒体对她的作品给予了巨大的关注，她的符号也显然有一群折中主义的观众，但对霍尔泽作品的更专业的批评，提出了她对碑文的传统和可能性之熟悉程度的问题。批评家斯蒂芬·班（Stephen Bann）将霍尔泽与加州画家埃德·拉斯查（Ed Ruscha）和苏格兰雕塑家伊恩·汉密尔顿·芬利（Ian Hamilton Finlay）进行了不利的比较，并质疑她的警句风格在 T 恤衫、限量版 LED 标志牌和刻字石棺上的传播，在多大程度上破坏了她更好的作品所倡导的公共空间雄心勃勃的重生，并使之庸俗化。然而，不可否认的是，霍尔泽的句法范围相当广阔，从简洁的哲理单句到白话连篇，从听起来很权威的公告到商业招牌，从头条新闻到八卦都有所涉及。从这个意义上说，她的项目让人们注意到了语言在当代公共领域中无处不在的特征所具有的日常力量。

　　两件来自欧洲的非常不同的反纪念碑作品将为关于反纪念碑的简短评论收尾。在看到德国雕塑家伊萨·根泽肯（Isa Genzken）2000 年于法兰克福艺术馆举办的展览"假日"（Holiday）和 2002 年于卡塞尔文献展上的作品之前，笔者并不了解她的作品。关于"假日"展览，根泽肯做了十件小而方的雕塑，她称之为《海滩更衣室》（*Beach Houses for Changing*）：基座安装在离地面约 1.2 米高的地方，依次排列。这些轻松愉悦的彩色临时建筑似乎很好地捕捉到了假日欢乐愉悦的气氛，同时也展示出它们主人的个性，沙滩屋的成本和大小，以及这一场景中典型的颜

图 5.25 伊萨·根泽肯,《走廊》(*Corridor*),1986 年,混凝土,41×30×83cm。

色和材料。贝壳和鹅卵石为一些内部装饰增添了俏皮的模仿色彩。然而,人们很快就会明白,作为一个雕塑家,根泽肯在项目背后隐藏了更为严肃的思考。从美术协会(Kunstverein)窗外的景色中可以看出一丝端倪,因为从海滩上的房子转过来,人们从外面粗糙的形状和办公大楼中看到了现代建筑师的惯用手法。根泽肯作为雕塑家所创作的作品正是源于这种感悟。70 年代,她在杜塞尔多夫艺术学院接受教育,了解到贝歇夫妇拍摄的 19 世纪建筑结构的系列作品,这些作品不仅将建筑变成了摄影——因而拒绝了以物质形式制造任何东西的需求——而且指出了现代意识发展之初工业和商业建筑的功能主义与重复性。根泽肯很快就发展出一种方法,对现代建筑习惯的规模和纪念性进行讽刺及温和的赞美,特别是美国和欧洲城市混凝土-玻璃的巨型商业建筑,从匿名的工业化摩天大楼到格罗皮乌斯、萨里宁、迈耶和卢斯等著名艺术家的乌托邦式杰作。序列性和嘲讽性的崇敬成为根泽肯雕塑作品的基本特征。这里的作品《走廊》[图 5.25]高不过 83 厘米,立在齐胸高的金属基座上,唤起了 20 世纪末被异化的城市中心的巨大野心,以及物质的残暴和社会的理性主义。

同时,托马斯·赫希霍恩(Thomas Hirschhorn)的"祭坛"和"纪念碑"将逃避体制的野心推向了极端。它们吸引了策展人、编辑和经理们的注意,而赫希霍恩则希望远离这些人(并非真的如此)。这是一种复杂但有效的姿态。出生在瑞士的赫希霍恩在巴黎工作,他首先为包括蒙德里安、英格伯格·巴赫曼(Ingeborg Bachman)和奥托·弗伦德里希(Otto Freundlich)在内的这些受人尊

敬的人物制作了一系列"祭坛",但他是以雕塑的形式进行的,与壮观的空间没有明显的联系,也没有便于观赏的姿态。在普普通通的人行道上、路口处、不起眼的公共广场边缘,赫希霍恩会将照片、书籍、废弃的电器产品、小型的俗气纪念品或大众喜爱的标记组合在一起,并以半有序的"散落"风格处理它们,让人联想到人行道上的摊贩展示,甚至是流浪汉的临时住所。整个作品被红白相间的胶带阻隔,公众无法轻易接触,这种胶带通常被用来隔离道路施工或建筑工地。通过这种方式,赫希霍恩找到了一种制作雕塑的模式,它不仅挑战了画

图 5.26 托马斯·赫希霍恩,《奥托·弗伦德里希祭坛》(*Otto Freundlich-Altar*),1998 年,巴塞尔和柏林展出场景。

廊极少主义的语言,而且事实上也挑战了过去三十多年来所有其他的物品构造范式。这种美学策略绝不是"大众化"的艺术,赫希霍恩从能量、观众和价值方面对此进行了鲜明的描述。他曾说:"我想做没有体积的作品,想做没有等级的作品,而且想做不令人畏惧的作品。""为了在政治游行、工会示威、同性恋游行或狂欢节花车中高举展示而制作的雕塑,有一种爆炸性的能量。它们是用参与的方式制作的,而不大考虑美学。它们是美丽的雕塑。它们考虑了人的尺度,或放大或缩小,以表现一个计划或一种思想……我不能也不会把我的作品铭刻在某个特定的地方,也不在乎我的作品在雕塑史上的位置……我只想让观众面对我的作品……是能量,而不是质量。"因此,《奥托·弗伦德里希祭坛》[图 5.26]——弗伦德里希是一位被纳粹贬低的德国现代雕塑家——使我们在柏林的一个街角看到了画得很粗糙的纪念信息("谢谢你,奥托!")、鲜花、蜡烛和弗伦德里希雕塑的影印图片,包括纳粹特别反对的《新人》(*New Man*),就好像弗伦德里希在那个路口被撞死了,而认识他的当地人自发地参与了致敬仪式。赫希霍恩解释说:"我不做体制性的艺术,我在给我的空间体量内工作。我坚持艺术的自主性……我想反思、坚持、分享,同时也想做我觉得有深刻价值的事情。"赫希霍恩进一步挑战

了传统的雕塑框架，确保所做的所有事情除了关于作品的回忆和记录之外，没有任何永久性的固有之物。正如本雅明·布赫洛所总结的那样，赫希霍恩雕塑中的参与概念"不仅招致破坏行为、不起眼的以物易物和购买，而且还不可避免地诱发了偷窃的行为，如私密地拆除或添加小零件（如蜡烛或各种拼凑物件）。因此，它破坏了这样一种假设：雕塑作为一种关于客体经验状态的话语……仍然可以在自主的客体和暂时性空间中构成，从而摆脱普遍强制的私有财产的平庸性和受控空间的恐怖"。在给斯宾诺莎、德勒兹、巴塔耶和葛兰西创作的那些纪念碑中，赫希霍恩建造了（通常是在青年社团和当地居民的帮助下建造的）临时性的展馆，其与通常的纪念性建筑同样激进和启发人心。

当然，这里所研究的反纪念碑的观念，让20世纪60年代末激进主义已经枯萎和死亡的说法成了谎言。观念艺术最根本的冲动——比权力的贪婪之手领先一步，抵制仅成为文化产业的好品味——已经成功地激活了它，或作为一种反文化，或是在当代论争的空间里作为一种批判性的有效"介入"。然而，与此同时，另一种转变也已经开始发生，它对所有西方前卫艺术宣称了合法性的艺术形式提出了挑战。它出乎意料地从语境和形式转向了公开的引用、图像学与象征主义。从80年代中期到2000年及以后，艺术家们很快重新适应了种族、民族和身体的问题——这些问题曾经超越了艺术的体制构建和物质材料。这种工作——"叙事"可能是最准确的术语——将反文化的激进遗产置于一种完全意想不到的压力之下。

当代之声

在我们的社会化进程中,与公共建筑的第一次接触的重要性不亚于与父亲进行社会性对抗的时刻,我们的性别角色和社会地位就是通过这个时刻建构起来的……父亲的精神永远不会消逝,会不断地活在过去、现在和将来的建筑中,会体现、构建、掌握、代表和再造为一个父权制的权力智慧体"永恒"和"普遍"的存在……攻击必须是出其不意的、正面的,而且必须在晚上,当建筑不受日常功能干扰的时候,当它的身体梦见自己的时候,当建筑做噩梦的时候。[1]

——克日什托夫·沃迪奇科

我的作品所做的努力是从系统的各个方面来表现观看艺术的习惯和惯例,使其可见……我所展示的是他们正在展示的东西:绘画、雕塑、照片、玻璃和着色墙上的文字提供了同样的物质经验;我的作品是交换展示和窥视的立场。你是站在自己的立场上。[2]

——路易丝·劳勒

我认为作为一个艺术家,最主要的是要意识到艺术有自己的生命,也就是说,它完全独立于现实的社会生活或工作等。同时意识到艺术不能干预生活,不管你可能会迎合什么英雄主义的理想……假装艺术本身可以使生活变得更好是一个谎言。而这个谎言对某些意识形态是有用的,而且确实是它们所需要的。所以你假装说,如果我们都能走出去画很多画,那么这个世界就会变得更好。实际情况是,如果世界是一个更好的地方,那么我们就不需要去画画、去做陶器之类的无意义的事情了。绝对的乌托邦是一个没有艺术的世界,因为生活本身将是艺术:一种解放的工作形式,一种解放的生活形式。如果你想尝试和想象纯粹的幸福,艺术在那里就不会有任何位置了。[3]

——阿尔伯特·奥伦

[1] Krzysztof Wodiczko, "Public Projection," *Canadian Journal of Political and Social Theory*, 7: 1–2, winter/spring 1983; reprinted in C. Harrison and P. Wood, *Art in Theory 1900–2000: An Anthology of Changing Ideas*, Oxford: Blackwell, 2003.

[2] Louise Lawler, "Statements," 1986–87, *Projects: Louise Lawler*, New York: Museum of Modern Art, 1987.

[3] "Albert Oehlen in Conversation with Wilfred Dickhoff and Martin Prinzhorn," *Kunst Heute* 7, Cologne 1991; in English in C. Harrison and P. Wood, *Art in Theory 1900–2000: An Anthology of Changing Ideas*, Oxford: Blackwell, 2003.

第六章
身份的标记：1985—2000

20世纪80年代后期或90年代初,在视觉艺术中出现的令人困惑的变化是将图像重新引入形式的制作中。这听起来似乎并没有什么问题。既然所有的艺术在一种层面上都是图像,那么图像的重新出现到底有什么意义呢?这种变化可以被称为图像学的转型:要求恢复图像,并相应地减少作品在构图、材料上的组织/甚至观众也能参与其中的戏剧幻觉。叙事性——它的另一个名字——对现代艺术的创始原则,特别是对它的形式语言提出了几乎无法回应的挑战。因为叙事性充斥着类似语言的活动,如讲述、指示、暗示,甚至是解释。从表面上看,这种艺术起源于大众文化,然后将其一系列内涵带入身体经验、个人和种族身份的领域,带入今天许多艺术试图处理的故事、问题和"议题"之中。这种艺术对现代主义者,特别是形式主义的现代主义者来说,是个大忌,它扰乱了批评的方向,影响至今无法估量。

身体叙事

例如,美国人罗伯特·戈伯(Robert Gober)20世纪80年代后期的一件放置于地面的作品,虽然形式上采取的是极少主义的一般的圆形,却以充满象征和反象征的方式吸引了观者的注意力,既指向现成品也指向现实 [图6.1]。作品包括一个狗窝篮子,一只缺席的狗,一条床单,上面的图像是一个沉睡的白人和一个被吊死的黑人的形象。白色的篮子本身是日常生活中的,也是人们熟悉的物品,大约有111厘米宽,暗示着一个庞大的、也许不友善的居住者。戈伯的作品并没有引发关于艺术类别、博物馆或雕塑的过去的讨论,而是将暴力、种族、美国、家庭,甚至是死亡等快速可用的关联构架起来,这相当于是对早期极少主义简化和抽象策略的蓄意拒绝。当听说"家常"和"朴素"这样的词被用于形容他的作品时(更多的是贬义的、女性化的词),戈伯指出这正是他的目的。他引用了整整一代美国女性艺术家作为他可能的导师:辛迪·舍曼、珍妮·霍尔泽、芭芭拉·克鲁格、谢利·莱文。他在为她们辩护时说,她们的作品"肉感而又通俗,愉快而又博学",在行为、自我形象和表达模式方面——更不用说在"内容"方面——大多数男性艺术家为戈伯提供的都是糟糕的榜样。

戈伯刻意通过图像的融入来实现艺术的"女性化",这不可避免地指向以下事实:80年代后期艺术中"叙事"观念的关键在于男同性恋艺术群体的感知力和自我形象。很少有人注意到,美国和其他地方的所谓后现代主义传统——由约翰

图 6.1　罗伯特·戈伯,《无题》(*Untitled*), 1988 年, 藤条、法兰绒、搪瓷和织物颜料, 25×96×111 cm, 洛杉矶雅各布和露丝·布鲁姆收藏。
戈伯说:"我想,这是一个很好的形象,因为它能让人对正在发生的事情产生许多不同的反应。如果你把它看成一个故事,那么故事中就会缺少一些东西——而你必须这样做。你必须提供的内容是,犯了什么罪,真正发生了什么,这两个人之间的关系是什么。"

斯、劳申伯格和沃霍尔在 20 世纪 50 年代后期开启——不仅仅是基于生活方式的不同,也是基于对男性的、异性恋的现代主义美学,以及与之相关的各种"表现"观念的强烈拒绝。波普艺术为这种女性化的后现代主义提供了第一层伪装,而坚定的异性恋现代主义批评家对波普艺术进行了严厉的谴责。例如,克莱门特·格林伯格在 1967 年谴责了他所谓的"新奇艺术"(Novelty Art,这个词包含了集合艺术［Assemblage］、光效应艺术、环境艺术和新现实主义),因为它们是"相当简单的东西……更接近平庸,而不是高雅的、真正前卫的东西"。一年以后,也就是在发达国家发生学生暴动和工人抗议的那一年,格林伯格暗示:"波普正在渐行渐缓……无须多说它像糖果一样消融……它不是糟糕的艺术,而是低层次的艺术,也是低层次的趣味。"原初波普(Proto-Pop),他指的是约翰斯和劳申伯格,代表了抽象表现主义的一个高潮,同时也代表了"放弃了视野"(格林伯格自己的原话),而倾向于大众文化甚至庸俗文化的低级荣耀。格林伯格没有注意到,鉴于他的批评重点也不可能注意到,大众文化具有性别化的吸引力,甚至是色情的吸引力。早在 1968 年,列奥·斯坦伯格(Leo Steinberg)就探讨过沃霍尔的"平面性"

(flat-bed)或"通用图片平面"(all-purpose picture plane),其以摄影记者的图像和暗示性的叙事倾向,"使艺术的进程再次变得非线性而不可预测"。它意味着"艺术家与图像、图像与观众之间的关系发生了变化",这是"剧变的一部分,它污染了所有纯粹的类别"——格林伯格和迈克尔·弗雷德所阐述的稳定的现代主义类别。

虽然在20世纪70年代甚至更早的时候就已经有了预兆,但80年代初可被看作女性化的后现代主义的开花期,也可以被看作艺术意识自身进一步的问题化(problematization)时期。1982年底纽约举办的"扩展的感性"(Extended Sensibilities)展览后的一次小组讨论捕捉到了这种解放中的一些关键性术语。在那次讨论中,《切鲁比诺的忏悔》(Confessions of Cherubino)、《抓住萨拉多夫》(Catching Saradove)和《情人》(Lover)的作者贝莎·哈里斯(Bertha Harris)指责"异性对有效性的渴望"持续不断地强化了"与历史、遗产、祖先、朋友、邻居、部落等的联系,并以此给我们一种未来仍将如此的错觉"。同性恋情感的独特之处是"让事情停止发生"。哈里斯提出,同性恋艺术家或作家恪守两个原则:"第一,现实只有在被扭曲的时候才会有趣;第二,现实缺乏趣味性,因为它被有效性所控制,而有效性只与异性恋的连续统一相关。我们所假设的艺术家所做的积极决定,就是把自己附着在不合适和不恰当的地方。"《一个男孩自己的故事》(A Boy's Own Story)和《美丽的房间是空的》(The Beautiful Room Is Empty)的作者埃德蒙·怀特(Edmund White)虽然否认"同性恋"是一种非历史性的或超越社会的建构,但他试图用混合着克制而有所保留的陈述、说教与从众倾向来定义异性恋的品味。他用装饰、泛滥的豪华细节、倾斜的视角、幻想、戏剧性,以及"在内容上,对弱者的兴趣和认同",来描述富裕的、白人的、男性的同性恋品味。

这种雄心勃勃的概括具有讽刺意味,因为在1982年,他们的主张即将经历一场悲剧性的、不可逆转的变化。1981年艾滋病在旧金山、洛杉矶和纽约出现,1982年被正式承认,此后迅速蔓延,这意味着美国艺术界的一些成员不得不从新的角度重新考虑艺术与内容的关系。哈里斯对同性恋艺术家的"人和审美都需要冒险"的认定,突然间具有了特殊的、不受欢迎的意义。一种新的激进主义情绪突然盛行起来。纽约艺术界在评论家道格拉斯·克里普的雄辩支持下,呼吁重视相关教育项目、非歧视性广告、医疗和社会支持机构,并认识到男同性恋和女同性恋作为艺术观众已经逐渐被取代的那些方式。现在不仅政治与艺术的接触界面在迅速变化,而且在其讨论中对性别的识别和描述也在迅速发展。

美国艾滋病危机的另一个后果(它对欧洲艺术界的破坏程度并不一样)是一种欲望——大多数情况下没有说明或仅做暗示,将左派和观念主义理论的规定(男

性的、学院的、白人和异性恋）抛在一边。在这种情况下，身体的经验和形象，与表现的材料和装置形成了鲜明对照，可能成为当时年轻艺术家普遍关注的主要问题。

被认定为同性恋群体的作品及其对非典型传统之可见性的追求包括了从罗伯特·梅普尔索普（Robert Mapplethorpe）的赞颂性的摄影到罗伯特·戈伯的雕塑。梅普尔索普的摄影［图 6.2］，如肖像或男性解剖学作品，通常以赤裸裸的性爱方式呈现——这些作品被埃德蒙·怀特描述为"结束了黑人的不可见性"。罗伯特·戈伯用蜂蜡仿造身体部位，并放置在画廊空间中意想不到的位置［图 6.3］。这些作品经常用蜡烛装饰，或者用塑料排水管浸渍，它们与身体的脆弱、被制服和可能的入院就医状态产生了共鸣。"有带音乐的屁股、带排水管的屁股和带蜡烛的屁股，"戈伯说，"它们似乎呈现出从快乐到灾难再到复活的三位一体的可能性。"戈伯和梅普尔索普的作品——尤其是后者的作品——经常被狭隘之人、恐同主义者或保守派批评家（有时三者都有）认定为文化倒退甚至是灾难的表征，这一点也不奇怪。但这与梅普尔索普自己所说的主旨相反："我不认为一张用拳头打别人屁股的照片和一张用碗装康乃馨的照片有什么区别。"这些批评者抱怨其作品展示的是"令

图 6.2　罗伯特·梅普尔索普，《托马斯》（*Thomas*），1987 年，摄影。

图 6.3　罗伯特·戈伯，《无题》（*Untitled*），1991—1993 年，木头、蜡、人发、布料、布彩颜料、鞋子，28×43×113cm，法兰克福现代艺术博物馆。

人厌恶"或"怪异"的图像,是在迎合对黑人身体的性幻想,是美国生活和艺术中"体面"的崩溃。美国共和党国会议员杰西·赫尔姆斯(Jesse Helms)领导了一场以色情罪起诉梅普尔索普的运动。但是在梅普尔索普的作品中,摄影和雕塑之间的关系,或者说摄影的质感和形式之间更为微妙的关系,却被普遍忽视。

在1992年死于艾滋病之前,艺术家和作家大卫·沃纳洛维奇(David Wojnarowicz)被认为是在挑衅似的拆解同性恋者与放荡者或尸体有关的主流形象,并强烈反对政府在面对这种流行病时的不作为。在《无题》(1992年)中,沃纳洛维奇直接将一个乞丐伸出的缠绕着绷带的手,与一个残缺的、因而被忽略的、需要照顾的感染艾滋病的艺术家的手并列[图6.4]。图像上所覆盖的文字,来自沃纳洛维奇的《汽油味的记忆》(Memories That Smell Like Gasoline)一书中的"螺旋"一章,他在结尾处写道:"我喊着我看不见的话语。我越来越疲惫。我越来越厌烦,我在这里向你招手。我爬行着,在寻找彻底的、最后的空虚的隙缝。我在你们中间孤独地颤抖。我尖叫,但它像透明的冰块碎片一样迸发出来。我示意这一切的声音太大。我在挥手。我在挥舞我的手。我在消失。我在消失,但还不够快。"和戈伯一样,沃纳洛维奇的艺术也对叙事、意象和所指的东西不屑一顾,并准备明确地调动符号系统,以直接评论当下的突出问题。

出生于古巴的艺术家费利克斯·冈萨雷斯-托雷斯(Felix Gonzales-Torres)所采取的方法在形式上非常不同。他1983年参加了著名的惠特尼美术馆独立研究项目,然后加入了"材料小组"(Group Material)群体,并在80年代后期和90年代早期与他们一起展出作品。冈萨雷斯-托雷斯遵循惠特尼项目这批人在理论上的复杂程度,他创作了几件截然不同的作品,但并没有试图让它们看起来像一个连贯的整体。其中有文字作品,有效仿丹·弗莱文(Dan Flavin)的灯带,有照片,还有一叠纸,上面呆板地印着一句话。作品在画廊的空间里摆放着,没有任何持久性,甚至也没有最终的形式。冈萨雷斯-托雷斯而后的作品是在1991年其爱人因艾滋病死亡时对人类脆弱的一种隐喻——观众被邀请取走一张纸,从而使纸堆相当诗意地消失。"我想做一些会完全消失的东西,"冈萨雷斯-托雷斯说,"这也是为了试图成为艺术市场系统的威胁,也是为了在一定程度上表现得宽宏大量……弗洛伊德说过,我们预演我们的恐惧,以便减少恐惧……(所以)拒绝制作一个静态的形式或一尊完整的雕塑,而选择一个会消失的、变化的、不稳定的和脆弱的形式,通过让罗斯(Ross)在我眼前一天天消失,我在试图预演我的恐惧。"[图6.5]冈萨雷斯-托雷斯很快就意识到,这些堆叠也是一种极少主义艺术的重现:一种高度形式化的艺术,现在又被重新赋予了其他几种含义。直到1996年冈萨雷斯-

Sometimes I come to hate people because they can't see where I am. I've gone empty, completely empty and all they see is the visual form, my arms and legs, my face, my height and posture, the sounds that come from my throat. But I'm fucking empty. The person I was just one year ago no longer exists; drifts spinning slowly into the ether somewhere way back there. I'm a xerox of my former self. I can't abstract my own dying any longer. I am a stranger to others and to myself and I refuse to pretend that I am familiar or that I have history attached to my heels. I am glass, clear empty glass. I see the world spinning behind and through me. I see visualness and mundane effects of gesture made by constant populations. I look familiar but I am a complete stranger being mistaken for my former selves. I am a stranger and I am moving. I am moving on two legs soon to be on all fours. I am no longer animal vegetable or mineral. I am no longer made of circuits or disks. I am no longer coded and deciphered. I am all emptiness and futility. I am an empty stranger, a carbon copy of my form. I can no longer find what I'm looking for outside of myself. It doesn't exist out there. Maybe it's only in here, inside my head. But my head is glass and my eyes have stopped being cameras, the tape has run out and nobody's words can touch me. No gesture can touch me. I've been dropped into all this from another world and I can't speak your language any longer. See the signs I try to make with my hands and fingers. See the vague movements of my lips among the sheets. I'm a blank spot in a hectic civilization. I'm a dark smudge in the air that dissipates without notice. I feel like a window, maybe a broken window. I am a glass human. I am a glass human disappearing in rain. I am standing among all of you waving my invisible arms and hands. I am shouting my invisible words. I am getting so weary. I am growing tired. I am waving to you from here. I am crawling and looking for the aperture of complete and final emptiness. I am vibrating in isolation among you. I am screaming but it comes out like pieces of clear ice. I am signalling that the volume of all this is too high. I am waving. I am waving my hands. I am disappearing. I am disappearing but not fast enough.

图 6.4 大卫·沃纳洛维奇,《无题》(*Untitled*),1992 年,银质印刷品上丝网印刷,96.5×66cm,第 4 版。这件作品的文字是这样开头的:"有时候我会讨厌别人,因为他们看不到我在哪里。我已经空了,完全空了,而他们看到的只是视觉形式——我的胳膊和腿,我的脸,我的身高和姿势,我喉咙里发出的声音。但我已经空了。一年前的我已经不复存在了,慢慢飘到以太中的某个地方去了。"

图 6.5　费利克斯·冈萨雷斯-托雷斯,《无题（情人男孩）》(*Untitled [Loverboy]*), 1990 年, 蓝纸, 无限复印, 19（理想高度）×73.7×58.4cm。

托雷斯本人因艾滋病去世, 在这个长期被无可挑剔的典范人物所主导的艺术世界里, 他是一种新的政治、种族和性别意识的代表, 备受关注。

极少主义艺术所谓的理论上的严谨性和形式上的纯洁性, 在纽约性别战争时期吸引了一些艺术家。例如, 在《狂喜》系列［图 6.6］中, 艾梅·莫甘娜（Aimee Morgana）设置了一系列类似贾德作品的壁挂箱, 箱子上有窥视孔, 里面展示的是高度刺激的感官或情色场景, 主题是"变态""占有""悲伤""性""恐惧""窒息""吸引""狂喜"和"愤怒"。抗议男性理论, 但同样寻求与该理论相关的立场, 莫甘娜观察到, "为我们的思维过程构型的逻辑系统正在出现磨损的迹象。""有时话语很好地操弄了我, 我并不吝惜自己的快乐,"她继续挑衅地说道, "有时我喜欢用它来反击——话语作为一种可捆绑的假阴茎。"稍微改变一下比喻, 她所表达的偏好是"一种热情洋溢的精神体操的狂欢, 这将鼓励意义的流畅交换……一种想法与另一种想法的愉悦碰撞, 看看能摩擦出怎样的火花"。

图 6.6　艾梅·莫甘娜,《狂喜》(*Ecstasy*) 系列, 1986—1987 年, 纽约邮局画廊装置展现场。

当莫甘娜谈到"女性笑声的革命性力量"时，人们开始理解她及其他人修改男性极少主义立方体的动机。黛比·戴维斯（Debby Davis）所做的立方体并不纯粹，它们是由压缩的、死去的动物的形态铸造而成。利兹·拉纳（Liz Larner）将杰基·温莎最初的女性主义极少主义［见图 2.3］加以延伸，把立方体和长方体作为疾病的容器，或者将其做成钢铅合金的盒子，上面覆盖着用于制造炸弹的腐蚀性化学品。关于男性极少主义，艺术史学家安娜·蔡夫（Anna Chave）曾提出，它体现了一种权力的修辞，在一些更不健康的表现形式中，它与法西斯主义的社会心理相一致。这些抗议活动摒弃了左派批评家和现代主义理论的束缚，呼吁将图像学、社会自我和身体重新引入创新的当代艺术框架中。

一个同样紧迫的叙事议程也在国际上出现，与"卑贱的"（abject）身体这一概念有关。自从朱莉娅·克里斯蒂娃（Julia Kristeva）的《恐怖的权力：论卑贱》（*The Powers of Horror: An Essay on Abjection*，1982 年）和乔治·巴塔耶的《过剩的视野：1927—1939 年著作选集》（*Visions of Excess: Selected Writings 1927–1939*，1985 年）的英文版出版之后，理论层面对这个概念进行了阐述——指任何被污染或玷污的东西，任何剩余的、喷射的或基础的东西，任何引起心理创伤或威胁身体形象稳定的东西。迈克·凯利（Mike Kelley）曾谈到普遍存在着"一种对于死亡，以及任何显示身体作为一种机器会产生废品和被磨损的强烈恐惧"。约翰·米勒（John Miller）这一时期的嗜粪癖式（coprophile）雕塑着重于组织画廊中无处不在的卫生与"极端"身体的证据之间的矛盾［图 6.7］，这是自 20 世纪 60 年代和 70 年代初赫尔曼·尼奇（Hermann Nitsch）、斯图尔特·布里斯利（Stuart Brisley）或吉娜·潘（Gina Pane）的自我牺牲式的表演，或者更早的由"非群体"（No! Group）的萨姆·古德曼（Sam Goodman）和鲍里斯·卢里（Boris Lurie）于 1959—1964 年期间在美国创作粪便装置以来，很少见到的类型。

纽约艺术家基基·史密斯（Kiki Smith）作品中出现的体液——粪便、尿液、呕吐物、奶水、精液和血液，通过叙事或图像语汇，将文明身体的那种可恶的等级制度突显了出来，它

图 6.7　约翰·米勒，《无题》（*Untitled*），1988 年，发泡胶、木头、纸浆、塑型膏、丙烯酸树脂，86×121×106 cm。
这件雕塑描绘的是房屋、公寓和其他建筑，外表涂抹着棕色的物质，堆在臭烘烘的排泄物上。它对现代主义雕塑传统语言的粗暴无视，指向了米勒同样对"艺术"更迷人的表现形式毫不屈从的漠视。

提升了理性和功能性，而压制了本能和情感。史密斯强调，我们的身体不断地"被从我们这里偷走……我们有种分裂，我们说智力比身体更重要，我们有这对身体的仇恨"。她谈到要"重新找回自己在这里存在的载体"，"以一种治疗和培养的方式将精神与灵魂、身体及智力整合起来，即使这意味着应该关注那些身体不易容纳的东西"。她强调"女性通过身体的体验更加敏锐"，然后将这种体验解读为一种强大的社会隐喻。"你在不断地变化，不会失去流动性，"史密斯说，"你是一个灵活的人，而不是呆滞的定义。"

与此相关的是，女性艺术家一直在拒绝她们所认为的观念艺术的过度理智化倾向，以表达愤怒和失望的感觉，特别是作为（并代表了）强奸、性别刻板印象和恐同的受害者。苏·威廉姆斯（Sue williams）一开始的画风可以被比喻为在公共厕所里绝望地涂鸦的糟糕图画和信息。威廉姆斯的画作不再是滑稽或讽刺，而是体现了一个强奸受害者在创伤中的痛苦声音。在 90 年代的大部分时间里，威廉姆斯的画作都是一种不折不扣的抗议艺术，她把画廊这个公共舞台当成了自己的示威牌。她用一种故作天真的图画风格来宣传女性主义关注的一系列问题：男性对他们自称所爱的女性的普遍态度、色情/反色情的混乱辩论、美国国家艺术基金会（NEA）对色情艺术的审查，以及其他令人不安的话题［图 6.8］。如其绘画一样，它也断然是丑陋的。但问题不在于它的丑陋是否使它失去了作为艺术的资格——相反，对某种丑陋的投入往往是艺术的先决条件——而在于它攻击的毒物是否足以支撑威廉姆斯的艺术，使其不至于滑回文雅的风格。恰好威廉姆斯后来发展出了一种装饰性抽象风格，由类似蛇的长条状或假阴茎的形状构成。她的愤怒时刻令人印象深刻，但又很简明。否则，绘画对"内容"的要求就会再次占据上风。

在瓦内萨·比克罗夫特（Vanessa Beecroft）的项目中，我们可以看到一种非常不同的身体政治，她和之前的具有博物馆意识的观念主义者布伦、查尔顿、劳勒或安德莉亚·弗雷泽（Andrea Fraser）一样，于假博物馆之旅中试图让作品参与其空间动态。比克罗夫特在意大利成长，在文艺复兴时期的裸体和近乎裸体的绚丽画作中，旧有的人物画传统所要求的观察身体的习惯中成长，然后接受建筑、绘画和透视法的训练。在 20 世纪 80 年代后期，比克罗夫特迈出了激进的一步，完全放弃绘画，直接将活体模特引入观众的体验。与 20 世纪 60 年代和 70 年代早期的自动表演（吉尔伯特和乔治，卡洛琳·施尼曼）不同，比克罗夫特雇用了一群半裸的年轻时装模特，让她们在指定的时间内站着、坐着、相互组合，或者只是神态茫然地存在于画廊的空间中。在欧洲传统中，女性的身体在男性艺术赞助人的凝视中被物化，这些近乎赤裸的女性群体的出现，立即引发了无辜的（即使是批

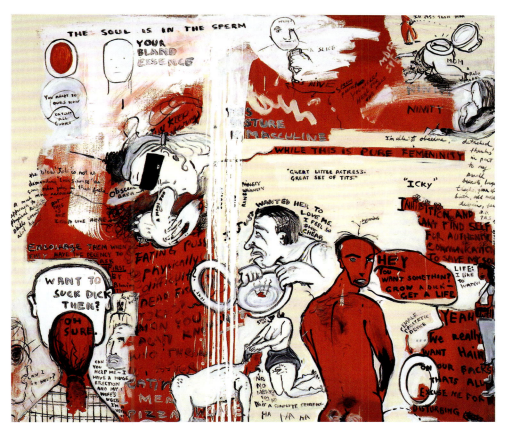

图6.8 苏·威廉姆斯,《你的平淡本质》(*Your Bland Essence*),1992年,布面丙烯和瓷漆,150×170cm,洛杉矶雷根项目画廊。

判性的)观众的焦虑,因为在这里,观看是被邀请的,但同时又被冷酷地排斥着。观众应该提供什么样的关注呢?1998年4月23日星期四,在古根海姆博物馆——又是那个空间——展出的《VB35》(她的所有作品都有编号)是比克罗夫特这一类型作品的高潮[图6.9]。在这里,一群时尚苗条的模特,"穿着由古驰的设计师汤姆·福特(Tom Ford)设计的"昂贵的比基尼和高跟鞋——有几人没有穿比基尼——站在那里几乎一动不动,她们空洞地看着前方,而现场的人们则从门厅或古根海姆斜坡的下层观看着。这一场合被弗兰克·劳埃德·赖特所设计的博物馆赋予光环,再加上这个只能受邀来参加的活动所散发出的丑闻和名流气息,使模特们的存在感得到了提升,并很好地诠释了观看者和被观看者之间经常产生争议的权力关系。人们不允许与模特说话,不允许走到她们中间,也不允许进入她们那个空间。任何了解极少主义艺术中所建立的现象学惯例的观众都会很快地反应过来,比克罗夫特采用了基本相同的手段,但带有一种性别指控。这是一种自我意识的形式,可能对于男性观众的镇定而言,效果比较差。批评家戴夫·希基(Dave Hickey)

图 6.9 瓦内萨·比克罗夫特,《VB 35》(*VB 35*),1998 年,1998 年 4 月 23 日在古根海姆博物馆的表演场景。

用一句话表达了我们很多人的真实感受:"我们发现自己衣衫不整,邋遢不堪。面对艺术赤裸裸的冷酷权威,我们没有任何角色可扮演。既没有世故到可以凝视——重新赋予凝视以保持距离观看的逻辑——也没有天真到可以接受世界的赤裸和暧昧,我们漂泊着,游荡着。"除此之外,古根海姆博物馆的其他地方也展出了中国古代的秦始皇兵马俑,这一至关重要的事实成功地使比克罗夫特冷漠的女性形象,有了一种既时髦又穿越时空的外观。

就以下事实而言,我们或许可以解读出更深层的文化意义——比克罗夫特的所有时装模特都是白人。因为如果不在艺术中提及非裔美国人的传统,特别是奴隶制的历史,那么关于美国艺术中女性经验的描述就是不完整的。2002 年代表美国参加圣保罗双年展(São Paolo Biennale)的年轻黑人艺术家卡拉·沃克(Kara Walker),自出道以来,就成为讨论种族刻板印象的一枚避雷针。她展示的是涉及猥亵且往往是恐怖叙事的剪纸作品,在颂扬非裔美国人的传统的同时,也唤起了美国白人仍抱有的偏见。这不是一场容易完成的展示。当沃克第一次展出那些程式化的刻板形象时,老一辈的美国黑人艺术家,如贝蒂·萨尔(Betye Saar),都对这些消极的、身体上的粗俗提出了抗议——而沃克正是在这场争论中茁壮成长起来的。她由于受到在亚特兰大作书店助理时接触到的书籍——禾林出版公司(Harlequin)的爱情小说和关于殖民历史的书籍——的启发,沃克强烈的标志性样式让观众在图像面前暴露出了自己的困惑情绪。在沃克特有的剪贴画中(就像受到戈雅的黑画的启发,以及她公开崇拜的偶像沃霍尔和巴斯基亚的作品一样),她对作品中的场景进行了精湛的剪贴,观众可能会从中读出许多东西:性爱、压迫、排泄、呕吐、暴力和幼稚欲望的猖獗展示。2002 年她在日内瓦首次展出的三联作品令人印象深刻,它有一个挑衅似的标题《为什么我喜欢白人男孩。一部插图小说,作者:卡拉·沃克,一名黑

人女性》(*Why I Like White Boys. An Illustrated Novel. By Kara Walker, Negress*)，她的剪纸作品被打上了彩色的灯光和形状，还包括参观者的影子。这里的插图展示了部分剪纸作品，整件作品题名为《起义！(我们的工具很简陋，但我们仍在奋力前行)》，表现了种植园的田园风光被一个奴隶女孩为主人提供性服务所破坏，随后是一个暴力场景，描绘了一个白人男子在三扇高高的哥特式窗户前被报复他的厨房工开膛破肚［图 6.10］。当然，这种形式采用的是 19 世纪的剪影明信片与罗夏墨迹（Rorschach ink-blot）交叉的形式，引导人们到这些轮廓中去"读出"暴力或幻想的时刻，但也有高级的诱惑时刻。"我真的很想找到一种方法，让作品能够诱使观众走出自我，进入这种幻想之中。"沃克曾说，"诱惑、尴尬和幽默都融合在心理的一个相似点——脆弱。"其他著名的黑人艺术家如阿德里安·派珀（Adrian Piper）和卡莉·梅·威姆斯（Carrie Mae Weems），也探索了当代黑人主体性的边界，但真正引发争论的还是沃克大胆的新幻想。

图 6.10　卡拉·沃克，《起义！(我们的工具很简陋，但我们仍在奋力前行)》(*Insurrection! [Our Tools Were Rudimentary, Yet We Pressed On]*)，2000 年，剪纸和墙面投影，3.6×6.4×10×3.28m，装置场景，纽约所罗门·R.古根海姆博物馆收藏。

西海岸后现代主义

视觉艺术中的另一种身份政治可以以整个地理区域为对象。洛杉矶地区已经发展出了非常独特的文化方式——独特到足以获得国际地位，雄心勃勃到足以在远及纽约以及更远的地方也能得到认可。至少从20世纪50年代初开始——当洛杉矶的艺术家们在《退伍军人权利法案》（GI Bill，1946年）的慷慨津贴下接受培训时，当华莱士·伯曼（Wallace Berman）、乔治·赫尔墨斯（George Herms）和沃利·亨德里克（Wally Hedrick）等人对"垮掉的一代"（Beat）文化做出决定性贡献时，当埃德·金霍尔兹（Ed Kienholz）和（后来的）布鲁斯·康纳（Bruce Conner）、约翰·鲍德萨里（John Baldessari）和埃德·拉斯查开始发展一种独特的讽刺式观念主义，洛杉矶与其北部的姐妹城市旧金山开创了一种享乐主义，但对大众文化保持怀疑的态度，这种做法在全世界都是无与伦比的。或许只有芝加哥的国际地方主义（international regionalism）可以与之相比。

我们将从一位能言善辩的画家开始，他体现了20世纪80年代以来南加州艺术中的许多最佳品质。拉里·皮特曼（Lari Pittman）1970年至1973年就读于加州大学洛杉矶分校，后转入加州艺术学院，在伊丽莎白·默里（Elizabeth Murray）和瑞·莫顿（Ree Morton）[图3.23]等艺术家的影响下，形成了生动的多形态风格。他的绘画方式表面上以装饰和图案为基础，实际上是丰富的且充满内在矛盾，并且在一种文化上高度自觉的表达中完全致力于探讨品位和性别认同的问题。皮特曼改变了传统的在画布上进行油画创作的方法，改用丙烯在木板上作画——而且是平放在桌子上，不是直立起来作画，构建了他所谓的"同时性"，即痛苦与解脱、快乐与烦恼、快与慢、左与右的迅捷直观且通常是过于华丽的对比。皮特曼对所有不应该存在于美术作品中的图标和符号感兴趣，并毫不掩饰地将它们放入射精、血液、性邀请或脏话、对观众的恳求、肮脏的几何图形和平庸的图案，所有这些都在观众惊讶的目光面前（如他所说）多形态地循环着[图6.11]。关于他的画作，他曾说，他希望观者也是多形态的，对作品感到模棱两可，甚至对作品中乏味的图像和拱形图案感到遗憾。他"想让这个世界变得更加浑浊"，在显而易见的矛盾和夸张的画面上重现了异性恋的现代主义艺术的高尚道德话语。在1991年的一幅作品《变质和贫困》（*Transubstantial and Needy*）中，皮特曼在画面上写了"滚出去！"的字样，呈现了一个禁令，承认了作品的感官超负荷，同时也丑化了现代主义的典范。无论如何，只要他们愿意，观众可以随时逃离。以他的种族身份为参考，皮特曼把关注引向了可能是他整个创作项目基础的混血特质。皮

特曼的母亲是一位盎格鲁-撒克逊长老会员（Anglo-Saxon Presbyterian），父亲则是西班牙-意大利的南美天主教神父，就像许多艺术家一样，他不得不从文化的角度理解自己的出身，并且在理性和欢乐、有序和同时性、构图结构与无政府状态之间的对立，有时甚至是激烈的对比之中工作。

这样一位艺术家给东海岸批评界带来的批评困境必须加以形象地说明。皮特

图 6.11　拉里·皮特曼，《这种又被人喜爱又被人鄙视的对于身心健康的益处，无论如何都要延续下去》，1989—1990 年，两块红木板上丙烯和釉彩，3.25×2.44m，洛杉矶郡立艺术博物馆。

曼坚定不移地将自己描述为一个后现代主义画家：他的意思是他已经超越了异性恋美学和白人常春藤联盟的知识分子严肃性。从区域外的视角来看，西海岸的艺术家（湾区的现代主义者如理查德·迪本科恩［Richard Diebenkorn］除外）很可能从未理解自马奈以来的现代主义绘画，也从未领悟过政治和自我指涉该如何真正发挥能指的功能，以反对所指——绘画和材料的处理，进而反对表面的主题或话题。从区域内部来看，对能指的忽视似乎是任何优秀的艺术都无法忽视的过失。那么，洛杉矶的策展人更应该有理由想在这种区域性声誉的基础上，将其进一步、更努力地推向极限。

这种趋势可以通过1992年初在洛杉矶举办的展览"手忙脚乱：20世纪90年代的洛杉矶艺术"（Helter Skelter: LA Art in 1990s）来说明，展览旨在表现其首席策展人保罗·舒密尔（Paul Schimmer）所说的"当代生活的阴暗面"，即"城市中典型的异化、迷恋、剥夺或变态"的景象。洛杉矶文化经常被热情地与堕落的世纪

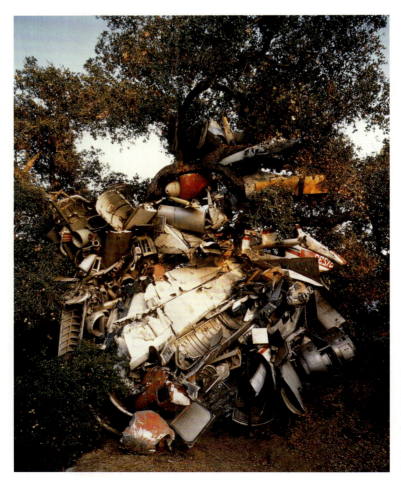

图6.12 南希·鲁宾斯，《托潘加树与赫夫曼先生的飞机零件》，1987—1989年，6000磅（3000千克）的钢制飞机部件，高约12.2m，加州托潘加装置创作现场。

末（fin de siècle）情结联系在一起，现在洛杉矶文化则表现为被恋尸癖、幻想暴力、毒品引起的异化或纯粹恐怖的世界末日场景所吸引。展览"手忙脚乱"中包含了南希·鲁宾斯（Nancy Rubins）的超大型雕塑——这么表达可能还不太贴切，艺术家将废弃垃圾堆积成山，如床垫或破损的卡车和飞机部件，还有大篷车、冰箱等，在树木和公园中造成一片狼藉 [图6.12]。在欧洲，这样的作品可能会被视为一种雕塑美学与另一种雕塑美学——文化与自然——的游戏，或者被视为照片记录；然而在西海岸传统的语境中，它被理解为"具有时事、城市生活、晚间新闻、国家官方的国内外政策的特征"。本杰明·怀斯曼（Benjamin Weissman）、丹尼斯·库珀（Dennis Cooper）和艾米·格斯特勒（Amy Gerstler）创作的新小说的片段被穿插在整个展览目录中，以加强偏执和威胁的气氛。像罗伯特·威廉姆斯（Robert Williams）[图6.13] 这样的艺术家，在进入艺术领域之前，曾在60年代末从事汽车改装定制和为《Zap》漫画（*Zap Comix*）工作，由于作为其作品参考资料的漫画书主要以视觉和叙事的"超量"为特点，因此他的画作不同于其他人，在形式上与其他西海岸艺术家喜欢自我指称的那种迷失感和异国情调相对应。其他来自洛杉矶地区的千禧年反思，在"手忙脚乱"中的代表则包括：菲律宾出生的曼努埃尔·奥坎波（Manuel Ocampo）的艺术、保罗·麦卡锡（Paul McCarthy）的行为和视频艺术，以及林恩·福克斯（Llyn Foulkes）反思公司、教会和国家体制化暴力的愤世嫉俗的拼贴。

图6.13 罗伯特·威廉姆斯，《数学放假了。学校的指示：相对运动的物理学将受害者带到了子弹面前，因为抽象的比例总是被改变，有利于那些发现它对自身有利的人，将月亮看作天空中的一个洞。补救的标题：尿壶皮特的女儿将阿帕奇人的缠腰布弄成了无聊的轨迹》，1991年，布面油彩，100×120cm，洛杉矶罗伯特和塔玛拉·班恩收藏。

让我们来简单地看看保罗·麦卡锡的作品，他是一位与加州艺术学院及其独特的教学理念有着紧密联系的艺术家。麦卡锡从 1967 年开始做行为表演和电影，从 70 年代开始就在洛杉矶地区生活和工作；然而他的所有作品都有一种存在主义的特质，与更广泛的西方文化和思想联系在一起。20 世纪 60 年代后期和 70 年代初期，在他的一份玩笑式的大胆行为的"说明"清单中曾包含这样的项目：

在办公桌上堆满泥土（1969 年春）。
把家里所有的地毯都刷成银色（1969 年秋）。
用实心钢棒在墙上打出一排破洞（1970 年秋）。
用头做画笔（1972 年秋）。

这些行为，表面上表达了沮丧或愤怒，也从另一个方面唤起了对存在或世界的更广泛的荒诞感（贝克特的《等待戈多》一直是麦卡锡的参考）。正如艺术家所言："面对我的存在，这种体验突然间让人感到不知所措……我面对的是虚无，缘何有物，何以有物？"麦卡锡出色的表演使那种荒诞的气息得以延续，那种对一切存在的普遍不信任以及真实的狂欢。看似半暴力半嘲讽，它们永远对美国（因而也是全球）流行文化中的偶像、明星和风气投以冷嘲热讽的目光。观察者们经常试图对艺术家的创伤心理、成长经历等等提出探究性的问题，其中包括饮食、性、排泄——所有这些都是相当缺乏艺术性的嘲讽式的模仿。那些液体、孔洞、面具、血色的番茄酱，能承载怎样的个人意义？例如，在 1991 年的行为／录像作品《专横的汉堡》（Bossy Burger）中，艺术家以《疯狂漫画》[图 6.14] 中的反英雄人物阿尔弗雷德·E. 诺伊曼（Alfred E. Neumann）的形象装扮成汉堡店的服务员——直到动作变得像木偶一样，甚至令人厌恶。被拍摄成视频并在洛杉矶的罗莎蒙德·费尔森画廊（Rosamund Felsen Gallery）展出的作品《专横的汉堡》，是在已停播的电视情景喜剧《家务事》（Family Affair）所留下的两个布景中完成的。在这两个布景中还能看到一个汉堡店的名字。麦卡锡在屏幕上的表演缺乏电视剧中那种单纯的欢乐，而让阿尔弗雷德·E. 诺伊曼这个角色在镜头前的观众面前进行了一场虚假的烹饪课，他溅起番茄酱和蛋黄酱，傻乎乎地跌跌撞撞地走来走去，对着镜头下的烹饪说明大声咆哮，咿咿呀呀。一种猛烈的转变成了所指，可能确实如此——但如果将其有效地认定为艺术，背后的问题可从来不简单。要注意的是，在这方面麦卡锡回避了关于意义和参照的问题。与白发一雄（Shiraga）、伊夫·克莱因（Yves Klein），甚至波洛克早期的那些泼洒表演一样，我们发现是混乱本身

占据了舞台的中心，本能的无序从冷静和礼仪的约束渠道中"释放"出来。艺术家自己的心理投入可能是无关紧要的——他也意识到了这一点。他的表演"涉及与个性的分离，"麦卡锡曾说，"创作行为本身就与个性的剥离有关。"其次，麦卡锡小心翼翼地确保，即使草图和准备材料，甚至情景喜剧的布景都与视频一同展出，但作为表演的《专横的汉堡》从未在现场被体验过。从形式上看，这件作品是一个对行为表演的影像记录，以及发生过表演的空间的静态遗迹。

图6.14 保罗·麦卡锡，《专横的汉堡》，1991年，行为表演视频装置。

能指的材料与所指的现实事件之间始终存在的相互作用，形成了许多现代艺术的关键性问题：前者对后者的影响和后者对前者的影响，构成了直到今天看似最骇人听闻的作品的内在机制。至少在欧洲人眼里，这两种元素之间的平衡被改变，才给予了加州艺术具有冒险精神的好名声。麦卡锡许多作品中那种多愁善感的青少年特性（其可塑的超现实主义，笨拙的暴力和射精紊乱）在相当规模的西海岸后现代主义中形成了一个有趣的主题——在这种表达中，我们又回到了区域场景的身份。

我们将在此回顾拉里·约翰逊（Larry Johnson）、雷蒙德·佩蒂伯恩（Raymond Pettibon）、吉姆·肖（Jim Shaw），以及迈克·凯利（Mike Kelley）作品的某些方面。首先来看拉里·约翰逊新近的作品，能意识到其对好莱坞动画语言（特别是迪斯尼传统）的各种讽刺性参与程度，以及对口头文本的使用，表面上看是吸引人的，但同时又是非常不真实的表达［图6.15］。约翰逊作品场景中的语言韵律、平庸图形和视觉情景，都是一个幻想冒险、玩笑轻浮和盲目吸收广告信息的亚青少年（sub-teenage）世界的索引。约翰逊这种类型的作品是有序列的，每一部作品显然比上一部更无足轻重。也就是说，约翰逊赞成那些可以在"与阅读每日星座运势或美容小贴士的时间差不多"的情况下"得到"的艺术。

或者以吉姆·肖为例，他似乎又回到了20世纪60年代的《星期六晚邮报》（*Saturday Evening Post*）世界：他在1987—1991年作品《我的幻觉》（*My Mirage*）的叙事中"尽可能多地塞进了那个时期的美学"。在构成作品的板块中，主人公比利成长为一名基督徒，他经历了世俗诱惑的考验，在《时代》杂志上读到过纯真，在CBS上看过纯真，在迷幻剂中重新寻找着纯真。在图6.16里，我们看到比利在萨尔瓦多·达利式的偏执妄想的世界里幻想着。在这件作品的其他地方，肖让青

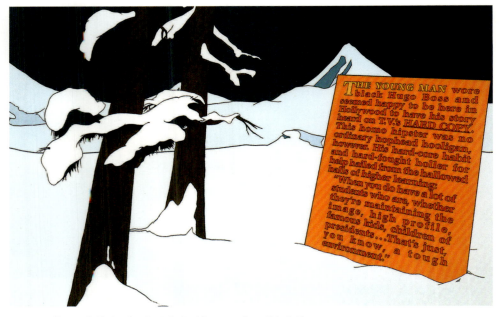

图 6.15　拉里·约翰逊，《无题否定（H）》，1991 年，彩色印刷，1.5×2.1m。
约翰逊就像沃霍尔一样，但更有威胁性，他感兴趣的不是情感，而是"伴随着情感的戒律——忏悔、自我解释、释放、见证、证言，这些东西标志着什么是有意义的"，而不是所谓的有意义本身。

少年漫无目的地猜测着占据了他们空闲时间的反英雄：多诺万（Donovan）、弗兰克·扎帕（Frank Zappa）、蒂莫西·利里（Timothy Leary）等人。让他们温和地调侃似的参与毒品和其他形式的微小犯罪，肖知道（而且也知道我们知道）他的人物只是在表演相当无害的仪式以抵抗所属的社会系统。在对自己各种形式的堕落的反感中，比利成为一个重生的基督徒，以一种荒唐可笑的方式来追求纯真：其荒诞的故事以最明显的方式嘲讽了大众喜爱的低俗文学，同时也指出了这类叙事在艺术中的突然到来。

雷蒙德·佩蒂伯恩，他与前述两位艺术家构成一种三重唱，也远远地偏离了东海岸或欧洲的感性，并且证明了（如果有必要的话）关于当前艺术的"全球化"视角将会是一个虚无缥缈之物，即便它是可能的。和其他加州人一样，佩蒂伯恩也对流行文化中的文字和图像的混合体，对这两种表达中的那种故作天真的效果，以及（也许是最具有争

图 6.16　吉姆·肖，《比利的自画像 3 号》，来自《我的幻觉》叙事中的一件，1987—1991 年，布面油彩，43×35.5cm。

议性的）对玩笑的美学潜力着迷，不管其是否有缺陷（manqué）。我们先来看看他与文学的关系。佩蒂伯恩的方法是将一系列漫画书的图像效果——过度皱缩的西装、拙劣的面部表情、四肢，以及以错误的方式绘制的解剖结构——用文学名言、对话片段和日常的陈词滥调包围起来，期望不同的表达相互碰撞 [图 6.17]。艺术家告诉丹尼斯·库珀，他经常根据库珀的文字进行创作，文字和图像冲突的特点是"让人产生联想……我认为当作品成功的时候……我的标准之一是看图像，并认为这是世界上没有人能够想出来的东西"——佩蒂伯恩赞许地提到了《纽约客》（*New Yorker*）伟大的漫画传统，认为他们的图像智慧很难被超越（笔者也这么认为）。至于佩蒂伯恩画中的文学引文和节选，它们形成了一种不和谐的混合物，包括装腔作势的胡言乱语、无意中听到的对话，以及亨利·詹姆斯（Henry James）（他特别喜欢的一位作家）、霍桑（Hawthorne）和罗斯金（Ruskin）的片言妙语。艺术家将它们与冲浪、棒球或蝙蝠侠的图像混在一起，用黑色、蓝色和棕色的墨水精细地绘制，由此产生一种在之前的美术中很少遇到的空虚感。在 20 世纪 30 年代的超现实主义中，图像和文字的碰撞超乎寻常地激烈，且往往带有威胁

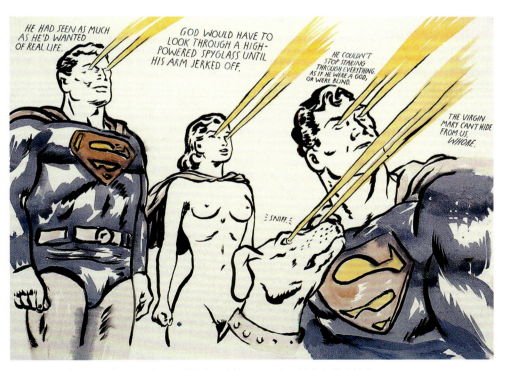

图 6.17　雷蒙德·佩蒂伯恩，《无题（他曾见过）》，1998 年，纸上钢笔和墨水，40.5×56.5 cm。
佩蒂伯恩的图像作品中的题字可以以任何顺序来阅读，而且分层的图像并非围绕特定的含义；相反，它们将达达主义诗歌表面的随意性与威廉·布莱克的预言精神结合到了一起，与此同时又将两者的传统复杂化。

性，而佩蒂伯恩的不连贯性则像是无关紧要地从对方身边驶过，但矛盾的是，它们是带着自豪感的。这是一个要直面的结论。因为佩蒂伯恩已经从他所观察到的疲倦不堪的世界中抽身出来，着迷于绘画，就像青少年独自在卧室里画画一样。

这种对叛逆的青少年情感的普遍热情意味着什么？答案既显而易见又晦涩难懂。鉴于自20世纪50年代以来，青年文化已经成了西方文明最具潜力的发明之一，令人惊讶的是，它的实际内容——相对于它所宣传的品质而言——以前并没有更为充分地浮现出来。虽然它表面上的内容幼稚而堕落，但这种所谓"坏男孩"或"坏女孩"艺术的审美策略实际上并非如此。从吉姆·肖作品的主人公比利的那种混乱的青春期困惑，以及拉里·约翰逊的怀旧风格到这一类型的其他探索，如拉里·克拉克（Larry Clark）的专题摄影《少年情欲》（*Teenage Lust*，1975年）中所描绘的性探索的痛苦世界，或他的《塔尔萨》（*Tulsa*，1971年）中的牛仔迷的世界，或者是理查德·普林斯（Richard Prince）新近的作品中表现的违法骑行和俱乐部街区帮派——不能真的去否认加州的这种成熟的青少年一代的作品在面对自身的经历和历史时，已经建立起一种特定的真实。而这个阵营也不再是非政治性的，即使沃霍尔曾经如此宣称。其次，新的幼稚状态有效地表明，在所有社会和性身份的主导性建构中，奇技妙想是如何经常成为关键术语的。比大多数波普艺术——它的主角们现在都已经进入了三四十岁的年纪——更愤世嫉俗、更世故，这种幼稚状态必须被归功于对反讽语调的彻底的成人化的理解。它发现了一个未被开发的领域，将原始主义、情色主义、文学和图像的反常集于一身。它对作为童年与成人之间过渡阶段的青春期的关注，甚至可以被看作入侵中年人或更为年长者的隐秘生活方式的准备。

至于历史，加州后现代主义有它自己的一套辩解，这一代艺术家是在越南战争、曼森杀人案、帕蒂·赫斯特（Patty Hearst）、硬毒品和朋克幻灭的社会残骸中成长起来的。正如评论家罗伯特·斯托尔（Robert Storr）在一篇关于佩蒂伯恩的不错的文章中所说，在这一代人的青年生涯中，"美国转向了预言末日的右翼，而左翼则消失了，自由主义两腿发软，剩下的反文化被电影大亨买断了"。在解读这个堕落世界的艰巨任务中，"佩蒂伯恩是位专家"，斯托尔肯定地说，尽管他的文本中没有一个声音在任何意义上确切地是他自己的："把黑色幽默和令人恐惧的悲观主义相混合，把20世纪40年代的人物和50年代的情节剧与60—70年代的第一手观察以及80年代的骗子和游手好闲之徒相混合，佩蒂伯恩提供了一个原创的美国内部的神话版本，具有令人惊异的真实性。"

懒散（及其他）

在上一节中所描述的对流离失所或受损身份的关注——其中大部分集中于美国作为一个遭受着心理成长阻碍的国家形象中——对艺术的展示方式产生了一定的影响。再提一次佩蒂伯恩，他经常以随机的墙面展示作品，几十幅大小不一的图画随机争夺观众的注意力。展示风格很重要。所以，"坏男孩"或"坏女孩"的艺术作品常常从墙面空间滑落到地面，自然而然地与"装置"这个被大量过度使用的概念汇合在一起。在这个概念中，一个整体的空间或场景被艺术作品赋予了活力。必须承认的是，装置的形式往往被证明适合叙述私人的、被迁移的或想象的身份，因为装置可以虚构一个空间，而单个物品却很少能做到。

装置——这个观念源于达达和超现实主义，并在激浪派、观念艺术和其他激进运动中重新出现，比如20世纪80年代的德国雕塑——涉及将观众的注意力从单一的物体引导到观看空间之中的复合物和关系上去。在这里，空间现在被视为一个物理语境，而不是一个用来展示几件作品的洁净的现代主义背景。除此之外，空间本身和它的特征成为作品的主题。

尽管迈克尔·阿舍和克里斯·伯登在60年代后期就已经预示了这一点，但年轻的美国人劳里·帕森斯（Laurie Parsons）提出的悖论很好地证明了这一新趋势。

1986年左右，劳里因展出了一些废弃建筑中的木头碎片、闲置的物理垃圾或者偶然遇到的东西而受到关注——日本神秘主义者或许会称之为"侘寂"（wabi-sabi），指的是物质世界风化破碎的外观。在某些方面，帕森斯对废弃材料的松散组合，将加州艺术家们在二维空间中探索的那些不太成熟的问题带到了三维空间之中。通过将随机收集的碎片或已然熟悉的场景拍摄下来，"作为思考、探索或其他什么"，帕森斯将拍好的幻灯片寄给她的经纪人，只偶尔才将它们看作艺术［图6.18］。1988年在纽约的一次展览中，她展出了自己的办公桌，上面堆满了乱七八糟的文件——但这个场景是在幕后的里屋，而非画廊空间。1990年在纽约劳伦斯·蒙克（Lorence Monk）画廊的展览中，她展出了她的卧室和其中所有东西，包括放在桌子上的一本支票簿［图6.19］；而在这一画廊的第二次展览中，这个空间则是空空如也。这种对照告诉我们："我把我生活中的物品，我自己的一部分拿出来展示。但从一开始，我便是漫无目的地去做这件事，不是100%认真的，因为那时，它似乎并不能解决那些我关于物品的问题，以及关于展示的问题。总的来说，我对考虑这些境况的框架、与个人的互动越来越感兴趣，因为它们都不是简单地

图 6.18　劳里·帕森斯，《物件》，1980 年，树枝、岩石、碎屑等，40.6×365 ㎡，现已不存。《物件》模棱两可地徘徊在从未完成的项目和文档之间。 帕森斯说："这只是一张在室外散落天然材料的照片。我确实收集了这整个画面，但后来无意中将其从我一直保存的地方丢弃了。"她补充说："无论如何，我迟早也会这样做，我很确定。"

切入一个主要的体验（原文如此——引者注）……我对广泛的创造力，对边缘的活动和倾向感兴趣。"她在写给笔者的另一封信中说："我的工作方式非常依赖于直觉，我不介意什么都不做，而只'做'那些感觉对的事情，那些禁不住驱使要去做的事情。"正如评论家杰克·班科夫斯基（Jack Bankowsky）所指出的，这或多或少是理查德·林克莱特（Richard Linklater）1991 年的电影《懒散》（Slacker）的世界，即"美国中部大学城开学前的低迷"的世界，其中懒散者们——那些游荡的学生们漫无目的地因为一系列狂热的兴趣聚集在一起——"在他们自己搭建的祭坛前祭拜，并为私人宗教传教"。这些形象"渗透着一种无政府状态……但永远不至于达到缓慢沸腾的状态"。正是本着这种精神，杰克·皮尔森（Jack Pierson）在 1991 年创作的名为《一个人对月光的看法》（One Man's Opinion of Moonlight）的装置将观众带入了一间仿真的波希米亚公寓，里面满是抽屉，抽屉里面似乎也总是装满了东西——空火柴盒、杯垫、没电的电池、铅笔等等。但是即便皮尔森生活在漫无目的的波希米亚人、酒鬼或不合群的学生那类形象系统中，帕森斯也已经培养出了一种她希望（偶尔）能被算作艺术的故作天真的"诚实"生活方式。帕森斯告诉我们，她想在画廊之外做艺术，回避艺术机构，重新接触真实——这都是 60 年代的前卫态度，如果不是更早的话——帕森斯创作出了令人不安但颇具吸引力

的作品，这些作品提供了惊人的机会，在她显然怀疑但却仍身处其中的艺术机构内提供了探索性的实践。

在卡伦·基里姆尼克（Karen Kilimnik）的装置作品中，也可以找到类似的对青春期生活中半成品的偏好。她的"懒散艺术"（Slack art）采取了对有意模糊身份的场景进行特定再创造的形式。一个人进入了一个混乱的空间，在那里，显然有些事情刚刚发生或即将发生。

图 6.19　劳里·帕森斯，《卧室》（局部），1990 年，（挂在后墙上的画作为卡尔·克林比尔所作）作品目前还位于原地。

没有什么是特别明确的。物品和表面都处于被闲置忽视、未经打扫的最差状态。基里姆尼克的《麦当娜和〈烈火雄心〉在尼斯》（*Madonna and Backdraft in Nice*）将假想的歌星麦当娜（她去过尼斯）留下的残留物品与《烈火雄心》相结合，后者是一部关于消防员的电影。这个装置在阿尔松别墅（Villa Arson）展出，作品名字指涉明显［图 6.20］。[1] 一方面，这样的装置作品可以从自传的角度来解读。基里姆尼克说："我是一个邋遢的人，所有的东西似乎注定都会掉落到地上，就好像我懒得去捡起任何东西。"更好的解释是，它们可以被解读为艺术家在回应魅力明星及其过分超载的生活方式——在这个案例中是麦当娜——从一个刚刚错过了表演的人的角度。现实和幻觉巧妙地结合了起来。因为以这种方式来描述基里姆尼克的装置，就是把自己定位为一个处于静态剧场中的观众。就它们所暗示的故事或所模拟的现实生活场景而言，就是接受所展示的物品和残余物的表面价值，但这也承认了其戏剧性——这是 20 世纪 60 年代形式主义的现代主义者们特别厌恶的东西——已经发展到了如此的程度：叙事被明确地构建为幻觉，但又具有静态场景所允许的所有图像学的丰富性。

"懒散艺术"普遍反对永恒、持久、理想化。鉴于其对未完成性和二手特性的关注，它也可以被理解为对观众的期望机制的重塑。因为懒散艺术基于迷恋和失望的双重策略：迷恋于一种观察别人的废弃项目或他们的个人垃圾（最亲密的残留物）的预期；与此同时，失望于发现如此构成的艺术景象已经严重退化，甚至根本是未完成的。

"懒散艺术"也可以看作对昆斯、比克顿和施泰因巴赫的挪用美学的拒绝，他

［1］　英文"Arson"有纵火、放火的意思。——译者注

图 6.20 卡伦·基里姆尼克,《麦当娜和〈烈火雄心〉在尼斯》,1991 年,生雾器、黑色天鹅绒、鱼线、手电筒、消防员头盔、两顶帽子、玻璃纸、照片、电风扇和盒式磁带,尺寸可变,装置位于尼斯阿尔松别墅。

们此前刚刚发起了对商业的和光鲜亮丽的新事物的思考。另一位美国艺术家卡迪·诺兰德(Cady Noland)表现出了身体上的不安和在视觉上具有威胁感的场景,虽然经常由新物品组成,但也是这种批判的一部分。当诺兰德布置出带有体育赛事、警方调查和民族国家标志(如美国国旗)的道具和装置时,她唤起了一个制度化的暴力领域,这似乎在某种程度上能使人联想到中西部或南部各州的爱国乡土地区。然而,其作品的有效性在于采用了坚硬的隔离管制品——铝、镀锌钢和铁——并将这些材料唐突地带入(并对抗)画廊空间,以一种惊人的自信,从它们不适合作为艺术的特性中获益 [图 6.21]。

在考察这些例子的时候,我们反复遇到一个已经提到过的特点,事实上,从达达主义时代开始,它一直是观众对许多先进视觉文化之反应的核心:失望。因为在作品中,不仅经常看不到明确的形式关系——节奏、亲和力、反转等等,而且使用的材料也经常是平庸的、肮脏的、破损的,或者是个人性质的(劳里·帕森斯),以至于排斥了窥视的目光。早期的失望美学可以在罗伯特·史密森(Robert Smithson)20 世纪 60 年代《艺术论坛》的文章中找到。在一篇题为《熵和新纪念碑》("Entropy and the New Monuments")的文章中,史密森对那些远离市中心整齐划一的空间中"被破坏和粉碎的"场地表达了先锋性的钦佩。史密森写道:"在城市周围的高速公路附近","我们能找到折扣中心和廉价商店,它们的外墙毫无

生气……它们内部的烦琐复杂，给艺术带来了一种新的意识，那就是乏味和无趣"。对史密森来说，这种意识在罗伯特·莫里斯和索尔·勒维特的"纪念碑式沉寂的"当代作品中就被成功唤起，只是在20世纪80年代后期和90年代初的美国懒散艺术中又重新出现了。

在迈克·凯利（Mike Kelley）的装置作品中，人们有时也不知道那些空洞和乏味的东西到底是否有趣：事实上，这可能正是他们的兴趣所在。因为凯利属于同一代的中年艺术家，他们调动起了一种青少年式的感性，嘲笑把中产阶级的宗教虔诚、家庭和官方历史的价值作为成人理性的症

图6.21 卡迪·诺兰德，《大转移》，1989年，混合媒介包括杆子、栅栏、环、旗子、杀虫喷雾器、弹力绳、手铐，1.6×4.2×15 cm，杰弗里·迪奇收藏。
在这些作品中，诺兰德松散地融入了"乡下人"的物品，如手铐和旗帜，以一种充满欺骗性的非正式性暗示了《纽约时报》评论家所说的"美国中心地带尤其是它的南半部的挣扎和情感空虚"。

状。凯利出生于中西部城市底特律，在进入西海岸艺术圈之前在加州艺术学院受训，他在20世纪70年代后期"发现"了雷蒙德·佩蒂伯恩的绘画，并将加利福尼亚艺术家吉姆·肖和保罗·麦卡锡视为审美上的亲密伙伴。凯利1988年的作品《为你的快乐买单》（*Pay For Your Pleasure*）中有一系列粗制滥造的横幅，描绘了42位作家、艺术家和哲学家（依次为波德莱尔、歌德、德加、萨特和巴塔耶），上面写有大意为"天才在法律之外"的相关语录。为了强调创造力和犯罪性之间的联系，凯利随后将这些横幅沿着一条走廊布置，并引向了一件最终的作品——由当地从罪犯蜕变为业余艺术家的人所创作：在芝加哥的展览中，是伊利诺伊州杀害多名儿童的凶手约翰·韦恩·盖西（John Wayne Gacey）的自画像，他打扮成了踩着高跷的小丑的样子；在洛杉矶展出时是高速公路杀手威廉·博宁（William Bonin）的自画像；在柏林的展览"都市"（*Metropolis*）中，是杀人犯沃尔夫冈·佐查（Wolfgang Zocha）的自画像。门边还有一个募捐箱为受害者权益团体寻求募捐[图6.22]。

即使是在这种简略的描述下，也可以看到《为你的快乐买单》体现了价值的颠倒——对等级制度的戏仿，以低级取代高级，以高级取代低级——其中部分带有坏男孩的恶作剧精神，部分是对乔治·巴塔耶更严肃的哲学的引用（主要是巴塔耶在20世纪20年代末和30年代初关于过剩、贬抑和卑贱的著作）。这些很快

图 6.22　迈克·凯利,《为你的快乐买单》,1988 年,图为 1988 年在芝加哥大学文艺复兴协会的展览现场。

成为凯利作品中所特有的原则。当时,巴塔耶已经脱离了安德烈·布勒东（André Breton）的超现实主义思想,围绕着他短命的理论和图像杂志《文件》(*Documents*)创建了一个自己的反对派,并树立了一种他称之为"理论异质学"（theoretical heterology）的立场,该计划要收集人类思想和行动中的"排泄物",并恢复它们的可见性,最终使有关过程政治化,使它们与革命的姿态和思想保持一致。在巴塔耶的思想和写作中,影响最深远同时也最为概括的概念是"无形式"(informe)。

巴塔耶在他的《批评词典》(*Critical Dictionary*)——该词典写于 20 世纪 20 年代末,当时正值布勒东派超现实主义的危机时期——中写道:"无形式不仅是一个具有特定意义的形容词,而且是一个在世界范围内使事物降格的术语,一般来说每个事物都要有其形式。它所指涉的东西在任何意义上都没有权利,并且像蜘蛛或蚯蚓一样,到哪都被能被压扁拍碎。"巴塔耶挑战了掩盖现实真正本质的理性结构,他主张"宇宙肯定什么都不像,只是无形的",他认为这么说对世界而言就意味着"就像说宇宙是像蜘蛛或唾液一样的东西"。对巴塔耶思想力量的认识现在使东海岸的批评家们能够吸引和影响许多"后 20 世纪 60 年代的艺术"（post-1960s art）与巴塔耶的激进计划相一致:罗伯特·莫里斯的反形式雕塑;塞伊·通布利、让·福特里耶（Jean Fautrier）和杰克逊·波洛克的滴洒和飞溅式绘画;皮耶罗·曼佐尼的作品《无色》(*Achromes*),以及更多诸如此类的作品。罗莎琳·克

劳斯和伊夫-阿兰·博瓦（Yve-Alain Bois）1996年在巴黎蓬皮杜艺术中心举办的重要展览"无形式：使用指南"（*L'Informe: Mode d'Emploi*）就是这样的艺术项目，该展览的配套书籍在战后艺术的观念化方面建立起了新的微妙标准。迈克·凯利和辛迪·舍曼是其中最年轻的艺术家，他们展示了一组作品，其中包括以各种形式出现的被弄脏的毛绒玩具：将它们缝到一张挂毯上，模拟暴力或玩耍的模棱两可的情境，相互组合；或是将其以一种笨头笨脑的可忽视的形象简单地放置在桌上

图6.23 迈克·凯利，《工艺品形态学流程图》，1991年，13组桌子、113个毛绒玩具和黑白照片，1991—1992年在匹兹堡卡内基艺术博物馆展出。

上［图6.23］"我试图呈现原型物的消耗与磨损，而不是将其浪漫化，"凯利说，"因为我最讨厌的就是浪漫的、怀旧的艺术……我的作品介于怀旧的集合艺术和经典的商品艺术之间。它们与理想化无关。"当然，我们也可以根据凯利作品的各种场景来解读其表面上所指涉的东西：童年的玩具唤起了幼儿园的记忆，毯子让人想起了婴儿的游戏围栏。他的作品可以被理解为在玩具的制造和使用中成人投射的一种寓言。凯利指出，玩具娃娃作为儿童的完美形象，一旦变脏就会变得令人恐惧、心生拒绝，从而被抑制。它开始涉及虐待和忽视，甚至被妖魔化为一个不受欢迎的存在。童年的纯真神话是这个过程的起源：在现代社会发达的文化中，凯利说："娃娃最能够把人描绘成一种商品。出于这一点，在关于消耗和磨损的政治中，它也是最具内涵的。"

在第二个层面上，凯利的激进做法是对前卫艺术本身品味和假设的攻击：杜尚式的现成品现在正以一种真正令人震惊的、缺乏优雅的方式展开。重要的是，凯利也抨击了高高在上的现代主义，特别是抽象性（蒙德里安）和表现性（马蒂斯）之间无法解决的二元对立。凯利在他的作品中通过对低俗漫画、怪诞形象和各种女性典范的呼吁而超越了这种二元对立。极少主义艺术——凯利针对的核心对象之一——被他描述为"还原性的、本质上是英雄式的原始形式，（它们）是很容易被赋予权威形象的角色。因此，我们要诋毁它们是理所当然的"。他说，极少主义艺术是"需要被浇上小便的东西"。最后，在巴塔耶的"无形式"概念的语境下，凯利那些廉价的毛毯和破旧的毛绒玩具在其所有引人注目的悲惨境遇中，变得具有挑衅性的吸引力，"因为排斥而有吸引力"（克劳斯的原话），再一次因为更低而

高。卑贱的概念，远不是成为一个指涉（主要是关于身体的）物质和过程的"主题"，在凯利的作品中，它成为一个关于分类的问题，一个测量出错的问题。作品《工艺品形态学流程图》所呈现的图景，是凯利根据尺寸、纹理、图案或其他一些不相关的维度对毛绒玩具进行分类：在他所提供的照片中，每个破旧的标本与一把尺子排在一起，是对"标准化"的怪异模仿。

正如罗伯特·莫里斯在他 60 年代中期的雕塑《废线》（*Threadwaste*）中所展示的那样。或者正如罗伯特·史密森在他当时的"倾倒"项目中所展示的那样，不受控制的垃圾、液体残留物或混杂物自然而然地出现在地板上——由此，使它们适合所谓的装置概念。然而，在笔者看来，"装置"作为一种观念，除了这种漂移到非结构化、水平或流动的物质形式之外，完全不能指定任何审美过程。如果我们可以制定规则的话，我们会对规则予以废除。然而，尽管有这种理论上的真空，一些这样的艺术项目也已经呈现出惊人的重大收获。

伊利亚·卡巴科夫（Ilya Kabakov）在 20 世纪 70 年代曾是莫斯科观念主义的领军人物。当时，他创作了诙谐的"影集"（albums），记录了那些私人身份与其特定的社会身份明显不一致的虚构人物的生活进程。卡巴科夫也是"集体行动"（Collective Actions）的创始人之一，该组织从 70 年代中期开始在偏远地区进行极少主义或无意义的表演，以回应大城市生活的文化贫困。

1981 年，卡巴科夫第一次走出苏联，来到捷克斯洛伐克，这一年他发表了著名的文章《论空》（"On Emptiness"），并开始创作他的《十个人物》（*Ten Characters*）系列，这个系列将持续十年之久。1985 年春天，一个划时代的事件撼动了西方政治和社会的根基。在克格勃硬汉、苏联第一书记尤里·安德罗波夫去世后，米哈伊尔·戈尔巴乔夫接受了新的任命，他宣布按照自由市场路线对苏联社会进行改革，或者说重建："公开化"（glasnost）或者说"开放"，是该政策的理论特点。实际上，苏联历史的雕像和其他纪念碑仍在建立，直到 1991 年苏联作为一个政治实体正式解散。在这段时间里，像卡巴科夫这样雄心勃勃且已经有一定社会关系的艺术家通过以色列移民纽约——卡巴科夫是在罗纳德·菲尔德曼画廊（Ronald Feldman Gallery）的帮助下移民，商业利益也参与其中。随后出现的是一组装置作品，如《从公寓飞向太空的人》（*The Man Who Flew into Space from His Apartment*，1988 年）。在这件作品中，卡巴科夫重建了一个男人的家庭的残余场景，这个人通过他在苏联时代的公共住宅的房顶将自己弹射到太空中，以此来直面身份危机。这类作品与美国的"懒散艺术"一样，对真实的人类痕迹有着永远有趣的、有时是偷窥式的诱人展现。任何现实生活中的存在刚刚已然离

去，从中产生了一种关于失去、短暂和物质混乱的怀旧的光晕。在 1990 年一个由多重部分组成的作品中，卡巴科夫用某个人的艺术道具和装置构建了一个明确的故事。这件作品让观众走进一个拥挤的迷宫般的空间，如建筑工地和拓荒营地里面陈列着"快乐的"共产主义生活的大尺幅绘画，——这些作品当然是卡巴科夫自己画的。然而，它们呈现的方式却是"被可怕的混乱分成两行"，卡巴科夫解释说，"有些画上出于某种原因挂着衣服——内衣、袜子、衬衫，这些画部分写实，部分描绘各种计划和时间表"。旁边的桌子上放着一些文字，讲述了一间拥挤公寓中的居民是如何"因为没有履行在特定时间做事的义务，没有遵守最后期限而受到

图 6.24 伊利亚·卡巴科夫，《他失去了理智，脱掉了衣服，赤身裸体地跑了》，1990 年，装置。

折磨。他开始发疯，把衣服挂在这些时间表和规章制度上，甚至连内裤也挂了出来。他把自己所有的东西都挂了出来，然后光着身子从他的'红色角落'中跑了出来"。卡巴科夫谈了不少关于装置类型的可能性。他说："就本质而言，它可以在平等的条件下将任何东西结合在一起而不承认其优越性，最重要的是，所有的现象和观念相互之间都离得特别远。在这里，政治可以和厨房结合起来，日常用品可以和科学用品结合起来，垃圾可以和感情流露结合起来。"[图 6.24] 卡巴科夫说，装置艺术的技术"包括确保观众在任何时候都无法把握所面对的是一个图像还是一件事情……在我的例子中，游戏就是以这样一种方式进行的，即观众无法确定所面对的是民族志还是符号系统……装置是一种产生批判的技术，是持续的、永久的批判！"

在当下语境中，还有另一个关于装置模式的开创性项目值得仔细研究。出生于加拿大的杰西卡·斯托克赫德（Jessica Stockholder）从 20 世纪 80 年代中期一直在建造室内的画廊结构，实现了一种其他人很少去尝试的解决方案：绘画、雕塑和建筑作品的丰富融合，与鲜明色彩的形式价值，以及对过程、建筑和最终衰败的异常敏感的态度产生共鸣。在耶鲁大学完成绘画和雕塑的学习之后，一直到 1995 年，十年间斯托克赫德会将一些废弃的材料、基本的建筑构件，如木材、铁丝、毯子、纸和塑料织物组装起来。在"住进"一个特定的画廊空间之前（她遵

图 6.25　杰西卡·斯托克赫德,《花粉的散文》(*Flower Dusted Prosies*),1992 年,地砖、纸、羊毛、垫子、报纸浆、屋顶焦油,房间尺寸为 3.96×19.6×6.40m,装置陈列于纽约的美国艺术公司。

循了加斯顿·巴谢尔［Gaston Bachelard］的《空间诗学》［*Poetics of Space*］),她会用隐喻和转喻的组合方式对其进行调整,但最终所产生的组合却没有清晰、明确或叙述性的线索。尽管她的装置有明显的过程性迹象,但她坚持认为"叙事"不是一个正确的词:"这里有一种意义的建立或分层,源于我使用的物品的文学内容,但其结构不是线性的。没有开始、中间或结束。我的目的是尽可能地把网撒得更大,即使在一些地方发展出了有文学意义的聚焦领域。"那么,体验一下斯托克赫德的大型装置作品,如《花粉的散文》,就是对多重程序和策略的见证,它引发了对艺术史的遥远联想,同时也形成了新的物质联系。我们看到了对俄国构成主义、形式主义色彩绘画的致意和暗示——其作者有些是男性艺术家,有些是女性艺术家——涉及波普艺术,甚至在经济和体量方面还涉及极少主义［图 6.25］。灯光使体积变得生动,体积变平面形成绘画的表面,脆弱的让位于坚实的,凹陷的让位于凸起的,有图案的让位于简朴无装饰的。明确地说作品是关于什么的,恰恰与重点相反,"我的作品总是从试图获得对物质世界的控制感或至少是舒适感中生长起来的",斯托克赫德如此写道。那么,远离字面语义或叙事,观众将回到围绕工作和材料观念的一种纯粹的抽象概念层面,艺术家以她自己的方式阐明了这一点。

千禧年情绪

尽管各种类型的装置艺术享有突出的地位、但随着 2000 年的到来，我们也可以或多或少地从传统形式的绘画中找到节奏变化的迹象，更确切地说，是情绪变化。出生于圣地亚哥的画家大卫·里德（David Reed），从他 20 世纪 70 年代的第一幅画开始（这件作品作于一幅特别长的水平板，分为两个几乎不相连通的区域），就发现自己在为完全相反的技术——肌理和几何、单色和彩色——结合于某种形式时的统一性问题而斗争。他一开始追求的是不在对立的备选方案中进行选择，而是同时拥有它们（现在也是如此）：深空间和浅空间，激烈的即兴创作和精细的几何图形，戏剧性的光线和黑暗，冷色与最接近感性的色彩相邻，等等。在 80 年代，当里德意识到这些极端的东西属于巴洛克艺术，且巴洛克艺术似乎又再次与世纪末的感性有关时，这种在抽象绘画高度微妙的区域里的不服从就有了自己的意义。意大利之旅使他对卡拉瓦乔和鲁本斯有了深入了解，这突出了里德的感觉，即当代抽象艺术必须与表现和技巧、现实和戏剧、痛苦和控制之间那种猛烈的分离相对话。另一个先例是弗兰克·斯特拉（Frank Stella）1983—1984 年在哈佛大学所做的重要的诺顿讲座，启发了里德对巴洛克逐渐产生兴趣。在斯特拉抱怨现代主义绘画令人厌倦的平淡时，他准确地指出卡拉瓦乔提供了"一个被视为真实且明显存在的工作空间"——包括空间组织的推与拉、扩张和震颤、推挤和静止。里德发现他在如 1989—1990 年的《287 号》［图 6.26］等作品中能够实现的正是这样一种不稳定的焦点分离，插入的矩形面板突然改变了观看焦点，而将比例和空间位置的模糊性引入已经被纵向拉长的长度之中，迫使你快速地向右边和左边看。里德在谈到他对巴洛克的情调的认识时说："我想要的情感，在那种非常模糊的空间里发生得最好，在那里你无法定位事物——你不知道它是实体还是幻觉。"然而，笔者怀疑，如果没有进一步的联系，里德的画作所宣称的当代性就不会切中要害，这种联系发生在巴洛克的空间复杂性和电影视觉之间。因为里德已经开始意识到，在叙事电影和 17 世纪的艺术中，特别是在希区柯克（Hitchcock）在旧金山拍摄的《迷魂记》（Vertigo，1958 年）等经典作品中，情绪的反复变化就像早期艺术中戏剧空间的开合一样，是有顺序的。里德声称，事实上，他受巴洛克风格启发的画作与叙事性电影的梦境机器共享着某种结构，而且这些画作应该挂在卧室里，以获得最佳效果。

这样的批判性反思只会在美国东海岸地区出现，尽管里德并非出生于此，但他作为画家的名声最初是在那里获得的——事实上，这里也是晚期现代主义绘画

图 6.26 大卫·里德,《287 号》(*NO.287*),1989—1990 年,亚麻布面油彩和醇酸树脂,66×259cm。

发展得最大胆的地方。然而,在其他地方的绘画中,千禧年结束的感觉也显而易见。例如,当我们越过大西洋去看英国艺术家格伦·布朗(Glenn Brown)的作品时,情绪就会变得很暗淡。作为 2003 年威尼斯双年展最年轻的参展者之一,以及最近越来越频繁露面的人物,他可能有很多关于这一艺术分支当前自我理解的情况要告诉我们。乍一看,我们看到了布朗方法的基本要素,那就是把一幅现有的画,甚至是一幅传统的老大师的画作,从一件彩色复制品中重新绘制出来,按照他自己描述的方法:"我在这些底层基础的绘画之上工作,操纵它,拉伸、旋转和裁剪,就好像它是作品的骨架或甲胄一样。在此基础上,我再涂上由两到三种颜色混合而成的几乎是单色的底色,然后开始创作,有时会把最初的画全部抹掉。在最后一两个月的工作中,不会有任何对原画复制品的参考。"这是一种带有恶搞意味的练习,那么——一幅弗兰克·奥尔巴赫(Frank Auerbach),一幅弗朗西斯·培根(Francis Bacon),一幅达利,一幅伦勃朗,一幅弗拉戈纳尔——就完全成了一种关于观察和用笔技术的精湛表演:其效果是精心地放大了(例如)奥尔巴赫画作中可能包含的那种表现性的漩涡。然而,仔细观察格伦·布朗重新制作的弗兰克·奥尔巴赫 1973 年的画作《JYM 头像》(*Head of JYM*),我们会意识到更多的东西:他不仅成功地重现了旋转的颜料,而且还创造出了奥尔巴赫可能具有的一种完全雕塑化的失焦模糊的外围形式[图 6.27]。他画的不是奥尔巴赫,而是一张变成雕塑的奥尔巴赫的画作照片。而这反过来又向我们揭示了"错视画法"(*Trompe l'oeil*)

是格伦·布朗试图加入的另一个传统。或者正如艺术家夏加简洁地指出的那样："现代主义的工作方式会显示出事物的底层基础结构。我不会这么做。"

在比利时画家吕克·图伊曼斯（Luc Tuymans）的作品中情绪更加阴暗，这位艺术家的作品既具有一种欺骗性的简洁又具有艰涩的讽刺性。图伊曼斯得益于扬·霍特（Jan Hoet）而入选第七届卡塞尔文献展（1982年），并由此受到关注：从那时起，他一直被广泛讨论，因为他那些挑衅性的主题似乎笼罩着一种奇异的疏离而冷漠的光环，其一方面涉及大屠杀（《毒气室》）[图6.28]、恋童癖（《虐待儿童》[*Child Abuse*]，1989年）和种族清洗，另一方面则是平庸的日常物品，如清洁液瓶子、灯罩或手套。使图伊曼斯具有千禧年特征的原

图6.27　格伦·布朗，《马克·E.史密斯扮演教皇英诺森十世》（*Mark E. Smith as Pope Innocent X*），1999年，木板油彩，55.6×54cm，圣莫尼卡，达拉斯·凡·布雷达收藏。

图 6.28　吕克·图伊曼斯,《毒气室》(*Gas Chamber*),1986 年,布面油彩,50×70cm。

因是其对毒气室和台灯图像的持续关注——那种熟悉的主题是邪恶的平庸。但作品通过承认绘画实践本身所具有的某种不可能性、某种历史的不相关性,在更深的层次上与绘画再现的编码复杂性产生了关联。对图伊曼斯来说,确保实现这种印象的手段是,通常用水彩或水粉在纸上画出每幅画的微型草图,然后在绘画过程中把它放大到一个仍然较小的面上,并在其中保留微型草图所具有的那种褪色、信手涂抹的特征。事实上,图伊曼斯画作中特有的酸性绿、浅蓝色和淡粉色似乎处处都在强调它们的不真实性:我们似乎看到的是某个重要图像被冲刷过后的影像,而不是图像本身——也许是在一个成像糟糕的电视屏幕上看到的,或者是在逆光中看到的。当然,图伊曼斯有他个人持续关注的东西——弗莱芒民族身份、欧洲的大屠杀、隐含着暴力或犯罪的场景。在专门讨论比利时在刚果的殖民化暴力的背景下,图伊曼斯描绘了独立的刚果共和国第一位自由选举的领导人帕特里斯·卢蒙巴(Patrice Lumumba)[图 6.29]的画像,他在美国中央情报局的纵容下于 1961 年被谋杀,这件事至今在联合国仍存有争议。

图 6.29　吕克·图伊曼斯,《卢蒙巴》(*Lumumba*),2000 年,布面油彩,62×46×2.2cm。

就在这个系列的创作过程中,图伊曼斯的另一组画作正在伦敦举行的名为"启示"(Apocalypse)的千禧年展览中展出,

我们在其中看到了广泛的主题——一个戴着橙色眼镜的已故女人、一个留胡子的男人、一个五朔节花柱、一些化妆品，以及一张脊柱的 X 光片；没有显示出某个统一的关注点，而是呈现出绘画的内在尺度和画面的制作方法，这将他的创作转移到了一个需要用法医般细致和愤世嫉俗的眼光来看待的领域。因为这种褪色般的和非真实的处理方式，挑战了我们对图像如何在影视媒介的世界中产生和存续的认识，而且似乎还告诉我们，在如此多的关于"真实"的摄影或电影记录的背后，隐藏着恐怖的罪恶历史。

在伦敦的那个展览，有一个略显不祥的副标题"当代艺术中的美与恐怖"（Beauty and Horror in Contemporary Art），并计划在 2001 年 1 月 1 日这一千禧年开端的前几天结束。展览中这 13 位艺术家的感受力被认为与一种普遍的预感、总结和变化相一致。其中包括美国艺术家迈克·凯利、理查德·普林斯和杰夫·昆斯的作品，而欧洲与"末世论"（apocalypticism）的关系，除了图伊曼斯本人和德国艺术家沃尔夫冈·蒂尔曼斯（Wolfgang Tillmans）的作品之外，还有意大利艺术家莫瑞吉奥·卡特兰（Maurizio Cattelan）和真正的末世主义英国二人组迪诺斯·查普曼和杰克·查普曼（Dinos and Jake Chapman）的作品来展示。

从策展的角度来说，展览要求每位艺术家占据博物馆的一个房间，这种策略很适合卡特兰特有的那种"聪明"的装置作品，这需要他和博物馆方面有一定程度的默契。卡特兰已经在一系列艺术作品中暗示性地尝试了动物标本，回顾了意大利文艺复兴和后文艺复兴文化的辉煌。当他还是一个男孩的时候，他每天都在帕多瓦多纳太罗那件伟大的骑马雕像《加塔梅拉塔雕像》（*Gattamelata Monument*，1453 年）的阴影下走路上学。作为一个成年艺术家，他在作品《二十世纪》（*Novecento*，1977 年）中将多纳太罗那匹华丽的马制作为标本来呈现，并通过屋顶上的皮绳和滑轮将这头野兽挂在画廊中。他还为《如果森林中的一棵树倒下，周围没有人，它会发出声音吗？》（*If a Tree Falls in the Forest and There Is No One Around It, Does It Make a Sound?*，1998 年）制作了一头驴子的标本，我们看到这头无辜的驴子背上驮着一台崭新的电视机，就像是在把第一台电视机经山路运到一个偏远的农村社区，从而召唤出一个多样性已近消灭殆尽的世界，其中每种经验和认知数据都从属于新闻和娱乐制度。然而，就"启示"这个展览本身而言，卡特兰在他的独立展厅里摆放了一件名为《第九小时》[图 6.30] 的作品，在这件作品中，观众被穿戴整齐的教皇约翰·保罗二世（Pope John Paul Ⅱ）的蜡像所冒犯，他显然是被一颗砸穿了上方玻璃天花板的陨石击中，倒在了红地毯上。更令人吃惊的是，卡特兰的教皇似乎没有意识到《福音书》中所说的基督在死亡的那一刻被石头压垮的

图 6.30　莫瑞吉奥·卡特兰,《第九小时》(*The Ninth Hour*),1999年,混合媒介,真人大小。

讽刺性——事实上，从他无动于衷的表情来看，他似乎决心义无反顾地坚持下去，依然坚定地紧握着十字架。

在过渡性的 2000 年，在一些地方可以察觉到一种不安情绪。"是否有一个当代主题正在成为我们这个时代的新神话？"策展人诺曼·罗森塔尔（Norman Rosenthal）在"启示"展览的开幕词中如此问道，'年轻的艺术家们正在以何种新的方式接受和描述当代的现实，以暗示人类一直存在的不确定和不安全的未来？"对于后一个问题，迪诺斯·查普曼和杰克·查普曼所提供的答案无疑是明确的，而且对于由美国对全球文化变革之傲慢态度所主导的时代来说，它仍然产生着共鸣。这里值得简单叙述一下查普曼兄弟在英国年轻艺术家（他们分别出生于 1962 年和 1966 年）中享有突出地位的背景。从伦敦皇家艺术学院毕业后，他们曾为吉尔伯特和乔治（Gilbert and George）工作，然后在 1993 年转向了戈雅令人毛骨悚然的系列蚀刻版画《战争的灾难》（*Disasters of War*），以之作为创作的模型，进行小型化的、艰苦的塑料小雕像重建，并进行巧妙地融化、重塑和重新上色。通过将这些微型场景以整齐的圆形排列在假草地上，戈雅悲惨的证词获得了一种属于郊区的愉悦感，这表明每一种残暴、暴行或疾病的发作都可以——当然也已经——被我们文化对疼痛的麻木所抵消中和。第二年，查普曼兄弟将戈雅那件三名被阉割和肢解的士兵绑在或吊在树上的画作转换为雕塑场景，《对死者所做的伟大事迹》（*Great Deeds for the Dead*）是其残酷的标题。正是这件作品，连同 1995 年的那件更令人难以置信的作品《合子加速（放大 ×1000)》[图 6.31] 使他们受到了广泛关注，当时这两件作品都

图 6.31 杰克·查普曼和迪诺斯·查普曼，《合子加速（放大 ×1000)》(*Zygotic Acceleration [Enlarged×1000]*)，1995 年，混合媒介，150×180×140 cm。

图 6.32　杰克·查普曼和迪诺斯·查普曼，《地狱》(*Hell*)（局部），1999—2000 年，玻璃纤维、塑料和混合媒介，9 个组成部分（其中 8 个部分尺寸为 2.44×1.22×1.22m，1 个部分尺寸为：1.22×1.22×1.22m）。

在皇家艺术学院于 1997 年末举办的那场声名狼藉的"感性"（Sensation）展览中展出。（后来在纽约展出时引发了一个小丑闻。）在后一件作品中，查普曼兄弟展示了一件将本不可能融合的橱窗儿童塑料模特连为一体的环形作品，他们赤身裸体，只穿着尺寸相同的斐乐（Fila）运动鞋，形象来自艺术家早期作品中的人物，其中有的面部器官被性器官所取代。与 20 世纪 60 年代中期的圆形极少主义作品［见图 1.5］相比，这件作品有一种模糊性，提供了一种彻底分裂的张力——包含了人类的性好奇心，以及对基因变异的身体幻觉的排斥。它还表明了查普曼兄弟对身体和心理变态性的迷恋，它们在具有娱乐性的同时也呈现一种病态。正是后一种冲动使查普曼兄弟回到了战争的主题，为 2000 年的展览"启示"提供了作品。对于被称为《地狱》［图 6.32］的大型作品而言，查普曼兄弟在展览前准备了整整两年，创作了大约 5000 个微型着色人物。观众会发现其中一边是残暴的纳粹士兵，另一边是赤裸的变异人，双方正展开残忍的血腥战斗。整件作品在总共九个场景中，以杀戮和折磨这种血淋淋的叙事方式展开，

对于那些能够继续看下去的人来说，其中所包含的惊喜是纳粹通常都被对手所杀害，尽管斗争的结果——其中包括骷髅复活、变异鱼和同类蚕食的场面——从未明确，而且对于那些迷恋这些场景的观众来说，这又是一个捕获其已经备受打击的好奇心的陷阱。查普曼兄弟曾说，以暴力为食的暴力就像尼采的"永恒轮回"。随着千禧年的临近，他们的作品似乎既催促着一个暴力世纪的结束，又唤起了另一个暴力世纪的开始。

我们还需要提到一个人物，自从他在1988年作为艺术家出现以来，他在国际舞台上的"恶名"树立了新的展示和观看标准，而且在他的职业生涯中我们可以进一步找到有叙事倾向的例子，这是本章所关注的内容。达明安·赫斯特（Damien Hirst）在1988年下半年首次引起人们的注意，他是一个展览的年轻策划者，这个由三部分组成、被称为"冰冻"（Freeze）的展览有点令人费解（以单个词作为标题曾一度在几个西方城市中流行开来）。展览场地在靠近泰晤士河的伦敦港的一处空置建筑中，资金来自伦敦新兴的码头区开发公司。这里曾经是充满活力的航运中心，现在是塔桥以东的新商业区。赫斯特和金史密斯学院（Goldsmiths' College）的同学们一起（这一学院现在已经达至其作为创新教学中心的声誉顶峰），有效地宣布了西欧艺术的新方向——在终结20世纪80年代"绘画复兴"潮流的驱动之下，对日常平庸、无耻的性暗示和生命与死亡的粗暴现实重新产生兴趣。其还有一个特点——大量的低俗讽刺和街头幽默，使得理查德·帕特森（Richard Patterson）、莎拉·卢卡斯（Sarah Lucas）、加里·休姆（Gary Hume）、伊恩·达文波特（Ian Davenport），当然还包括赫斯特本人，立即对经销商产生了吸引力，并很快引起了更广泛的国际关注。第二年，类似的艺术精神在纽约的劳伦斯·蒙克画廊（Lorence Monk）得以呈现，到1992年，在芭芭拉·格莱斯顿（Barbara Gladstone）画廊出现了"英国艺术"（British Art）这一自创的标题。在伦敦举行的更多的仓库展览使人们兴奋不已，所有这些都得到了1991年出现的一本新杂志的支持，该杂志的名称同样也是含糊不清，叫作《弗里兹》（Frieze）。到20世纪90年代中期，广告大亨兼艺术收藏家查尔斯·萨奇（Charles Saatchi）开始坚定地支持"yBa"（英国青年艺术）现象，再加上报纸漫画家和八卦专栏的挖掘，很明显，这种以金融和新闻为手段的野蛮新方式成为一种日益增长的力量。

但是新闻宣传的成功绝不等同于批判性力量。达明安·赫斯特1991年的作品《活人头脑中死亡在物理上的不可能性》（*The Physical Impossibility of Death in the Mind of Someone Living*）很快就臭名昭著，因为它将一只死虎鲨悬浮在了一个坚

固的极少主义风格的水箱中，水箱放置在地板上，里面灌满甲醛水溶液。其他作品还包括劈开或分段切开的奶牛。甲醛可以无限期地保存尸体，同时展示这些解剖开来的尸体的器官和骨骼结构。批评家通常会说赫斯特对死亡、自然世界和暴力着迷，并且毫无迟疑地以看上去既愤世嫉俗又哲学的方式来使用动物尸体。在他所做的辩护中，经常会引用古老的动物艺术

图 6.33　杰克·查普曼和迪诺斯·查普曼，《死亡I》（Death I），2003 年，着色青铜，73×218×95cm。

传统作为论据。赫斯特越来越大的公众影响力——尽管人们对他的真诚始终有怀疑态度——很快就把他与狂野的行为和无所顾忌的奢侈艺术作品联系到了一起：他作品中那种批判性的"主题化"（theming）从此主导了赫斯特和他那一代人的作品，并有可能随着千禧年的过去而成为某种教条。

在实践中，批评家们对于如何应对当代艺术作品凸显暴力、残害以及性的现象存在着分歧。尽管"愤怒"仍然是通俗小报评论员们的例行公事——他们通常是政治上的右派，但这一代最好的艺术家们在充分认识到"内容"和"形式"之间一直以来的（而且基本上是徒劳的）紧张关系的情况下，巧妙地发挥了舞台和观赏的惯例。查普曼兄弟参加 2003 年特纳奖（Turner Prize）的作品——伦敦一年一度声名狼藉的新事物的宣传盛会——就是一个典型的例子。在一个房间里，一件名为《性》（Sex）的浮夸的血腥雕塑，描绘了戈雅笔下各种腐烂的尸体，与之配对的是另一件名为《死亡I》的作品［图 6.33］，（用精致的青铜）仿造了一对呆板的塑料性爱娃娃在一张地板沙发上的某种结合形式。查普曼兄弟再一次公开奉迎了八卦小报界的"愤怒"，同时也在实际上向观众提出了一个挑战，即在好色和迷恋之间，在仔细检查的冲动和文明克制的自我修正之间，找到一个位置，这是一种受作品内部的技术和图像所激发的几乎不可能的平衡。有历史感的观众可能也会联想到卡尔·安德烈更早时引发的那场丑闻，他用放在地板上的耐火砖进行了更具哲理性的实验。

评论家们对赫斯特作品质量的看法也存在着分歧。就像杰夫·昆斯一样，赫斯特无疑看到了他的悬浮篮球（在萨奇画廊 1987 年的"今日纽约艺术"[New York Art Now] 展览上），他们的分歧来自关于现存的前卫艺术可能或必须是什么的政治假设。某些支持者指出了赫斯特艺术中生死主题的"现实主义"，认为它大胆地

图 6.34 达明安·赫斯特,《不确定时代的浪漫》(Romance in the Age of Uncertainty),伦敦白立方画廊装置展览现场,2003 年 9 月 10 日至 10 月 19 日。

将内容提升到了材料和形式的要求之上。但《新左派评论》(New Left Review) 的作者,如朱利安·斯塔勒布拉斯(Julian Stallabrass)和吉蒂·豪瑟(Kitty Hauser)则将其描述为美学和批评上的"轻"(light)——而且,在豪瑟的例子中,赫斯特无法与流行音乐那种轻松活泼的快乐相抗衡,而 yBa 们则总是宣称很欣赏这些音乐的音调和表达范围。随着争论的持续,赫斯特于 2003 年举办了他近十年来的第一场个人展览。展览在伦敦东部的白立方画廊(White Cube Gallery)举行,主题是"不确定时代的浪漫:耶稣和他的门徒——死亡、殉难、自杀和升天"(Romance in the Age of Uncertainty: Jesus and His Disciples: Death, Martyrdom, Suicide and Ascension)。参观者们看到柜子里装满了实验室玻璃器皿、锤子、斧头和一卷卷血迹斑驳的塑料管,每件物品都代表着特定门徒的殉难。与此同时,浸泡在充满甲醛的玻璃柜中的奶牛或公牛的头代表着使徒,而第 13 个玻璃柜,除了甲醛之外别无他物,则代表的是基督 [图 6.34]。神学教授们将这种设计描述为"粗暴、无礼

和令人震惊的"；而世界各地雄心勃勃的收藏家们则在展览的前两周纷纷抢购，有作品价格飙至惊人的 1100 万英镑。然而，很少有记者注意到，《不确定时代的浪漫》充满危机的主题实际上是通过一种正式的安排来实现的，这种安排本身既是嘲讽的又具有沉重的象征性。因为整个展览"布置"得像一座教堂，由"小礼拜堂"引领着队列通向祭坛，细心的参观者可能会欣赏到对现代主义画廊空间那种库存方式的常见抱怨的引用，即它的气质太像一座神殿。与此同时，在楼上的一个房间里，赫斯特展示了 13 幅黑色画作，这些画是由数千只浸泡在树脂中的死苍蝇制作而成的，它们那堵塞、恶臭的表面都相同，只是被镶嵌的昆虫物质的形状有微小的差异。这些画作以疟疾、鼠疫和埃博拉病毒等毁灭生命的疾病名称命名，强调了赫斯特新展览的世界末日气氛，没有一丝他之前作品的轻松愉快或玩世不恭。就在我参观展览的那一天，伦敦的《泰晤士报》（Times）对其进行了报道。"啊，最新的有关达明安·赫斯特的争议是，"这位社论作者巧妙地观察到，"人们多么渴望一些激进的东西，比如一处风景或一幅精美肖像。"

当代之声

　　工艺美术运动认为大规模生产的物品是庸俗的或拙劣的。我不认为这是人们现在看待它们的方式。我认为他们看待制造物品的方式，是通过"未经加工"的品质而将其视为一个完美的物品。而且它是工艺品的范例，而不是在它之前的东西——所有的工艺品在它面前都是失败的。我对那些强化这种分裂的物品感兴趣——介于物品背后的理想化观念和物品没能达到那种理想而失败这两种状态之间。（青春期以同样的方式引起我的兴趣，因为它是关于文化适应的，在这一点上很明显我们本就不正常，而正常则是一种后天获得的状态。青少年在成为"不成功的成年人"时，揭示了正常成年人的谎言）……我喜欢这样想：我的作品主要是为那些不喜欢它的人而做的。我从这个想法中获得了快乐……博物馆可以收编任何东西；任何被放在那里的物品都会因为环境而变得"高雅"。但我对"高"和"低"这两个词有意见——我更喜欢"容许"和"压制"，因为它们指涉的是使用——一个权力结构是否允许讨论——而不是作为绝对真理。博物馆将意义从事物中抽走。这是不可避免的。但在他们失败中的某个地方则有着成功的迹象。[1]

<div style="text-align:right">——迈克·凯利</div>

　　我对垃圾有很大的兴趣（就像所有人一样）。我在作品中使用了大量的垃圾，因为它带来了一个过程，无论我可能会对它做什么，它仍然会延续。作品会腐烂。它不会永远和我们在一起，尽管我们希望艺术能够如此。垃圾，在另一方面，却是如此……（但是）我的作品并不关于垃圾。这是一个问题，因为一些批评家经常这样写我的作品。它是关于事物的——它们中的一些是垃圾，一些是新的，而一些则是旧的。[2]

<div style="text-align:right">——杰西卡·斯托克赫德</div>

[1] "Talking Failure: Mike Kelley Talking to Julie Sylvester," *Parkett* 31, 1992, pp. 100-103.
[2] Jessica Stockholder, "In Conversation with Lynne Tilman," *Jessica Stockholder*, London: Phaidon Press, 1995, p. 34.

第七章　其他地区：1992—2002

从 17 世纪到 21 世纪，西方资本主义的各个阶段都能够有效地侵占人口和文化传统，首先是为了扩大贸易和政治影响，其次是在艺术层面，为了获得制作绘画、雕塑和其他艺术品的新技术和认知模式。19 世纪西方对东方艺术的迷恋，或 20 世纪初众所周知的前卫对原始部落面具和雕塑的兴趣，都是这种侵占（挪用）思维的例子。欧洲国家的大规模殖民冒险——法国人在非洲，英国人在印度、加拿大和澳大利亚——有着非常复杂的故事，其所带来的多重胜利和灾难构成了当今文化模式的一部分。欧洲和美国艺术家在 20 世纪末专注于自我的反思，只是构成了艺术的批判价值和相互关系中明显转变的一部分。查普曼兄弟对欧洲的种族大屠杀的强烈控诉可以被解读为整个文化的残酷终结。吕克·图伊曼斯的画作《刚果》(*Congo*) 于 2001 年在威尼斯双年展的比利时馆展出时颇受好评，可以被理解为是对种族隔离制度结束后爆发的关于后殖民主义的广泛论争的一个贡献，甚至是对约瑟夫·康拉德（Joseph Conrad）在其伟大的中篇小说《黑暗之心》(*Heart of Darkness*, 1899 年) 中对比利时殖民统治之控诉的一种重申：直接将我们带向外部或者说往回带，指向了欧洲对其他文化的包容性，以及对它们一贯的不公正对待和误解。例如，殖民冒险主义的结束引发了意识的转变，而我们至今只是粗略地认识到其影响。最近的巨大变革浪潮——从 1985 年至 1991 年苏联解体及东欧剧变，以及 90 年代初南非种族隔离制度的瓦解开始，带来了对民族文化身份与仍在经济上强有力的西方之间关系的一种更广泛的探询。20 世纪最后十年的另一个历史性巨变，即电子信息网络的迅速扩张和全球资本的扩散，迫使西方文化体系再一次重振其投资和展示模式。无论是格外乐观还是格外悲观，似乎都不是对这些发展的恰当回应。准确来说，我们的任务是理解它们。

非洲与亚洲的崛起

20 世纪 70 年代和 80 年代初，任何在西欧或美国工作的"外国"艺术家都会很快意识到他或她的民族或种族渊源。美国对待非洲裔和加勒比裔底层人民，或欧洲对待印度裔和非洲移民——举一些明显的例子——就像内部的殖民化行为，并在教育、卫生和获取社会福利方面进一步压制少数族裔人群。对于这些群体中的任何一个艺术家来说，要进入画廊展示、杂志宣传和商业成功的精英圈子一直是一场斗争。但现在，它激活了西方民主国家分裂的意识，甚至超越之前。有一个突出的例子，出生于巴基斯坦的艺术家拉希德·阿瑞安（Rasheed Araeen），在 20

世纪 60 年代末和 70 年代初与激进的黑豹组织（Black Panther group）短暂交往后，在弗朗茨·法农（Frantz Fanon）、米尔卡·卡布拉尔（Amilcar Cabral）和保罗·弗莱雷（Paulo Freiere）的反帝国主义著作进一步影响下，1978 年他为一本新杂志《黑凤凰》（Black Phoenix）撰写了"黑人宣言"（Black Manifesto），这又引发了另一本很有影响力的杂志《第三文本：当代艺术和文化的批判性视角》（Third Text: Critical Perspectives on Contemporary Art and Culture）的创立，该杂志自 1987 年创刊以来一直在持续出版。阿瑞安在"黑人宣言"中的立场是："现今当代艺术的问题是殖民主义后果及其与西方的关系……我们必须超越形式和审美的考虑，研究过去几个世纪中影响或压制艺术发展的历史因素……总之，第三世界的当代文化，特别是视觉艺术，仍然可以被称为西部开发中一个停滞不前的落后领域。"阿瑞安认为，第三世界的艺术家们对西方艺术风格的模仿，"不仅使他们脱离了自己的文化和历史的现实，而且导致他们陷入一种异化的境地，无法质疑外国价值观的统治，从而也剥夺了他们在本土发展艺术的机会"。他引用了法农在《地球的悲哀》（The Wretched of the Earth）中的话："欧洲的这种富足简直是可耻的，因为它是建立在奴隶制之上的，是用奴隶的鲜血滋养出来的，直接来自那个不发达世界的土壤和底土。"这使阿瑞安直接得出结论：殖民化"通过阻止第三世界人民生产力的历史发展，抑制了第三世界本土艺术和文化的发展"。与此同时，阿瑞安自己在 20 世纪 70 年代中期和晚期的艺术，试图通过使用对角线这种极少主义艺术的变体来打断西方文化的普遍性，因此看起来与安德烈或贾德的直线形式截然不同。反过来，这种对角线暗指动态的性能量以及伊斯兰的装饰图案：这种与西方极少主义的"区别"在当时几乎没有人注意到。

在随后的大部分绘画作品中，阿瑞安挪用了西方抽象主义的方式，只是在文化上用自己的形式语言来挑战它们。有一件名为《北极圈》（Arctic Circle，1986—1988 年）的地面雕塑，在形式上与大地艺术家理查德·朗（Richard Long）的石圈相呼应，这是一个由空酒瓶组成的圆环，而这些酒瓶则是因纽特人在西方殖民者引入酒精后所消费的。同样，《穿过非洲的白线》（A White Line Through Africa，1982—1988 年）是一条由漂白过的动物骨头排成的线，暗示了殖民统治时期这块大陆上的血腥历史，并且暗示了这种臭名昭著的情况不久前还在延续。在 20 世纪 80 和 90 年代的一系列极少主义类型的绘画中，阿瑞安更进一步努力颠覆观众在作品前的位置。在《绿色绘画 I》中，四块绿色的面板（这是巴基斯坦国旗的颜色）围绕着几幅照片排列，照片中是穆斯林节日宰杀动物时溅在地上的血迹，这些照片也被解读为是对有组织的政治暴力的指涉。每张图片都附有一条乌尔都语

图 7.1 拉希德·阿瑞安,《绿色绘画 Ⅳ》(*Green Painting Ⅳ*),1992—1994年,5 张裱在 4 块胶合板上的彩色照片,写有乌尔都语文字并涂抹了丙烯颜料,1.75×2.08m。

报纸的标题,内容与贝娜齐尔·布托(Benazir Bhutto)的软禁或理查德·尼克松对巴基斯坦的访问等热门事件有关。在《绿色绘画》系列的其他作品中,阿瑞安还夹杂了送给他妹妹的结婚礼物的图像,准备用于祭祀的小公牛照片,牛脖子上还挂着安迪·沃霍尔式的花环[图 7.1],或者杰克逊·波洛克式的滴洒绘画,其中的滴洒还延伸到象征巴基斯坦的绿色区域的有刺铁丝网碎片中。所有的作品中都包含了西方现代主义抽象派那种既定的网格式传统,与此同时又让大多数西欧观众无法轻易识别其表面的内容。阿瑞安曾说过:"这不是西方和东方图像的简单并置。这九块板是切割和破坏的结果。首先,我构思了一个长方形的极少主义空间或面板,它被涂成绿色——暗指自然/原始/年轻/不成熟/不发达——被垂直和水平切割,然后我把切割所得的四个面板移开,在中间形成十字形的空白空间。这个十字形充满了与极少主义的纯粹性不协调的材料。"通过这种方式寻求两类观察者对错误解读的认可,阿瑞安指出了西方对其他所谓"第三世界"在政治上的虚伪包容。可以说能够解读这种作品的观众不会只有单一或简单的身份。

正如阿瑞安和其他后殖民主义理论家反复论证的那样,问题不在于被殖民者,而在于北欧和美国的白人殖民者。来自视觉艺术之外的作家,如爱德华·萨义德(Edward Said)、霍米·巴巴(Homi Bhaba)和盖特丽·斯皮瓦克(Gayatri Spivak),他们有影响力的著作在西方掀起了亚文化的学术浪潮,对殖民国家在关于"他者"的表述中充分地讨论主体性和身份的游戏,以及强制性的不平等、流亡和移民等问题做出了贡献。尽管爱德华·萨义德在 1978 年出版的《东方主义》(*Orientalism*)一书并不涉及现代或当代艺术,但其含义是明确的。各种形式的东方主义至少可以追溯到 18 世纪,并在早期现代艺术中重新出现,高更、毕加索和

各地的表现主义者们努力将各种形式的异国情调和原始主义,作为通向更真实的西方意识的途径——这种探索只不过进一步加深了白人渴望在东方、本土和"自然"的幻想中逃避自我的刻板印象。然而,巴巴在20世纪80年代和90年代的著作中大力宣传的文化混杂性(hybridity)概念,却遭到了阿瑞安和其他人的抵制。对阿瑞安来说,混杂性只是掩盖了它想要揭示的东西。他提醒我们,世界各地的艺术家都在不同的文化之间迁移,不是出于胁迫或贫穷,而是为了让自己处于现代主义的中心,或使自己在经济主导的体系中获得职业发展。阿瑞安说,当"后殖民主义作家和策展人与西方的艺术机构合作,推广只能被描述为后殖民主义的异国情调"时,就出现了最没有吸引力的混杂性。

如果以这种否定的眼光来看待每一个策展人的同化行为,或许过于愤世嫉俗。我们有必要做出一些新的定义。第一,并非所有被策展人邀请进入西方展示圈的艺术家都来自欧洲的前殖民地。第二,艺术家从一种文化到另一种文化的实际迁移,不再是西方博物馆策展人心目中有代表性的唯一条件:无论艺术家的生活或工作地点在何处,现在都可以举办个人展览或在奢华的杂志上刊登插图。第三,在20世纪末和21世纪初,由于旅行的机会变得普遍,越来越多的艺术家会同时认同几个国家身份。民族身份本身也越来越成为一种流动性的概念。

这些情况可以逐步说明。20世纪80年代后期,以建立全球视野为目标,使任何其他国家的艺术家都可以被视为当代艺术家的伟大策展冒险,是让-休伯特·马尔丹(Jean-Hubert Martin)和马克·弗朗西斯(Mark Francis)1989年在巴黎蓬皮杜艺术中心举办的轰动一时的展览"大地魔术师"(*Magiciens de la Terre*,图7.2)。通过将来自尼泊尔的努切·卡基·巴

图7.2 大地魔术师展览现场,吉姆·乌陆陆(Jimmy Wululu)作品,巴黎蓬皮杜艺术中心,1989年。

吉拉查娅（Nuche Kaji Bajracharya）、尼日利亚南部贝宁的多苏·阿米多（Dossou Amidou）、尼日利亚的桑迪·杰克·阿克潘（Sunday Jack Akpan）、因纽特艺术家保罗赛·库尼柳西（Paulosee Kuniliusee）和澳大利亚北部的吉姆·乌陆陆的作品，放在已经合法化了的西方艺术家如约翰·鲍德萨里、汉斯·哈克和白南准的作品旁边，"大地魔术师展览"引发了当代艺术形态追求准殖民主义（quasi-colonialist）议程的尴尬问题。正如本雅明·布赫洛在与马尔丹的访谈中所说，这个项目有"文化和政治帝国主义的风险……（通过）要求这些（偏远）文化提供其文化产品以供我们检查和消费"；它落入了"对假定的真实性的崇拜，想迫使其他文化实践留在我们认为的'原始'和原本'他者'的领域"。马尔丹宣称其目标是"展示来自全世界的艺术家，并脱离我们在过去几十年一直被封闭其中的西方当代艺术的贫瘠之地"，虽然它引发了一个丰富多彩、备受评论的局面，但也带来了我们所熟悉的危险，那就是利用在西方形成的现代艺术观念来恢复被认为是本土缺乏的异国情调观念。尽管如此，"大地魔术师展览"在当时取得了巨大的成功，并以其华丽的目录形式留存在了人们的记忆中，更不用说它为许多在国际艺术界被忽视、遭受不合理待遇的艺术家带来知名度。

一方面是可见性的提高，另一方面是同化带来的不可避免的意义扭曲，在面对西方经济力量时，两者之间如何权衡困扰着前殖民地或流离失所的人们。来自其他民族的艺术家，如北美原住民艺术家，在被白人系统性驱逐的历史中，面临着严重的困境。切罗基族（Cherokee）艺术家埃德加·鸟群（Edgar Heap-of-Birds）和吉米·德拉姆（Jimmie Durham）好不容易被吸收到西方体系中，但只是通过策展人对那些身份符号进行的回收，在这些符号中，他们第一次成为可见的艺术家。在德拉姆的例子中，包括头骨、羽毛、木头和树枝，以及关于身体自嘲的笑话。德拉姆在政治上参与了20世纪60年代和70年代的美国印第安人运动，在漂泊了一段时间之后，于1981年与波多黎各画家胡安·桑切斯（Juan Sánchez）一起，参加了一个小型的纽约展览"超越美学"（Beyond Aesthetics）。德拉姆的重要性在于，他有能力在事后批评那位不幸的西方策展人将"真实"（authentic）[1]的概念带到他不了解的文化中去。德拉姆说："真实性是一个种族主义的概念"，"它的作用是让我们封闭在'我们的世界'（我们所在的地方），以获得主流社会的安慰"。他在这里指的是一个被自我存在、所有权和假定自主个体等概念所困扰的社会。同时，达勒姆指出，这些称谓都不符合美国印第安人看待

[1] Authentic，这里的真实还带有原初、传统、正宗的含义，故也可译为"原真"。——译者注

自己的方式，"欧洲文化对君权主体及其私有财产的强调，与美国本土的自我概念格格不入，后者是社会主体的一个组成部分，其历史和知识被铭刻在特定的土地上"。他还说："我们被赋予了真实性——我们被施加了真实性——（因此）印第安人希望自己是原真的，对于那些把我们视为原真的人来说尤其如此。"因此，美国印第安人艺术家对表现手法的掌握是如此备受白人意识的支配，使得他或她以自己的合作方式生产出了白人神话为完善自身所需要的"本土性"。然而，这种矛盾，再加上美国印第安人在语言游戏方面的天赋——喜欢开玩笑和讽刺，已经被很好地转化为德拉姆所自嘲的那种雕塑和图像的一个决定条件。这些都与西方白人的期望背道而驰，甚至在一种非常强烈的双重身份和模仿的美学中会更加如此。德拉姆1994年的作品《扮演罗莎·李维的自画像》

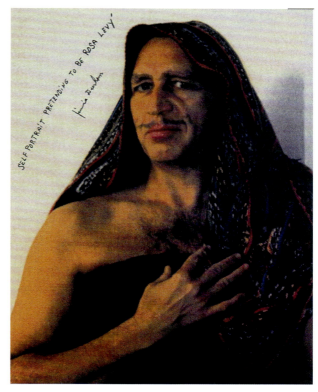

图7.3 吉米·德拉姆，《扮演罗莎·李维的自画像》（*Self-Portrait Pretending to Be Rosa Levy*）（局部），1994年，铅笔、丙烯颜料、彩色照片，51.4×41.9cm。
德拉姆滑稽而简洁的作品表达的不是切罗基人的身份，而是白人殖民者提供给切罗基人的身份。"我们今天处境中最可怕的一个方面是没有人觉得我们是真实的。我们不觉得自己是真正的印第安人……在大多数情况下，我们感到内疚，并试图去符合白人对我们的定义。"

[图7.3] 就是一个例子，他从杜尚手法的经典应用范围之外出发，充满了杜尚式的反讽。谁是罗莎·李维（Rosa Levy）？这件作品似乎是对杜尚的另一个女性化自我"罗丝·塞拉维"（Rrose Selavy）[1]的犹太式模仿（用"爱，这就是生活"[Eros, c'est la vie]这句话玩的文字游戏）。但这个人物看起来并且实际也是男性，一点都不像变装的马塞尔·杜尚。"切罗基人是非常有趣的，"德拉姆说，"我们总是在使用幽默。我认为幽默一直都存在……我认为它来自我们在过去三百年里所经历的事情，是一种防御。"最后，德拉姆一直称自己为当代艺术家，而不是印第安艺术家，这是一种自觉的尝试，以回避作为一种遥远的或历史文化方面刻板印象的"印第安

[1] 杜尚曾异装扮演女性形象，并起名为"罗丝·塞拉维"（Rrose Sélavy），1920年前后曼·雷曾给扮演成女性的杜尚拍过一系列照片。——译者注

图 7.4　谢莉·尼罗,《反叛者》(*The Rebel*), 1987 年, 手工上色的黑白照片, 16.5×24 cm, 艺术家本人收藏。

身份"。

　　这种对本土西方现代主义所提供的身份背景的幽默而讽刺的回应姿态, 已被证明是近代后殖民主义艺术的决定性因素: 在西方体系内, 既是其力量的来源, 也是对策展人和批评家来说所具有的可识别性。(当然) 艺术家实际上搬迁到纽约、伦敦或柏林并不是必需的——尽管这会有所裨益。在何种情况下, 策略都是一样的。例如, 试图讨论一种关于主流话语如何塑造身份的方式, 可以使加拿大的被边缘化的艺术家们如印第安克里族 (Cree) 艺术家简·阿什·普瓦特拉丝 (Jane Ash Poitras) 和莫霍克族 (Mohawk) 艺术家谢莉·尼罗 (Shelley Niro) 富有活力。比如, 事实证明尼罗的作品与谢利·莱文和辛迪·舍曼的作品相似, 不仅在策略上是使用照片资料来拒绝男性文化的视觉期望, 还在形式上使用了摄影语言或参考了电影话语, 并且讽刺性地以白人的方式——用白人自己的传统逐渐 (通常是破坏性地) 取代印第安人的传统——置换了其中的观念。在尼罗手工上色的小幅摄影作品《反叛者》[图 7.4] 中, 她拍摄了她的母亲性感地侧躺在家用汽车溅满泥污的后备箱上。这件作品模仿了广告商关于模特侧躺在引擎盖上的刻板形象, 开始巧妙地解构主流文化所珍视的美、所有权和地位等概念。这种姿态通过采用西方艺术的语言和

编码——甚至是其前卫的语言和编码——来达到颠覆性目的,从而有效地将自己增添到西方艺术的话语之中。在这里,边缘艺术家们正是利用其边缘性来占领中心,并通过占领来重新定义中心。

后殖民时代的当代艺术家从遭受压迫的状态和/或从偏远的文化中,流散和迁移到北美及西欧经济发达且兼收并蓄的大都市中,将过去几十年来伟大的文化转变之一载入史册——其不平衡的模式仍然远远超出了书本或策展事业所能描述的状态。正如上述最后三个例子所显示的,这个过程和世界政治进程本身一样复杂。对西方现代艺术那种单一的线性理解能在这个过程中存活下来吗?

同样,当我们把视角转向东方时,西方人则看到了他们自己晚期现代主义文化的一些方面,这些方面的起源要么是他们已经忘记了,要么是被完全误译或者忽略了。1964年,当日本艺术家小野洋子(Yoko Ono)坐在卡内基音乐厅的舞台上表演《切片》(*Cut Piece*)时,观众被邀请上台通过剪去她的衣服来剥光她,佛教传统的冥想和自我否定的品质可能与西方观众的思维相去甚远。从那时起,在日本艺术中可以区分出两种相反但互补的态度——至少在那些被西方博物馆成功同化的艺术中是如此。第一种建立在20世纪80年代日本的高科技消费革命之上,空白和重复的风格被嵌入一种新的精心制造的媒体形式中。仅举一个例子来说明,在2000年为韩国首都汉城(今首尔)举办的一个展览制作的大型公共装置中,出生于东京的艺术家小金泽健人(Takehito Koganezawa)创造了一个颤抖的定格视频,内容是两个年轻人平淡地盯着下面匆忙的游客:这件作品意义含混地徘徊在不明商品的广告视频和一种毫无内容的新闻报道之间。在技术光谱的另一端,出生于大阪的盐田千春(Chiharu Shiota)的作品则从根本上否定了对技术的迷恋,直接与她所能找到的最低级形式的物理物质重新接触。在盐田千春的作品中,我们发现了一些20世纪50年代和60年代早期具体派艺术(Gutai)表演的有趣再现,在这些表演中,白发一雄(Shiraga)、吉原(Yoshihara)、村上(Murakami)和其他艺术家直接用生漆、泥浆和纸张,在一个基于时间的结构中做了一系列随机的表演,这些作品除了摄影档案之外无法长久保存。1999年,盐田千春的《浴室》[图7.5]表演很有特色。她将自己浸泡在泥浆和黏液中,以缓慢的重复动作将碗里的液体倒在头上,这不仅使她脱离了其成长过程中所迷恋的中产阶级的卫生文化状态,而且通过对不舒服和身体上的低下状态这种自我牺牲式的顺从,呈现出一种掩盖、暴露和更新的循环。通过2000年的《睡眠中》(*During Sleep*)和《沉默中》(*In Silence*)等作品,盐田千春在柏林繁荣的实验文化中为自己建立了一种几乎传统的日本前卫主义者的流散形象,而她现在生活于柏林。

图 7.5　盐田千春,《浴室》(*Bathroom*), 1999 年, 行为表演, 录像剧照。

可以说, 自 20 世纪 50 年代后期艾伦·卡普罗和罗伯特·瓦茨 (Robert Watts) 的艺术行动以来, 行为表演已成为西方现代主义的一部分, 但其最为深层的根源不是欧洲的达达主义, 而是来自东方的身体否定、自我超越的精神实践, 以及充满矛盾和变化的非线性结构。古代佛教、道教或儒家的观念在现代化技术社会中的表达当然不是直截了当的, 而且由于现代亚洲国家中的殖民主义或政治原因的叠加而变得更加复杂。

　　中国台湾地区在经过了长期的日本占领 (1895—1945 年) 之后, 又经历了一段由美国支持的国民党政府管理时期, 20 世纪 70 年代之后开始"寻回"失去的政治和文化身份——这些由严格的戒严令加以保障实施, 旨在抵制西化的政策, 一直到 1987 年才结束。此后更多的自由主义观念开始发展: 一个征兆是 1988 年在新开的台北美术馆举办的展览"国际达达"(*International Dada*)。民族身份和西方跨国资本主义之间的张力通过前卫姿态呈现出来, 艺术家用极端的身体忍耐力作为政治表达的一种形式——1983 年李铭盛试图通过步行和跑步在 40 天内走完 1400 公里 (事实上他没能完成); 1984 年, 他用链条和挂锁把一个 3 千克的包袱绑在背上走了 113 天。李铭盛说背负重物比克服社会和政治压迫更沉重。1987 年他的行为艺术作品《不跑不走》(*Non-Running, Non-Walking*) 是爬着参加马拉松比赛, 两周后到达了当局所在建筑前的终点, 以表达对警察的抗议。与此同时, 陈界仁也在以行为艺术的方式进行政治抗议, 并承担着同样的个人风险。在戒严令实施期间, 当政治示威被取缔时, 他在拥挤的城市街道上进行表演, 这既是普通活动也是政治挑衅行为。陈界仁还用数字化的摄影作品大胆表达关于政治折磨和镇压的隐喻。在作品《重生》[图 7.6] 中, 患病市民的生殖器上绑着装置, 在冰冷的光线照射下奄奄一息地躺在地铁或医院的公共走廊中。这些作品在形式和内容上都是表现主义的, 采用了一种乌托邦式

的虚构摄影，与这些技术在广告和光鲜的杂志新闻中通常所使用的方式截然相反，作品反映的是流行病的发生，暗示人们与为改善和维持自身生存而发明的技术之间彻底的疏离。

中国台湾地区艺术中的大部分哲学性内容——而非政治焦点——都可以在谢德庆的作品中找到。谢德庆最初是一位画家，

图7.6　陈界仁，《重生》（Rebirth），2000年，彩色照片，2.25×3m。

1972年开始行为艺术表演。他从台北的一间三楼公寓一跃而下，这种隐喻和身体上的极端行为，甚至在他1974年非法移民纽约后仍存留在本土的文化记忆中。在纽约他继续进行身体上的极端行为表演，直到2001年在纽约的一个回顾性展览中才受到关注。谢德庆的行为表演是以一种高度严谨的态度对待时间，以及关注时间的持续与生存、重复、节制和传统形式的快乐的失去等问题的相互作用。所有这些作品都是由他和公众之间的"契约"详细规定的，而且大多数作品都持续一整年。

在1978—1979年的作品《笼子》（Cage Piece）整个实施期间，艺术家把自己关在公寓中一个有栏杆的牢房里，不说话、不阅读、不写作、不看电视，也不听收音机——这是一种折磨，只有每天当助手来送食物和清理垃圾，以及偶尔有观众前来验证艺术行为是否正在进行时，其才会稍被打断。在1980—1981年的《打卡》（Time Piece）中，谢德庆每小时打一次卡，每天24小时，持续一年。他用一部摄影机以单帧照片的形式来验证每一次打卡，结果DVD将整年的时间压缩成了6分钟。第二年，为了新作品［图7.7］，谢德庆在户外生活了一年，甚至没有进入商店购买过食物：他唯一的违规行为是在一次街头打架后被带进纽约警察局接受询问。他到笔者写作为止最后一件作品是一次长达13年的表演，从1986年到1999年的12月31日，内容只是"让自己活着"，除此之外没有生产任何意义上的可以算作"艺术"的东西。

这些行为表演——现在作为中国台湾地区的前卫艺术神话的一部分，同时它们也是纽约的跨国艺术场景的一部分——将一些关于观念主义、文献档案、个人

图 7.7　谢德庆,《户外生活一年》(*One-Year Performance*), 1981—1982 年, 照片档案。

和公共政治的问题直接带入（同时也超越了）艺术表达的极限，这些问题永远不会有一个明确或最终的答案。个人风险与思想的公开表达之间的平衡是什么？需要大量还是极少的文件来重新组织前卫人士的作品的时间和存在结构，以使其在所有方面看起来都像是在从行动、形式和结构中退出？将艺术折叠成生活，或将生活折叠成艺术的极限和边界是什么，以及在什么情况下我们愿意承认这种差别可能会消失？在谢德庆从遥远的台湾移民到充满焦虑的纽约的过程中，他的活动（或者说非活动）有多少需要翻译，有哪些损失和收益？最后，在我们的理解中，谢德庆现在甚至已经放弃了他赖以成名的（正如他所说的）"浪费时间"的艺术，这是否使我们倾向于认为他不再是一个艺术家，还是说艺术家这个范畴的弹性边界甚至足以包容这种终极否定？

我们猜测可能正是如此。因为我们必须明白，前卫艺术的物理残留物越是微弱，制造它的身体就越是完全政治化的。从具体派或抽象表现主义艺术以来，行动与物体的交织一直是西方前卫主义的标志，这表明即使在特定的文化中，这两个术语也是相互依存的。在流亡或迁徙的状态下，身体姿态从文化到文化的转换，只会使我们在本书中所研究的大部分问题更加复杂。看看中国大陆自 20 世纪 80 年代以来最大胆的表现性艺术，它们就是在迎战这些转换的难题。"政治化的肉身"是一位批评家对中国新前卫艺术中最具实验性的形式的说法——但究竟是什

么样的政治，为谁政治化？在80年代遭遇西方市场价值之时，中国作为全球艺术的成员已经尝试了多种艺术形式。1989年2月，在北京中国美术馆举行的引人注目的"中国现代艺术大展"上，人们看到了一系列艺术媒介的展示。实际上，这个展览对180位艺术家的作品进行了回顾，这些艺术家在20世纪80年代因直言不讳或挑衅性作品而引人注目。这个展览是对艺术机制的一次挑战。厦门达达艺术团体在展厅里放了一根绳子，每隔一米就贴上他们的名字。1987年就已经移民纽约的艺术家谷文达展出了摄影作品。有一个展厅充满西南艺术群体的雕塑、装置和绘画，还有王友身和刘小东的绘画。当时还是学生的艺术家方力钧的画作第一次引起了公众的注意，他很快就达成一种幽默和非常令人不安的超现实主义效果［图7.8］。时任《美术》杂志编辑的高名潞在展览目录中写道："现代艺术的灵魂是现代意识，即今天人们的自我认识和对存在的新的解释，以及与身处的世界和宇宙之间的关系。"展览海报上是一个"禁止调头"的标志。

在更直接的行为艺术作品中，展览也标志着一个新的开始。在"中国现代艺

图7.8　方力钧，《2号》（*No. 2*），1990—1991年，布面油彩，80.2×100cm。
"如果面部表情画得非常准确，而动作和姿势却难以确定，就显得有些做作了……但是，最真实的描绘能抓住这些不确定的情绪，从而形成一个空间，从具体延伸到不可估量……我使用制造商以'肉色'名义出售的不加调和的颜料来画人体。如果这看起来是荒谬的，那就证明许多我们认为自然而然的想法是多么荒谬。"

术大展"的开幕式上,艺术家肖鲁向她和唐宋合作的作品开了一枪。展览立即被关闭,开枪者被拘留。后来中国的行为艺术转入地下。20世纪90年代初,北京一个所谓的东村艺术群体在偏远的废弃场所进行表演,只有被邀请的人才能观看。然而此时伴随着西方市场对中国的入侵,以及由此产生的消费意识的张力,也促使艺术家进行性挑衅和性表达,这直接与支持传统艺术和社会主义现实主义的主流艺术趣味相抵触。出生于湖北黄石的艺术家马六明的作品,当时在观察中国的西方人眼中是个传奇,是这种类型的一个典型案例。1993年,他扮演了一个雌雄同体的人物——芬·马六明(艺术家化了女妆、穿了花裙子),他在受邀观众面前进行表演,通过这种方式将两性结合起来。1998年,马六明在纽约引发争议的"由内向外"(*Inside Out*)展览中表演了这一行为的变体,他邀请西方观众坐在他赤裸的身体旁边并进行拍照;通过这种方式,掌握着快门连接线的艺术家控制了照片拍摄的瞬间,成为自己的文化迁移和(可能)被错误转译的表演的偷窥者。

在这里,又是身体在各大洲和文化之间迁移,或者在本土文化的一块飞地和另一块飞地之间迁移;而在文化转译的过程中,原初表述的意义很容易变得模糊不清。中国的行为艺术家于极限中表现了对国内的问题以及对国外(主要是美国)消费主义文化入侵的苦恼情绪。以"观念21"艺术群体的盛奇为例,他切断了自己左手的小手指。他的行为表演还包括给活鸡注射中药,肢解它们,并在它们饱受摧残的身体上撒尿——这是一种对快餐市场中机械化食品生产的抗议。在齐雷1992年夏至时的"冰葬"表演中,艺术家把冰覆盖在自己身体上,打算释放出身体所有的热量将冰重新融为水,从而以自己生命的终结来结束这场表演。事实上,艺术家在最后一刻被送进了医院,展览也关闭了,在经过六个月的不稳定状态之后他最终自杀。这个悲剧后来在王小帅1997年的电影《极度寒冷》中被戏剧化地表现了出来。谈论这类事件,不仅是为了了解亚洲年轻艺术家的创作——齐雷的"解冻"显然暗示着渴望文化的解冻——而且也是为了了解西方人大概不会认同、或许也无法认同的身体存在的价值。其他几个例子也可以被视为某种症状。出生于中国河南的艺术家张洹,也是北京东村艺术群体的一员,他的作品以观众参与和挑战艺术家的身体耐力为特征。这在一件名为《65公斤》(1994年)的作品中得到了体现。在这件作品中,艺术家被捆绑着吊在天花板上,嘴里塞着东西,血液从他身上用手术刀切开的伤口中滴落。在1999年西雅图艺术博物馆表演的作品《我的美国(水土不服)》[图7.9](标题让人联想起博伊斯1974年的作品)中,张洹赤身裸体,双脚浸泡在水中,而裸体的白种人男男女女在周围的三层架子上转圈,偶尔停下来向他扔面包。从类似于佛教的祈祷仪式开始,到艺术家被投射的面包

图 7.9　张洹，《我的美国（水土不服）》（*My America [from the performance Hard to Acclimatize]*），1999 年，西雅图艺术博物馆。

包围结束，这个行为表演像是展示了西方对东方式沉默的崇敬，以及东方和西方世界之间的经济依赖，或许还暗示着在西方价值观轰炸与威胁下的东方文化。张洹后来移民到纽约生活，使更大、更复杂的表演成为可能，其结果是中国的困境被"翻译"成近似于人们期待已久的那种国际对话。

东欧的复兴

毋庸置疑，西方在 20 世纪 90 年代对中国的艺术市场产生了重要影响。强大的西方拍卖行，如佳士得和苏富比，自 90 年代初以来一直在举行中国当代艺术的拍卖会，而在欧洲和美国举办的少数几个巡回展览也推动了其名声的传播，而且不仅仅只是艺术家自身的名声。这种模式部分地复制了苏联解体之后的俄罗斯和东欧国家——另一个巨大的地缘政治地区的当代艺术的发展，现在也已经与西方文化影响和经济力量处于一种敏感的关系中。

这样的说法很容易被误解。俄罗斯的当代艺术家们都知道卡巴科夫（Kabakov）、科马尔和梅拉米德（Komar and Melamid）、列昂尼德·拉姆（Leonid Lamm）、列昂尼德·索科夫（Leonid Sokov）以及其他在纽约生活和工作的艺

家向西方移民的情况。他们也知道战后"另类"（nonconformist）俄罗斯艺术的丰富收藏被优雅地陈列在新泽西州罗格斯大学的齐默里艺术博物馆（Zimmerli Art Museum），这是一种面向世界的独特展示。他们对西方的艺术杂志有所了解，这些杂志既促进了其讨论，也提高了艺术声誉；他们也了解私人画廊系统，这些画廊冒着给无名人才举办展览的风险，用新的和实验性的艺术实例来培育一个往往很活跃的市场。来自东欧各地的年轻艺术家们在欧洲各国和美国，以及在亚洲各国甚至澳大利亚的首都举办的越来越频繁的双年展和三年展中寻找机会。然而，一个悖论支配着这种意识的形式：也就是说，即使可以在这个国际圈子里建立适度的声誉——这个"流浪的游牧部落"——用一位绝望的俄罗斯评论家的话来说——也很少能在国内得到同样的重视，无论是在艺术期刊还是在广播和电视上。这种情况是很令人痛苦的。一方面，俄罗斯仍然缺乏一个由艺术学院、杂志、期刊以及致力于当代艺术的公共和私人画廊组成的基础架构：在一个如此有声望和规模的国家中，其中每个元素都屈指可数。信息和知识交流的渠道仍然微不足道且资源匮乏。1991年苏联解体后，大多数俄罗斯城市看起来都被破坏了，而且很落后，只能通过怀旧的外观和适合上镜的（尽管是灾难性的破碎）城市结构来挽回。另一方面，苏联时期的俄罗斯传统为艺术家提供了丰富的可能性：作为哲学家、社会萨满、政治人物、魔术师、牧师——总之，是一个具有无与伦比的社会和道德力量的人物。那些传统与当前的现实之间已经相去甚远。

然而，根据不同的逻辑，莫斯科和圣彼得堡的当代艺术已经从这个难题中获得了某些活力。评论家叶卡捷琳娜·德戈特（Ekaterina Degot）指出了这些活力的一个来源：自20世纪60年代以来，俄罗斯就出现了信仰的危机，并且在缺乏就业机会的情况下，人们的精力转向了爱好、私人迷恋以及神秘的"项目"，或者仅仅只是生存，这些技能现在在被看作"艺术"的一系列活动中浮现出来。其次，德戈特提醒我们，在1991年苏联解体之后，国家又恢复了其过去的混乱和不可控性，这不是一种策略或违约，而是一种权利——而且在这样做时，经济稳定的西方国家中的大多数观察者无法理解。1991年的政变失败，在车臣的一系列失败的军事冒险，国内的街头犯罪和恐怖主义，以及老共产党人改旗易帜以适应准市场准则的政治超现实主义，这些现实很快就变成了——用德戈特的话说——"一个比艺术家自己所能创造的更强大的整体美学项目"。其结果是"行动主义"（Actionism）浪潮的兴起，这个词来自20世纪60年代的维也纳艺术家尼奇和施瓦茨科格勒，表达了对艺术的形式乐趣最深刻的嘲讽，以及俄罗斯对自我和相对于西方来说暂时性新身份的极大的不确定性。例如，德戈特所说的亚历山大·布雷纳（Aleksandr

图 7.10 奥列格·库里克,《我爱欧洲,欧洲不爱我》(*I Love Europe and Europe Doesn't Love Me*),1996 年,行为表演,柏林。
在这个版本的行为表演中,库里克像狗一样赤身裸体四处游荡,骚扰行人并撕扯他们的衣服,直到他自己被警察和警犬包围。

Brener)和奥列格·库里克的"创伤后(post-traumatic)"行动,他们使任何不稳定、无组织和混乱的东西都享有特权,而这些在西方被认为是有趣的。库里克曾摆出动物的姿态,发出难以言喻的声音,并宣称自己是国家总统的候选人。在 1994 年的一次行为表演中,库里克扮成一条狗,吠叫、排便和攻击路人,他迅速吸引了莫斯科当地知名报纸和电视台的注意,然后是德国、英国和美国艺术媒体的关注[图 7.10]。在另一个名为《俄罗斯心脏深处》(*Deep in the Heart of Russia*)的行为中,库里克通过与一头牛的模拟性行为表达了一种政治象征意义。另一方面,亚历山大·布雷纳试图重新获得某种形式的个体身份,即某种被仪式禁止(至少是官方禁止)的那种身份,在这一过程中,他证明了这种尝试通常会失败。20 世纪 90 年代中期,他试图于严寒的天气里在城市的人行道上与妻子亲热,并在另一个公共场合也这么做,但都失败了。此外,他还试图强行进入莫斯科国防部给部长穿上拖鞋。在车臣战争最激烈的时候,他戴着拳击手套在莫斯科红场上走来走去,宣称要挑战鲍里斯·叶利钦(Boris Yeltsin)[图 7.11]。后来在 1996 年,布雷纳在阿姆斯特丹市立博物馆的一次行动中,在马列维奇的杰作《白上白》上喷了一个美元符号,为此他被逮捕监禁了。阿夫代-捷尔-奥加尼扬(Avdei Ter-Oganyan)经营着自己的一所小型艺术学校,试图以一种挑衅的方式进行其行为表演,他在公共场合用斧头将一尊受人尊敬的圣像砍成碎片,为此他也被审判并送进了监狱。这种与日常生活或文化偶像的破坏性互动,构成了俄罗斯当代艺术中颇具争议的一面,这在西方声名狼藉甚至有些无法被理解:按照定义来看,它们是不可运输和

不可重复的行动，不能被收藏在博物馆里，而只能存在于大众充满争议的记忆中。伴随着德国和日本经济的急剧下滑，加上西方博物馆惯有的偏狭态度，这就意味着除了少数之外，俄罗斯当代艺术仍然是一个有待发现的领域。同样的结论也适用于中欧和东欧的大部分艺术。

另一方面，一系列充满挑战的策展活动表现了几乎不为人知的历史运动，如社会主义现实主义在20世纪90年代后期著名的巡回展览中展示出来。在圣彼得堡的俄罗斯国家博物馆以及芬兰和德国的一些次要场馆中，精心策划的展览"为幸福而奋斗"（Agitation for Happiness）数十年来首次展示了斯大林时代颇具意识形态倾向的艺术，那些纪念性绘画描绘的内容包括快乐的拖拉机手、富有激情的体操运动员

图 7.11　亚历山大·布雷纳，《第一次挑战》（The First Gauntlet），1996年，行为表演，莫斯科。

和严肃的政府官员。在那些对40年代和50年代记忆犹新的年长观众看来，展览本身就意义重大；对于那些出生较晚，没能第一时间看到这些作品的年轻艺术家

图 7.12　弗拉基米尔·杜波萨尔斯基，《丰收庆典》（Harvest Celebration）（局部），1995年，布面油彩，20×45m。

来说，它也很重要，他们现在可以目睹官方资助和规则管理下艺术的图像力量和技术能力。当然，这样的展览也为这些艺术家提供了一套戏仿的样式。例如，画家弗拉基米尔·杜波萨尔斯基（Vladimir Dubossarsky）以亚历山大·格拉西莫夫（Aleksandr Gerasimov）1931年的代表性作品《丰收庆典》（*Harvest Celebration*）为原型，在他自己史诗般的《丰收庆典》[图7.12]中进行讽刺，描绘的内容是些许现代化的农场中所进行的一场裸体性爱狂欢。在前景中，可以看到农场中欢快的鸭子和鹅，也可以看到成熟的甜瓜、美味的香蕉和西红柿，这些充斥于早期乡村题材画作中的图像，现在则成为肉欲狂欢的隐喻。乌克兰艺术家阿尔森·萨瓦洛夫（Arsen Savalov）的摄影照片[图7.13]也同样具有讽刺意味，他在顿巴斯地区一个深深的矿井下待了三个星期，并说

图7.13 阿尔森·萨瓦洛夫,《顿巴斯巧克力》（*Donbass Chocolate*），选自《深层内部人》系列，1997年，照片。

服下班时满身煤尘的矿工穿上芭蕾舞裙和其他代表俄罗斯传统文化的服装拍照。在男性能量和女性魅力的冲突下，一种惊人又让人深感不安的效果产生了。笔者在挪威看到过萨瓦洛夫的系列作品，通过在艺术博物馆这种反思性空间中展示，这些工作／消遣、黑暗／光明、政治／文化、男性／女性的对立，使作品的政治和社会意义远远超出了其明显的幽默特质。

紧迫的问题是，在多大程度上可以说服国际社会相信这样的作品在其国家之外的重要性——2001年9月，纽约的恐怖袭击使苏联意识形态的余震从世界的注意中消失。文化迁移是一种非常不稳定的活动模式，决定因素在于更剧烈的政治和经济力量的流动。因为就在我们看到以宗教关系为中心的一种新的全球议程开启之时，有迹象表明，后苏联时期俄罗斯人的主要关注点可能随着该国"正常化"（normalization）的进程而消散：笔者指的是有人称之为普京总统

统治的"无趣"时期，涉及纳税的规范化，试图消除犯罪，以及政治的民主化（至少在名义上）。

这里还有我们时代的另一个悖论。因为目前还不能确定"正常化"是否真的在发生，以及以何种速度发生。就目前而言，俄罗斯和乌克兰的艺术家在"官方"文化之外，仍在继续寻找与本土有关的立场，这些立场仍然会遭遇政治权力——不是以规范化的形式，而是以历史定式和文化惰性的形式。在新的普京时代的氛围中，不同信仰的俄罗斯艺术家之间的联系正变得日益紧密，不是因为思想风尚或风格的统一，而在于通过正如莫斯科评论家维克多·米夏诺（Viktor Misiano）在一篇引人入胜的文章中所说的"Tusovka"或"联网"（networking）的方式，在未计划过的和高度脆弱的文化景观中交流想法和实践。"Tusovka"（字面意思是'混排'）是艺术家、策展人和评论家在没有国家基础架构的背景下自由和自愿的联合。其作为一系列的会议、项目和愿望而存在：它不需要既定的资格或优点，也不需要专业或社会地位；既不是一个机构聚会，也不是一个帮派，要加入其中"只需要在那里"即可。正如米夏诺所说："Tusovka是一种症候，其根源在于纪律文化和社会等级制度的崩溃。"某些代表人物，如莫斯科的奥斯莫洛夫斯基（Ostrolovsky）和库里克、圣彼得堡的诺维科夫（Novikov）和布加耶夫（Bugaev）。基辅的萨瓦洛夫和敖德萨的罗伊特伯德（Roitburd），他们的作用是"孕育希望"：个人会在极端情况下单独或集体行动，以实现一些无法实现的，甚至是乌托邦式的事情。为"Tusovka"提供帮助，就是要内化（internalizing）他人的执着，或者自己的执着——接受所有那些完全不同甚至相反的东西。因此，正如米夏诺所说："对Tusovka来说，没有什么比公众舆论这一范畴更陈旧和过时的了，Tuscvka是后意识形态文化中最明显的症状。"作为一种个性化的组织形式，它"出于对个人潜力的信念而赞美一切个人"。它存在于地方层面，只有当全球事务成为"Tusovka"本土化的一部分时，它才会考虑这些问题。到那时，这些新项目的语言既是自我表达，同时也具有普遍性。米夏诺令人信服地提出："符号发出一个信息，却并没有得到回复。"新艺术在认知上的断言和模棱两可的表述并不矛盾。他们诱发了一种丑闻和欲望的麻木。看看AES团体（塔季扬娜·阿扎马索娃［Tatyana Azamasova］、列夫·叶夫佐维奇［Lev Evzovich］、叶夫根尼·斯维亚茨基［Evgeny Svyatsky］）的行为表演视频，这样的作品在色情和无聊的边界徘徊。例如，在2002年的作品《森林之王》［图7.14］中，几十个来自普希金村一所舞蹈学校的男孩和女孩们，在凯瑟琳宫（Catherine Palace）豪华舞厅的抛光地板上被拍摄记录。当他们穿着丝袜天真无邪地走来走去的时候，镜头

图 7.14　AES,《森林之王》(*The King of the Forest*), 2002 年, 录像剧照。

不雅地停留在这些穿着体操服的年轻人的身体, 尤其是那些尚未到青春期的女孩们美丽的面庞上。在《奥赛罗, 窒息控》(*Othello, Asphyxiophilia*, 1999 年) 中, 一位裸体的奥赛罗用自己的珍珠串 "勒死" 了一个狂喜的美女。观众被邀请对这一令人震惊之事表达态度。这是一个网络而不是一个等级制度, 总之, "Tusovka" 新逻辑的一部分, 是将年轻一代艺术家与莫斯科观念主义的倡导者及其波普式继任者 "索茨艺术" (Sots Art)[1] 拉开距离, 这两者都带有西方思想明显的影子, 甚至模仿了其中的一些风格。兴奋的野心和由落空的希望产生的沮丧感强有力地混合在了一起, 它推动了这种新的能量网络——这种说法可能适用于苏联东欧集团中的一些活跃的中心。"因此," 米夏诺得意地说道, "在 20 世纪 90 年代没有产生任何明确的和持久的东西, 而 'Tusovka' 则使不少人都发了财并开启了某些辉煌的事业。"

[1]　"索茨艺术", 以及其苏联艺术家维塔利·科马尔 (Vitaly Komar) 和亚历山大·梅拉米德 (Alexander Melamid) 在 1972 年春夏之际创作的一系列作品为发端, 此后还有以 "索茨艺术" 命名的系列群展。这是一种大致采用了波普艺术风格的政治讽刺性艺术, 类似于中国的政治波普。——译者注

事实上，随着晚期苏联共产主义反乌托邦的困境让位于全球市场体系的新的不确定性，艺术家们已经能够以新增的绝望重新审视冷战时代。贫困和生态破坏——作为晚期苏联时代官僚-军事-科学体制不计后果的代价——为艺术家们提供了强有力的理由，认为自己现在必须做出回应。或许1986年切尔诺贝利核电站的灾难仍然是失败的乌托邦最主要的象征，不仅只是在乌克兰西部，而且遍及整个地区。正如斯洛文尼亚理论家斯拉沃热·齐泽克（Slavoj Žižek）提醒我们的那样，切尔诺贝利不仅使"国家主权"等概念瞬间过时，而且提出了一种可能性，即反其道而行之，"我们肉身的生存取决于我们实现……与消极相抗衡的行为能力"。因此，我们可以理解日本艺术家矢延宪司（Kenji Yanobe）所进行的大胆旅行，他穿着他所谓的"核安全移动舱"（nuclear-safe mobile capsule）进入受污染的切尔诺贝

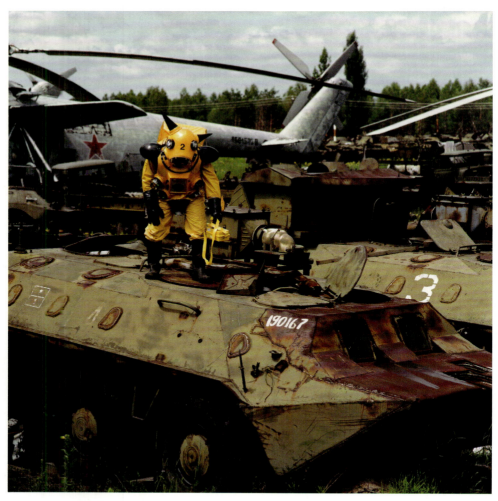

图7.15 矢延宪司，《原子套装计划：坦克，切尔诺贝利》（*Atom Suit Project: Tanks, Chernobyl*），1997年，照片。

利地区,并带回了自拍摄影,艺术家把自己表现得像是一位世界末日的探险家回到一片被辐射过的人类学废墟,这些图像的观众很快会认识到,这与苏联首个核时代的太空探险宇航员的形象完全相反 [图 7.15]。或者让我们参考一下活跃在基辅的艺术家伊利亚·奇驰坎(Ilya Chichkan)的作品。他面对世界上最严重的科学灾难的创伤性后果,从基辅的医科大学购买了畸形胎儿的照片,重新拍摄畸形的头和身体,设法用当地集市上的廉价首饰来装饰它们,并对曾经居住在该地区的古代斯基泰人的丧葬仪式进行恐怖的模仿。正如乌克兰评论家玛塔·库兹曼(Marta Kuzman)提醒我们的那样,奇驰坎为核迷信的死者建立的恐怖的纪念碑与早期历史上的石头丧葬纪念碑形成了绝望但有说服力的对比。

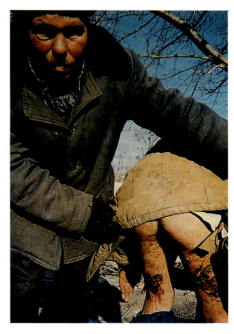

图 7.16　鲍里斯·米哈伊洛夫,选自《病例》(*Case History*)系列,1997—1998 年,照片。

照片确实是一种现代纪念碑,是冻结环境和社会灾难的证据,它们在奇驰坎的作品中成功地保持了媒介的纪实功能,甚至在摄影通过数字处理而最终堕落的那个历史性时刻也可以如此。在实践中,这种纪实功能也许被称为反纪实(counter-documentary)更好。例如,乌克兰摄影师鲍里斯·米哈伊洛夫(Boris Mikhailov)是哈尔科夫快速反应小组(Fast Reaction Group in Kharkov,缩写为 FRG)中最年长和最重要的成员(小组的其他成员还包括谢尔盖·布拉特科夫 [Serhiy Bratkov]、谢尔盖·索兰斯基 [Serhiy Solanskiy]、维多利亚·米哈伊洛娃 [Victoria Mikhailova]),其在 20 世纪 60 年代末和 70 年代初发展了收集旅游快照的做法,这些照片通常放在裤子后口袋里多年,已经有了折痕、断裂和偶然擦除的痕迹,艺术家用花哨的水彩去涂画它们,隐约重复了乌克兰人出于纪念目的而涂画照片的传统——所谓的"卢里基"(luriki)。米哈伊洛夫的做法当然取决于有趣的模仿与波普艺术,特别是对沃霍尔作品相似性的认识,但也取决于乌克兰的波普艺术与其纽约前辈的距离。"对我来说,拥有一张糟糕的原始照片是很重要的,"米哈伊洛夫解释说,"它使我能够描述梦想、不可能性、什么都做不好的无力感、我们与文化传统的疏离。"近来,米哈伊洛夫已经建立起一种国际职业生涯,因为他有能力将原初的感知带到街头现象学、城市底层的创伤境况和无名之辈的人性中去 [图 7.16]。

第 11 届卡塞尔文献展

人们习惯说，没有什么比耗资数百万美元举办的双年展、三年展和四年展更能作为当前艺术界观点的晴雨表了（尽管经常关注艺术杂志也不失为一种选择）。但到底是哪个艺术界？我们必须知道，艺术与时尚系统共享预期、狂热宣传和炒作。鉴于这些展览的国际性规模，它们在某种程度上可以被认为是对已经发生的事情和可能发生的事情的权威认定（就像时尚预测）——但我们应该对结论持谨慎态度。

以 2002 年 6 月的德国卡塞尔文献展为例，这是自 1955 年开始的 5 年一届的艺术盛会中的第 11 届。卡塞尔此前是威悉河畔（Weser）一个不起眼的军火制造城市，是一个省级中心，当它刚开始举办世界上最大的当代艺术展览的时候，很少有人前来。此前最著名的展览是 1972 年的第 5 届卡塞尔文献展，在雄心勃勃的年轻策展人哈拉尔德·塞曼（Harald Szeemann）的策划之下，由德国、英国和美国的观念艺术家所主导。到了 2002 年，它呈现出非常大的变化。在尼日利亚出生的策展人奥奎·恩威佐（Okwui Enwezor）的领导下，一支由 7 位策展人组成的团队选择了一个"全球"视角的艺术项目，以表达移民、身份和变化的问题，这些问题涉及有争议的边界、被移植或受威胁的社区、被压迫或被忽视的地区、知识和政治意识的新途径或多样化途径。总共有 112 位艺术家（事实上，按照文献展的标准这是一个适中的数量）被邀请提交艺术项目，而这些项目并不会被安排在单一的主题或立场之中。正如恩威佐所主张的，第 11 届卡塞尔文献展也不会试图去得出什么结论，宣称过去已经破产，或去庆祝无穷无尽的新艺术。"如果说过去卡塞尔文献展的智慧和艺术探索旨在证明这类结论是可能的，那么第 11 届卡塞尔文献展则是将其探索置于认识论的困难之中，这种困难以试图让所有艺术和文化的现代性形成一个共同的、普遍的概念和解释为标志……展览可以被理解为是一个阶段的积累，一个时刻的集合，在空间中涌现的一个短暂间歇，为观众重新激活关于构成艺术主题的世界、视角、模式、反模式和思维的无尽串联。"他进一步指出，此展览并不会被当作这一项目在智性探索领域之野心的完结：它将是在世界各地举行的五个"漫谈平台"（discursive platforms）中的一个（其他"平台"包括在维也纳举行的关于"未实现的民主"[Democracy Unrealized] 的系列讲座，在新德里举行的关于"真相与和解"[Truth and Reconciliation] 的会议，在圣卢西亚举行的关于"克里奥尔与克里奥尔化"[Creolité and Creolization] 的会议，以及在尼日利亚拉各斯举行的关于"城市"的一个更深层次的哲学论坛）。在提醒人们关于后

殖民解放和全球资本扩张的双重进程时,恩威佐说:"如果过去的前卫艺术(比如说未来主义、达达和超现实主义)预见到了一种变化的秩序,那么今天的秩序就是使非持久性和……异域性(aterritoriality)成为当时的不确定性、不稳定性和不安全中的主要秩序。而在这种秩序中,激进艺术以前为自己所主张的所有自主性概念都被废除了。"他声称,随着帝国而来的是迈克尔·哈特(Michael Hardt)和安东尼奥·内格里(Antonio Negri)在他们的著作《帝国》(Empire)一书中所说的"民众"(multitude)的抵抗力量,它有着迫切的、无政府的要求,有着几乎无法识别的主体性形式和立场,能够从僵亿的严格划分领土界限的西方民族国家的古老而衰败的形式中获得自由。针对这些西方文化的旧形式出现了激进的伊斯兰主义,而9·11纽约恐怖袭击正是对立政治的隐喻,无论它在哪里发生都如此。那个"归零地"(Ground Zero)[1]——无论是在纽约、拉马拉还是耶路撒冷——是恩威佐所说的"殖民主义之后对西方主义展于清算的建基点……开始从边缘到中心全面出现"。

当然,第11届卡塞尔文献展实际上是一个文化和地理上的特定选择,被安排在或多或少的传统空间中展出,并被当时的一些技术热情所主导。它巨大的智性上的野心可能并没有完全被观众记住,因为他们没有足够的时间来吸收冗长的文本,观看所有辅助性影片中的哪怕一小部分,或参加一些辩论、会议和平台讨论——这在实际上是不可能实现的。许多参观者会感到失望,因为没有或几乎没有来自斯堪的纳维亚、波罗的海、东欧大部分地区,以及澳大利亚以及瑞士、威尔士、希腊和越南等国的艺术家。一些评论家有理有据地抱怨了弥漫在展览中的政治正确的压抑气氛,以及其缺乏幽默感和主要采取的叙述性、文学性语气。然而,从历史上看,第11届卡塞尔文献展无疑将作为一项重要的尝试而被载入史册,它打破了此前组织大规模国际展览的学科模式,并在恰当的时机表达了全球化在快速而意义深远的政治和经济变革背景下可能意味着的问题。

事实证明,非洲是这次展览的亮点,包括来自贝宁、科特迪瓦、南非、乌干达、刚果民主共和国、尼日利亚、喀麦隆和埃及的约17位艺术家,我们在此仅提及其中的几位。南非白人艺术家威廉·肯特里奇(William Kentridge)的作品是独特的,已经登上了国际舞台,艺术家声誉日益提升。肯特里奇的艺术创作受到两件事的影响:作为一个在南非黑人地区长大的白人小孩,他在那里目睹了黑人遭受的屈辱;他曾在巴黎的贾克·乐寇戏剧学院(Ecole Jacques Lecoq)学习哑剧,此后

[1] "Ground Zero"指原爆点、归零地,也特指遭遇9·11恐怖袭击的纽约世贸大厦遗址。——译者注

图 7.17　威廉·肯特里奇，选自《矿山》(Mine)，1991 年，纸上炭笔，75×120cm。

又回到家乡约翰内斯堡。前一种这样的成长背景对一个年幼的孩子来说是一种令人震惊的启示，因为正如肯特里奇在一次采访中所说的那样："我此前从未见过成人的暴力，直到有一次看到一个人躺在水沟里被白人踢打……在那一刻之前，暴力一直是一种虚构。"后一种经历关于如何调动舞台表演的能量——为一个精确的动作聚集能量，并将其贯穿到下一个动作中。正如他所表达的那样："（在乐寇学院）可能还有 20 或 30 个其他练习，它们被用作表演或演技的隐喻，但同样适合于绘画。"因为正是绘画——为动画电影的图像序列进行绘画和重画的孤独活动——使肯特里奇成为当代视觉艺术领域中的一位主要人物。肯特里奇首先接受了不能以任何常规方式来表现种族隔离的事实，也许也不能用常规的艺术工具来表现，他精心设计了一种特殊的"绘画-电影"的混合形式，比任何一种单独的媒介都更能表现出过程。1995 年前后，种族隔离制度不可动摇的"岩石"（rock），被他描述为"占有欲强，不利于良好的创作。我并不是说种族隔离，或者说救赎，不值得表现、描述或探索。我是说，岩石所呈现出来的规模和重量不利于完成这项任务"。相反，肯特里奇的"绘画-电影"，在一个更正式的层面上，展示了历史进程中彻底的流动性和多变性。在他的作品［图 7.17］中，我们通常可以看到白人矿场主在管理时穿戴整齐，其中穿插着一些私密时刻，他们想象着风景的崩溃和重组，即使他们残酷的霸权仍在继续。或者我们看到的是矿工们在工作。罗莎琳·克劳

斯曾精辟地描述了肯特里奇制作动画的过程：艺术家孤独地在图画和电影摄影机之间来回跋涉数小时，这本身就是一种存在主义的劳动，显示了一种激进的经济手段（每部电影肯特里奇只用几张纸），以及与重写本的奥秘有关的对前技术方法的激进回归，在那里，一个图像被擦除后露出另外一个，然后以此类推。"正是这种来回走动，"克劳斯说道，"这种在工作室一侧的电影摄影机和另一侧贴在墙上的图画之间的不断穿梭，构成了肯特里奇的创作领域。他所创作的图画在任何时候都是完整的，也在任何时候都是变化的，因为一旦他在宝莱克斯摄影机的位置上把图画记录下来，他就会走过地板，在图画表面做一次极小的修改，然后再一次退回到摄像机前。"在肯特里奇的电影中，场景是不变的：它们无休止地相互渗透，处在一种永久的展开过程中，没有任何东西是固定的——一个画面中偶然的细枝末节可以在下一个画面中变成某种畸形或流动的东西，接着是下一个，如此延续。在用最为前技术的手段（木炭条和原始相机）制作全新的图像类型时，肯特里奇确保材料和公开的叙述构成了一部彻底的辩证颠覆性作品。

在非洲的黑人艺术家中，博迪斯·伊塞克·金格勒茨（Bodys Isek Kingelez）的职业生涯也许颇具代表性。自学成才的金格勒茨在 1989 年经由让-休伯特·马尔丹及其举办的巴黎"大地魔术师"展览，被介绍到国际艺术圈，他一直在用各种各样的包装碎片、色彩鲜艳的纸张和消费品的废弃残余物制作乌托邦式的城市，这些梦幻而奢华的作品被安放在低矮的地面基座上，高度可能达到 1.2 米左右，因此观众可以从上往下俯视欣赏它们。金格勒茨在 20 世纪 90 年代的主要艺术项目是重塑他的出生地——前扎伊尔（Zaire）班顿杜省（Bandundu）的金门贝莱-伊洪加村（Kimembele-Ihunga），使它成为一个闪亮的 21 世纪新城市，有林荫大道、摩天大楼、体育场及其父马鲁巴（Maluba）的智慧纪念碑［图 7.18］。金格勒茨用不亚于建筑物本身的奇异语言来描述这个城市，他将其命名为金贝维尔（Kimbéville）。金格勒茨说："这座城镇的整体概念使其跻身于未来主义建筑的高水准、超级多系统现象之中。"他还准备混淆幻想和现实："这些现实主义的建筑，不受时尚的影响，代表了一种无与伦比的虔诚的愿景……这些林荫道，这些有着一尘不染的人行道的小巷，几乎不会变得拥挤而阻碍行动的自由；相反，它们为人们提供了愉快、便捷的通道，让他们可以到达城镇的各个角落。"那些引人注目的地方包括："大量的服务产业、酒店和餐馆。有时有美国风味，有时有日本、中国或欧洲风味，更不用说还有非洲风味。这个小镇拥有一切，从日出到日落，直到永远。其特征如此充满希望，它应该出现在地球上最伟大城镇的权威名单上。"虽然公然且愉快地吹嘘着建筑师"作为一个极具才华的艺术家的名声和国际声誉"，但金格勒茨和他的

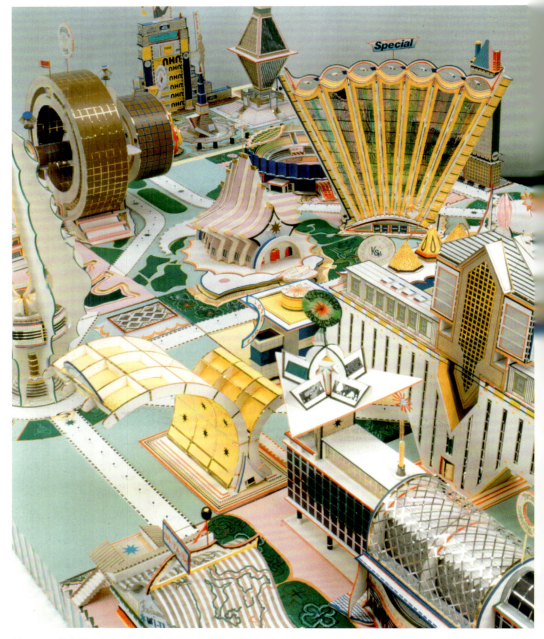

图7.18 博迪斯·伊塞克·金格勒茨,《金门贝莱-伊洪加村(金贝维尔)》(*Kimbembele Ihunga [Kimbéville]*),1994年,胶合板、纸、纸板及其他材料,1.30×1.83×3.00m。

金格勒茨将自我讽刺与幻想混合在一起,他说:"金贝维尔镇作为一个发展机制,其无数特征既适用于建筑物,也适用于其非明确界定的景观的各种元素,这公然表明了创建这座城镇的原因。它的创造者,艺术家金格勒茨是一个道德高尚的人,将用这件艺术作品兑现他对未来的承诺,并伴随他进入21世纪。金贝维尔是一个真正的城镇,假以时日它就会存在;它不是一个由著名品牌名称组成的模型,不会仅停留在概念模型阶段。"

艺术项目却很难用西方美学和批评的思想框架来转化。我们能识别出他的姿态是对公民与现代性失败的乌托邦城市之间关系的巧妙反转，这种对世界现代城市在如此规模上的重塑，回顾起来很少有西方建筑师如此设想过——也许只有文图里（Venturi）的拉斯维加斯或库哈斯（Koolhaas）的纽约。然而，我们也认识到，金格勒茨所把控的那种当地环境和传统时间模式，并未趋同于西方关于进步和退缩、新和旧、现实和想象的标准。

对当代非洲（或亚洲、南美洲）艺术家来说，这种美学上的对立根本站不住脚，这一点在第 11 届卡塞尔文献展上得到了很好的证明。展览中展出了原始的——用西方的话来说是非常古怪的艺术家乔治·阿德阿格博（Georges Adéagbo）的作品，他在 20 世纪 70 年代曾在法国学习法律和商业，父亲去世的消息让他回到了家乡贝宁的科托努村（Cotonu），以取代父亲在家族中的领导地位。为了拒绝这种角色，他开始在卧室，然后在院子里，以高度隐秘和不可捉摸的方式组装装置。"我与他人沟通的唯一方式是这些简短的手写字条，我把它们和我在散步时发现的物品一起放在地上。每天早上我会去潟湖……捡一些物品带回家，然后写下一张纸条，讲述它在我心中所唤起的东西，把纸条放在物品旁边等着看人们的反应……我所要做的就是放下一个物品，想法便会蜂拥而至。我每天都这样工作，甚至在烈日下也是如此。每天晚上我会把所有的东西都收集到一个地方。""我不是一位艺术家，我不制造艺术，"阿德阿格博抗议道，"我只是一个信使。"然后，在明显的自相矛盾中，他说："艺术是你对人们所说的话，而不是对他们故弄玄虚。"以这种方式，阿德阿格博的装置通常是从地板上的物品对称排列开始，然后逐步展开 [图 7.19]。这些作品最初被一位法国策展人偶然发现，此后在国际展览中开始亮相。在卡塞尔文献展上，阿德阿格博的装置作品《探险家和探险家面对探险的历史……！世界剧场》脱离了严格的对称性，展示了与探索相关的非凡网络，包括发现的、委托的、自行创作的文本和图像，以一种非叙事的、类似于研究的临时性，拒绝简化出某种"内容"或"主题"，但却以一些惊人的复杂方式将西方和非洲的历史交织在一起。阿德阿格博对偶然性和碎片化以及西方启蒙制度的批判很敏感。由于偶然的机缘，他在西方艺术中占据了一席之地而难以被历史准确地定位，并得意于与西方装置流派的巨大差异。

恩威佐曾在其他地方写道："非洲仍然是一个想象的领域，它矛盾地占据着起源与缺失之地，一片充满过度和循规蹈矩标志的森林，这些都困扰着现代主义项目的文化逻辑。"年轻的非洲艺术家设计了"虚构的历史，把他们的实践变成了堕落的殖民地，这些通过西方欲望的特殊镜头和对异国情调几乎贪得无厌的品味而

图 7.19 乔台·阿德阿格博,《探险家和探险家面对探险的历史……! 世界剧场》(*The Explorer and the Explorers Facing the History of Exploration...! The Theatre of the World*),2002 年,混合媒介,科隆路德维希博物馆收藏。
阿德阿格博宣称他的角色是信使而不是艺术家,他说艺术家是"任何将信息传递出去的人,是艺术造就了艺术家,而不是艺术家造就了艺术"。

被放大和投射出来"。在根植于非洲的最优秀的年轻艺术家作品中,"我们面对的问题很棘手,这些问题自主地围绕着后殖民阐释的可能性而闪现"。这个描述很适合卡塞尔文献展展出的非洲艺术的某个次级类别,即那些文化已经发生了变化、出生在非洲大陆以外的非洲人的作品,或者是那些在不和谐的全球化矛盾中不停地旅行着的艺术家们的作品。出生于乌干达的法里纳·宾吉(Farina Bhimji,现居住在伦敦)为第 11 届卡塞尔文献展贡献了一个特殊的视角。她重访乌干达拍摄了一部 28 分钟的影片《出乎意料》(*Out of Blue*,2002 年),关注她所属国家最近发生的悲惨暴行。作为一件动态的极少主义作品,它加入了本书其他地方所提到的那些慢动作的电影实验。

艺术家印卡·肖尼巴尔(Yinka Shonibare)出生于伦敦,父母都是尼日利亚人,之前在拉各斯(Lagos)上学和于伦敦度假的经历,使他在两种文化中都感到心安理得。后来在金史密斯学院(Goldsmiths' College)读书时,他开始对构造自己双重世界的历史和殖民主义的紧张关系产生了兴趣。肖尼巴尔在非洲讲约鲁巴语(Yoruba),而在他选择居住的国家讲流利的英语,他在青少年时期就看澳大利亚和美国的电视动画片,然后开始熟悉国际公认的艺术家和艺术理论,如辛迪·舍曼和罗斯玛丽·特罗克尔,女性主义理论,以及早期前卫艺术的讽刺策略。"我意

识到，"肖尼巴尔说，"我不必认为我被指定为某种命中注定的他者。我可以用在模仿和镜像中的幽默和戏仿来挑战与权威之间的关系。"然而，不仅是幽默——有些是黑暗的——还有对物质财富的兴趣，更不用说那些字面上的性诱惑了，都让他最为雄心勃勃的作品场景变得生动起来。到此书写作为止，肖尼巴尔所有作品的关键是使用被称为"荷兰蜡"（Dutch Wax）的色彩鲜艳的图案织物，今天有数百万非洲人穿着这种织物作为他们身份的标志。事实证明，这种织物在19世纪起源于印度尼西亚，被荷兰殖民者运到荷兰之后开始在曼彻斯特的棉纺厂生产，又出口到西非，在那里当地的本土制造重复了这种风格。尽管在西方人看来，这种织物表面上是"正统"的，但根据肖尼巴尔的观察，它本身就是一个起源复杂的"非正统"文化混合体。因为当非洲人挪用这些设计时，他们也许并没有意识到它们已经被殖民主义的挪用和西方资本主义的纯粹形式所标记了。肖尼巴尔用他的标志性织物创造了一个18世纪海外贵族的形象，事实上他提供的是一个道具，象征着欧洲首次与本土或农村的他者遭遇之时奢侈的冒险精神。因此，在卡塞尔文献展上，肖尼巴尔在他的装置作品《勇气与罪恶对话》[图7.20]中转向了欧洲壮游（European Grand Tour）的主题，这个相当特别的主题探讨的是18世纪和19世纪初的英国贵族在意大利的性冒险。作品占据了一间方形大厅，展示了一驾与实物等大的18世纪马车，下面有18个无头的人物，他们在中断的旅程中卸下行李箱，掀起衣服性交（作品标题中的术语"勇气"和"罪恶"正是指这些遭遇）。

　　从第11届卡塞尔文献展到现在这短暂的时间里，有迹象表明，其全球议程已经变成了一种惯例，即雄心勃勃的策展人吸引流动评论家的注意力。以2003年的第50届威尼斯双年展为例，即使是这个受人尊敬的古老展览（第1届双年展是在1895年，此后只有过几次中断）也显示出了新的包容性。此展览最初始于受邀国家馆（意大利、法国、美国、俄罗斯、德国、英国和其他一些国家）的庆祝展示，在之后人们对其的参与度或多或少地随着旅行的拓展、广泛民主政治议程的传播，以及在承认他国艺术传统的压力之下而不断扩大，包括认识到埃及、罗马尼亚、波兰、韩国、中国、捷克和斯洛伐克共和国等国家都拥有丰富而独立的艺术传统，与以欧洲为中心的所谓第一世界的现代主义有着重要的关系。2003年，肯尼亚成为第一个参展的东非国家。同样重要的是，总策展人、芝加哥当代艺术博物馆的弗朗西斯科·波纳米（Francesco Bonami）将双年展的辅助性新艺术展（年轻艺术家的"必看"展）的策划职责交给了不少于11位独立策展人，让他们按照自己的意愿来进行。通过拒绝大策展人的角色，或者说找到一种新的方式，波纳米提出，21世纪的艺术盛会"必须使多元性、多样性和矛盾性得以存在"。双年展不能够再

图 7.20　印卡·肖尼巴尔,《勇气与罪恶对话》(*Gallantry and Criminal Conversation*),2002 年,11 个真人大小的玻璃纤维人体模特、荷兰蜡印制的棉布、皮革、木材、钢制基座,9m×9m×12 cm;大致的马车尺寸为 2×2.6×4.7m,在德国第 11 届卡塞尔文献展上的装置作品。

去依赖艺术形式的共同语言(在最好的情况下可能也是一种幻觉),而应该努力象征"现代世界的矛盾和越来越多的国家和身份的分裂"。

但是,在充满多重性和矛盾性的新修辞背后,在对不确定性、流动性和边界变化的时髦拥抱背后,又有着怎样的现实呢?一方面,波纳米的另一个决定是将西方绘画展(实际上是 50 个西方人和 1 个日本人)放在多国双年展的中心位置,这或许对那些希望能有更多冒险的前卫艺术展览的评论者来说是一种挑衅。从单方面看,这意味着对西方绘画在当代美学中心地位的重申,或至少提出了一个问题,即装置和其他"替代性"流派是否与静态的矩形绘画传统失去了联系。另一方面,在科雷尔博物馆(Museo Correr)举办的展览"绘画:从劳申伯格到村上春树:1964—2003"(Pittura/Painting: From Rauschenberg to Murakami: 1964–2003),既远离观众也远离军械库的年轻艺术实验,会让一些人认为西方绘画的传统被禁锢在

博物馆的空间范围内。第三种解释也许是最诱人的：绘画与它对录像、装置及行为表演那种表面上的拒绝之间不再存有真正的策略性张力。对艺术家和观众来说，似乎更有可能的是，所有媒介现在都可以宣称生存在一个同等可信的平面上——实际上是在蓬勃发展，而几乎没有任何政治焦虑的杂音，这些焦虑即艺术市场的商品化威胁和对真正的自创作品持久性的迷恋，曾激励着60年代和70年代初的前卫艺术。此外，在近期的西方传统和绘画媒介之间，或者在非西方传统和那些"替代性的"艺术媒介之间，并没有必然的或巧妙的关联。

这至少是波纳米强调的另一层含义，即艺术中的时间性"从来都不是线性的"，它的"特点是重复和切分，迂回和延迟。有时，真正的革命，无论是政治还是艺术，在发生之前都是不可见的"。博纳米也谈到了"大多数艺术革命的延迟性质，延迟的革命特质"，似乎暗示着绘画——它的形式感，它的形状和媒介的限制——可能自相矛盾地仍然是装置或流动图像中正在进行的各种工作的一个基准。波纳米的智慧是否在威尼斯双年展的最新作品中得到了成功体现，这一点很难判断。我们看到了独立策展人对新的全球化的关注：吉兰·塔瓦德罗斯（Gilane Tawadros）的致力于非洲当代艺术的展览"断层线"（Fault Lines），侯瀚如（Hou Hanrou）致力于亚太地区快速现代化中矛盾的展览"紧急地带"（Zone of Urgency），凯瑟琳·大卫（Catherine David）的展览"当代阿拉伯代表"（Contemporary Arab Representations），以及由莫莉·内斯比特（Molly Nesbit）、汉斯·乌尔里希·奥布里斯特（Hans Ulbrich Obrist）和里克力·提拉瓦尼亚（Rirkrit Tiravaniya）策划的名为"乌托邦站"（Utopia Station）的充满兴奋点的展览。可以说，"乌托邦站"凝聚了200多位艺术家和建筑师的能量，他们建造小型建筑、提交图纸或设计海报，使人们"涌入空间之中，也在空间之外，独自散布到威尼斯市的各处"。同时，作家、舞蹈家和表演者被邀请"为乌托邦提供想法、激进行动和声音"，以阿多诺的格言为标志，"乌托邦想象是一种整体的转变……人们所失去的只是把一个整体想象为完全不同的东西的能力"。

然而，也许"当代阿拉伯代表"是以最大的力度在追求那种新的国际主义。与恩威佐的第11届卡塞尔文献展和莫莉·内斯比特的"乌托邦站"一样，它采取的形式与其说是一个展览，不如说是一个项目，其不受单一的时间和展览地点的限制，而是延续数年，由一系列研讨会、出版物、表演、一组流动的参与者和几个博物馆管理机构组成。它以"鼓励阿拉伯世界的不同中心与世界其他地区之间的生产、流通和交流"为目的，寻求"美学与社会和政治局势之间的复杂维度，（并）分析和质疑前所未有的动态、速度和配置，总之是一种现象学意义上的复杂性，

图 7.21　穆罕默德·斯威德，2002 年 9 月在鹿特丹的魏特德维茨当代艺术中心举办的展览"当代阿拉伯代表"（Contemporary Arab Representations）（黎巴嫩贝鲁特），电影展厅现场。

其回响可以远超阿拉伯世界之外"。仅仅是黎巴嫩——先是与以色列发生战争后处在叙利亚的占领下——首先就出现了像托尼·查卡尔（Tony Charkar）和瓦利德·萨德（Walid Sadeh）这样的艺术家，他们创作了广泛的作品反映出战后的气氛；其他艺术家如埃利亚斯·埃尔-库里（Elias El-Khoury）和穆罕默德·斯威德（Mohammed Soueid），他们处理的是他们所理解的持续的战争状态［图 7.21］；还有一些艺术家对抗叙利亚占领本身。黎巴嫩评论家保拉·雅各布（Paola Jacoub）表达了在重建国家时"拆毁殖民主义载体"的愿望。在 2003 年美国领导的对伊拉克的入侵之后，埃及、伊朗，特别是饱受战争蹂躏的伊拉克的当代艺术项目得到了认可，国际艺术策展人处理中东场景时也注意到了这些。

当代之声

为什么我们是迷失的一代?这是无稽之谈,是由别人提出来的,他们希望我们的思维、生活和表现如此之好,以至于我们像他们的电动母鸡一样满足他们的自私的需求。但我们不会这么做。我们既不遵守他们强加的生活规则,也不像公务员那样领薪水。但我们不会挨饿,我们比他们有钱,比他们轻松快乐,拥有更多时间去玩乐和旅行。这就是为什么我们被称为迷失的一代。[1]

——方力钧

(在俄罗斯)目前影响艺术的灾难来自两方面:制度的和认识论的。对新基础设施的所有希望都破灭了:苏维埃时代的国家机构已成为废墟,艺术市场仍然不存在。与此同时,所有在反对苏维埃政权的背景下形成的思维模式,以及那些将其替代方案加以神话的模式,都已经被证明完全不适合后苏维埃时代的现实:意识并没有跟上巨大的变革速度。艺术目前既缺乏社会理由,也缺乏认知理由。[2]

——维克多·米夏诺

可以说——在它所激发的不安全、不稳定和不确定的意义上——我们今天所经历的那种政治暴力,很可能会定义我们在援引"归零地"概念时的含义。除了其葬礼这一象征意义之外,"归零地"的概念与法农对"白板"(tabula rasa)这一全新(ground-clearing)姿态的有力表述最为接近,它是构成全球社会新秩序的伦理和政治的开端,超越了殖民主义那一套二元化的对立,也超越了西方主义作为现代一体化的力量……文化和艺术的回应却可以提出某种方式,以彻底脱离助长着当前争斗的霸权主义体系。[3]

——奥奎·恩威佐

[1] Fang Lijun, cited in the catalogue to China Avant-Garde, Berlin: Haus der Kulturun der Welt, 1993, p. 113.
[2] Viktor Misiano, "Russian Reality: The End of Intelligentsia," *Flash Art*, summer 1996, p. 104.
[3] Okwui Enwezor, "The Black Box," *Documenta 11: Platform 5*, Ostfildern-Ruit, Germany: Hatje Cantz, 2002, p. 47.

第八章
新的复杂性：1999—2004

图 8.1 琼·乔纳斯,《沙中线》(*Lines in the Sand*), 2002 年,视频装置和表演。

在过去的近十年里,策展人们突然认识到来自中国、韩国、非洲、中东、苏联加盟共和国,以及大部分中欧和东欧地区新艺术的价值,这是一个新的发展,无法被完全同化。一方面,国际对话和金融资源的传播已经开始释放某些艺术家的才能,他们远离西方前卫派熟悉的圈子;另一方面,如此的多样性给西方人见证、理解和书写新艺术的方式带来了新的压力。

这种压力来自对观众理解力的一种看似新的要求。西方体系在全球大多数国家的突然拓展不仅仅是一个数量的问题。伴随着审美体系的激增和批评立场的增加,判断变得更加困难,即使在一个可以更加快速提供新艺术信息的系统中也是如此。批评性的判断必须始终超越在看到壮观的或现象学上的新事物时产生的单纯兴奋。例如,在第 11 届卡塞尔文献展上,令我印象深刻的是摩尔多瓦艺术家帕维尔·布雷拉(Pavel Bräila)的 40 分钟的影片《欧洲之鞋》(*Shoes for Europe*, 2002 年),讲述了摩尔多瓦 / 罗马尼亚边境城镇温盖尼(Ungheni)的不兼容的铁路轨距(这是一种对中欧政治的丰富隐喻)。还有土耳其艺术家库特鲁格·阿塔曼(Kutlug Ataman)的四屏 DVD 影片《维罗妮卡·里德的四季》(*The Four Seasons of Veronica Read*, 2002 年),讲述了一个女人对朱顶红球茎生命周期的痴迷;以及美国资深艺术家琼·乔纳斯(Joan Jonas)令人印象深刻的装置《沙中线》[图 8.1],讲述的是特洛伊的海伦故事,可以说这是本次展览中形式上最大胆的作品。乔纳斯通过对多频道图像的熟练处理,展示了一种全方位分离性观赏的可能性。在这个简短的个人偏好式的清单(当然不同的作者会给出一个不同的清单)中,暗示了新材料技术——移动图像、多屏幕投影、多频道装置对我们的注意力提出了更高的要求:关于它们的空间复杂性、它们在听觉和视觉数据上的交织,以及关于新博物馆的空间性质。本章将讨论这些新补充的视觉秩序,并讨论另一个具有划时代意义的发明——互联网对我们今天理解艺术产生的影响。

混沌理论

在卡塞尔文献展中，有两件非常特别的作品证明了艺术已经跳入不同程度的无序状态之中，它们并非位于文献展那些巨大的室内空间，而是位于更广阔的城市空间。例如，为了观看托马斯·赫希霍恩（Thomas Hirschhorn）的《巴塔耶纪念碑》（Bataille Monument），人们不得不向北走近 1600 米到诺德施塔特（Nordstadt）街区。在那里的弗里德里希-沃勒（Friedrich-Wöhler）住宅区，人们可以在停车场中间看到一个用胶合板、有机玻璃和棕色胶带捆扎起来的临时媒体中心。在附近，当地叛逆的孩子们与国际艺术观众打成一片，在图书馆中翻阅巴塔耶的著作，查看地图和传记资料，或看着电视上播放的塔尔科夫斯基（Tarkovsky）的电影休息。这种氛围十分友好，展示了一个艺术项目的民主化力量，它比移动图书馆更有力，比那些以商品形式出现的凭借其耐久性而受到赞扬和珍视的"雕塑"更有吸引力，而且也比市中心的博物馆在定义观众方面更具包容性（艺术家忠于自己的信念，在现场与当地人交谈，欢迎游客，并详细阐述巴塔耶的重要性和优点）。赫希霍恩的《巴塔耶纪念碑》由当地拳击俱乐部的年轻成员建造和维护，令人信服地将巴塔耶对"无形式"（informe）、"耗费"（expenditure）、"身体的低下"等令人印象深刻的思考形象地表达了出来，整个作品可以被当作社区的形式。"我希望每个人都能把自己当作一个独立的人而进入这个项目中。我们的座右铭是'不要像我一样工作——让我们一起工作'。"或者如赫希霍恩进一步解释的那样："选择巴塔耶意味着在经济、政治、文学、艺术、色情和考古学之间打开一个广泛而复杂的力场……巴塔耶与卡塞尔无关……《巴塔耶纪念碑》不是一个与展览语境相关的作品……我不是一个社会工作者……对我来说，艺术是一个了解世界的工具……它是为那些非排他性的观众制作的。"正如布赫洛将赫希霍恩的这种无序项目作为一个整体来谈论时所说，"它们的结构、规程和材料在资源上似乎很贫乏，在设计上也很幼稚……所有这些项目似乎都是从消费文化的非现场（non-sites）状态中拿来的，像用于包装和运输物品的容器和包装材料的消极现成物，从而回收被丢弃的无限浪费的证据"。

在卡塞尔令人印象深刻的 17 世纪的卡尔绍公园（Karlsaue park）中，类似的描述可能也适合德国行为艺术家约翰·博克（John Bock）的那种极其奇怪的世界。他还未完全从大学毕业，但已经是国际艺术舞台上很不寻常的人物之一。博克曾在汉堡艺术学院（Hamburg Art Academy）学习，师从弗朗茨·埃哈德·瓦尔特（Franz Erhard Walther），并与乔纳森·米斯（Jonathan Meese）和克里斯蒂安·扬

科夫斯基（Christian Jankowski）（两位都是行为艺术家）合作，博克在1990年代中期的"表演–演讲"（performance-lectures）中开始崭露头角，其惊人的随机性令观众立即联想到达达主义、荒诞戏剧、维也纳行动主义，以及对科学和美学所有异质形式的戏仿。例如，在1998年博克以《流动性光晕香气集》（*Liquiditäts Aura Aroma Portfolio*）为题的"演讲"中，他将一个表演空间分为两层：较高的一层通过楼梯进入，展示了垃圾、厨房用具，以及各种木制的和影视的介质，每个综合体都暗示着在下层领域中发生的一些神秘的活动。在2000年纽约MoMA的展览中，博克表演了4个演讲，名为《类似–或许–我–在上城》（*Quasi-Maybe-Me-Be Uptown*，"一个有13位女模特和2个男模特的时装秀，展示的是我用意大利面条、剃须泡沫、泡泡、长袖毛衣和假人装束定制的服装"）、《进入–内部–现金流–盒》（*Intro-Inside-Cashflow-Box*，"在花园中的一个棚子里，观众可以跟随行动，通过一个玻璃平面"）、《米奇发热肿块抹黑艺术福利弹性》（*MEECHfeverlump schmears the artwelfareelasticity*，一个业余演员的视频），以及《格里博姆遇见极小–极大–社会》（*Gribohm Meets Mini-Max-Society*，"我在一个安装了轮子的盒子里待了三个小时，我躺在相纸上，并通过盒子上的一个洞把它们传给我的助手，以这种方式制作照片"）。但这样的自我描述并不能让人真正了解博克的"演讲"通常在神秘哲学、德国文学和科学文本方面的误用，以及对材料的玩笑式的（如果不是荒唐的话）无政府主义游戏般的层层关联。博克为卡塞尔文献展建造了一座自己的木制剧院，在里面上演他奇怪的戏剧《100万美元的饺子之吻》（*1,000,000$ Knödel Kisses*）、《类似我》（*Quasi Me*）和《玛格丽特夫妇》（*Koppel Margherita*），其表演跨越了展览的大部分时间 [图 8.2]。博克所呈现的一切似乎都在小心翼翼的控制和绝对的混乱之间徘徊，让人想起滑稽剧、布莱希特、马戏团、保罗·麦卡锡、一种追求叙事的感觉，以及在他疯狂构建的舞台元素及其中上演的一种失败姿态的语汇。一方面，博克占据着一个似乎受益于达达主义的领域，在这个意义上，他在策略上或其他方面符合晚期现代主义视觉艺术的深层逻辑；另一方面，也许，博克是在一个重复的、复杂的和可怕的体验世界中表现出意义的疏离，因此，他的听众/观看者（我们该选择哪个术语？）将被提醒达达主义如何率先努力将混乱与对历史和社会世界的感觉结合起来。

在更广泛的科学和技术领域的两大发展激发了一种不同的辩论，与复杂性及其后果有关。第一个直接源于气象学家爱德华·洛伦兹（Edward Lorenz）1979年发表的一篇科学论文，题为《可预测性：一只蝴蝶在巴西振动翅膀，会在得克萨斯

图 8.2 约翰·博克,《胚胎神在我身上》(*FoetusGott in MeMMe*),2002 年,在第 11 届卡塞尔文献展上的行为表演,德国,2002 年。

引起龙卷风吗?》(Predictability: Does the Flap of a Butterfly's Wings in Brazil Set Off a Tornado in Texas?)。该论文认为,人类有限的因果变量列表无法使科学界完全解释地球天气的大规模现象,如龙卷风、海上风暴或季节性的温度变化。洛伦兹所谓的"蝴蝶效应"有不同的解释,即大型非线性动态系统——那些我们关心的,因为它们会导致环境破坏或引发地质变化——显示出极端但却在理论上可以证明的对最微小、初始条件的极其敏感的依赖性。混沌理论是科学的一个分支,它将知识学科聚集在一起,解释动态趋势,如人群行为、股市和天气,表明即使是明显的随机性和不可控性背后也有更深的和更复杂的因果原因。第二个发展是,有序的混乱、将微观与宏观联系起来的网络系统性特征,以及一切事物的基本生物特性等矛盾的观念,渗透到了普通生活之中。

如果说克莱门特·格林伯格曾经为抽象表现主义画家辩护,是因为他们理解了什么样的晚期现代主义绘画可以与他所说的"当时所能获得的最先进的世界观"相对应,有迹象表明,过去某些当代艺术项目正在宣称具有类似的成就。以出生于埃塞俄比亚的艺术家朱莉·梅赫雷图(Julie Mehretu)的新画作为例,她在移居美国之前曾在亚的斯亚贝巴(Addis Ababa)和达喀尔(Dakar)接受教育,现在她于美国定期举办展览。她的巨大画作,如 5.49 米长的作品《再地方:叛逆的挖掘》

图 8.3 朱莉·梅赫雷图,《再地方:叛逆的挖掘》(*Retopistics*[1]: *A Renegade Excavation*),2001 年,布面墨水和丙烯,2.59×5.49 m。

[图 8.3] 凭借其尺幅和方言建立起了一套地理、旅行和生物多样性的对应关系,同时展示出了对复杂图形和空间技术的令人印象深刻的形式控制。分层的复杂性当然提供了最初的吸引力:我们看到熟悉建筑的墨水素描被精致的仿生形式和弯曲的线条所覆盖,并再次被涌进我们视野的固体的、半透明的或建筑的碎片所覆盖。它们仿佛是由计算机软件生成的图形,能够在屏幕上随意穿插,这些空间元素也可以是桥梁、建筑、高速公路等平面图,在一个临时的设计透视草图上呈现出来(正如它们看起来的那样),通过暗示联系起那些易对其产生兴趣的观众所在的空间。然而,这种抽象的语言远没有那么容易传达。这些画作与近一百年前的俄罗斯至上主义遥相呼应(梅赫雷图的一幅画作被称为《新至上主义的崛起》[*Rise of the New Suprematists*],2001 年),同时甚至超过了美国抽象表现主义的最宏大的壁画尺幅,仅凭视觉上的信念便证明抽象艺术作为一个类别还远未死亡。正是梅赫雷图作品中巴洛克式的极小与极大的纠缠赋予其当代的力量:它向我们展示了并非所有计算机生成的视觉效果都是对疲惫眼睛的华丽装饰,同时也展示出巴洛克作为

[1] "Retopistics" 这个词含义比较晦涩,社会学家 E. V. 沃尔特(E. V. Walter)试图在英语里提出一个与名词"地方"(place)相对应的形容词,借用了从希腊语"topos"衍生出来的"topistuc",其名词形式为"topistics",特指"具有地方性特征的",匹此加上前缀"re"的"retopistics"暂且译为"再地方"。——译者注

一种美学体系，与世界上大多数人口（现在居住在拥挤城市）的生活体验有了新的关联。

在更为宏大的宇宙范围内，美国画家马修·里奇（Matthew Ritchie）探讨了由混沌所支配的宇宙可能的样子。他的画作对哲学家和科学家的吸引力不亚于对新美学作品的追随者。到目前为止，里奇使用了墙壁和地板（以及连接它们的物理边界）的平面因素，他显然研究了科学插图以及化学、地理、地图学和物理学，从而使他的作品产生非凡的视觉和图形效果。绘画自身惯常的纯粹形式能量很可能会被理解为里奇作品的主要效果。然而，像里奇的《快速设置》[图8.4]装置这样的复杂结构，由丙烯和瓷漆颜料制作，还辅以廉价的马克笔，如科学家可能在讲台上使用的那种马克笔，其同时指向了两个方向：快节奏社交人士的精神状况和社会自我表征，以及雄心勃勃的专业人士环环相扣的视野在非再现的模式中倾斜和碰撞，还包括从宇宙层面的巨量到显微镜下的微小这种令人费解的复杂性。必须要说的是，一些评论家认为里奇狂野的、不平衡的绘画装置反映了迷

图8.4　马修·里奇，《快速设置》（*The Fast Set*），2000年，墙上丙烯颜料和马克笔，辛特拉板上珐琅彩，4.57×7.31×5.49m，迈阿密当代艺术博物馆展览现场。
对于《快速设置》这件装置，里奇提供了一个文本：它关于想象中的孤独宇航员、穿越时空的魔像、薛定谔的猫，以及一种时空关系，它们处在一种急速的、多层次的风格之中，几乎不考虑读者的心理感受。"绘画"，里奇曾说，"是一节用不完的电池，它违反了能量定律，而且永远不会有熵。"

图 8.5　莎拉·塞,《无题（圣詹姆斯）》(*Untitled [St. James]*), 1998 年, 混合媒介, 尺寸可变, 伦敦当代艺术学院（ICA）展出现场。

幻药导致的幻觉或巫毒（voodoo）力量的黑暗世界。"动感弗拉戈纳尔"（Kinetic Fragonard）是另一个被提出来的术语, 用来描述这些旋转的花环和艳丽的波纹所引起的洛可可式的迷恋。事实证明, 将里奇的作品解读为关于人类在宇宙中地位的寓言也是很有吸引力的, 因为仔细观察他的图案, 能发现微小的类似人形的痕迹会相继出现在电子显微镜视野中的等离子体或蛋白质之中, 以及出现在宇宙尺度上的星系螺旋和力场之中。里奇的装置处于科学绘制的能量网络中, 它唤起了关于冒险的复杂认知（这是艺术家最喜欢的另一个引用）, 以及更大的形而上学的混合。

　　谁会想到马克笔和涂鸦图形可以构成当代艺术的资源？1997 年, 活跃在布鲁克林的艺术家莎拉·塞（Sarah Sze）在不来梅灯塔大厅（Bremen's Lichthaus）的一个旧仓库中进行创作, 她用从 99 美分商店购买来的东西, 如衣夹、水桶、火柴盒、塑料笔等来装饰建筑壁架, 把塑料盘子、海绵、肥皂条、书、饼干包、电池、台灯和其他家庭垃圾堆在一起, 置于一个窗边的架子上, 而非画廊空间中。在 1998 年伦敦的一件装置作品中, 她放置物品的地方抬升到画廊地板上方天花板的高度［图 8.5］——可以说, 将她与已经有些过时的模仿青春期混乱的"懒散艺术"

联系在一起是合理的。然而，在莎拉的装置艺术中，还有一些别的东西在萌发。从进化阶梯的底部开始，从日常生活中类别丰富的混乱中着手，也可以观察到她在以相对具体的方式堆积和连接她的类别，换言之，这至少对一双适应了宇宙发现和星际联系的眼睛来说是具体的。这至少是她近期工作的目的。但相对于这些连接而言，目前的关键似乎是建筑和城市的混乱结构。熟悉纽约和东京的艺术家莎拉，会按照以下程序来构建作品：去一些当地的五金店，收集夹子、电线、塑料消费品和其他简陋的部件，然后从地板开始向上搭建，如在1998年柏林双年展上展出的作品《第二条出路》[图8.6]。作品在形式上类似于大都市中的高塔建筑台架（观众的位置必然是在下面），这样的装配呈现出多种错综复杂的连接和无数用普通事物进行的小组装行为，整个建筑老练而精心地设计了灯光、风扇、奇怪的室内盆栽

图8.6 莎拉·塞，《第二条出路》(Second Means of Egress)，1998年，混合媒介，尺寸可变，柏林双年展上的装置现场。"当我开始制作装置的时候，我搬进一个特定的地方，就像我搬进了一个家，"莎拉·塞说，"我根据每个空间的用途、历史和特质来考虑如何处理它。我会看光线，在日光和钨丝灯照射下，考虑空气、温度、水电的接入口、灭火设备、出口标志和所有人类活动的迹象……我打算做什么？这是我在完成一个作品后，在开始下一个作品之前会意识到的问题。"

植物、煤气供应设施和许多上升和下降的梯子。"我给一个特定的空间带来了我在这里找到和收集到的物品的综合体，"莎拉说道，"我一开始会去那些随处可见的出售日常用品的99美分商店……我试图把它们带到一个空间，把它们的价值从熟悉的东西提升到个人和被拥有的东西。药店里的一块肥皂是普通的，但在装置的语境下，它找到了一个特定的位置——处于功能性和装饰性之间。"批评家约翰·斯莱（John Slyce）提出，根据弗雷德里克·詹姆逊（Fredric Jameson）的"肮脏的现实主义"（dirty realism）概念来解读莎拉的结构——那种对城市体验的看法，使它看起来像"一个巨大、无法描述的容器，一个集体的空间，内与外的对立已经被消除了"。一个更进一步的隐喻性跳跃，把无法描述的城市与同样无法描述的宇宙联系起来。当科学家们努力用语言和图形系统来模拟对宇宙的形状、起源与结构这些越来越令人困惑的猜测时，艺术家也必然会在现象经验的层面上——即在物质层面，对科学的高度智力投入进行排序。在对小型化和大型化

之间联系的巧妙理解中，莎拉的作品让人想起罗伯特·史密森的话："尺寸决定了物体，但规模决定了艺术。就规模而非尺寸而言，一个房间可以被制作成一个太阳系的规模。"

莎拉作品的大部分能量来自它对两个通常分离的经验领域的全面整合——一个是最私密的家庭领域，如浴室的架子或卧室的抽屉；另一个是晚期现代主义城市巨大的拥挤空间。从雷德利·斯科特（Ridley Scott）的《银翼杀手》（*Blade Runner*，1982 年）到沃卓斯基兄弟（Wachowski brothers）的《黑客帝国》（*Matrix*，1999 年）和《黑客帝国 2：重装上阵》（*Matrix Reloaded*，2003 年），这些电影都以各自不同的方式建立了技术上的未来主义城市（经常是东京），其中幻想的建筑令人困惑地刺入了工人阶级贫民窟的碎片，还有大量的垃圾和混乱的废弃物。同样，在莎拉的装置作品中，外部空间向内发生内爆，而内部的记忆附着物和随机获得的废弃物向外折叠，成为一个公共领域的表达。就像在她之前的施维特斯（汉诺威梅尔茨堡或其晚年的粥状雕塑）或戈登·马塔-克拉克的装置一样，莎拉重新激活了现代性所定义的内外部空间和物质文化。

提到施维特斯，就有可能出现一种更激进的姿态，而这位达达主义大师也许并不愿意完全接受。施维特斯断断续续但长期地致力于他那个时代的构成主义神学——比如对建筑的投入，对任何材料媒介的建筑和塑料发明的投入——这使他正好处于一种持久性艺术品的美学之中。鉴于他的作品和建筑是由过时的材料制成的，这就显得更加自相矛盾了。相比之下，莎拉的装置那种脆弱的物质条件使其成为一种可移动的盛宴：每个装置都可以拆除，但也可以部分重建或重新排列，以用于下一次展览。仅仅从这一物质事实中就产生了两种具有普遍意义的哲学思想。第一种是，被莎拉的装置重新激活的空间——可能是一个高档的画廊或一个废弃的仓库空间——与填充它们的丝状结构相同，也受到短暂性特质的限制。"所有的空间都受制于时间，不是吗？"莎拉如此说道，"因为我的作品的构造是不确定的，空间的无常性变得复杂：也就是说，原来的空间是脆弱的，而新创造的空间也并不以其为基础。"

第二种非常不同的理论思考来自短暂的装置艺术和摄影之间几乎亲如一家的关系。没有任何照片可以声称充分捕捉到了一件多层次的，或微妙的、活动的装置艺术作品之全部现象的丰富性。然而，在摄影档案中，特别是当前专业实践的高分辨率彩色摄影中，可以找到一件这样作品的唯一也是最好的记录。通过与雄心勃勃的艺术出版商的财政投资相配合，装置这种艺术类型从一开始就在远离作品原始舞台之空间和时间的读者中，找到了最多的观众。

图 8.7　高桥智子，《接线》(*Line-Out*)，1998 年，混合媒介，尺寸可变，装置现场，1999 年伦敦萨奇画廊"神经质现实主义"展览的组成部分。

　　这一点和作品的无常性——最终可追溯到极少主义艺术的策略，但最近又被强化——在日本出生的高桥智子（Tomoko Takahashi）的艺术项目也有体现。她从 1990 年开始在伦敦的金史密斯学院学习，此后被迅速地吸收到了国际艺术展的圈子中。高桥最早期的作品暗示了后来的创作情况：在没有画廊空间的情况下，她会搬到朋友的家里或工作室，将他们的物品重新排列成能反映艺术家与它们关系的场景。一间图书管理员的办公室变成了一片打开的书的海洋；一间画家的工作室被重新组织成由支撑的画布、个人装饰品及用具组成的结构。高桥在画廊展出的作品使用了同样的方法。与德国的"柏林办公室"艺术小组的态度以及杰森·罗迪斯（Jason Rhoades）和卡伦·基里姆尼克等艺术家近期的艺术项目相重合，高桥将她的东方情感带到了自己所处空间的物质资料上。在重新布置安排的过程中，高桥在画廊里居住、睡觉、吃饭，并以一种音乐的态度对待节奏和时间。她以来自爪哇的加麦兰音乐（gamelan music）的自由流动结构为蓝本，无疑也受到了她在印度乐器西塔琴（Indian sitar）上不断发展的专业知识的帮助，她通常从更为广泛的组织模板开始，把取自附近或现场的垃圾特别精确地组织排列，彼此之间自由间隔。1998 年，伦敦艺术经销商和收藏家查尔斯·萨奇组织了一个名为"神经质现实主义"（*Neurotic Realism*）（"神经质"从来就不是这个展览的恰当标题）的青年艺术人才展，高桥的作品被安排在另外两个画廊之间的一个大型空间。她的艺术项目呈现一种大规模的组织无序。她告诉我们，"对于《接线》[图 8.7] 而言，有

三个层次。首先是物品下面的地板绘画，由黑色和银色胶带制作的点和线组成——我想熟悉这个基础的、陌生的空间。当我开始习惯地板的规模时，它也有了一种空间流动的感觉，然后就是其上的物品。"这些物品——对展出的残余物和垃圾来说这是个可怜的词汇——构成了一个相当具体的现象范围，恰恰能让人想到高桥所居住的城市所产生的、接着又被忽略掉的街头生活的堆积物。就像垃圾场管理员会将所收集之物按照大小、功能、年代或维修状态等进行粗略的、有时是特异性的分类，从脚踝处往上堆积直到之后难以触及的高度，而高桥也对旧唱片播放机、钟表、厨房工具和过时的硬件进行处理，其中许多物件都被接上了线路，以使它们的运转机制发生故障，它们被堆积在精心构建的山峰和低谷之中，成为

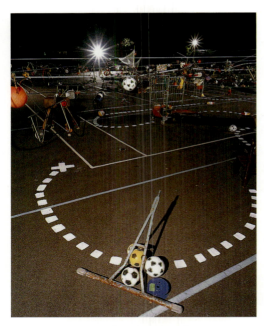

图 8.8 高桥智子，《网球场作品》(*Tennis Court Piece*)，为克利索德公园的停车灯创作，2000 年，混合媒介，装置现场。

一种等待诱捕轻率的参观者的山景摆设（作品的标题《接线》指的就是诸多电器后面的线路插头）。它们也确实把观众给困住了。调音不良的收音机、喃喃自语的留声机转盘、缓慢加热的老式电炉——这样的破烂组合给人一种流浪者居住场景的印象，但却缺少真正的人。参观者很难不沉浸在展览中：稍有不慎，轻率的观众就会陷入充满威胁性的机械堆中。"很高兴看到我的物品支配着人们，看到他们不知所措，"高桥在回忆《接线》展览熙熙攘攘的开幕式时说道，"我是真的太害怕了，不敢去那里。"

当然，自 60 年代以来，许多当代艺术作品的短暂性确实挑战了购买与销售的持久性，这使更多的传统艺术作品与其他商品和市场保持一致。就像其他与垃圾有关的美学表现者一样，高桥一直忽视市场，也许是故意模糊它。她的作品具有一种表演性元素，使每个装置都具有事件性，而不是随着时间的推移而不变。通常在展览前的几天、几周甚至几个月，她都会住在装置空间之中，随着开幕式最后期限的临近而"表演"她的积累。"如果是在星期二上午 10 点（开幕）"，她说，"我真的会在装置周围忙碌到 9 点 59 分，在截止日期前、在那个点上完成作品"。她的《网球场作品》[图 8.8] 将短暂性发挥到了一个有趣的极端。在 2000 年 6 月的最初几周，高桥在克利索德公园（Clissold Park）的网球场上露营，利用从当地学校借来的（或得到的）体育器材，如乒乓球拍、破损

的曲棍球杆、板球垫和健身器材,在网球场上现有的标记线上正式处理这些器材,然后连续4个晚上从21:30到黎明之间开放这些装置,在第5天拆除并将组件运走。这样的作品几乎无法去拍摄,当然也无法出售,但它却以可能比其他所有形式更持久的形式存活了下来——比如以读者现在正在阅读的图像和文字的方式留存。

一些当代艺术家希望他们作品的体验能够向城市、文化甚至宇宙这样更广泛的经验结构开放,在单一和微小的世界与多重和巨大的世界之间构建复杂的类比关系——这种姿态在过去崇高的风景画家的作品中曾有先例,从热爱描绘启示录的约翰·马丁(John Martin,1789—1854),到边疆画家弗雷德里克·埃德温·丘奇(Frederic Edwin Church,1826—1900)的作品都是如此。也就是说,真正的崇高,严格来说属于早期的欧美旅行,这些艺术家们不可能预见到对时间、金钱和个人福祉的投入,这些投入使21世纪初的一代人陷入了资源耗尽和大部分商品并非必要的黑暗世界。然而,这种堕落必然有它自己的隐喻性。人们开始明白今天那些职业政客们所说的"全球新秩序"实际上是混乱的:从国家到幼儿园,从大陆到橱柜又折返回来,每个层面都在进行持续不断的混乱。建筑师和设计理论家雷姆·库哈斯(Rem Koolhaas)是《癫狂的纽约》(*Delirious New York*,1978年)和《大跃进》(*Great Leap Forward*,2002年)的作者,他最近提出了"垃圾空间"(Junkspace)的城市概念,悲观却又现实地——或许可以这么说——表达了对这种普遍文化状况的看法。"垃圾空间"这个术语概括了基于消费、个性化和平庸信息的新的视觉与社会秩序。库哈斯说,垃圾空间"是政治性的:它取决于以舒适和快乐的名义对批判能力的集中清除";而且,"垃圾空间既是杂乱无章的,又是压制性的:当无形的东西扩散时,正式的东西及其所有的规则、制度、依靠就会枯萎……垃圾空间知道你所有的情绪,你所有的欲望"。库哈斯的语言也是贯穿始终的隐喻:"以前笔直的路径被盘绕成越来越复杂的配置。只有反常的现代主义编排才能解释那些曲折、升降、突然的逆转,这些都是当代普通机场从登机口(误导性的名称)到停机坪的典型路径。因为我们从未改造或质疑这些强制性漂移的荒谬,我们温顺地服从于怪诞的旅程,经过香水、庇护者、建筑工地、内衣、牡蛎、色情描绘、手机——一系列关于大脑、眼睛、鼻子、舌头、子宫、睾丸的难以置信的冒险。"

说到睾丸及与之相关的复杂性,我们最终以不同的方式谈及了马修·巴尼(Matthew Barney)的奢侈且壮观的作品,他在1994年至2002年令人印象深刻的

《悬丝》(Cremaster)[1]系列视频中，以差不多相同的程度既吸引又激怒了观众。关于巴尼，画家马修·里奇曾写道："很少有艺术家在扮演重要角色时能让人立即信服，更不用说以如此完美的角色来满足我们的欲望了。巴尼在任何意义上都是迷人的，包括它的原始含义：由一个超自然机制施展的视觉魔法，使事物看起来与实际情况不同。"巴尼曾是医学院学生、耶鲁大学橄榄球队员、时装模特和某种程度上的雕塑家，他以1991年的录像行为表演《天际门槛：与肛门施虐勇士同飞》(Mile High Threshold: Flight with the Anal Sadistic Warrior) 将24岁的自己推向纽约艺术界。在表演中，我们看到巴尼戴着浴帽，穿着高跟鞋，在肛门中塞入一颗钛合金冰螺丝，在3个小时的耐力测试中对抗着重力和不适感爬过画廊的天花板。除了视频之外，画廊本身也放满了健身器材、假肢、蜡堆、木薯粉和合成绒毛膜促性腺激素——所有这些都成为巴尼随后作品中的标准符号。这种受虐行为所表演的主题显然是为了强壮身体所进行的训练中必需的自律程序，但也涉及性器官的封闭，男性向女性和女性向男性的转化，以及将追求的主题或者说困难以非凡的，有时是令人难以置信的方式进行仪式化——这是70年代行为艺术中斯多葛主义充分物质化的体现。

"我是在橄榄球场上长大的，那是我开始构建人生意义的地方。"巴尼对假肢和身体耐力的兴趣来自他对奥克兰突袭者队（Oakland Raiders）的橄榄球运动员吉姆·奥托（Jim Otto）的迷恋，这位超级英雄忍受着一系列膝关节置换手术的痛苦，而他的"00"号球衣号码，被巴尼视为一种对睾丸的隐喻，也是奥托名字的整齐的视觉象征。作品名称"提睾肌"指调节睾丸上升和下降的肌肉，以应对温度和其他（有时是恐惧的）刺激。巴尼在该系列作品中的5次史诗般的表演，在纽约和欧洲都成了传奇，用一种既诱人又神秘的语言阐释了性别和克制的象征意义。在最早的《悬丝4》（1994年）中，巴尼身穿白色西装，头发鲜红，在肌肉发达的精灵的陪伴下，以踢踏舞的方式穿过马恩岛（Isle of Man）码头的地板，跳落海中，并通过一个长长的充满凡士林的隧道爬回陆地表面。与此同时，两支摩托车队以相反的方向绕岛比赛：身着黄色衣服的上行队伍，象征女性的卵巢；身着蓝色衣服的下行队伍，象征睾丸。摩托车队最终在码头相遇，在风笛和鼓声中，我们看到一个镜头，艺术家的阴囊上布满了黄色和蓝色的线，这些线延伸到摩托车手身上，被他们拉紧。《悬丝5》（1997年）以布达佩斯的匈牙利国家歌剧院（Hungarian State

[1] 作品名称 Cremaster 原意为"提睾肌"，根据国内通行译法，巴尼的这个系列作品均译为"悬丝"。——译者注

Opera）和温泉浴场（Thermal Baths）为背景，围绕着埃里希·韦斯（Ehrich Weiss，又名逃脱术大师哈里·胡迪尼［Harry Houdini］）的生活展开，他的魔术师和特技演员生涯与巴尼的生活密切相关。故事在一群带着丝带的雅各宾鸽子（Jacobin pigeons）、假肢、驼背者、巨人和女伶中，以类似倒叙的方式被讲述。在该系列的最后一件作品《悬丝3》［图8.9］中，巴尼占据了纽约艺术的象征性中心——古根海姆博物馆，这也许是他迄今为止最豪华的舞台场景。当观众在前4部《悬丝》的视频和雕塑中沿着美术馆著名的坡道蜿蜒而上时，第5部名为《秩序》（The Order）的视频通过悬挂在圆形大厅上方的巨大五联屏被放映出来。

图8.9　马修·巴尼，《悬丝3》（Cremaster 3），2002年，影片剧照。

视频中包含了巴尼登上古根海姆圆形大厅（就像一个可怕的睾丸）的镜头，与此同时还与跳踢踏舞的合唱团、一个豹纹女人之间展开互动，最后是雕塑家理查德·塞拉在重现他自己早期的铅质雕塑，但这次使用的却是巴尼的凡士林。任何简短的描述都无法表达出巴尼作品中巴洛克式的奢华构造和关联性，也无法表达出他喜欢操演的那种史诗般的规模。评论家们谨慎而公正地赞美了这部作品，然而，一方面一位英国作家诺曼·布列逊（Norman Bryson），提出应注意巴尼迷恋"权力意志"的那种"令人不安"的性质：在巴斯比·伯克利（Busby Berkeley）式的奢侈和对称的舞台背景下，他不断地自我施压。"人类的使命是主宰自然，不断突破自然施加的限制，这一主张本质上是浮士德式的或普罗米修斯式的，"布列逊观察到，"它暗示着泰坦式的野心，以及不可避免的灾难。"另一方面，加拿大评论家布鲁斯·海伊·拉塞尔（Bruce High Russell）提出需要注意一种互补性的观点。他认为，巴尼在他近乎赤身裸体的表演中小心翼翼地掩盖着生殖器，有时是用假体遮掩，这让我们看到了一种阉割焦虑，它是《悬丝》系列的欲望动力。实际上，我们被鼓励去想象男性性别分化的主要标志变得内化，并想象了睾丸作为卵巢被吸收到体内的可能性。"巴尼的作品"，拉塞尔说，"在一个迷恋身份政治的时代，

从一个可能是异性恋男性艺术家的角度唤起了他那一代人的危机……它的成功提出的是我们自己的问题。"或者,正如对其不那么热情的罗伯塔·史密斯(Roberta Smith)在《纽约时报》上所言:"既然现在巴尼已经把《悬丝》从他的系统提了出来,那么任何事情都可能发生。"

艺术博物馆:商场还是圣殿?

我们现在必须停下来考虑这种多通道(multi-channel)装置——关于声音、图像和材料的新感觉——对艺术博物馆建筑的影响,以及其独特空间对装置产生的影响。我认为细心的观众不会没有注意到展示空间的物理环境与所展出的物品之间的微妙互动,而且不仅仅是在马修·巴尼的作品中如此。我们已经多次看到,当代的策展人或经理人如何来约束他们的观众:用更加大胆的艺术作品组合、更加壮观的主题来定位和吸引人们对新事物的关注。他或她的合作伙伴是建筑师或表演者,他们可以通过提供重要的(同时也是吸引人的)新建筑来改变一个城市中心,或一片曾经被遗弃的郊区,或一所大学校园,它们本身就是城镇、国家和社区不断、演变的身份的重要象征。事实上,可以毫不夸张地说,一座西方城市的活力现在可以用其艺术博物馆的魅力和冒险精神来衡量。与现代记忆中的任何其他时间不同,一个建筑师的声誉(如果不是恶名的话)取决于他或她设计的博物馆建筑。

这些艺术项目都有着自己的审美野心,而近期的成就清单已经长得令人印象深刻。伦佐·皮亚诺(Renzo Piano)为我们带来了得克萨斯州休斯敦的塞·通布利画廊(Cy Twombly Gallery,1995年)、巴黎的布朗库西工作室(Brancusi Studio,1997年)和巴塞尔的贝耶基金会博物馆(Beyer Foundation Museum,1997年);丹尼尔·里伯斯金(Daniel Libeskind)设计的柏林犹太博物馆(Jewish Museum,1998年,他的第一座落地建筑)、在奥斯纳布吕克的菲利克斯·努斯鲍姆博物馆(Felix Nussbaum Museum,1998年),以及为伦敦的维多利亚和阿尔伯特博物馆做的计划(在本书写作时被搁置)。在着手巴塞罗那当代艺术博物馆(MACBA,1995年建成)的巨大白色通道之前,理查德·迈耶(Richard Meier)已经做了3个博物馆项目。与皮亚诺和罗杰斯(Rogers)70年代在巴黎设计的蓬皮杜中心一样,迈耶的巴塞罗那项目也坐落于一个被城市规划部门认为需要清理的市中心工人聚居区。在这种情况下,整个社区都搬走了,被迁移到新游客很少

会去光顾的城市更远的区域。巴塞罗那的计划（与巴黎一样）说明了一个城市的身份和优先事项将越来越多地围绕以下因素展开：国际知名度、与新艺术相关的声望，以及有争议的、壮观的设计所赋予的光环［图 8.10］。

自 20 世纪 20 年代和 30 年代现代运动的全盛时期开始，室内的白色和整洁的、清晰的空间处理一直主导着艺术博物馆建筑的主题。这种联系

图 8.10　理查德·迈耶和合作伙伴，当代艺术博物馆（MACBA），西班牙巴塞罗那，1995 年。

的持久性不可谓不强，进入、经过甚至超越了所谓的后现代主义阶段。然而，迈耶设计的巴塞罗那当代艺术博物馆的官方逻辑是：将光线和空气引入位于巴塞罗那富有活力的兰布拉大街（Las Ramblas）以西那片昏暗的拉瓦尔区（Raval district）的中心。其结果是在一个闪闪发光的白色建筑前面出现了一个开放但结构凌乱的广场（现在是心怀感激的滑板爱好者们活动的区域），与周边环境没有明显的社会或建筑上的关联，其中包括一座 16 世纪的修道院和一些遗留下的住宅。巴塞罗那当代艺术博物馆气势恢宏的朝南外立面使大量的阳光首先倾泻到长长的上升通道上（参考了赖特在第五大道设计的圆形大厅）[1]，后面才是展厅主体。然而，迈耶这件杰作的市政身份和审美身份也引发了不少批评。现在，巴塞罗那当代艺术博物馆由加泰罗尼亚和巴塞罗那市政府以及一个私人基金会组成的财团管理，但在其开馆时却没有可靠的收藏品，也没有管理者。自 1995 年以来，其超大体量而不知名的展厅一直作为国际巡回展览的所在地，其中大部分与西班牙、加泰罗尼亚或巴塞罗那都没什么关系。所谓的城市复兴和满足游客的需求，似乎已经超过了其他规划或建筑本身的需要。同时，在巴塞罗那当代艺术博物馆的强力帮助下，巴塞罗那已经确定了其作为典型的"当代"西班牙城市的身份。

同样，当出生于加拿大的建筑师弗兰克·盖里（Frank Gehry）赢得为西班牙曾经繁华的北部港口——毕尔巴鄂的废弃区域设计新的艺术博物馆的机会时，他的声誉为该城市在旅游地图上赢得了一席之地，而且随后还推动了其经济发展。盖里曾因在加利福尼亚州马里布为艺术家罗恩·戴维斯（Ron Davis）建造的另

[1]　这里指弗兰克·劳埃德·赖特 1959 年设计的位于纽约第五大道上的古根海姆博物馆螺旋的圆形大厅。——译者注

图 8.11 弗兰克·盖里，毕尔巴鄂古根海姆博物馆，1991—1997 年。
在毕尔巴鄂的古根海姆博物馆设计中，盖里使用了计算机程序 CATIA，该程序是由法国航空航天公司达索公司（Dassault）为设计幻影飞机而开发的。

类几何造型的私人住宅（1972 年），以及在德国莱茵河畔魏尔设计的差不多同样大小的维特拉设计博物馆（Vitra Design Museum，1989 年）而崭露头角。他与艺术和艺术家的长期联系，以及对立体派雕塑的理解，使他得以在明尼阿波利斯设计了弗雷德里克·R.魏斯曼艺术博物馆（Frederick R. Weisman Art Museum，1993 年），此后他着手进行了职业生涯中迄本书写作时为止最宏大的设计（即毕尔巴鄂的古根海姆博物馆），该博物馆也将作为古根海姆帝国在美国之外的一个重要前哨。

鉴于毕尔巴鄂是激进独立的巴斯克地区的首府，人们期望（博物馆）与该地区的传统或现代历史产生某些联系（还涉及其南部约 32 公里的小镇格尔尼卡 [Guernica]）。但是，快速扩张的古根海姆基金会雄心勃勃的总裁托马斯·克伦斯（Thomas Krens）当时在邀请四位著名建筑师——汉斯·霍莱因（Hans Hollein）、矶崎新（Arato Isozake）、奥地利蓝天组（Coop Himmelblau）和盖里，为纽约和毕尔巴鄂地区与市政府之间的合作草拟计划时，却并没有相关的议题。（毕尔巴鄂）这座古根海姆博物馆于 1997 年完工，坐落在内尔维翁河畔（Nerviòn River）一处狭小的平台之上，盘桓在一座公路桥下，远看巍然耸立 [图 8.11]。从多个角度看去，其银灰色的外观让人想起搁浅的鲸鱼、废弃的工业厂房，尤其像十月革命后苏联建筑那种摇摇欲坠、体量庞大的塔楼，当时的"建筑"在很大程度上局

限在图纸或生动的修辞幻想之中（例如，塔特林的构成主义塔楼从未建成）。另一方面，在毕尔巴鄂古根海姆博物馆的中庭内，我们仿佛置身于弗里茨·朗（Fritz Lang）的电影《大都会》（*Metropolis*，1920年）或安东尼奥·圣埃利亚（Antonio Sant'Elia）的未来主义建筑的世界。盖里设计的另一个明显特征是，不对称的体量和不规则的线条及界面明显来自创造它们的设计团队所采用的计算机程序，这并非指向一个革命性的过去，而是指向一个革命性的未来。观众被吸引到一种非同寻常的间隔和空间、戏剧性的明暗跳动之中，这些共同象征着一种复杂的秩序，与他或她对当下最新的电子时代的理解相一致：简而言之，这样一种艺术博物馆其本身与许多期望可能很快被收藏于其中的作品，具有相同的创造性。

那么，一间间的展示空间又是怎样的呢？当代策展人不可避免地被早年没有想象过的可能性所诱惑：博物馆中长达137米的"船"形画廊最初容纳了罗伯特·莫里斯和理查德·塞拉等人的大型极少主义雕塑，以及诸如现在已经年迈的综合艺术大师罗伯特·劳申伯格的1600米长的绘画等庞大（但可以是说毫无意义的）项目。这里有一个悖论。毕尔巴鄂的古根海姆博物馆是这座因航运业和钢铁业衰退而备受打击的城市毫无疑问的经济复兴的代理人，它为战后和当代文化打开了一扇窗户——只是这种文化是西方现代主义及其后果所主导霸权的声音，特别是最初古根海姆博物馆的使命是确认抽象艺术的精神和智性价值。巴斯克政府向纽约古根海姆支付了超过1.5亿美元的建造费用并轮流展示其藏品，而对于文化帝国主义的任何粗暴形式，似乎都没有认真地加以讨论。然而，事实上古根海姆对当代艺术的看法——首先是罗斯科和波洛克的一代，然后是莫里斯、劳申伯格、克鲁格、塞拉、奥登伯格和安德烈的一代，相当于一个美国主导的近期视觉艺术的标准，只是众多当代艺术类型中的一种。随着其在威尼斯、柏林和曼哈顿下城的进一步拓展，以及对其他空间正在进行的谈判，纽约古根海姆的全球力量似乎将进一步扩大。

雷姆·库哈斯则将他的"垃圾空间"的世界末日概念推广到了艺术博物馆中。垃圾空间"既可以是绝对混乱的，也可以是令人恐惧的无菌世界，就像畅销品一样，既是确定的，又是不确定的……博物馆是假装神圣的垃圾空间，"他说，"没有比神圣更坚固的光环了。为了容纳他们吸引来的皈依者，博物馆将'坏'的空间变成'好'的空间；橡木越是未经处理，利润中心就越大……主要是为了尊重死者，没有哪个公墓敢于以当前的权宜之计而随意地重新摆放尸体……巨大的蜘蛛为大众提供了狂热。"事实上，库哈斯在这里以最不友好的方式提及的是路易斯·布尔茹瓦（Louise Bourgeois）的雕塑《蜘蛛》（*Spider*），2000年夏天，它被

放置在伦敦泰特现代美术馆的原工业建筑的大夹层中。泰特现代美术馆是英国近来最迷人的大都市艺术博物馆，由瑞士建筑师雅克·赫尔佐格（Jacques Herzog）和皮埃尔·德默隆（Pierre De Meuron）设计，并于同年开放［图 8.12］。实际上，英国的现代艺术和战后艺术收藏相当匮乏，而其民众在 20 世纪的大部分时间里对文化民主的发展和更普遍的现代主义文化持一种极度的怀疑态度。在这一时期，泰特美术馆在米尔班克（Millbank）有一座维多利亚时代晚期的建筑，用来存放英国的和其他国家的现代艺术藏品，直到 20 世纪 80 年代后期，其任命了尼古拉斯·塞罗塔（Nicholas Serota，现在是爵士）

图 8.12　赫尔佐格和德默隆，泰特现代美术馆，河岸一侧，2000 年。

担任主管，但他的购买权很小，也没有什么变革的热情。泰特现代美术馆在 21 世纪初姗姗来迟，比纽约现代艺术博物馆（1929 年）晚了约 70 年，比法国巴黎蓬皮杜艺术中心（1976 年）晚了将近 25 年，这本身就很说明问题。通过对泰晤士河南岸一个废弃的发电站进行改造，以扩建和振兴老的国家艺术博物馆，这象征着一种"勉强"的现代性，但却揭示了一种在英国背景下仍然陌生的现象：对各种形式的当代视觉艺术的迷恋。

然而，库哈斯的暗示是正确的，他认为应该以谨慎的态度来调和热情。在泰特现代美术馆之前，赫尔佐格和德默隆在瑞士巴塞尔及附近有一些小规模的项目，包括在慕尼黑郊区花园设计的优雅简约的格茨画廊（Goetz Gallery）。在与安藤忠雄（Tadao Ando）、大卫·奇普菲尔德（David Chipperfield）、拉斐尔·莫内欧（Rafael Moneo）、伦佐·皮亚诺和库哈斯的竞标中，他们最终胜出，其对废弃的发电站提出了最轻微的外观改变，极大地保留了高大的中央烟囱，并用单一的玻璃层将建筑的高度进行了提升。通过这一措施，他们确保了泰特现代美术馆将通过一种不同的象征意义，与河对岸的圣保罗大教堂（St Paul's Cathedral）伟大的雷

恩（Wren）圆顶[1]相竞争。然而，正是因为其内部的装修，泰特现代美术馆引起了特别的反对。在走过一条难看的坡道到达书店层之后，观众不得不乘坐很像购物商场中的那种巨大电梯穿过建筑。这里的大多数展厅都很小，用显眼的未经处理的橡木地板铺装，没有灵活的显示屏来调节内部空间：所有的东西都是确定的、合乎逻辑的，而且在某种程度上是来自法国-瑞士艺术家雷米·佐格（Rémy Zaugg）的美学体系［见图 3.2］，赫尔佐格和德默隆告诉我们其严谨的现象学方法，"非常接近我们在建筑中试图追求的东西"。博物馆的每一层都以令人迷惑的方式重复着，一直延伸到顶层的高价餐厅。

一般来说，泰特现代美术馆不受当代艺术家的喜爱。事实证明，泰特现代美术馆的核心问题是以前被发电站的涡轮机占据的从地板到屋顶的巨大大厅。它虽然阴暗、压抑但却规模巨大，所谓的涡轮大厅已经成为雕塑项目的主人，这些艺术项目认为有必要以装置的方式对大厅的内部规模做出"回应"。除了布尔茹瓦之外，胡安·穆尼奥斯（Juan Muñoz）于 2002 年也在那里开展过一个商业赞助的项目。至 2003 年，泰特现代美术馆的所有雕塑作品中，最新、最壮观的是印度裔英国雕塑家安尼施·卡普尔的（Anish Kapoor）《马西亚斯》[图 8.13]，其长度和高度足以填满从地板到天花板、从前到后的巨大空间。这件作品巧妙地玩弄了材料/非材料的对立，能够让观众从下往上看到被 7000 平方米的肉色织物拉伸、包围的负空间。外部的暗红色为古典神话中马西亚斯（Marsyas）被剥皮的故事提供了一个切入点，而喇叭的体量或许可以被解读为殉难者痛苦的尖叫。[2]从不那么笨拙的叙事角度来看，卡普尔的作品表达了一种更深刻、更持久的感觉，让人思考像泰特现代美术馆这样的艺术博物馆如何能够就我们这个时代的艺术发挥作用。改造后的发电站呈现出一种巧妙的混合，即现代性早期阶段的工业背景与传统审美经验中神圣空间的混合。最重要的是实用性和功能性，在这方面这座建筑走得很远，以满足新的后现代、后经典（post-canonical）时代旅游公众的需求，他们在内部空间中上升或徘徊，而"在外面，建筑师搭建的人行天桥被热情的行人踩踏得摇摇欲坠"，库哈斯如此描述。事实证明，商场和圣地之间的平衡从未像现在这样难以实现。

与此同时，在富裕的或注重形象的城市中，非同寻常的新艺术博物馆似乎将在全球范围内定义华丽而又准确敏锐的展示新标准。出生于西班牙的圣地亚

[1] 这里指英国著名的巴洛克风格建筑师克里斯托弗·雷恩爵士（Sir Christopher Wren，1632—1723 年）为毁于 1666 年伦敦大火的圣保罗大教堂重新设计建造的圆顶。——译者注

[2] 作品名字取自希腊神话中的人物马西亚斯的典故。马西亚斯以擅长吹笛子闻名，他自夸无人能及，在一次与太阳神阿波罗的音乐比赛中，马西亚斯吹笛子，阿波罗弹竖琴，双方约定输的一方任凭对方处置。马西亚斯输了之后，阿波罗下令将马西亚斯剥皮。——译者注

图 8.13 安尼施·卡普尔，《马西亚斯》（*Marsyas*），2003 年，伦敦泰特现代美术馆的装置。

哥·卡拉特拉瓦（Santiago Calatrava）2001 年为密尔沃基艺术博物馆（Milwaukee Art Museum）所做的新设计［图 8.14］，为密尔沃基的威斯康星大道（Wisconsin Avenue）的终点增加了不少光彩。当延伸到密歇根湖时，美术馆的鸟形翅膀（遮阳顶）以诗意的对称方式升起和收回，改变了建筑的形状。实现"毕尔巴鄂效应"的尝试是显而易见的：当然，我们期待卡拉特拉瓦在当地合作的建筑师会说该建筑"已经成为社区重新获得活力的催化剂——这种程度的活力在这里已经很久没有出

现了"。密尔沃基的城市规划主管很轻易地认同，并肯定地说："卡拉特拉瓦的建筑已经提高了客户和开发商所追求的标准。它反映出人们尝试探索更多的建筑概念"。或者以日本建筑师安藤忠雄的得克萨斯州沃斯堡现代艺术博物馆（Modern Art Museum of Fort Worth，2002年）为例，它更加低调。沃斯堡将得克萨斯州的牧场精神与另外两个主要的艺术博物馆结合了起来，即菲利普·约翰逊（Philip Johnson）

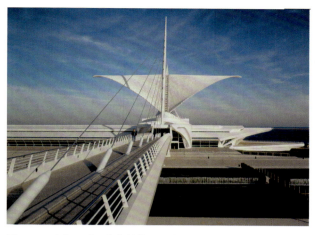

图 8.14　圣地亚哥·卡拉特拉瓦和卡勒·斯莱特，密尔沃基艺术博物馆，2001年，密尔沃基。

的阿莫斯·卡特博物馆（Amos Carter Museum，1961年）和路易斯·卡恩（Louis Kahn）的金贝尔艺术博物馆（Kimbell Art Museum，1972年）。沃斯堡现代艺术博物馆不协调地坐落于沃斯堡的一个主要旅游景点——牛仔女郎名人堂（Cowgirl Hall of Fame）附近，安藤忠雄通过将抛光的混凝土和反光的水面微妙地融合到一起，在城市原本破败不堪的地区打造了一片文化绿洲。游客们很快就离开了，而且是乘车离开的。建筑天才和城市公民教父之间的这种新合作对当代艺术有好处吗？或者说，我们是否必须在一些闪亮的新展示空间之中心甘情愿地接受某种类似消毒的、停尸房般的艺术品质？我们不妨回顾一下，新艺术初来乍到时是在无数不那么引人注目的空间里被看到的，有大有小，有临时性的，也有常常未尽人意的，它们经常是在远离城市的中心。虽然新的艺术博物馆具有重要的象征意义，但无政府状态和某种低租金的混搭策略对于创作过程本身来说，仍是更为基本的——在这个基础之上，有时才会发展出更大的声誉。

电影的空间

录像、雕塑、表演和声音之间的交叉领域能够轻易地利用当今新艺术博物馆的灵活空间。然而，与视觉和物理的复杂性同步的是，近来艺术中最引人注目的表现形式的变化是使用移动图像，或者像电影一样投影，或者是在一个更大的空间中的小屏幕上闪烁播放。在某种程度上，移动图像改变了观众看待静态当代艺术的方式。首先，关于光线。在熟悉的现代主义博物馆中，建筑本身保证了精心监

测的自然光水平，使位于白立方内部空间的艺术品变得生动起来。相比之下，对于当代电影或视频投影来说，外部光线通常被放弃，转而采用黑暗的空间，其中只有图像和内部光线出现。其次，展厅空间中没有固定的座位（这不是策展人的疏忽，而是作品的要求），使得对电影或录像的体验与娱乐电影院里的舒适座位和茧状的氛围感完全不同。在展厅中，观众被要求不舒适地站着或有时是坐在地板上，这种姿势与好莱坞电影所要求的姿势明显不同，也与观看绘画时正常的沉思姿势不同。再次，虽然作品将自身强加于观众的注意力之上，但它是在没有常规的电影设施，如门票、开始时间和结束时间的情况下进行的。展厅中的观众有时在开始时就会进入录像装置，但经常是在中途进入，而且根据作品引起兴趣的程度，可能会提前离开，或留到很晚。预定的观看时间可以短到两三分钟，也可以长至一个小时左右。这些不熟悉的条件在观众中引发了焦虑，而这种焦虑并没有明显的或令人满意的解决办法。正如鲍里斯·格罗伊斯（Boris Groys）所注意到的那样："无论个人的决定是留在原地还是继续前进，他的选择总是相当于一个糟糕的妥协。"

从20世纪70年代的反文化运动开始，艺术家的录像和电影就避开了叙事电影的那种催眠条件，目的就是批判主流文化中最彻底的被动化娱乐类型。避免声音和图像同步的组合——这是好莱坞电影最主要的现实手段——也构成了许多前卫艺术家创作手段的一部分。这类录像和电影保留了观看绘画和雕塑时所涉及的身体和认知不适的一些提醒，似乎是为了将注意力重新集中到作品的视觉形式上，如构图结构、纹理、色彩、节奏和规模，以及关于语言、讲话风格和观众位置意识等观念层面。作为对好莱坞电影和电视宣传机制的抵制，艺术家们的电影和录像也相当自觉地将自己限制在低成本生产、原始的拍摄和剪辑技术，以及某种自制和随意的业余性之中，使它们与观念艺术中的摄影风格或20世纪70年代前卫艺术中那种粗糙的录像艺术作品有一种关联性。

以伦敦出生的黑人艺术家史蒂夫·麦奎因（Steve McQueen）为例，他是英国年轻的录像艺术家中最优秀的一位。他在2000年获得了著名的特纳奖，并在作品中对电影作为一种实验性视觉艺术的本质进行了有趣的思考。其他录像艺术家们当时也在解构电影中的陈词滥调、构成机制和持续时间——例如道格拉斯·戈登（Douglas Gordon）著名的《24小时惊魂记》（*24-Hour Psycho*，1993年），它（显然是在比尔·维奥拉［Bill Viola］早期作品的基础之上）将希区柯克的杰作[1]放

[1] 这里指的是1960年由阿尔弗雷德·希区柯克导演的著名电影《惊魂记》（*Psycho*）。——译者注

慢到每秒两帧,从而将其时长延长至 24 个小时,以便让电影迷和非专业观众(只要有时间且足够清醒)都能欣赏到希区柯克这部经典之作的所有光辉和细节效果。麦奎因自己也仔细研究了叙事的运作方式,并且似乎很享受他所尝试的一些荒谬之处。在他时长为 1 分钟的作品《出埃及记》(Exodus, 1992—1997 年)中,我们看到两个黑人扛着几株高大的盆栽植物穿过伦敦的街道,在人群中穿梭,并在影片的最后登上了一辆公共汽车:我们以为我们在偷偷地"跟踪"他们,直到最后一幕他们转过身,从后窗向我们挥手,瞬间改变了电影的凝视方向。这就是麦奎因的一些最引人注目的艺术电影(film-as-art)的线索。在 1995 年的作品《五件容易的事》(Five Easy Pieces)中,麦奎因对着从下面拍摄的镜头撒尿(图像随着液体而模糊,然后又恢复到对焦的形式),而在呼啦圈的场景中,几个黑人男子在被从上面拍摄时,有节奏地旋转,采用了罗德琴科式的风格(Rodchenko-style),直到其中一个人失误把呼啦圈掉在地上,我们看到一种模式正在形成,即黑人性征被转换到了电影的物质性之中。观众很快就会意识到,每一个叠加和反转、每一个节奏的保持和张力的打破、每一个作为观察之眼的摄像机与一具在充满危险肉欲中被观看的黑人身体之间的关系——每一个引人注目的序列都仅以电影的方式处理种族身体的刻板印象和主体性问题。另一方面,在作品《就在我头上》(Just Above My Head, 1996 年)中,黑人身体的肉欲被表现为兼具有超凡性和沉沦性。摄像机将行走的艺术家头部上方的空间定格,有时沿着头部下边缘将其包括在内,有时会完全失去它,因为头部在摄像机的凝视下晃动:其效果是一个大部分空白的屏幕中,头部偶尔作为雕塑显现出来,在屏幕和画廊地板的分界线上方晃动着。在《面无表情》[图 8.15] 中,麦奎因以慢动作和重复的方式重演了巴斯特·基顿(Buster Keaton)在《船长二世》(Steamboat Bill Junior, 1927 年)中的著名喜剧噱头,一个房子的外墙倒向一位无辜的旁观者身体,但并没有伤到他,因为他的位置恰好是一个没有窗子的窗户。在麦奎因的版本中,当房子倒塌在他身上时,艺术家沉默地站着。麦奎因无情地利用了观众对基顿喜剧噱头的回忆,强化了张力和释放的秩序性,似乎是要让阳具般的身体在其性兴奋与释放中幸存下来。

当我们讨论国际巡回展览的新秀之一,芬兰杰出的电影艺术家——埃亚-莉萨·阿赫蒂拉(Eija-Liisa Ahtila)的时候,我们看到了一种对移动图像的不同运用和精确的技术策略。阿赫蒂拉用电影摄影机拍摄她的所有作品,然后把它们转换成录像,以便提供给艺术电影院和储存在 CD 及 DVD 上,还包括运用到艺术画

图8.15 史蒂夫·麦奎因,《面无表情》(*Deadpan*),1997年,16毫米黑白电影,视频转激光盘,无声,时长4分35秒。

廊的装置场景中,顺便说一下,为此她还经常给观众安排椅子和沙发。这种让步的原因在于电影本身的复杂性,这就要求她在多屏幕投影中集中精力处理多种声音、频道、纵横交错的叙事和说话的角色。阿赫蒂拉早期著名的作品《如果6是9》[图8.16] 的剧本类似于一部忏悔式纪录片,其中5个围坐在桌子旁的少女在3个平行的视觉轨道中,讲述了她们早期的性发现和幻想。与传统纪录片的不同之处在于,作品的独白从一个屏幕到另一个屏幕,从一个角色到另一个角色,从而产生了荒谬的幽默,但也使主观立场和说话声音发生幻想式混合。与此同时,翻译成芬兰语的字幕为好奇的观众安排了一场艰苦的阅读测试,他们试图在整体中保持一种正常的感觉。事实上,这是一项不可能完成的任务。阿赫蒂拉的《安妮、阿基和上帝》(*Anne, Aki, and God*, 1998年)甚至在叙事上更加不可能,它基于对一个名叫阿基的真实精神分裂症患者的治疗过程的细致研究。在阿基独白录音的文字基础上,演员们面无表情地严肃讲述着引发阿基心理困惑的图像,因为他在一个自他生动构想的城市中徒劳地寻找着自己的女朋友。"阿基V(Aki V)辞去了他在诺基亚虚拟公司(Nokia Virtuals)担任计算机应用服务人员的工作,患上了精神分裂症,并将自己隔离在他的一室公寓里。他的头脑开始在声音和幻觉中产生自己的现实。渐渐地,这种虚构变得有血有肉,现实和想象的界限变得模糊不清。幻想中的人和事从阿基的头脑中走出来……然后阿基被告知,他未来的

图 8.16　埃亚-莉萨·阿赫蒂拉,《如果 6 是 9》(*If 6 Was 9*),1995 年,剧照,35 毫米胶片和 DVD 装置,用于 3 个有声投影,椅子/沙发,时长 10 分钟。

主要职责是负责好莱坞,因为好莱坞控制着人类的所有情感幻想。"阿赫蒂拉的三屏装置作品《房子》(*House*,2002 年)探索了一个类似的阴郁世界,展示了一个女人缓慢却不可阻挡的精神放松过程,列举了她的家、她的习惯和她花园中的所有"常规日程"。但观众必须明白,在阿赫蒂拉的多屏幕重构中,形式本身在呈现观众永远无法完全掌握的变异的主体性方面,起着主要的结构作用。在它们的对位关系中,阿赫蒂拉几乎采用的是赋格的手法,她利用同步放映的形式在文化中心重新确立了实验电影的力量,不再满足于停留在娱乐产业宁愿放弃的那些边缘地带。

电影和录像艺术的相对廉价而新颖的结合,为国际前卫艺术中的许多类型的创新创造了条件——我们在前书已经看到了几种创新。媒介的传播一直是很迅速的。自苏联解体以来,作为东欧地区艺术广泛复兴的一部分,波兰艺术家和视频制作人卡塔日娜·科齐拉(Katarzyna Kozyra)制作了一些引人注目的作品,直接反映了她的文化惯例和习俗,同时也吸引了新的国际艺术观众。她与早期西欧现代性关注点的直接接触在《奥林匹亚》(*Olympia*,1996 年)中得到了体现,这是一件摄影和视频作品,艺术家在其中诱人地躺在医院的床上,剔除了毛发,正在接受霍奇金病的静脉注射治疗,与此同时一位老年的女性护工站在旁边。类似的题材,即身体在波兰天主教社会中的可见性和隐蔽性,在科齐拉第二年的作品《澡堂》(*Bathhouse*)中得到了令人印象深刻的展示——我们看到女性在一个没有社会魅力标志,没有与男性互动,也没有服装的环境中不自觉地关注自己的身体。通过使用隐蔽的摄像机拍摄,这段视频捕捉到了意想不到的温柔和共鸣时刻,完全无性,也完全脱离了社会上合法的审美标准。随后在 1999 年她拍摄了《男澡堂》

图 8.17　卡塔日娜·科齐拉，《男浴堂》(*Bathhouse for Men*)，1999 年，剧照。

[图 8.17]。这件作品在 1999 年的威尼斯双年展上获得了广泛的赞誉，它成功地传达出了男人们在一个完全私密的场景中的自然举止和不修边幅。由于缺乏声音和叙事顺序，这些作品大胆地走向了社会纪实，但在这样做的同时，也会注意展示其制作过程中不寻常的技术和环境。将娱乐取而代之的是，细心的观众被说服去思考公共和私人空间中的问题，思考美丽和衰老，也许最重要的是思考这些作品与西欧绘画传统中的沐浴场景的关系，比如伦勃朗的《沐浴的苏珊娜》(*Susanna in Her Bath*)、安格尔的《土耳其浴室》(*Turkish Bath*) 和塞尚众多的《浴女》(*Bathers*) 作品。

虽然科齐拉的作品在某种意义上属于观念性的和业余的类型——将原始文件作为原始文件，无论它显示了什么——它也可以被有益地认为与被称为"第三电影"(Third Cinema) 的东西有关，即政治化的艺术家和电影制片人的作品，他们以更复杂的方式跨越了纪录片和艺术之间的边界。"第三电影"被定义为对好莱坞和"作者电影"(cinéma d'auteur，安东尼奥尼、戈达尔) 以及前卫艺术中的观念电影、视频的一种替代。近年来，在这一领域最突出的是伊朗出生的施林·奈沙特 (Shirrin Neshat) 的作品。奈沙特于 1974 年离开她的祖国，在去纽约之前曾在加利福尼亚学习。作为一名艺术家电影制片人 (artist filmmaker)，奈沙特多次重访她的国家，去研究、面对正慢慢地从压抑的过去浮现出来的妇女命运问题和伊朗社会政策的方向。奈沙特的电影在土耳其或摩洛哥拍摄，演员往往为数百名男女，在人群中穿梭，并赢得了几乎普遍的赞誉。她在 1999 年获得威尼斯双年展金狮奖的电影《狂喜》(*Rapture*)，可被视为自从 1997 年伊朗改革派总统穆罕默德·哈塔米 (Mohammed Khatami) 以压倒性优势当选以来，其视觉和政治关注的索引。这部电影以寓言的方式讲述了妇女在一个传统社会中大概或可能的命运。在这个社会中，改革是试探性的，但也是慎重而缓慢的。在画廊的一面墙上，投影播放了一系列衣着相同的男人的图像，他们进入并占据了一个坚固的圆形石头堡垒，在一个令人印象深刻的同心圆的镜头中相遇，他们显然是传

统权力的持有者和未来社会的守护者。在对面的墙上,我们也能看到一个投影,其中有一大群身穿传统黑色罩袍的妇女在堡垒外徘徊,显然是在寻找大海的边缘。到达海边之后,其中 6 人登上了一艘腐烂的船,船被推到了海浪里,开始旅行,这时,堡垒中的男人们登上了城垛,他们举起双手,似乎在向航海的女性旅行者们致敬。

航行的寓意可以暗指放逐、新生活,或者仅仅是离开,而男人们的姿态可以表示告别、成功的航行,或者是对某一阶层的一种胜利。奈沙特这部制作精美的电影所隐含的意义,充其量(正如她这样告诉我们的)是由怎样看、谁在看、在哪里看这部电影所决定的。从一个重要的层面上说这种灵活的定位是她作品的真正成就。批评家们不太注意的是,在奈沙特大多数场景引人入胜的几何构图中,每一个对称和不对称都像 60 年代的任何一件极少主义作品那样被精心处理。鲜明的视觉选择,作为扁平颗粒实体的框架图像不可阻挡地展开,慎重而缓慢的节奏,所有这些都成为一种慢动作的抽象,决定着观众所能看到的范围和形式。然而,到目前为止,主要的批评问题都是关于奈沙特作品的政治内容。在为芭芭拉·格莱斯顿画廊(Barbara Gladstone Gallery)的展览创作的作品《通道》[图 8.18] 中,

图 8.18　施林·奈沙特,《通道》(*Passage*),2001 年,剧照。

一个年轻女孩看着一队神秘的男人穿过开阔的风景，最后把一具尸体交给一群蒙着面纱的跪着的女人，她们栖居在一个燃烧的三角形土堆的中心。"这是非常忧郁的，"奈沙特也承认（作品的音乐是由菲利普·格拉斯［Philip Glass］创作的），"它是关于哀悼的；这是一个悲剧性的死亡，不是自然死亡，可能是关于一个年轻人的被害。这件作品是在以色列和巴勒斯坦之间的一些紧张事件之后诞生的……它混杂着我的姐姐失去了她的小儿子，混杂着我生命中非常病态的事件：这是一种回应。"当被问及无所不在的面纱主题，它同时也是压迫的象征和伊朗身份的一种形式，奈沙特提供了以下想法："在某些方面，（现代伊朗）存在着对面纱的难以置信的抵抗。但面纱也成为抵抗西方的一个象征。对很多女性来说，这也成为拒绝被视为欲望对象的一个系统。出于非常复杂和矛盾的原因，我不可能以一种特定的方式来展示这个符号，因为这是不可能的，甚至到今天，（在伊朗）女性之间还有分歧……至于这些女性对面纱之外的东方化的想法，我认为这是一个西方的问题而不是东方的问题：她们一有面纱就会变得异国情调，（但是）这是西方人的发明，不是穆斯林的……女性（在伊朗）没有头巾就无法生存。对我来说，这只是我所面对的文化现实的一部分。"

　　这些例子可以重复数次。如果描述只关注电影的叙事内容，那么效果就会不佳：更重要的任务是将图像的形式和结构定位在不断发展的语言中，而这些语言已经成为当代视觉艺术的一个组成部分。问题是，鉴于艺术家的电影和录像仍然处于起步阶段，且这些语言也处于起步阶段，因此对审美价值的明智讨论似乎仍然很遥远，更不用说关注这些作品如何在艺术市场上获得一席之地，由谁来流通、策划、拥有和修复的问题。但是，仅凭直觉就能告诉我们，艺术家的电影如果与主流的娱乐和广告类型背道而驰，或者利用电影资源达到美学和语义上的颠覆性目的，就能带来超越语言的深度和丰富性。但如果说这些深度和丰富性不与绘画、雕塑和装置的美学方式产生强烈的互动，这将是令人惊讶的。为什么这么说呢？因为电影与绘画有着相同的矩形和垂直特性，除了它的照明条件和与观看时间的关系之外；也因为电影与雕塑一样占据了画廊的空间，并依赖于一个机构环境，除了后者的三维特性之外；还因为电影和装置艺术一样有一定的戏剧性，有一定的叙事场景。正是因为电影作为当代艺术流派之一，与绘画和雕塑的悠久传统之间有复杂的形式相似性——更不用说较晚近的装置美学——它的未来成果是可以预见的。

数字图像

如果不提另一种电影式的艺术,那么对当代视觉艺术的描述将是不完整的,这种艺术从万维网(World Wide Web)丰富的新资源中获取观众的注意力。20 世纪 70 年代,加利福尼亚的科学家们发现了如何将屏幕上的图像分成几十万个极小的像素(或图像元素),然后如何将每个像素与计算机代码联系起来,这是开启计算机革命的一步,而且至今仍处于初级阶段。在将摄影图像还原为数字代码之后,下一步是发明一种能够隔离部分图像并移动它的"鼠标",以及一个能够锁定个别像素的"指针",以改变其颜色和亮度。施乐公司(Xerox)和苹果公司(Apple)的工程师们很快就把这项技术带到了图片编辑、艺术家和设计师的面前。到 20 世纪 80 年代初,人们已经可以自由地谈论"照片"了,这种"照片"与胶卷底片的联系被严重削弱了——那种经由光在感光表面发生作用产生的图像。摄影与现实世界中的某种真实联系突然间被削弱了。数字图像的时代已经诞生了。

现在可以提到这场革命的两个后果。首先是关于摄影作品真实性的热烈讨论。如果照片越来越少地成为底片和显影液的产物——如果照片的化学制造已经成为过去,那什么才能证明图像与表象世界之间的联系呢?摄影评论家们很快就回答说,即使是化学生产的照片也会受到裁剪、修片、蒙太奇和欺骗性标题的影响:事实上,自 19 世纪 40 年代以来,客观性的缺失就成为传统摄影的特点。然而,在数字化处理和编辑速度的刺激下,编辑们和艺术家们迅速释放出了新形式的照片-图像(photo-image)的力量。首先,《国家地理》(*National Geographic*)杂志刊登了一张尼罗河金字塔的封面图片,其真实的空间间隔被数字化压缩处理了,那是在 1982 年。然后,像南希·伯森(Nancy Burson)这样的艺术家将软件应用于图像间的相互"凝聚",以产生与任何活人都不相符的合成的头和脸。像杰夫·沃尔(Jeff Wall)这样的摄影艺术家已经开始有计划地布置场景,以便捕捉一些本质上是虚构的东西,即使它看起来具有真实的外观 [参见图 4.11]。但是伴随着数字技术的引入,1992 年前后发生了进一步的变化。现在,沃尔已经能够不再对他的图像场景导演般地制作实物模型,而是可以在工作室中逐个部分、逐个角色、逐个片段地组成每件新作品。然后,他可以通过电子方式构成一个与现实中没有任何联系的图像——同时注意确保其图像结构与学术传统中所熟悉的构成特征相呼应 [图 8.19]。这种技术产生了立竿见影的效果,使观众重新定位,意识到照片已经重新进入了当代历史绘画的传统,这张照片使用了画家的所能使用的所有伪装和诡计。与此同时,观看者继续在照片表面"看到"一些对视觉表象甚至是对真实

图 8.19 杰夫·沃尔,《死去的军队在讲述（1986年冬阿富汗莫戈尔附近红军巡逻队被伏击后的场景）》(*Dead Troops Talk [A Vision After an Ambush of a Red Army Patrol Near Mogor, Afghanistan, Winter 1986]*)，1992年，灯箱中的透色克罗姆胶片，2.29×4.17m。

的一些独特主张。模拟（即化学方法）和数字摄影似乎带来了完全不同的认识论反应，因此也带来了完全不同的艺术观看方式。这场革命的故事在之后会更进一步也更快地展开。

关于移动图像，有两股反作用力影响着艺术家们。首先，需要展示对计算机图像最新进展的技术意识，其中大部分由军方开发，并以相对较高的成本缓慢地流入市场；其次，需要建立起对该技术可靠且富有批判性的智慧的转化，以运用于快速变化的公共博物馆和画廊空间。第一个要求本身就提醒我们，与 20 世纪 70 年代初运用的相对简单的视频技术相比，又发生了进一步的变化。艺术家们现在可以利用更便宜的彩色录像胶片、更高分辨率的编辑手段和更复杂的投影技术，而这些都是过去所没有过的。早在 20 世纪 80 年代，加里·希尔（Gary Hill）的多图像装置就使观众沉浸在非凡的幻觉空间中，这种场景现在被渲染成黑暗和神秘的——与现代主义白立方画廊的明亮舞台和当时新艺术博物馆的极少主义装饰相去甚远。在新近的数字化时期，我们从比尔·维奥拉的艺术中看到了在该媒介中精湛的创作水平，我们从中可以看到技术进步是如何被调动起来以达到反思等精神性目的。维奥拉不断地提到欧洲伟大的神学传统和东方的神秘主义哲学与他的

作品的节奏和情绪之间的相关性，这些作品将电影图像放慢到与画廊经验更合拍的一种意识记录中。在他早期的《十字架上的圣约翰的房间》(Room for St. John of the Cross，1983 年）中，维奥拉展示了那位西班牙的神秘主义者和诗人被囚禁并被剥夺了感官刺激的场景。十年后，他在《站台》(Stations，1994 年）和《信使》(The Messenger，1996 年）等作品中转向了更为雄心勃勃的形式，这些作品在墙壁大小的投影中展示了强有力的基督教隐喻（分别是受难和洗礼），声音回响，那种在一个黑暗的画廊空间中缓慢地重复展开的效果，可以与小教堂或神殿的空间相媲美。这些作品可以被立即理解是为欧洲宗教艺术的古老传统注入了一种沉思的严肃基调，而当代观众和评论家们（至少从发表的证据来看）长期以来一直希望看到这种严肃基调的恢复。"不要忘记，"维奥拉警告说，"我们这个世纪最伟大的里程碑之一，是由像日本禅宗学者铃木大拙（D. T. Sukuki）和斯里兰卡艺术史学家库马拉斯瓦米（A. K. Coomaraswamy）等这样的非凡人物将古代东方的知识带到了西方，这甚至可以与通过翻译西班牙摩尔人的伊斯兰文本从而将古希腊思想重新引入欧洲相提并论……仅仅从我们本土的、地域的甚至是'西方'或'东方'的文化观点与角度来审视事物，已经变得不可接受。"

两项技术进步使维奥拉的视频装置在画廊空间中特别生动：将投影机器压扁到传统祭坛画的 5 厘米左右的厚度，从而使移动图像与木板或画布上的宗教描绘传统结合起来；将现实生活中的动作姿态以数字技术放慢，同时使电影帧之间的跳跃不再可见——以达到艺术家可以重新创造的程度，例如在最近的作品《问候》[图 8.20] 中，展现出了伟大的佛罗伦萨样式主义画家蓬托尔莫（Jacopo Carrucci da Pontormo）的画作《探视》(The Visitation，1528—1529 年）的那种戏剧化姿态。在画廊的更抽象的语言中，我们现在可以说，新的视频艺术已被证明成功地占据了介于下述两者之间的新空间：其一是好莱坞娱乐银幕强有力的图像与声音协调，其二是属于古典艺术大师及现代主义时期的那种传统静态图像和形式。对维奥拉来说，他几乎可以兼容前者的视觉吸引力与后者的形式挑战及

图 8.20　比尔·维奥拉，《问候》(The Greeting)，1995 年，录像/声音装置，尺寸可变，惠特尼美国艺术博物馆。

视觉福利。

对一些人来说，电子图像的政治性提出了一个需要直接面对的挑战。艺术家托尼·奥斯勒（Tony Oursler）曾说："如何制作视频是我们在这种文化中保持活力的唯一希望。"那还是在1995年，当时有统计数据表明看电视是地球上最普遍的（和被动的）活动。"坐在那里看电视而不去制作，这几乎是自取灭亡。"奥斯勒如此说道。到1995年，制作电视已成为奥斯勒的艺术形式：他已经凭借投影在弯曲的或连接的表面上的"说话头像"（talking head）视频系列而知名。这些头像以缩减的或膨胀的面部特征呈现出来，语无伦次地说着类似于降神会式的（séance-like）不合逻辑的话——或表达约束或痛苦，或表达模糊性、不连续性和重复扭曲。在其作品中人们可以看到没有面孔的嘴巴或眼睛，那些话从日常的物理表面，如家具甚至橡胶生姜中说出，或通过漫画、游乐场怪人或腹语艺人的玩偶说出。更广泛地说，分裂和重构——这是现代主义早期由革命时期的俄罗斯前卫派发明的工具——为奥斯勒提供了制作性别暗示和流行笑话，以及更广泛地展示语义、声音、视觉和音位错位的技巧。在另一种形式中，奥斯勒使用了一堵由不规则的有机玻璃砖组成的墙，高度相当于画廊的墙面，并将一个说话的女人头像投影在上面。在这件作品中，奥斯勒的合作者康斯坦斯·德容（Constance DeJong）阅读着一篇碎片化的剧本，用一种在音调和语义上都断断续续的声音念叨着"我是，我不是"，而图像则像一个幽灵般在砖墙上晃动着。人们会产生一种感觉，奥斯勒的说话头像被困在他们幽灵般的位置上，因为他们是从非常遥远的地方，从电波、以太，甚至是互联网上投影过来的。这一点最近已经很清楚了，奥斯勒以技术手段投影的鬼魂类似于在万维网聊天室里进行无休止对话的喋喋不休的幽灵。正如现代主义艺术史家T. J. 克拉克（T. J. Clark）推测的那样，这些人物不能停止说话。"面部的主要问题在于互联网。这张脸是一个鬼魂，或一个灵魂，或一个死后寻求安宁的精神……而停歇已经变得不可能。由于某种原因，互联网已经侵入了这些灵魂的世界，占据了他们的波长。所以他们要回来与数字化敌人做斗争。"他在这里所指的装置是奥斯勒的《影响机器》[图 8.21]，该作品曾于万圣节时在纽约麦迪逊广场花园放映。在那里，幽灵般的文字和若隐若现的面孔被投影到了树木、蒸汽云和古老的摩天大楼上，像是某个幽冥的电子世界通过卫星和电缆进行的降神会。面孔在风中起伏、增长和消失。人们听到了19世纪的神秘主义者试图与精神世界联系的声音，听到了偶尔出现的无线电及静电噪音，这些与鬼魂之间产生的诡异联系出现于从物理体验到虚拟体验（或一些替代体验）的转变之中。"对我来说，"奥斯勒说，"身体一直在被非物质化和再物质化。技术改变了生命。

图 8.21 托尼·奥斯勒,《影响机器》(*Influence Machine*), 2000 年, 录像和声音投影, 纽约麦迪逊广场花园。

技术是本能的放大器。这在一百万年前可能也是一样的, 只是现在它更危险一些。"

但是, 如果说, 奥斯勒的非实体的说话头像在夜晚的城市公园里被投射到蒸汽云上, 揭示出了新技术在被理解为属于艺术媒介(和环境)时的悖论, 那么其他艺术家使用数字技术作为艺术的媒介, 看起来就像是一种技术上的乌托邦式的选择。现在被称为 "数字艺术" 或 "互联网艺术" 的兴起, 超越了现代主义者们的形式和物质的世界, 也超越了他们将形式组织作为物质的世界, 以组织并占据屏幕本身的空间。显然, 屏幕也是物质, 但屏幕体验的特点与绘画、雕塑、装置或视频电影(充其量是对电视的模仿)是如此不同, 其操作也是如此陌生, 以至于歪曲了描述它所需要的语言, 当然也歪曲了评价它所需要的标准。对于迷恋物质、空间和色彩语境的现代主义者们来说, 其中绝大部分——也许是全部——都会因为无法通过 "形式的考验" (T. J. 克拉克) 而失败, 而且是惨败。

相比之下, 后现代主义者们, 那些被定义为相信形势已经出现转机, 在语言和视觉的平衡中已然跨越藩篱的人, 会对万维网带来的新意识和新语言感到欣喜。屏幕上的空间会被说成是折叠进了 "等待映射的领地": 因为新图像的一个特点是可视数据的运动, 它在一种无休止的流动中分层、合并和自我修改。一位专家说, 在数字作品中, "被映射的空间范围可以从计算机网络和互联网本身——作为一个巨大的通信领域, 到特定的数据库和数据集, 或者是网络通信的过程", 可以让 "数字" 艺术家超越在预先配置的企业门户中组织信息的传统方式, 并允许使用者

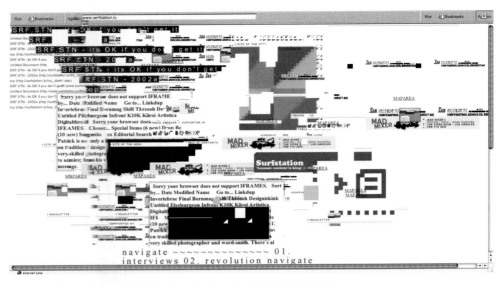

图 8.22 马克·纳皮尔 《骚乱》(*Riot*), 2000 年, 跨内容网络浏览器。

以新的和潜在的激进方式体验互联网。这至少是马克·纳皮尔（Mark Napier）的作品《骚乱》[图 8.22] 的主张，这个跨内容（cross-content）的网络浏览器混合了诸如 CNN、BBC 和微软等主要网站，并通过将域名和网页折叠（collapsing）到一起，提供了一种相对不受机构边界或公司控制的互联网体验。

伴随着互联网的兴起和在全球范围内的扩展，读者急于关注这是否会改变当代视觉艺术的基础架构及其组织和经济情况。如果关于新艺术的信息可以不受国界限制地在国际上传播，如果艺术家、策展人和投资者可以畅通无阻地在网上冲浪，这将对"当代"在国际舞台上的表现方式产生什么影响？然而，在实践中，艺术的"全球化"已经是一种西方特有的幻觉。《国家地理》杂志（它应该知道这一点）告诉我们，世界上只有 15% 的人口，其中大部分是在最富裕的国家，可以使用互联网连接（超过 96%）的计算机。从 1997 年到 2002 年的 5 年间，亚洲的互联网使用量增长了 16 倍，是世界其他地区增长速度的两倍多。但在 2002 年，亚洲的互联网使用量仍然只有美国的六百分之一。信息高速公路并不是到处都有。即使是这样的话，先进的艺术会成为一种全球现象吗？它的特征会不会在所有地方都是一样的？

在笔者看来，这似乎是我们在西方对各种情况所特有的另一种幻觉，而且还有一些其他原因。语言上的障碍将国家和群体彼此分割开来，并给予人们所需的地方身份。我们不要忘记，艺术仍然产生于地方社区，而这些社区的审美传统我们往往不了解，或许也不能完全了解。此外，我们所说的消费现代化并不是一个

均匀的过程，它发生在当地的经济、社会和历史条件下，绝非同质化的。无论如何，正如越来越多的人所提出的那样，我们在西方所了解的消费是一种有争议的、有时甚至是毫无价值的增长：市场的全球化是一种主要由欧洲和美国的大公司所支持的"好"。

我们可能也想提醒自己，文化权力的地理分布仍然集中在西方：创意、编辑和金融权力集中在少数中心。这里将再一次提到纽约所施加的牵引力，现在和以前一样，可以用绝对临界质量（sheer critical mass）来描述，因为在这里集中的艺术家、评论家、杂志编辑、画廊经营者，以及最重要的艺术收藏家比全球任何其他城市都多。21世纪初和20世纪50年代一样，野心、金钱和影响力的独特结合使得舆论制造者们能够以其他地方很少经历的速度和决定性来制造和破坏声誉。纽约率先促进了艺术之间的交流，这些交流看起来是全新的。"艺术家"的称号已经获得了新的内涵，因为我们可以看到画家在导演电影，雕塑家在跨界从事建筑工作，时装设计师在艺术博物馆中工作，互联网艺术家也移民来到了画廊。关于艺术家流动的统计数据也很有说服力。与塞曼的男性艺术家主导的第5届卡塞尔文献展相比，2002年的第11届卡塞尔文献展有31位女性和82位男性：人数在显著增加。虽然恩威佐和他的策展团队在表面上有着全球化的议题，但事实证明，在第11届卡塞尔文献展中，有超过三分之二的男女艺术家都在纽约和其他北约国家的首都生活和工作，尽管粗略来看，其中大约有一半人是从非西方国家前来寻找机会和认可的移民，而另一半则是在这些城市出生或接受教育。从这个角度来看，纽约也仍然是当代视觉艺术领域的传播中心，即使它在全球范围内影响得更远。最后，似乎所有的媒体——音乐、录像、表演、出版和互联网等都开始与建筑、时尚和美术（fine arts）联手，形成一个相互促进、多学科合作的网络系统，并在布鲁塞尔、圣保罗、伦敦和悉尼等不同城市产生回应。在编辑上的"软性"（soft）期刊致力于将"访谈、建筑、艺术、时尚、娱乐和旅游"等内容融为一体，已经将新的读者和观看者们定位，与"硬性"（tough）的批评和理论期刊形成对照，其全部内容与我们在一两代人之前出发的起点截然不同。信息革命带来的数字图像只是一个最初的开始，是当下社会的一个特征，我们不仅要使用它们，而且还要理解和争论，就像前卫艺术最优秀的传统一样。今天和明天的艺术都要迎接这种技术的挑战。

当代之声

并不是乌托邦让我感兴趣。只有在我尝试并将其付诸实践、在我有勇气向潜在的失败投降,以及在面对灾难的恐惧而不逃跑时,乌托邦才有意义。我认为乌托邦必须在此时此地创造。我对过去的乌托邦从来不感兴趣,而且它也绝不能成为一种潮流。乌托邦绝不能停留在政治家和社会学家的手中。作为一位艺术家,我想尝试在作品中并通过作品来承担这个责任……这不是一个为成功或失败负责的问题,而是为对乌托邦的渴望负责。如果我充满了这种渴望并且承认它,那么就不能说是失败,无论结果如何。在这种情况下,失败就是缺乏渴望。[1]

——托马斯·赫希霍恩

在这种后现代感觉的体制下,对艺术的一种描述是,它模仿了美学向社会领域的普遍渗透。然而,在这种情况下,一些当代艺术家决定不遵循这种做法,也就是说,他们决定不参与国际上流行的装置和跨媒介的创作,而在这些创作中,艺术从根本上会发现自身是为资本服务的图像全球化的同谋者。[2]

——罗莎琳·克劳斯

[1] Thomas Hirschhorn, "Beyond Mission Impossible: Thomas Hirschhorn and Marcus Steinweg interviewed by Thomas Wülffen," *Janus* 14, 2003, p. 28.

[2] Rosalind Krauss, "*A Voyage on Art in the Age of the North Sea: Art in the Age of the Post-Medium Condition*", London and New York: Thames and Hudson, 1999, p. 56.

时间表

时间	政治事件	其他事件	视觉艺术
1972 年	美国继续轰炸北越 理查德·尼克松赢得连任总统（美国）	慕尼黑奥运会恐怖袭击（德国） 阿波罗 16 号登陆月球 便携式计算器发明	第 5 届卡塞尔文献展（卡塞尔）
1973 年	美国宣布结束对越南战争的介入 以色列与阿拉伯国家之间爆发战争 军事政变迫使萨尔瓦多·阿连德下台（智利）	第一台彩色影印机上市（日本） 宣布油价上涨 70%（阿拉伯国家）	毕加索去世 第 1 届悉尼双年展
1974 年	矿工罢工后工党政府当选（英国） 尼克松在水门事件听证会后辞职（美国）		
1975 年	佛朗哥将军去世（西班牙） 北越攻入西贡	美国和苏联的第一次联合太空任务 F-16 战斗机研制成功（美国）	《福克斯》杂志出版（纽约）
1976 年	吉米·卡特当选总统（美国） 詹姆斯·卡拉汉接替哈罗德·威尔逊担任首相（英国） 毛泽东去世（中国）	奥运会在蒙特利尔举行（加拿大） 美国太空探测器维京 1 号在火星上着陆	"人类的黏土"展览（伦敦） 《十月》杂志发行（纽约） 马克斯·恩斯特去世
1977 年	西班牙举行民主选举 史蒂夫·比科死于警察牢房（南非）	苹果 II 微型计算机上市（美国）	第 6 届卡塞尔文献展（卡塞尔） "图片"展（纽约） 蓬皮杜艺术中心开馆（巴黎） 《异端》杂志出版（纽约）
1978 年	教皇约翰·保罗二世接替教皇保罗六世	第一个试管婴儿诞生（英国）	乔治·德·契里科去世 哈罗德·罗森伯格去世
1979 年	阿亚图拉·霍梅尼在伊朗掌权 美国大使馆人质被劫持（伊朗） 撒切尔夫人成为首相（英国）	随身听收音机推出 开发出光盘	
1980 年	罗纳德·里根当选总统（美国）	臭氧消耗引起关注 奥运会在莫斯科举行	"毕加索的毕加索藏品"展（纽约） 巴塞利兹和基弗在威尼斯双年展上引起轰动
1981 年	弗朗索瓦·密特朗当选总统（法国） 阿亚图拉·霍梅尼释放人质（伊朗）	传真机进入广泛使用阶段	"绘画的新精神"展（伦敦） 巴特的《明室》出版 "西方艺术"展（科隆） A. H. 巴尔去世
1982 年	团结工会在波兰被取缔 勃列日涅夫去世；安德罗波夫成为苏联共产党总书记；科尔当选总理（西德）；英国和阿根廷之间爆发马岛战争	美国空军装备巡航导弹	"时代精神"展（柏林） 第 7 届卡塞尔文献展（卡塞尔）
1983 年	撒切尔夫人赢得连任（英国） 英国、法国、德国爆发反核抗议活动	第一位美国女性实现太空旅行 艾滋病病毒被分离出来（法国）	鲍德里亚的《仿真》出版

1984年	里根赢得连任（美国） 尤里·安德罗波夫去世；契尔年科成为苏联总统 埃塞俄比亚内战愈演愈烈	发现顶级夸克（日内瓦） 奥运会在洛杉矶举行 第一台苹果Mac电脑上市	MoMA（纽约）扩建项目开启 "20世纪艺术中的原始主义"展（纽约）
1985年	米哈伊尔·戈尔巴乔夫成为苏联共产党总书记；戈尔巴乔夫和里根同意削减军备 非洲饥荒持续		萨奇画廊开业（伦敦） "雷诺阿"展（伦敦和波士顿）打破了入场纪录 马克·夏加尔去世
1986年	费迪南德·马科斯下台（菲律宾）	挑战者号宇宙飞船爆炸（美国） 切尔诺贝利核反应堆爆炸（乌克兰）	"损坏的商品"展（纽约） 路德维希博物馆开馆（科隆） 奥赛博物馆开馆（巴黎）
1987年	伊朗门事件调查批平里根（美国） 保守派连续赢得第三次选举（英国）	小型视频光盘问世 关于氟氯化碳排放的《蒙特利尔议定书》发表 黑色星期一股票市场崩盘	第8届卡塞尔文献展（卡塞尔） 安迪·沃霍尔去世 《第三文本》杂志创刊
1988年	乔治·布什当选总统（美国） 密特朗再次当选为总统（法国）	奥运会在汉城（今首尔，韩国）举行 美国遭遇旱灾 横跨大西洋的光缆铺设完毕	"20世纪80年代末的美国/德国艺术"展（杜塞尔多夫和波士顿） "冰冻"展（伦敦）
1989年	阿亚图拉·霍梅尼去世（伊朗） 苏联举行民主选举 柏林墙倒塌（德国）	旧金山发生地震 无绳电话开始广泛使用 全球有10,000,000台传真机投入使用 隐形轰炸机首飞	NEA受到攻击（美国） "中国现代艺术大展"（北京） 塞拉的《倾斜之弧》被毁 摄影术诞生150周年
1990年	纳尔逊·曼德拉获释（南非） 美国军队进入海湾地区 约翰·梅杰被任命为首相（英国） 赫尔穆特·科尔当选为统一后的德国总理	认识到全球变暖的威胁 Adobe Photoshop软件推出	"春夏之间"展（华盛顿） 泰特画廊重新开放（伦敦）
1991年	美国为首的盟军对伊拉克发动海湾攻势 针对戈尔巴乔夫的政变失败（苏联） 苏联正式解体 南斯拉夫开始内战	BCCI银行丑闻爆出 海湾战争中使用战斧巡航导弹 全球估计约有10,000,000例艾滋病毒感染者	"大都会"展（柏林） 法兰克福当代艺术馆（MOCA）开馆 《弗里兹》杂志创刊
1992年	保守派赢得第四个任期（英国） 比尔·克林顿当选总统（美国） 关于欧洲联盟的《马斯特里赫特条约》签订	奥运会在巴塞罗那举行（西班牙） COBE卫星探索宇宙背景（美国） 数字化视频发布 洛杉矶爆发骚乱（美国）	"手忙脚乱：20世纪90年代的洛杉矶艺术"（洛杉矶） 苏荷区古根海姆博物馆开馆（纽约） 第9届卡塞尔文献展（卡塞尔） 弗朗西斯·培根去世
1993年	巴勒斯坦人的自治权得到同意 瓦茨拉夫·哈维尔当选捷克共和国总统 缔结关贸总协定贸易协议	推广"信息高速公路"的概念（美国） 互联网系统连接了5,000,000个用户	"卑贱艺术"展（纽约） 马塞尔·杜尚回顾展（威尼斯）
1994年	纳尔逊·曼德拉宣誓就任南非总统 卢旺达种族灭绝事件	法国发现肖维岩洞，其中包含30,000年前的绘画	"坏女孩"展（纽约和洛杉矶） 马修·巴尼，《悬丝》系列展开幕 艺术批评家克莱门特·格林伯格去世

年份			
1995 年	以色列总统拉宾在耶路撒冷被暗杀	美国俄克拉荷马城的联邦大楼被汽车炸弹摧毁	查尔斯·萨奇大力宣传"yBa"艺术家（伦敦） "精彩！"展（沃克艺术中心，明尼阿波利斯） 巴塞罗那当代艺术博物馆（MACBA）（迈耶）
1996 年	塔利班在阿富汗掌权	欧盟国家因疯牛病而对英国牛肉实施禁令	亚历山大·布雷纳在阿姆斯特丹市立博物馆行动后被捕
1997 年	达成让巴勒斯坦人控制希伯伦的协议 伊斯兰激进分子领导阿尔及利亚大屠杀 托尼·布莱尔成为首相（英国）	关于气候变化的《京都议定书》 苏格兰研究人员用成年绵羊的DNA成功克隆出小羊 亚洲经济危机开始	第10届卡塞尔文献展（卡塞尔） 维也纳（犹太广场）大屠杀纪念碑 "感性"展（伦敦） 毕尔巴鄂古根海姆美术馆完工（盖里）
1998 年	克林顿总统被弹劾（美国） 伊拉克禁止联合国武器核查员进入	电子邮件开始流行，互联网的使用成倍增长 印度和巴基斯坦进行第一次核试验	柏林犹太博物馆（里伯斯金）
1999 年	捷克共和国、波兰和匈牙利加入北约（NATO）	首次环球热气球飞行完成	"感性"展引发争议（纽约）
2000 年	乔治·W.布什当选总统（美国） 米洛舍维奇在塞尔维亚下台	人类基因组的DNA测序完成 互联网业务面临急剧下滑	伦敦泰特现代美术馆（赫尔佐格和德默隆） "启示"展（伦敦）
2001 年	纽约世界贸易中心遇袭	塔利班在阿富汗摧毁佛像 安然公司破产丑闻	密尔沃基艺术博物馆（卡拉特拉瓦）
2002 年	联合国安全理事会向伊拉克派遣武器核查员	欧洲引入欧元货币 南亚上空的污染云导致50万人死亡	沃斯堡现代艺术博物馆（安藤忠雄） 马修·巴尼，《悬丝》系列闭幕 第11届卡塞尔文献展（卡塞尔）
2003 年	美国带领联军攻入伊拉克 朝鲜退出核不扩散条约	"非典"（SARS）（重症急性呼吸综合征）从亚洲蔓延开来	《十月》杂志第100期 第50届威尼斯双年展
2004 年	保守派在伊朗赢得选举 10个国家加入欧盟	马德里火车爆炸案	

参考资料

前 言

H. Foster (ed. and intr.), *The Anti-Aesthetic: Essays in Postmodern Culture*, Washington: Bay Press, 1983 [H]
C. Harrison and P. Wood (eds.), *Art on Theory 1900–2000: An Anthology of Changing Ideas*, Oxford: Blackwell, 2003 [HW]
L. Lippard, *From the Center: Feminist Essays on Women's Art*, New York: Dutton, 1976 [L]
U. Meyer, Conceptual Art, New York: E.P. Dutton and Co., 1992 [M]
H. Robinson (ed.), *Feminism—Art—Theory*, Oxford: Blackwells, 2001 [R]
J. Siegel (ed.), *Art Talk: The Early 1980s*, New York: DaCapo Press, 1988 [S]
K. Stiles and P. Selz (eds.), *Theories and Documents of Contemporary Art: A Sourcebook of Artists' Writings*, Berkeley, Cal., and London: University of California Press, 1966 [SS]
B. Wallis (ed.), *Art After Modernism: Rethinking Representation*, New York: New Museum of Contemporary Art, 1984 [W1]
B. Wallis (ed.), *Blasted Allegories: An Anthology of Writings by Contemporary Artists*, New York and Cambridge: New Museum of Contemporary Art and MIT Press, 1987 [W2]

第一章 现代主义的替代方案

C. Greenberg, "Avant-Garde and Kitsch," *Partisan Review*, 1939 [HW].
C. Greenberg, "Modernist Painting" (1960), in J. O'Brian, *Clement Greenberg: The Collected Essays and Criticism*, Vol. 4, Chicago: University of Chicago Press, 1993. W. Hopps and S. Davidson (eds.), *Robert Rauschenberg: A Retrospective*, New York: Guggenheim Museum, 1997. J. Yoshihara, "The Gutai Manifesto," *Genijutsu Shincho*, Dec. 1956 [SS]. P. Manzoni, "Free Dimension" (1960) [HW].
G. Celant, "Arte Povera," in *Arte Povera*, Milan and New York: 1969 [HW]. M. Merz, "Untitled Statements: 1979, 1982, 1984," in G. Celant, *The Knot: Arte Povera at PS1*, New York: PS1, 1985 [SS]. R. Morris, "Notes on Sculpture, Part I," *Artforum*, Feb. 1966 [HW]. R. Morris, *Continuous Project Altered Daily: The Writings of Robert Morris*, MIT Press, 1993. D. Judd, "Specific Objects," *Arts Yearbook 8*, New York, 1965 [HW]. M. Fried, "Art and Objecthood," *Artforum*, summer 1967 [HW]. R.H. Fuchs, *Richard Long*, New York: Guggenheim Museum, 1986. M. Heizer, D. Oppenheim, and R. Smithson, "Discussion," *Avalanche* 1, fall 1970 [SS]. S. LeWitt, "Paragraphs on Conceptual Art," *Artforum*, summer 1967 [HW]. R. Barry, "Interview with Ursula Meyer, 12 October 1969" [M]. V. Acconci, "Step Piece" [M]. L. Lippard and J. Chandler, "The Dematerialization of Art," *Art International*, Feb. 1968.
C. Schneemann, "The Notebooks" (1962–65), in Schneemann, *More Meat Than Joy: Complete Performance Works and Selected Writings*, ed. B. McPherson, New York, 1979. AWC, "Statement of Demands," *Studio International*, Nov. 1970 [HW]. B. Reise, "Which Is In Fact What Happened: Thomas Messer in an Interview with Barbara Reise," *Studio International*, July–Aug. 1971. B. Reise, "A Tale of Two Exhibitions: The Aborted Haacke and Robert Morris Shows," *Studio*

International, July–Aug. 1971. D. Buren, statement on Guggenheim, *Studio International*, July–Aug. 1971. D. Buren, D. Waldman, T. Messer, and H. Haacke, "Gurgles Around the Guggenheim," *Studio International*, June 1971. H. Haacke, "Untitled Statement" (1969) [SS]. H. Haacke, "Museums, Managers of Consciousness," in R. Deutsche et al., *Hans Haacke: Unfinished Business*, New York: New Museum and MIT Press, 1986. C. Duncan and A. Wallach, "The Museum of Modern Art as Late Capitalist Ritual: An Iconographic Analysis," *Studio International* 1, 1978.

第二章　胜利与衰退：20 世纪 70 年代

H. Szeemann, *Documenta 5*, Kassel, 1972. F. Ringgold, "Interview with Eleanor Munro" (1979) [SS]. L. Nochlin, "Why Have There Been No Great Women Artists?," *Art News* 1971. L. Alloway, "Women's Art in the 1970s," *Art in America*, May–June 1976. L. Benglis, "Statement," in Susan Keane (ed.), *Lynda Benglis: Dual Natures*, Atlanta: High Museum of Art, 1991. J. Chicago, *The Dinner Party: A Symbol of Our Heritage*, New York, 1979 [SS]. L. Lippard, "Jackie Winsor," *Artforum* 12: 6, Feb. 1974 [L]. E. Hesse, "Untitled Statement," (1969), reprinted in Lucy Lippard, *Eva Hesse*, New York: Da Capo Press, 1976 [SS]. L. Lippard, "Rosemary Castoro: Working Out," *Artforum* 13: 10, summer 1975. C. Duncan, "Virility and Domination in Early 20th-Century Vanguard Painting," *Artforum* 12: 4, 1974. L. Lippard, "Mary Miss: An Extremely Clear Situation," *Art in America* 62: 2, March–April 1974. M. Rosler, "The Bowery in Two Inadequate Descriptive Systems," in *Three Works*, Halifax: Press of the Nova Scotia College of Art and Design, 1981. M. Kelly, *Post-Partum Document*, London: Routledge & Kegan Paul, 1983. C. Schneemann, "The Notebooks" (1962–63), in Schneemann, *More Meat Than Joy: Complete Performance Works and Selected Writings*, ed. B. McPherson, New York, 1979. C. Schneemann, "Women in the Year 2000" (1975), in *ibid.* C. Iles (ed.), *Marina Abramović: Objects, Performance, Video, Sound*, Oxford: Museum of Modern Art, Oxford, 1995. H. Cotter, "Rebecca Horn: Delicacy and Danger," *Art in America*, Dec. 1993. C. Burden, "Untitled Statement," *Arts* 49: 7, March 1975. J. Harris, "Valie Export: Frau Export," *Artext* 70, Aug.–Oct. 2000. V. Export, *Valie Export*, Vienna: Museum Moderne Kunst Stiftung Ludwig, 1997. K. Silverman, "Speak Body," in *Split Reality: Valie Export*, Vienna and New York: Springer Verlag/Museum Moderner Kunst, Vienna, 1997. L. Lippard, "The Pains and Pleasures of Rebirth: Women's Body Art," *Art in America*, May–June 1976. *Gina Pane*, Southampton: John Hansard Gallery, University of Southampton, 2002. B. Buchloh, "Beuys: The Twilight of the Idol: Preliminary Notes for a Critique," *Artforum*, Jan. 1980. E. DeAk and W. Robinson, "J. Beuys: Art Encagé," *Art in America*, Nov.–Dec. 1974. J. Roberts, "Stuart Brisley," in *Stuart Brisley*, London: ICA, 1981. "Michael Snow: De La 1969–1972," in S. Delahanty, *Video Art*, Philadelphia: ICA, University of Pennsylvania, 1975. M. Le Grice, "Statement," in *Arte Inglese Oggi*, Milan: Electa Editrice, 1976. C. Welsby, "Statement," in *Arte Inglese Oggi*, Milan: Electa Editrice, 1976. R. Serra, "Prisoner's Dilemma," *Avalanche Newspaper*, May 1974. "Ant Farm," in P. Gale (ed.), *Video by Artists*, Toronto: Art Metropole, 1976. D. Graham, "Excerpts: Elements of Video/Elements of Architecture," in P. Gale (ed.), *Video by Artists*, Toronto: Art Metropole, 1976. D. Graham, "Homes for America," *Arts Magazine*, Dec. 1966–Jan. 1967. C. Gintz, "Beyond the Looking Glass" (Dan Graham), *Art in America*, May 1994. T. Crow, *The Rise of the Sixties: American and European Art in the Era of Dissent 1955–69*, London: Weidenfeld, 1996. D. Graham, "Video Piece for Showcase Windows in

Shopping Arcade" (1974), in A. Alberro (ed.), *Two-Way Mirror Piece: Selected Writings by Dan Graham on His Art*, MIT Press and Marian Goodman Gallery, New York, 1999. C. Diserens (ed.), *Gordon Matta-Clark*, London: Phaidon, 2003. M. Asher, *Writings 1973–1983 on Works 1969–1979*, ed. B. Buchloh, Nova Scotia College of Art and Design and the Museum of Contemporary Art, Los Angeles, 1983. C. Gintz, "Michael Asher and the Transformation of 'Situational Aesthetics,'" *October* 66, fall 1993. *Shifting Ground: Selected Works of Irish Art 1950–2000* (Patrick Ireland), Dublin: Irish Museum of Modern Art, 2000 . Marie Judlová (ed.), *Ohniska Znovuzrození: České umění 1956–1963* (Beran and others), Prague 1994. C. Ratcliff, *Komar and Melamid*, New York: Abbeville, 1988. M. Tupitsyn, "Kollektivivnye Deistvia (K/D): Trips Beyond the City," in D. Ross (ed.), *Between Spring and Summer: Soviet Conceptual Art in the Era of Late Communism*, Cambridge, Mass.: MIT Press, 1990.

第三章　绘画的政治：1972—1990

A. Caro, "A Discussion with Peter Fuller," *Art Monthly*, 1979 [SS]. F. Ingold, "The Speaking Image: Pictorial Perception and Pictorial Constitution in the Work of Rémy Zaugg," *Parkett* 19, 1989. R. Zaugg, untitled text, in *Voir Mort: 28 Tableaux*, Lucerne: Mai 36 Galerie, 1989. R. Barthes, "The Wisdom of Art," in H. Szeemann (ed.), *Cy Twombly: Paintings, Works on Paper, Sculpture*, Munich: Prestel Verlag, 1987. *Cy Twombly: A Retrospective*, New York: Museum of Modern Art, 1994. C. Owens, "The Allegorical Impulse: Towards a Theory of Postmodernism," *October* 12, spring 1980. T. Adorno, *Aesthetic Theory* (1970), Minneapolis: University of Minnesota Press, 1977. P. Leider, "Stella Since 1970," *Art in America*, March–April 1978. F. Stella, *Working Space*, Cambridge, Mass. and London: Harvard University Press, 1986. L. Lippard, *9th Paris Biennale*, Paris: Musée d'Art Moderne de la Ville de Paris, 1975. R.B. Kitaj, "Pearldiving," in *The Human Clay*, London: ACGB, 1976. L. Freud, "Some Thoughts on Painting," *Encounter* 111: 1, July 1954 [SS]. D. Grefenkart (ed.), *Georg Baselitz: Paintings 1962–2001*, Milan: Serbelloni Editore. F. Clements, "Interview with Robin White," *View* 6, Nov. 1981. "Ten Unusual Questions for Sandro Chia: An Interview with Wolfgang Fischer," *Sandro Chia*, London: Fischer Fine Art, 1987. C. Joachimedes, N. Rosenthal, and N. Serota (eds.), *A New Spirit in Painting*, London: Royal Academy, 1981. C. Joachimedes and N. Rosenthal (eds.), *Zeitgeist: International Art Exhibition*, Berlin, 1982. R. Rosenblum, "Thoughts on the Origins of 'Zeitgeist,'" in *ibid*. C. Joachimedes, "Achilles and Hector Before the Walls of Troy," in *ibid*. R. Pincus-Witten, "Entries: Rebuilding the Bridge: Hödicke, Joachimedes and Berlin in the Early 80s," *Arts Magazine*, March 1980. B. Brock, "The End of the Avant-Garde? And So the End of Tradition. Notes on the Present 'Kulturkampf' in West Germany," *Artforum*, 19: 10, June 1981 [W1]. D. Kuspit, "The New(?) Expressionism: Art as Damaged Goods," *Artforum*, Nov. 1981. R. Krauss and A. Michelson, "Editorial," *October* 1, spring 1976. D. Kuspit, "Flack from the 'Radicals': The American Case Against German Painting," in J. Cousart (ed.), *Expressions: New Art from Germany*, St. Louis Art Museum, 1983 [W1]. D. Crimp, "The End of Painting," *October* 16, spring 1981. B. Buchloh, "Figures of Authority, Ciphers of Regression: Notes on the Return of Representation in European Painting," *October* 16, spring 1981 [W1]. G. Richter, "Notes 1966–1990s," in *Gerhard Richter*, London: Tate Gallery, 1991. J. Thorn-Prikker, "Gerhard Richter, 'Ruminations on the October 18, 1977 Cycle,'" *Parkett* 19, March 1989. *Gerhard Richter: 18 Oktober 1977*, Krefeld: Museum Hans Esters, 1989. B. Buchloh, "Interview with

Gerhard Richter," in *Gerhard Richter*, Chicago: Chicago Museum of Contemporary Art, 1987 [HW]. M. Foucault, "Photogenic Painting" (1975), in A. Rifkin (intr.), *Gérard Fromanger*, London: Black Dog Publishing, 1999. G. Deleuze, "Cold and Heat" (1973), in A. Rifkin (intr.), *Gérard Fromanger*, London: Black Dog Publishing, 1999. Art and Language, "Portrait of V.I. Lenin in the Style of Jackson Pollock," *Artforum*, Feb. 1980. C. Harrison, *Essays on Art and Language*, Oxford: Blackwells, 1991. *Art and Language*, Paris: Galerie Nationale du Jeu de Paume, 1993. T. Crow, "Unwritten Histories of Conceptual Art: Against Visual Culture," in *Modern Art in the Common Culture*, New Haven and London: Yale University Press, 1996. D. Kuspit, "Golub's Assassins: An Anatomy of Violence," *Art in America*, May–June 1975. L. Golub, "The Mercenaries," interview with Matthew Baigel, *Arts 9*, May 1981 [SS]. C. Greenberg, "Modernist Painting" (1961), in J. O'Brian (ed.), *Clement Greenberg: The Collected Essays and Criticism, Vol. 4*, Chicago: University of Chicago Press, 1993. B. Buchloh, "Parody and Appropriation in Francis Picabia, Pop and Sigmar Polke," *Artforum*, March 1982. "Poison Is Effective: Painting Is Not: Bice Curriger in Conversation with Sigmar Polke," *Parkett*, 1990. G. Politi, "Julian Schnabel," *Flash Art* 130, Oct.–Nov. 1986. C. Christov-Bakargiev, "Interview with Carlo Maria Mariani" (Schnabel), *Flash Art* 133, April 1987. T. Lawson, "Last Exit: Painting," *Artforum*, 1981 [W1]. *David Salle*, Fruitmarket Gallery, Edinburgh, 1987. W. Robinson, "Slouching Toward Avenue D" (East Village Art), *Art in America*, summer 1984. B. Blinderman, "Keith Haring's Subterranean Signatures," in *Arts Magazine*, Sept. 1981 [S]. C. Owens, "Commentary: The Problem with Puerilism," *Art in America*, summer 1984. "The Other Face of Banality: Gérard Garouste Interviewed by Jérome Sans," *Artifice*, Dec. 1985–Jan. 1986. *Milan Kunc*, Galeria di via Eugippio, San Marino, 2001. *Ken Currie*, Third Eye Centre, Glasgow 1988. G. Lukács, *Realism in Our Time: Literature and Class Struggle*, New York and Evanston: Harper & Row, 1962. *Ree Morton: Retrospective 1971–1977*, New Museum, New York 1980. J. Perrault, "Issues in Pattern Painting," *Artforum*, Nov. 1977. *Rooms* (Richard Artschwager, Cynthia Carlson, Richard Haas), Hayden Gallery, Cambridge, Mass., 1981. M. Shapiro and M. Meyer, "Waste Not Want Not: An Inquiry into What Women Saved and Assembled—FEMMAGE," *Heresies 4*, winter 1977–78 [SS]. V. Jaudon and J. Kozloff, "Art Hysterical Notions of Progress and Culture," *Heresies* 4, winter 1977–78 [R]. *Philip Taaffe*, IVAM Centre de Carmen, Valencia 2000. G. Hilty, "Snakes and Daggers" (Philip Taaffe), *Frieze* 41, June–July 1998.

第四章　图像与事物：20 世纪 80 年代

B. Buchloh, "Detritus and Decrepitude: The Sculpture of Thomas Hirschhorn," *Oxford Art Journal* 24, 2001. M. Duchamp, *Dialogues with Marcel Duchamp*, London: Thames & Hudson, 1971. R. Lebel, *Marcel Duchamp*, New York: Grove Press, 1959. *Ger Van Elk*, Amsterdam: Stedelijk Museum, 1974. *Boyd Webb*, London: Whitechapel Art Gallery, 1987. D. Crimp, "Pictures," *October* 8, spring 1979 [W1]. *Pictures: An Exhibition of the Work of Troy Brauntuch, Jack Goldstein, Sherrie Levine, Robert Longo, Philip Smith*, Artists Space, New York, 1977. C. Sherman, "Untitled Statement," *Documenta 7*, Kassel, 1982 [SS]. S. Levine, "Five Comments" (1980–85) [W2]. C. Greenberg, "Four Photographers," *New York Review of Books*, 23 Jan. 1964, in J. O'Brian (ed.), *Clement Greenberg: The Collected Essays and Criticism*, Vol. 4, Chicago: University of Chicago Press, 1993. J. Paoletti, "Victor Burgin's *Office at Night*: Between Image and

Interpretation," *Arts Magazine*, September 1986. V. Burgin (ed.), *Thinking Photography*, London: Macmillan, 1982. R.L. Pincus, "Sophie Calle: The Prying Eye," *Art in America*, Oct. 1989. G. Danto, "Sophie the Spy," *Art News*, May 1993. J. Siegel, "Barbara Kruger: Pictures and Words," *Arts Magazine* 61, June 1987 [SS]. C. Owens, "The Discourse of Others: Feminists and Postmodernism" (1983) [H]. W. Benjamin, "The Work of Art in the Age of Mechanical Reproduction" (1936) [HW]. J. Baudrillard, "The Precession of Simulacra," in Baudrillard, *Simulations*, New York: Semiotexte, 1983. K. Linker, "From Imitation to the Copy to Just Effect: Reading Jean Baudrillard," *Artscribe*, April 1984. M. Winzen (ed.), *Thomas Ruff: 1979 to the Present*, Cologne: DuMont, 2001. M. Hermes, "Doppelgänger" (Thomas Ruff), *Artscribe International*, March–April 1988. A. Pohlen "Deep Surface" (Thomas Ruff), *Artforum*, April 1991. M. Gisbourne, "Struth," *Art Monthly*, May 1994. D. Dannetas, "Interview with Christian Boltanski," *Flash Art* 124, Oct.–Nov. 1985 [SS]. R. Barthes, *Camera Lucida: Reflections on Photography*, London: Cape, 1982. B. Jones, "False Documents: A Conversation with Jeff Wall," *Arts Magazine*, May 1990. T.J. Clark, S. Guilbaut, and A. Wagner, "Representation, Suspicions, and Critical Transparency: An Interview with Jeff Wall," *Parachute* 59, July–Sept. 1990. T. Cragg, "Untitled Statement," *Documenta 7*, Kassel, 1982 [SS]. *Bill Woodrow: Sculpture 1980–86*, Fruitmarket Gallery, Edinburgh, 1986. R. Newman, "From World to Earth: Richard Deacon and the End of Nature," in S. Bann and W. Allen (eds.), *Interpreting Contemporary Art*, London: Reaktion Books, 1991. M. Fried, "Art and Objecthood," *Artforum*, summer 1967 [HW]. H. Steinbach, J. Koons, S. Levine, P. Taaffe, P. Halley, and A. Bickerton, "From Criticism to Complicity," *Flash Art*, summer 1986 [HW]. J. Koons, "Full Fathom Five," *Parkett* 19, 1989 [HW]. T. Kellein (ed.), *Jeff Koons: Pictures 1980–2002*, Cologne, 2002. *Jeff Koons*, San Francisco: San Francisco Museum of Modern Art, 1992. *Toward the Future: Contemporary Art in Context* (Tasset), Chicago: Museum of Contemporary Art, 1990. R. Wiehager (ed.), *Sylvie Fleury*, Ostfildern-Ruit: Cantz Verlag, 1999. E. Hayt, "Sylvie Fleury: The Woman of Fashion," *Art and Text* 49, Sept. 1994. *Jack Goldstein*, Grenoble: Centre National d'Art Contemporain de Grenoble, 2002. P. Halley, "The Crisis in Geometry," *Arts Magazine*, summer 1984. P. Halley, "Notes on the Paintings," in *Collected Essays 1981–87*, Bruno Bischofberger Gallery, Zurich, and Sonnabend Gallery, New York, 1988. T. Crow, "Ross Bleckner, or the Conditions of Painting's Reincarnation" (1995), in Crow, *Modern Art in the Common Culture*, New Haven and London: Yale University Press, 1996. L. Wei, "Talking Abstract: Ross Bleckner," *Art in America*, July 1987. J. Siegel, "After Sherrie Levine," *Arts Magazine*, June 1985 [S]. "Sherrie Levine Plays with Paul Taylor," *Flash Art* 135, summer 1987. B. Dimitrijević, *Tractatus Post-Historicus*, Tübingen: Edition Dacic, 1977. M. Tupitsyn, "U-Turn of the U-Topian" (Mukhomory), in D. Ross (ed.), *Between Spring and Summer: Soviet Conceptual Art in the Era of Late Communism*, Cambridge, Mass.: MIT Press, 1990. *Modernism and Post-Modernism: Russian Art of the Ending Millennium* (Yurii Albert and others), Yager Museum, Hartwick College, Oneonta, New York, 1998.

第五章　博物馆内外：1984—1998

G. Debord, *The Society of the Spectacle*, 1967, English edition, Detroit, 1970. E. Sussmann (ed.), *On the Passage of a Few People Through a Rather Brief Moment of Time: The Situationist International 1957–72*, Institute of Contemporary Arts, Boston, and MIT Press, Cambridge, Mass., and London, 1989. D. Buren, "Site

Work," *Artforum*, March 1988. D. Buren, O. Mosset, M. Parmentier, and N. Toroni, "Statement" (1967), *Studio International*, Jan. 1969 [HW]. J. Siegel, "Real Painting: A Conversation with Niele Toroni," *Arts Magazine*, Oct. 1989. I. Blazwick (foreword), *Alan Charlton*, London: ICA, 1991. "For Me It Has to Be Done Good: An Interview with Alan Charlton," *Arts Magazine*, May 1990. "A Quite Different Coldness: Gerhard Merz Interviewed by Thomas Dreher," *Artscribe International*, Nov.–Dec. 1988. C. Harrison, *Essays on Art and Language*, Oxford: Blackwell, 1991. T. Atkinson, "Disaffirmation and Negation," *Mute*, London: Gimpel Fils, 1983. T.J. Clark, "Clement Greenberg's Theory of Art," in F. Frascina, *Pollock and After: The Critical Debate*, London: Harper and Row, 1985. D. Kuspit, "Interview with Anselm Kiefer" (1987), in J. Siegel (ed.), *Art Talk: The Early 80s*, New York: Da Capo Press, 1988. R. Storr, "Louise Lawler: Unpacking the White Cube," *Parkett* 22, 1989. *Louise Lawler: An Arrangement of Pictures*, New York: Assouline, 2000. M. Buskirk, "Interviews with Sherrie Levine, Louise Lawler, and Fred Wilson," *October* 70, fall 1994. Y.-A. Bois, "Susan Smith's Archaeologies," in S. Bann and W. Allen (eds.), *Interpreting Contemporary Art*, London: Reaktion Books, 1991. *John Armleder*, Fréjus: Le Capitou. 1994. J. Saltz, "History's Train" (Mucha), *Art in America*, Jan. 1992. P. Monk, "Reinhard Mucha: The Silence of Presentation," *Parachute* 51, June–Aug. 1988. S. Sonmidt-Wulffen, "Models," *Flash Art* 121, March 1985. T. Wulffen, "Berlin Art Now," *Flash Art*, March–April 1990. G. Celant, "Stations on a Journey" (Mucha), *Artforum*, Dec. 1985. P. Bömmels, "Auto-Americanism" (Büro Berlin), *Artscribe*, April 1987. Büro Berlin, "dick, dunn," in *Büro Berlin: Ein Produktionsbegriff*, Berlin, 1986. *Imi Knoebel*, Eindhoven: Van Abbemuseum, 1982. "Albert Oehlen im Gespräch mit Wilfred Dickoff und Martin Prinzhorn," *Kunst Heute* 7, Cologne, 1991 [HW]. J. Koether, "Interview with Martin Kippenberger," in *B: Gespräche mit Martin Kippenberger*, Ostfildern: Cantz, 1994 [HW]. *Freitreppe: Olaf Metzel*, Munich 1996. *Olaf Metzel*, Nice: Villa Arson, 1999. C. Joachimedes and N. Rosenthal (eds.), *Metropolis*, Stuttgart: Edition Cantz, 1991. K. Ottmann, "Rosemarie Trockel," *Flash Art* 134, May 1987. J. Koether, "Interview with Rosemarie Trockel," *Flash Art* 134, May 1987. D. Drier, "Spiderwoman" (Rosemarie Trockel), *Artforum*, Sept. 1991. C. Blasé, "On Katherina Fritsch," *Artscribe International*, March–April 1988. T. Fairbrother et al., *BiNational: American and German Art of the Late 1980s*, Boston: ICA, 1988. *Magiciens de la Terre*, Centre Georges Pompidou, Paris, 1989. *Krzysztof Wodiczko: Critical Vehicles: Writings, Projects, Interviews*, Cambridge, Mass.: MIT Press, 1999. *Richard Serra: Writings and Interviews*, Chicago: University of Chicago Press, 1994. C. Weyergraf-Serra and M. Buskirk (eds.), *The Destruction of Tilted Arc: Documents*, Cambridge, Mass.: MIT Press, 1991. J. Lingwood (ed.), *House: Rachel Whiteread*, London: Phaidon, 1995. J. Young, *The Texture of Memory: Holocaust Memorials and Meaning*, New Haven and London: Yale University Press, 1993. *Jochen Gerz: Res Publica 1968–1999*. Ostfildern: Cantz, 1999. M. Welish, "Who's Afraid of Verbs, Nouns and Adjectives?" (Holzer), *Arts Magazine*, April 1990. J. Siegel, "Jenny Holzer's Language Games," *Arts Magazine* 60: 3, Nov. 1985. S. Bann, "The Inscription in the Garden: Ian Hamilton Finlay and the Epigraphic Convention," *Apollo* n.s. 134, Aug. 1991. D. Eichler, "The Last Resort" (Genzken), *Frieze* 55, Nov.–Dec. 2000. *Isa Genzken*, Chicago: Renaissance Society at the University of Chicago, 1992. "Thomas Hirschhorn: Energy Yes, Quality No," *Flash Art*, Jan.–Feb. 2001. "Thomas Hirschhorn and Marcus Steinweg," *Janus* 14, 2003. B. Buchloh, "Detritus and Decrepitude: The Sculpture of Thomas Hirschhorn," *Oxford Art Journal* 24, 2001.

第六章 身份的标记：1985—2000

J. Salz, "Strange Fruit: Robert Gober's *Untitled*, 1988," *Arts Magazine*, Sept. 1990. C. Greenberg. "Where Is the Avant-Garde?," *Vogue*, June 1967, reprinted in J. O'Brian (ed.), *Clement Greenberg: The Collected Essays and Criticism, Vol. 4*, Chicago: University of Chicago Press, 1993. L. Steinberg, *Other Criteria: Confrontations with Twentieth-Century Art*, Oxford: Oxford University Press, 1972. G. Osterman, "Mixed Gay Chorus" (B. Harris), *Women Artists News* 16–17, 1991–92. P. Hodges, "Robert Mapplethorpe, Photographer," *Manhattan Gaze*, Dec. 10, 1979. S. Dubin, "The Trials of Robert Mapplethorpe," in Elizabeth C. Childs (ed.), *Suspended License: Censorship and the Visual Arts*, University of Washington Press, 1997. D. Wojnarowicz, *Memories That Smell Like Gasoline*, California: Art Space Books, May 1992. W. Bartman (ed.), *Felix Gonzales-Torres*, New York: Art Press, 1993. "Art or The Caress: A Project for *Artforum*" (Morgana), *Artforum*, Dec. 1990. A. Chave, "Minimalism and the Rhetoric of Power," *Arts Magazine*, Jan. 1990. S. Tallman, "Kiki Smith: Anatomy Lessons," *Art in America*, April 1992. K.B. Schliefer, "Inside Out: An Interview with Kiki Smith," *Arts Magazine*. *Bad Girls* (Williams, Smith), London: ICA, 1993. J. Salz, "Twisted Sister" (Williams), *Arts Magazine*, May 1990. D. Hickey, untitled, in *Vanessa Beecroft Performances: VB08-36*, Ostfildern: Hatje Cantz, 2000. S. Koestenbaum, "Bikini Brief" (Beecroft), *Artforum*, summer 1998. G. Dubois Shaw, "Final Cut" (Walker), *Parkett* 59, 2000. E. Janus, "As American as Apple Pie" (Walker), *Parkett* 59, 2000. *Lari Pittman: Paintings 1992–1998*, Cornerhouse, Manchester, 1998. *Nancy Rubins*, Museum of Modern Art, New York 1995. *Helter Skelter: LA Art in the 1990s*, Los Angeles Museum of Contemporary Art, 1992. *Paul McCarthy*, London: Phaidon Press, 1996. T. Myers, "Hard Copy: The Sincerely Fraudulent Photographs of Larry Johnson," *Arts Magazine*, summer 1991. D. Rimanelli, "Larry Johnson: Highlights of Concentrated Camp," *Flash Art* 155, Nov.–Dec. 1990. J. Saltz, "Lost in Translation: Jim Shaw's Frontispieces," *Arts Magazine*, summer 1990. R. Rugoff, "Jim Shaw: Recycling the Subcultural Straightjacket," *Flash Art*, March–April 1992. *Just Pathetic*, curated by R. Rugoff, Los Angeles: Rosamund Flesen Gallery, 1999. *R. Pettibon: The Pages Which Contain Truth Are Blank*, Museion, Bolzano 2003. *Larry Clark*, Groningen Museu, Groningen 1999. "Laurie Parsons," *Artforum*, Oct. 1990. "Betriebsystem Kunst: Eine Retrospektive" (Laurie Parsons), *Kunstforum International*, 1991–92. J. Bankowsky, "Slackers," *Artforum*, Nov. 1991. N. Bourriaud, "Karen Kilimnik: Psycho-Splatter," *Flash Art*, March–April 1992. J. Deitch, *Strange Abstraction* (Cady Noland, Robert Gober, Phillip Taaffe). R. Smithson, "Entropy and the New Monuments" (1966), in J. Flam (ed.), *Robert Smithson: The Collected Writings*, Berkeley, Cal., and London: University of California Press, 1996. L. Nesbit, "Not a Pretty Sight: Mike Kelley Makes Us Pay For Our Pleasure," *Artscribe*, Sept.–Oct. 1990. T. Kellein, *Mike Kelley*, Kunsthalle Basel, 1992. G. Bataille, *Visions of Excess: Selected Writings 1927–39*, University of Minnesota Press, 1985. R. Krauss and Y.-A. Bois, *Formless: A User's Guide*, New York: Zone Books, 1997. I. Kabakov, "On Emptiness" (1981), in D. Ross (ed.), *Between Spring and Summer*, Cambridge, Mass.: MIT Press, 1990. A. Wallach, *Ilya Kabakov: The Man Who Never Threw Anything Away*, New York: Harry N. Abrams, 1996. B. Groys and I. Kabakov, "A Dialogue on Installations," in N. von Velsen (ed.), *Ilya Kabakov: The Life of Flies*, Ostfildern: Edition Cantj and Cologne Kunstverein, 1992. *Jessica Stockholder*, London: Phaidon, 1995. B.A. MacAdam, "A Minimalist in Baroque Trappings" (Reed), *Art News*, Dec. 1999. T. Bell,

"Baroque Expansions" (David Reed), *Art in America*, Feb. 1987. *Glen Brown*, Centre d'Art Contemporain, Kerguéhemec, 2000. L. Loptman, "Luc Tuymans, Mirrorman," *Parkett* 60, 2000. Luc Tuymans, London: Phaidon, 1996. N. Rosenthal (ed.), *Apocalypse: Beauty and Horror in Contemporary Art*, Royal Academy, London, 2000. M. Maloney, "The Chapman Brothers: When Will I Be Famous," *Flash Art*, Jan.–Feb. 1996. *Chapmanworld: Jake and Dinos Chapman*, ICA, London, 1996. S. Dubin, "How 'Sensation' Became a Scandal," *Art in America*, Jan. 2000. D. Hirst, *Romance in the Age of Uncertainty: Jesus and His Disciples: Death, Martydom, Suicide, and Ascension*, White Cube Gallery, London, 2003. F. Bonami, "Damien Hirst: The Exploded View of the Artist," *Flash Art*, summer 1996.

第七章　其他地区：1992—2002

R. Araeen, "Black Manifesto," *Studio International* 988, 1978 and *Black Phoenix* 1, Jan. 1978. E. Said, *Orientalism*, London: Penguin, 1978. H. Bhabha, *The Location of Culture*, London: Routledge, 1991. Gayatri Spivak, *In Other Worlds: Essays in Cultural Politics*, New York: Methuen, 1987. *Magiciens de la Terre*, Paris: Centre Georges Pompidou, 1989. "The Necessity of Jimmie Durham's Jokes," *Art Journal*, fall 1992. "Jimmie Durham: Attending to Words and Bones: An Interview with Jean Fisher," *Art and Design*, July–Aug. 1995. L. Wong, "Shelly Niro: Mohawks in Beehives," *Fuse*, summer 1992. N. Nurgesser, "Chiharu Shiota," *Kunstforum International* 156, Aug.–Oct. 2001. M. Hsu, "Close to Open" (Chieh-Jen Chen), *Flash Art* 208, Oct. 1999. J. Johnston, "Tehching Hsieh: Art's Willing Captive," *Art in America*, Sept. 2001. *Translated Acts: Performance and Body Art from East Asia 1990–2001*, Berlin: Haus der Kulturen der Welt, 2001. Fang Lijun, untitled statement, in *China Avant-Garde*, Berlin: Haus der Kulturen der Welt, 1993. H. van Dijk, "The Fine Arts After the Cultural Revolution" (Gao Minglu), *China Avant/Garde*, 1993. Q. Zhijian, "Performing Bodies: Zhang Huan, Ma Liuming, and Performance Art in China," *Art Journal*, summer 1999. E. Degot, "Moscow Actionism: Self-Consciousness Without Consciousness" (Kulik, Brener), in H.G. Oroschakoff (ed.), *Kräftemessen: Eine Austellung Östlicher Positionen Innerhalb Der Westlichen Welt*, Ostfindern: Cantz Verlag, 1995. V. Misiano, "Russian Reality: The End of Intelligentsia" (Brener), *Flash Art* 189, summer 1996. A. Osmolovsky, "Russian Inertia: Vladimir Dobusarsky and Alexander Vinogradov," *Flash Art* 210, Jan.–Feb. 2000. V. Misiano, "An Analysis of 'Tusovka': Post Soviet Art of the 1990s" (Dubossarsky, Savalov), in G. Maraniello (ed.), *Art in Europe 1990–2000*, Milan: Skira Editore, 2002. *Agitation for Happiness: Soviet Art in the Stalin Era*, St. Petersburg: State Russian Museum, 1994–95. S. Zizek, *Tarrying with the Negative: Kant, Hegel and the Critique of Ideology*, Durham: Duke University Press, 1993. S. Milevska, "AES Does the Big Apple," *Flash Art*, Jan.–Feb. 2000. M. Kuzma, "Defining Mutable Moments and Perfect Worlds: Beyond the Yalta Club" (Chichcan, Mikhailov), in G. Maraniello (ed.), *Art in Europe 1990–2000*, Milan: Skira Editore, 2002. A. Schwarzenblock (ed.), *Boris Mikhailov: Case History*, Zurich: Scalo, 1999. O. Enwezor, "The Black Box," in *Documenta 11. Platform 5: Exhibition*, Ostfildern: Cantz Verlag, 2002. R. Goldberg and W. Kentridge, "Live Cinema and Life in South Africa," *Parkett* 63, 2001. W. Kentridge, statement, in C. Christov-Bakargiev, *William Kentridge*, Brussels: Palais des Beaux Arts, 1998. R. Krauss, "William Kentridge's Drawings for Projections," *October* 92, spring 2000. F. Bonami, "Bodys Isek Kingelez," *Journal of Contemporary African Art* 10, spring–summer 1999. Georges Adéagbo, in *Big City: Artists from Africa*, Serpentine Gallery, London, 1995. P.

Holmes, "The Emperor's New Clothes" (Shonibare), *Art News*, Oct. 2002. O. Oguibe, "Finding a Place: Nigerian Artists in the Contemporary Art World," *Art Journal*, summer 1999. F. Bonami, "Introduction," in *50th Venice Biennale, Dreams and Conflicts: The Dictatorship of the Viewer*, Venice, 2003. F. Bonami, "Pittura or Painting," in F. Bonami (ed.), *50th Venice Biennale, Dreams and Conflicts: The Dictatorship of the Viewer*, Venice: La Biennale di Venezia, 2003. M. Nesbit, "Utopia Station," in *ibid*.

第八章　新的复杂性：1999—2004

Joan Jonas, "Lines in the Sand: Notes," in *Documenta 11. Platform 5: Exhibition*, Ostfildern: Cantz Verlag, 2002. *Joan Jonas: Works 1968–1994*, Stedelijk Museum, Amsterdam 1994. B. Buchloh, "Detritus and Decrepitude: The Sculpture of Thomas Hirschhorn," *Oxford Art Journal* 24, 2001. Y. Dziewior, "John Bock: Receiver's Due," *Artext* 68, Feb.–April 2000. A. Schlegel, "John Bock: Some Inside Output of the Quasi-Me," *Flash Art* 215, Oct. 2000. E. Lorenz, "Predictability: Does the Flap of a Butterfly's Wing in Brazil Set Off a Tornado in Texas?" American Association for the Advancement of Sciences (address), 1979. C. Berwick, "Excavating Ruins" (Julie Mehretu), *Art News*, March 2002,. P. Ellis, "Matthew Ritchie: That Sweet Voodoo That You Do," *Flash Art* 215, Nov.–Dec. 2001. J. Kastner, "The Weather of Chance: Matthew Ritchie and the Butterfly Effect," *Art/Text* 61, 1998. J. Kastner, "Sarah Sze: Tipping the Scale," *Art/Text* 65, 1999. J. Slyce, *Sarah Sze*, London: ICA, 1998. F. Jameson, *Postmodernism, or the Cultural Logic of Late Capitalism*, London: Verso, 1991. C. Bishop, "Tomoko Takahashi: Accumulation of Memories," *Flash Art* 211, March–April 2001. Dick Price (essay), *The New Neurotic Realism*, London: Saatchi Gallery, 1998. R. Preece, "Tomoko Takahashi: In the Eye of the Tornado," *Sculpture*, Nov. 1999. R. Koolhaas, "Junkspace," *October* 100, 2003. Matthew Barney, *Cremaster 4*, Artangel, London, 1995. N. Bryson, "Matthew Barney's Gonadotrophic Cavalcade," *Parkett* 45, 1995. B. High Russell, "Matthew Barney's Testicular Anxieties," *Parachute* 92, Oct.–Dec. 1998. R. Smith, "Matthew Barney: The Cremaster Cycle," *Artforum*, May 2003. "Meier, Barcelona," *Architectural Record* 1154, April 1993. G. Mack, "The Museum as Sculpture: Interview with Frank O. Gehry," in G. Mack, *Art Museums into the 21st Century*, Basel: Birkhäuser, 1999. R. Moore and R. Ryan, *Building Tate Modern: Herzog and De Meuron Transforming Giles Gilbert Scott*, London: Tate, 2000. *Anish Kapoor: Marsyas*, London: Tate, 2002. *Santiago Calatrava: Wie ein Vogel/Like a Bird*, Kunsthistorisches Museum, Vienna 2003. M. Hardt and A. Negri, *Empire*, Cambridge, Mass., 2000. B. Groys, "On the Aesthetics of Video Installations," in *Stan Douglas: Le Détroit*, Basel: Kunsthalle Basel, 2001. *Spellbound: Art and Film* (McQueen), London: Hayward Gallery, 1996. M. Durden, "Steve McQueen," *Parachute* 98, April–June 2000. M. Stjernstedt, "Eija-Liisa Ahtila: The Way Things Are: The Way Things Might Be," *Flash Art*, summer 2000. M. Vetrocq, "Eija-Liisa Is Not Going Crazy," *Art in America*, Oct. 2002. B. Ruf, "Hybrid Realities: Eija-Liisa's Ahtila's 'Human Dramas,'" *Parkett* 55, 1999. A. Szylak, "The New Art for the New Reality: Some Remarks on Contemporary Art in Poland" (Kozyra), *Art Journal*, spring 2000. D. Elliott, "Hole Truth" (Kozyra), *Artforum*, Sept. 1999. J. Krysa, "Poles Apart" (Kozyra), *Make* 86, Dec. 1999–Feb. 2000. F. Solanas and O. Getino, "Towards a Third Cinema" (1969), in M. Martin (ed.), *New Latin American Cinema, Vol. 1*, Detroit: Wayne State University Press, 1997. N. Leleu, "Shirrin Neshat: La Querelle des Images," *Parachute* 100, Oct.–Dec. 2000. R. Jones, "Sovereign Remedy" (Shirrin Neshat),

Artforum, Oct. 1999. M. van Hoof, "Veils in the Wind" (Shirrin Neshat), *Art Press* 279, May 2002. *Bill Viola*, New York: Whitney Museum of American Art, 1997. Bill Viola, *Writings 1973–1994*, ed. Robert Violette, with an introduction by J-C. Amman, London, 1995. M. Ritchie, "Tony Oursler: Technology as Instinct Amplifier," *Flash Art* 186, Jan.–Feb. 1996. *Tony Oursler, Influence Machine*, London: Artangel Trust, 2000. E. Horn, "Knowing the Enemy: The Epistemology of Secret Intelligence" (Tony Oursler), *Grey Room* 11, spring 2003. T.J. Clark, "Modernism, Postmodernism, and Steam," *October* 100, 2002. C. Paul, *Internet Art* (Napier), London: Thames & Hudson, 2003.

网　站

学术期刊与杂志
Art Asia Pacific　www.artasiapacific.clm
Artchronika　www.artchronika.ru
Artext　www.artext.org
Artforum　www.artforum.com
Art in America　www.artinamericamagazine.com
Art India　www.artindiamag.com
Art Journal　www.collageart.org
Art Monthly　www.artmonthly.co.uk
Art News　www.artnewsonline.com
Art Nexus　www.artnexus.com
Artpress　www.artpress.com
Flash Art　www.flashartonline.com
Frieze　www.frieze.com
Fuse Magazine　fusemagazine.org
Nu: The Nordic Art Review　www.nordicartreview.nu
October　www.mitpress.edu/october
Parachute　www.parachute.ca

当代与现代艺术博物馆
Boston ICA　www.icaboston.org/
Documenta, Kassel　www.documenta.de
Georges Pompidou Center, Paris　www.cnac-gp.fr
Guggenheim Museum, Bilbao　www.guggenheim.org
Guggenheim Museum, New York　www.guggenheim.org
MACBA, Barcelona　www.macba.es
Martin-Gropius-Bau, Berlin　www.gropiusbau.de
Milwaukee Art Museum, Milwaukee　www.mam.org
Museum of Contemporary Art, Los Angeles　www.moca-la.org
Museum of Modern Art, Frankfurt　www.mmk-frankfurt.de
Museum of Modern Art, New York　www.moma.org
State Russian Museum, St. Petersburg　www.rusmuseum.ru
Tate Gallery, London　www.tate.org.uk
Venice Biennale, Venice　www.labiennale.org
Walker Art Center, Minneapolis　www.walkerart.org
Whitney Museum of American Art, New York　www.whitney.org

图片来源

1.1 Courtesy the artist. © Robert Rauschenberg/VAGA, New York/DACS, London 2003. 1.2. Courtesy Jirō Yoshihara. 1.3 Courtesy Galerie Marie-Puck Broodthaers, Brussels © DACS 2003. 1.4 Courtesy Barbara Gladstone Gallery. 1.5 Dallas Museum of Art, general Acquisitions Fund, and a matching grant from the National Endowment for the Arts. © ARS, NY and DACS, London 2003. 1.6 and page 8 Courtesy Moderna Museet, Stockholm © Donald Judd Foundation/VAGA, NY/DACS, London 2003. 1.7 courtesy Barford Sculptures and the artist. Photo: John Riddy. 1.8 Courtesy the artist and Haunch of Venison. 1.9 Courtesy the artist. © M. M. Heizer, 1969. 1.10 Courtesy the artist. 1.11 Courtesy the artist. 1.12 Courtesy the artist. Photo: Tony Ray-Jones © ARS, NY and DACS, London 2003. 1.13 © The Solomon R. Guggenheim Foundation, New York; photo: Robert E. Mates and Paul Katz. © ADAGP, Paris and DACS, London 2003. 1.14 Courtesy the artist © DACS 2003. 2.1 Courtesy Cheim & Read © DACS, London and VAGA, New York 2003. 2.2 Gift of the Elizabeth A. Sackler Foundation. Photo © Donald Woodman. Courtesy Through The Flower © ARS, New York and DACS, London 2003. 2.3 Courtesy Paula Cooper Gallery, New York. Photo: Efraim Lev-Er. 2.4 © Estate of Eva Hesse. Galerie Hauser & Wirth, Zurich. 2.5 Courtesy the artist. 2.6 Courtesy the artist. 2.7 Courtesy the artist. 2.8 Courtesy the artist. 2.9 Courtesy the artist © ARS, NY and DACS, London 2003. 2.10 Courtesy the artist. 2.11 Courtesy Sean Kelly Gallery, New York © DACS 2003. 2.12 Courtesy Klemens Gasser & Tanja Grunert Inc., New York © DACS 2003. 2.13 Courtesy Galerie Stadler, Paris. 2.14 Courtesy Ronald Feldman Fine Arts, New York. Photo: Caroline Tisdall © DACS 2003. 2.15 Courtesy the artist. Photo: Janet Anderson. 2.16 photo © National Gallery of Canada. 2.17 Courtesy the artist. 2.18 and page 26 Courtesy the artist. 2.19 Courtesy the artist © ARS, NY and DACS, London 2003. 2.20 Courtesy Electronic Arts Intermix. 2.21 Courtesy the artist and Marian Goodman Gallery, New York. 2.22 Courtesy the Holly Solomon Gallery © The Estate of Gordon Matta-Clark © ARS, NY and DACS, London 2003. 2.24 Courtesy the artist. 2.25 Photograph © 2003 National Gallery, Prague. 2.26 Courtesy Ronald Feldman Fine Arts, New York 2.27 Victor and Margarita Tupitsyn Archive, New York. 3.1 Courtesy Barford Sculptures and the artist. Photo: John Riddy. 3.2 Courtesy the artist. 3.3 and page 58 Courtesy Anthony D'Offay, London. 3.4 Courtesy Leo Castelli Gallery, New York © ARS, NY and DACS, London 2003. 3.5 Bridgeman Art Library. 3.6 Courtesy Gallery Bruno Bishofberger, Zurich © Sandro Chia/VAGA, New York/DACS, London 2003. 3.7 Collection of the Modern Art Museum, Fort Worth, Museum Purchase, The Friends of the Art Endowment Fund. 3.8 Courtesy the artist. 3.9 Courtesy the artist. Private Collection. 3.10 Courtesy the artist. 3.11 Courtesy the artist. 3.12 Courtesy Lisson Gallery, London. 3.13 Courtesy the artist. Photo: David Reynolds, New York © DACS, London/VAGA, New York 2003. 3.16 Courtesy Anthony Reynolds Gallery, London. 3.17 Courtesy Waddington Galleries, London © David Salle/VAGA, New York/DACS, London 2003. 3.18 Keith Haring artwork © The Estate of Keith Haring. 3.19 Courtesy Leo Castelli Gallery, New York. 3.20 © ADAGP, Paris and DACS/London 2003. 3.21 Courtesy the artist and Edward Totah Gallery, London © DACS 2003. 3.23 Whitney Museum of American Art, New York. Gift of the Ree Morton Estate 90.2a-ii. Photo by Geoffrey Clements. 3.24 Courtesy the artist. 3.25 Courtesy DC Moore Gallery, New York. 3.26 Courtesy Gagosian Gallery, New York. 3.27 Courtesy Sidney Janis Gallery, New York © Valerie Jaudon/DACS, London/VAGA, New York 2003. 3.28 Courtesy Max Protetch Gallery. Photo: Steven Sloman. 4.2 Courtesy Anthony D'Offay Gallery, London. 4.3 Courtesy Metro Pictures, New York. 4.4 Courtesy the artist. 4.5 Courtesy John Weber Gallery, New York. 4.6 Courtesy of the Paula Cooper Gallery, New York © ADAGP, Paris and DACS, London 2003. 4.7 Courtesy Thomas Ammann, Zurich. 4.8 Courtesy the artist. 4.9 Courtesy the artist. 4.10 Courtesy Galerie Ghislaine Hussenot, Paris © ADAGP, Paris and DACS, London 2003 . 4.11 and page 90 Courtesy the artist. 4.12 Courtesy the artist. 4.13 Courtesy Lisson Gallery, London. 4.15 Courtesy Lisson Gallery, London. 4.16 Courtesy Sonnabend Gallery, New York. 4.18 Courtesy the artist. 4.19 Courtesy the artist. 4.20 Courtesy the artist. 4.21 Courtesy Postmasters Gallery, New York. Photo: Tom Powel. 4.22 Photo Courtesy: © Jack Goldstein and 1301PE, Los Angeles. 4.23 Courtesy the artist. Photo: Steven Sloman. 4.24 Courtesy Mary Boone Gallery, New York. 4.25 Courtesy the artist. 4.27 Victor and Margarita Tupitsyn Archive, New York. 5.1 Courtesy the artist © D.B – ADAGP, Paris and DACS, London 2003. 5.2 Courtesy Galerie Buchmann, Basel. 5.3 Courtesy the artist. 5.4 Courtesy Galerie Philomene Magers, Cologne © DACS 2003. 5.5 Courtesy Lisson Gallery, London. 5.6 Courtesy Anthony d'Offay Gallery, London. 5.7 Courtesy of the artist and Metro Pictures Gallery. 5.8 Courtesy the artist and

Margarete Roeder Gallery, New York. 5.9 Courtesy the artist. Photo: Tom Warren. 5.10 Photo Florian Kleinefenn, Paris. 5.11 Courtesy the artist. 5.12 Courtesy the artist © DACS 2003. 5.13 Courtesy DIA Center for the Arts, New York. Photo: Nic Tenwiggenhorn © DACS 2003. 5.14 Courtesy Galerie Max Hetzler, Berlin. 5.15 Courtesy the artist. Photo: Ulrich Gorlich © DACS 2003. 5.16. Museum of Modern Art, Frankfurt. Photo: Rudolf Nagel. 5.17 © Rosemarie Trockel, Courtesy Spruth/Magers Gallery, Cologne © DACS 2003. 5.18 Courtesy the artist © DACS 2003. 5.19 Courtesy Hal Bromm Gallery, New York. Photo: Lee Stalsworth. 5.20 Courtesy Pace Gallery, New York. Photo: Kim Steele © ARS, New York and DACS, London 2003. 5.21 Work commissioned by Artangel and Becks. Courtesy of Artangel, London. Photo: Sue Ormerod. 5.22 Courtesy Luhring Augustine, New York. 5.23 Courtesy Galerie Crousel, Paris © DACS 2003. 5.24 © Barbara Gladstone Gallery, New York. Photo: David Regen © ARS, NY and DACS, London 2003. 5.25 Courtesy Galerie Daniel Buchholz. 5.26 and page 122 © Thomas Hirshhorn, Courtesy Barbara Gladstone. 6.1 Courtesy Daniel Weinberg Gallery, San Francisco. 6.3 Courtesy Paula Copper Gallery, New York. Photo: Andrew Moore. 6.4 Courtesy P.P.O.W., New York. Photo: Adam Reich. 6.5 © The Felix Gonzalez-Torres Foundation. Courtesy of Andrea Rosen Gallery, New York. 6.6 Courtesy the artist. 6.7 Courtesy Metro Pictures, New York. 6.8 Courtesy Regen Projects, New York. 6.9 and page 150 © Vanessa Beecroft. Courtesy Deitch Projects, New York. Photo by Mario Sorrenti. 6.10 Courtesy Brent Sikkema, New York. 6.11. Los Angeles County Museum of Art, Purchased with funds provided by the Ansley I. Graham Trust. Photograph © 2004 Museum Associates/LACMA. 6.12 Courtesy of Paul Kasmin Gallery and the artist. 6.13 Courtesy Folbert Bane Editions, Los Angeles. 6.14 Courtesy Luhring Augustine, New York. 6.15 Courtesy 303 Gallery, New York. 6.16 Courtesy Feature Inc., New York. 6.17. Courtesy Regen Projects, Los Angeles. 6.18 Courtesy the artist. 6.19 Courtesy the artist. 6.20 Courtesy 303 Gallery, New York. 6.21 Installation view, Touko Museum, Japan. Courtesy Paula Cooper Gallery, New York. 6.22 Courtesy of Mike Kelley studio, © the artist. 6.23 © the artist/Metro Pictures, New York. Photo: Richard Stoner. 6.24 Courtesy Ronald Feldman Fine Arts, New York. Photo: © 1990 D. James Dee. © DACS 2003. 6.25 Courtesy the artist and Gorney Bravin – Lee, New York. 6.26 Courtesy Max Protetch Gallery. 6.27 Courtesy of the artist, Jerwood Space, London and Patrick Painter Inc., Santa Monica. 6.28 Courtesy Zeno X Gallery, Antwerp. Photo: Ronald Stoops. 6.29 Courtesy Zeno X Gallery, Antwerp. Photo: Felix Tirry. 6.30 Courtesy the artist and Marian Goodman Gallery, New York. 6.31 © the artist. Courtesy Jay Jopling/White Cube (London). Photo: Diane Bertrand. 6.32 © the artist. Courtesy Jay Jopling/White Cube (London). Photo: Norbert Schoerner. 6.33 © the artist. Courtesy Jay Jopling/White Cube (London). Photo: Stephen White. 6.34 © Damien Hirst. Courtesy Jay Jopling/White Cube (London). Photo: Stephen White. 7.1 Courtesy the artist. 7.2 Courtesy Centre Pompidou, Paris. 7.3 © Jimmie Durham, Courtesy Nicole Klagsbrun Gallery, New York. 7.4 Courtesy the artist. 7.5 Courtesy the artist. 7.6 Courtesy the artist. 7.7 Courtesy the artist. 7.8 Courtesy Max Protech Gallery. 7.9 Courtesy Zhang Huan studio. 7.10 Courtesy XL Gallery. 7.11 Courtesy Flash Art. 7.12 Courtesy XL Gallery. 7.13 Courtesy the artist and Del Art Presenta. 7.14 Courtesy AES. © ARS, NY and DACS, London 2003. 7.15 and page 184 Courtesy Rontgen Kunstraum and Yamamoto Gallery. Photo: Russell Liebman. 7.16 Courtesy the artist. 7.17 Courtesy the artist and Marian Goodman Gallery, New York. 7.18 © C.A.A.C. – The Pigozzi Collection, Geneva. Photo: Claude Postel. 7.19 Courtesy Stephan Koehler. www.jointadventures.org. © ADAGP, Paris and DACS, London 2003. 7.20 Courtesy Stephen Friedman Gallery, London. Photo: Werner Maschmann. 7.21 Witte de With, Rotterdam. Photo © Bob Goedewaagen. 8.1 Courtesy Electronic Arts Intermix. 8.2 Courtesy Klosterfelde, Berlin. 8.3 Courtesy The Project, New York. 8.4 © Matthew Ritchie, 2000. Courtesy Andrea Rosen Gallery, New York. 8.5 Courtesy Marianne Boesky Gallery, New York. 8.6 Courtesy Marianne Boesky Gallery, New York. 8.7 Courtesy of Hales Gallery and the artist. Photo: Peter White. 8.8 Courtesy of Hales Gallery and the artist. Photo: Peter White. 8.9 and page 214 © 2001 Matthew Barney, Courtesy Barbara Gladstone Gallery. Photo: Chris Winget. 8.10 Museu d'Art Contemporani de Barcelona (MACBA), Photo © Raimon Sola. 8.11 © FMGB Guggenheim Bilbao Museoa, photo: Erika Barahona Ede. All rights reserved. 8.12 © Tate, London 2003. 8.13 © Tate, London 2003. 8.14 Courtesy Milwaukee Art Museum. Photo: Timothy Hursley. 8.15 Courtesy the artist and Marian Goodman Gallery, New York. 8.16 © Crystal Eye Ltd., Helsinki. Courtesy Klemens Gasser & Tanja Grunert Inc., New York. 8.17 Courtesy Zacheta Gallery, Warsaw. 8.18 © Shirin Neshat, Courtesy Barbara Gladstone. 8.19 Courtesy the artist. 8.20 Whitney Museum of American Art, New York. Partial and promised gift of Marion Stroud in honor of David A. Ross 95.261. Photo: Kira Perov. 8.21 Courtesy the artist and Metro Pictures Gallery. Photo Aaron Diskin, Courtesy of Public Art Fund. Rauschenberg/VAGA, New York/DACS, London 2003.